Psychological Analysis with Movies

光影荣格

在电影中邂逅分析心理学

童欣 —— 著

机械工业出版社
CHINA MACHINE PRESS

通过将荣格心理学与艺术治疗相结合，本书致力于使用影视作品达成疗愈的目的，将相关影视作品分为面具类、阴影类、冲突类和整合类四种类型，充分剖析了利用影视作品，在治疗过程中对来访者进行心理唤醒、让来访者放下防御、整合冲突能量的可能性。本书补充了作者先前专注于表达性艺术治疗的作品《绘画心理分析：追寻画外之音》与《绘画心理调适：表达人设外的人生》，呈现了一套基于欣赏模式的艺术治疗方案。

图书在版编目（CIP）数据

光影荣格：在电影中邂逅分析心理学 / 童欣著. —北京：机械工业出版社，2022.6

ISBN 978-7-111-70920-6

Ⅰ.①光… Ⅱ.①童… Ⅲ.①电影学-艺术心理学 Ⅳ.①J90-05

中国版本图书馆 CIP 数据核字（2022）第 095917 号

机械工业出版社（北京市百万庄大街22号 邮政编码100037）
策划编辑：刘林澍　　　　　责任编辑：刘林澍
责任校对：史静怡　贾立萍　　责任印制：郜　敏
三河市骏杰印刷有限公司印刷

2023年1月第1版·第1次印刷
160mm×235mm·17.5印张·213千字
标准书号：ISBN 978-7-111-70920-6
定价：65.00元

电话服务　　　　　　　　　网络服务
客服电话：010-88361066　　机 工 官 网：www.cmpbook.com
　　　　　010-88379833　　机 工 官 博：weibo.com/cmp1952
　　　　　010-68326294　　金 书 网：www.golden-book.com
封底无防伪标均为盗版　　　机工教育服务网：www.cmpedu.com

作者简介

童欣，中央美术学院副教授。在中央美术学院心理健康教育中心拥有多年的心理健康教育工作经验。工作中，除了运用各类常规心理咨询技术之外，积极以艺术院校的专业优势为依托，让艺术成为个体心理咨询和团体心理辅导中的重要助力，曾出版专著《绘画心理调适：表达人设外的人生》《绘画心理分析：追寻画外之音》等；负责中央美术学院面向全国的在线开放课程"绘画心理分析与心理解读"的建设工作。

前　言

创作和欣赏是艺术家和观赏者互动中密不可分、相辅相成的两个环节。相对应地，创作性艺术治疗和欣赏性艺术治疗也是当今艺术治疗领域的两大取向。

本书作者在前著《绘画心理分析：追寻画外之音》和《绘画心理调适：表达人设外的人生》中，分别从"知心"和"调心"的角度，以荣格的分析心理学、马斯洛的需求层次理论及正念疗法等理论为基石，对创作性艺术治疗，即绘画的理论及实践体系进行了创新性的探索。两本前著有幸获得了业界专家的高度评价和读者们的热烈欢迎，目前已成为一些高校相关课程的教材，也已成为中央美术学院2020年度面向全国的在线开放课程"绘画心理分析与心理解读"的推荐教材。

而本书则是对前两本书的补充，是对欣赏性艺术治疗的创新性探索。本书同样从"知心"和"调心"的这两个角度，对欣赏性艺术治疗进行了理论阐释和实践探索。

在本书中，我精心挑选了几十部电影，以及少量电视剧、戏剧等文艺作品作为案例素材。基于荣格的分析心理学，将这些作品划分为了面具类、阴影类、冲突类和整合类四种类型，并对这四种类型的文艺作品带给观众的心理唤醒、疗愈过程及疗愈效果进行了深入的分析。

从理论上讲，本书首先将荣格的分析心理学理论和电影疗法结合起来，放在同一框架中进行阐述，旨在促进心理学理论间的融合，尤其希望对荣格的分析心理学理论起到拓展和补充作用。其次，本书旨

在促进欣赏性艺术治疗模式的理论化和系统化，为欣赏性艺术治疗模式提供了创新性的理论依据。最后，本书提出了"电影分析心理学"和"基于电影分析心理学的心理疗愈"等相关概念，以及"四类型"电影疗愈理论模型、主客观维度分析方法等理论，旨在为电影疗愈提供全新的理论视角。

从实践上讲，本书首先旨在为电影治疗技术提供创新性的实践依据，在丰富目前的电影治疗实践体系和应用体系的同时，也促进电影艺术欣赏在心理健康领域的实践创新和发展；其次，本书旨在为心理健康教育提供创新性的实践模式，通过"四类型"电影疗愈相关技术，为个体心理咨询、团体心理辅导、心理课程教育及其他心理健康教育教学领域提供新方法、新途径和操作步骤参考，以提高心理健康教育的有效性和针对性。

总之，本书旨在将荣格的分析心理学等理论和电影治疗这种新兴的心理疗法结合起来，希望一方面促进电影治疗理论体系和实践体系的完善，另一方面也促进分析心理学的应用性发展；同时，也希望能够为一线心理咨询师的实际操作过程提供新方法、新角度和新素材。

本书不仅适合广大心理咨询师进行阅读和探讨，也适合广大心理学爱好者和电影爱好者作为自我探索和自我领悟过程中的辅助参考。当然，本书包含了大量在个体实践及领悟基础上凝练而成的概念和理论，实为一家之言，难免有偏颇或不完善之处，也期待读者们的批评指正！

<div style="text-align: right;">童欣</div>

目 录

前言

绪论 /001

第一章 电影分析心理学理论与实践

第一节 荣格的分析心理学 /006

一、"整合性"和"实践性"——分析心理学的两大核心特质 /006

二、"场所"和"动力"——人格结构理论和人格动力理论 /010

三、"纵向"和"横向"——人格发展理论和心理类型理论 /014

四、"心转"和"境转"——心理治疗理论和共时性原则 /017

第二节 电影疗法 /025

一、从"创作"到"欣赏"——艺术治疗的两种不同模式 /025

二、从"平面"到"立体"——阅读治疗和电影治疗 /026

三、从"广泛"到"深入"——电影疗法的优势和特点 /029

第三节 电影分析心理学 /032

一、分裂与整合——心理问题与心理疗愈的本质 /033

二、四种类型——分析心理学视域下的电影分类 /035

第四节 基于电影分析心理学的心理疗愈 /036

一、从"客观"到"主观"——电影疗愈的两大维度 /036

二、从"看见"到"允许"——电影疗愈的七大概念 /038

三、从"防御"到"迁移"——电影疗愈的五大功能 /050

第五节　电影中的东方智慧　　　　　　　　　　/ 051
　　一、本心如皎月——电影中的心学　　　　　　/ 052
　　二、上善当若水——电影中的道学　　　　　　/ 064
　　三、烦恼即菩提——电影中的佛学　　　　　　/ 067

第二章
防御和分化
——面具类影视

第一节　"玛丽苏"和"高大全"——面具艺术的
　　　　两大类别　　　　　　　　　　　　　　/ 075
　　一、个体自恋和幻想——"玛丽苏"类面具　　/ 075
　　二、集体榜样和典范——"高大全"类面具　　/ 078

第二节　"滤镜"中的人生——"玛丽苏"类影视　/ 079
　　一、幻想性——白日梦的具象化　　　　　　　/ 079
　　二、浪漫性——对现实的逃离　　　　　　　　/ 080
　　三、盲目性——障目的美丽面纱　　　　　　　/ 082
　　四、升华性——成年人的童话　　　　　　　　/ 083

第三节　存"天理"灭"人欲"——"高大全"类影视　/ 086
　　一、脸谱化——"红脸"与"白脸"　　　　　　/ 086
　　二、失实化——"真实"与"虚假"　　　　　　/ 088
　　三、极端化——"神性"与"兽性"　　　　　　/ 091
　　四、工具化——"吹捧"与"绞杀"　　　　　　/ 095

第四节　面具背后的真实世界　　　　　　　　　　/ 099
　　一、《包法利夫人》——另一位爱玛的故事　　/ 099
　　二、《全金属外壳》——残酷的打压锻造　　　/ 109

第三章
觉察和接纳
——阴影类影视

第一节　阴影的来源——被禁闭的能量　　　　　　/ 114
　　一、《青蛇》　　　　　　　　　　　　　　　/ 114
　　二、标签与封印——"如来"面具和心魔阴影　/ 115
　　三、投射与象征——人和妖、对和错　　　　　/ 117

第二节　阴影的操控力——不受制约的野兽　　　　/ 118
　　一、《黑暗侵袭》和《活埋》　　　　　　　　/ 119

二、地底世界1——当阴影失去制约　　　　　　／119

　　三、地底世界2——巨大的恐惧和无助　　　　　／122

　　四、日式恐怖片——对失控的恐惧　　　　　　　／124

第三节　阴影的反噬力——越怕什么越来什么　　　　／126

　　一、《被嫌弃的松子的一生》　　　　　　　　　／126

　　二、鬼脸背后——对爱的追寻　　　　　　　　　／127

　　三、墨菲定律——厄运收割机　　　　　　　　　／129

　　四、面具能量——暂时的救赎　　　　　　　　　／133

　　五、意外收获——真诚的友情　　　　　　　　　／134

　　六、剧烈冲突——地狱最底层　　　　　　　　　／135

　　七、浴火重生——人生的修行　　　　　　　　　／136

第四节　阴影的诱惑力——红玫瑰与白玫瑰　　　　　／138

　　一、《纯真年代》　　　　　　　　　　　　　　／138

　　二、面具面——"美好和典范"的白玫瑰　　　　／140

　　三、阴影面——"反抗和突破"的红玫瑰　　　　／140

第五节　阴影的复制力——负能量的代际传递　　　　／148

　　一、《思悼》　　　　　　　　　　　　　　　　／148

　　二、父辈的创伤——权力交替下的血雨腥风　　　／149

　　三、温暖而融洽——来自母亲们的无条件的爱　　／151

　　四、乏味而拘谨——来自父亲们的有条件的爱　　／152

　　五、恐惧、羞耻、内疚——被迫承担父辈的负能量　／153

　　六、象征性地消灭自身的阴影面——杀死世子　　／155

第四章
抱持和正念
——冲突类影视

第一节　内隐冲突——令人抓狂的循环内耗　　　　　／158

　　一、《恐怖游轮》——放不下的执念　　　　　　／160

　　二、《意外空间》——走不出的困境　　　　　　／162

　　三、《勺子杀人狂》——赶不走的坏蛋　　　　　／164

　　四、《上帝之城》——逃不掉的宿命　　　　　　／166

　　五、《致命ID》——避不开的厮杀　　　　　　／172

第二节　自动化行为——内隐冲突操纵命运的秘密　　/ 179
　　一、《魔法灰姑娘》　　/ 180
　　二、听话——是"祝福"还是"诅咒"？　　/ 180
　　三、自动化行为——"不由自主的思维和动作"　　/ 182

第三节　外显冲突——在冲突外显化中突破循环　　/ 184
　　一、《寂静岭》　　/ 184
　　二、创伤的形成——"邪恶超我"对本能力量的杀害　　/ 185
　　三、创伤的本质——面具力量和阴影力量的冲突　　/ 189
　　四、疗愈创伤的资源——逻辑和超越逻辑　　/ 191

第五章 领悟和迁移——整合类影视

第一节　破除对立心——感受来自阴影的滋养　　/ 196
　　一、《百元之恋》　　/ 197
　　二、自我实现动力被阻——颓废的生活　　/ 198
　　三、想象世界中的攻击力——格斗游戏　　/ 199
　　四、走出心理舒适区——摆脱原生家庭的桎梏　　/ 199
　　五、内心渴望的外界投射——拳击时的男主角　　/ 200
　　六、表达阴影——通过拳击找回真实自我　　/ 201
　　七、找回主观能动力——虽败犹荣　　/ 202

第二节　活在当下的真实中——自性化的钥匙　　/ 203
　　一、《噩梦娃娃屋》　　/ 203
　　二、精神分裂症——不得已的"自我保护"　　/ 204
　　三、面具和阴影——幻想世界和现实世界　　/ 205
　　四、当下的自性化——冲突和流动、整合和辐射　　/ 208

第三节　不可避免的内心战争——破碎、冲突和成长　　/ 212
　　一、《乔乔的异想世界》　　/ 212
　　二、标签下的"工具人"——惨痛年代的花朵　　/ 212
　　三、"优秀的希特勒"——归属面具和价值面具　　/ 214
　　四、"杀戮的希特勒"——当"善良"被定义为"软弱"　　/ 217

五、成长之痛——乔乔的五次内心冲突　　/220
　　六、好友的支持——来自外界的共情力量　　/228
第四节　遵从内心的声音——成为一个真实的人　　/229
　　一、《我是余欢水》　　/229
　　二、面具阶段——被卑劣阴影吞噬的人生　　/229
　　三、阴影及冲突阶段——置之死地而后生　　/233
　　四、整合阶段——向外辐射正能量　　/237
第五节　与心理创伤的沟通——自度与度人　　/239
　　一、《济公》　　/239
　　二、"面具"之争——众神仙的辩论会　　/239
　　三、心理疗愈的过程——下凡去领悟　　/241
　　四、无效的心理咨询——信念灌输　　/243
　　五、来访者的困扰之因——无法向上流动的能量　　/245
　　六、咨询师的自我成长——从认知灌输到实践领悟　　/247
　　七、以来访者为中心模式——发自内心的尊重和陪伴　　/248
　　八、心理成长的必经之路——磨难　　/250
第六节　内在能量的向外辐射——从修身到平天下　　/254
　　一、《西游·降魔篇》　　/254
　　二、外部阴影——妖怪及其前缘因果　　/254
　　三、内部阴影——《儿歌三百首》终成《大日如来真经》　　/256
第七节　最珍贵的遗产——整合力量的代际传递　　/258
　　一、《美丽人生》　　/258
　　二、充分流动的能量体——父亲圭多　　/259
　　三、从"乖乖女"到"公主"——母亲朵拉　　/261
　　四、媚上欺下的"分裂人"——政务官　　/262
　　五、"遗产"的受益人——儿子乔舒亚　　/263

绪 论

　　第一章旨在梳理电影分析心理学的理论及实践。第一节主要探讨了分析心理学的理论体系，主要包括分析心理学两大核心特质及分析心理学的人格结构理论、人格动力理论、心理发展理论、心理类型理论、心理治疗理论及共时性原则等；第二节对电影治疗的发展、特征和优势等进行了梳理；第三节对电影分析心理学进行了概念界定，并对其疗愈原理进行了分析，在此基础上提出了分析心理学视域下的电影分类标准；第四节对基于分析心理学的心理疗愈进行了功能分析、维度分析和概念界定，并结合电影作品对其中的概念进行了深入的演绎；第五节将荣格的分析心理学与中国传统文化结合起来，结合具体电影案例，从荣格理论的角度对中国传统文化的相关概念进行阐释。

　　第二章旨在分析面具类影视。第一节主要探讨的是面具类影视作品的分类——"玛丽苏"类和"高大全"类，并且对这两种分类的相关概念进行了梳理；第二节主要结合具体影视案例，对"玛丽苏"类影视的幻想性、浪漫性、盲目性和升华性进行了特征归纳；第三节主要结合具体影视及文学戏剧案例，对"高大全"类的脸谱化、失实化、极端化和工具化进行了特征归纳；第四节主要结合影视案例对面具背后的压抑过程进行了分析。

　　第三章旨在分析阴影类影视作品及其疗愈效果与疗愈重点。第一

节主要探讨的是阴影来源于不允许被个体所表达的、被禁闭的能量。本节结合电影案例来分析阴影形成的具体过程。第二节至第五节主要探讨的是阴影能量的表现形式，即阴影的操控力、阴影的反噬力、阴影的诱惑力及阴影的复制力。其中，第二节结合具体案例讲解了阴影对人类的巨大的操控力：缺乏面具能量制约的、缺乏主观能动力觉察的阴影能量就像不受制约的野兽一样，拥有着巨大的操控力。第三节结合具体案例讲解了阴影的反噬力，即反向吸引力，也称"墨菲定律"。阴影的反噬力表现在现实生活中，就是"越怕什么越来什么，越追求什么就越得不到什么"。第四节结合具体案例讲解了阴影的诱惑力：和面具能量相比，阴影能量更为巨大，这一点在爱情中表现得最为明显。第五节结合具体案例讲解了阴影的复制力：未经觉察的阴影能量能够在一个家庭中通过自我复制的形式，自发形成一种"代际传递"的状态和过程。

第四章旨在分析冲突类影视案例及其疗愈效果与疗愈重点。本章主要探讨心理冲突的两种形式，即内隐冲突和外显冲突。第一节围绕内隐冲突展开。内隐冲突是指个体非觉察状态下的情结空间内部的心理能量之间的冲突，本节结合具体的电影案例探讨了内隐冲突的形成原因及内部斗争状态，引导读者绕过心理防御机制，直接深入到情结空间内部，观察和领悟各种冲突能量的厮杀过程。第二节主要讲了内隐冲突的外在表现。本节结合具体案例探讨了内隐冲突对于个体外在命运的控制过程和表现。第三节的内容是外显冲突。外显冲突是指个体在觉察状态下的内心能量之间的冲突的外显化的过程，这一过程是心理疗愈的必经阶段。本节结合具体电影案例探讨了心理疗愈中的"冲突外显化"的过程。

第五章旨在分析整合类影视案例及其疗愈效果与疗愈重点。整合

的过程主要包括破除对立心、活在当下的真实中、不可避免的内心战争、遵从内心的声音、与心理创伤的沟通、内在能量的向外辐射及整合力量的代际传递。其中，前四个方面更偏重个体自身的沟通及整合过程，后三个方面更偏重描述一个具有整合力量的个体如何对他人与世界产生积极正面的影响。第一节结合影视案例讲解了如何破除对立心，并将阴影转化为资源来运用的过程；第二节结合影视案例讲解了为什么自性化的钥匙是活在当下的真实中；第三节结合影视案例讲解了整合过程中不可避免的内心战争的来源、特点及表达形式；第四节结合影视案例讲解了遵从内心的声音且成为一个真实的人在整合过程中的重要作用；第五节结合影视案例对心理咨询师和来访者的互动过程进行了具象化的阐释；第六节结合影视案例讲解了整合力量由内到外的辐射过程；第七节结合影视案例讲解了整合力量的代际传递过程。

光影荣格
在电影中邂逅分析心理学

第一章
电影分析心理学理论与实践

第一节　荣格的分析心理学

　　本章首先对分析心理学的理论体系进行了梳理：主要包括分析心理学两大核心特质（即整合性与实践性）、分析心理学的人格结构理论、人格动力理论、人格发展理论、心理类型理论、心理治疗理论及共时性原则等；其次，对电影治疗的发展、特征、优势等进行了梳理；再次，对电影分析心理学这一概念进行了界定和梳理，并在此基础上提出了分析心理学视域下的电影分类标准；然后，对基于分析心理学的心理疗愈进行了功能分析、维度分析和概念界定等；最后，将荣格的分析心理学和中国传统文化结合起来，结合具体电影案例，从荣格理论的角度对中国传统文化的相关概念进行阐释。

一、"整合性"和"实践性"——分析心理学的两大核心特质

　　荣格思想最重要，也是最核心的本质议题是整合性和实践性。提到整合性和实践性，不得不先提到它们的反面，即对立性和教条性。
　　基督教和西方文明可以说是相依相存的关系。基督教是西方文明之源，它构成了西方社会两千年来的文化传统和特色。[1]荣格正是生长

　　[1] 吴星辰. 西方文明之源——基督教 [J]. 天津市社会主义学院学报，2013（3）：53–54.

在一个传统的基督教家庭，而他所处的年代也正是西方社会物质文明飞速发展，但普通人在现实生活中却受尽苦难的时期。因此，荣格很早就开始对西方文明及基督教进行了反思，他领悟到同时代西方文明的两个重要特点——对立性和教条性。

荣格对于"教条性"的领悟主要源自自己的家庭。他的父亲是一名尽职尽责的牧师，但是，当荣格为基督教很多教义感到困惑并向父亲寻求解答时，父亲却"像是害怕什么似的搪塞过去"，这让荣格感受到，父亲对于信仰的真谛并没有真正的领悟，他所相信的只是典籍中描述的上帝，是僵死的教条。荣格认为，父亲无视活生生的对于上帝的体验，或者根本无此体验，所以当其生活和信仰发生冲突时，就对他所信仰的教义产生了怀疑。人们对于无法亲身验证的事物，会不由自主地怀疑，这是人类的天性和本能力量，即使是牧师，也毫不例外地拥有这种本能力量。然而，作为一名受人尊敬的牧师，父亲的意识层面又认为自己"不应该产生怀疑，应该毫不犹豫地相信"。于是，在"怀疑"和"害怕怀疑"之间，父亲陷入了痛苦。因此，荣格认为：僵化的、只要求人们无条件相信却又无法为人们的实践所检验的教条，无法给予人们真实的安全感。

荣格对于"对立性"的领悟源自当时的西方社会。同时代西方文明虽然不断地强调"以善伐恶"这种看上去正确的观点，但是荣格却发现，现实生活中，人与人的关系、国与国的关系却愈加恶化。即使是物质文明的飞速发展，也无法掩盖同时代人们在现实生活中所遭受的深重苦难，在某种意义上，物质文明的发展甚至加重了人们的苦难，比如由于科技发展而出现了杀伤力更强的、更具破坏力的武器。在荣格的有生之年，他作为时代见证人目睹了世界大战给世界带来的巨大灾难。因此，荣格认为——西方文明并没有真正解决善与恶的

问题。

值得庆幸的是，在同时代东西方文化的交流中，荣格逐渐接触到了东方文化，也认识到了东方智慧的精髓和伟大之处。东西方文化的本质不同主要体现在以下两个方面：

（一）在东方哲学中，相较于对客体的上帝、神仙、救世主等外在力量及对僵化教条的崇拜，人们更倾向于发挥自身的主体灵活的实践力去解决问题。比如，同样是遭遇了洪水这一自然灾害，西方神话中的"诺亚方舟"和东方神话中的"大禹治水"就直观展示了东西方文化的底层逻辑的差异：

在诺亚方舟的故事中，上帝因为对邪恶荒淫的人类感到失望，所以打算用洪水淹没世界，而诺亚因为心地善良且信仰上帝，所以上帝提前将洪灾的信息告诉了他，他和全家得以建造方舟，最终在灾难中生存下来。

而在"大禹治水"的故事背景中，首先，洪水只是一种自然现象，并非某位神仙发怒的结果；其次，人们始终积极主动地寻找着对抗洪水的途径，并没有现成的方法、技术、教条可以依赖。尧帝作为国家首领一直积极地寻找治理洪水的能人志士和方法。一开始尧帝选择了鲧，但是鲧未能完成任务，后来，众人推举了鲧的儿子禹作为治水的首领，禹和人们团结一心，主动地运用自身所掌握的知识技术和资源，积极地寻找治理洪水的措施，最终领悟并顺应了自然规律，采取疏通河道的方法成功平息了水患。

可见，在东方文明的集体潜意识中，面对困难时，人们最信赖的始终不是无法验证的神仙和教条，而是生而为人的最可贵的主体实践力量。

（二）对于"善与恶"这个人类哲学中的永恒议题，东方文明比西方文明有着更深层次的、更接近真相的领悟和阐释：

在西方哲学中，有一个著名的"伊壁鸠鲁悖论"。伊壁鸠鲁是古

希腊哲学家,他提出了一个悖论——如果是上帝想阻止"恶"而阻止不了,那么上帝就不是全能的;如果是上帝能阻止"恶"而不愿阻止,那么上帝就不是全善的;如果是上帝既不想阻止也阻止不了"恶",那么上帝就是既非全能的又非全善的;如果是上帝既想阻止又能阻止"恶",那为什么我们的世界充满了"恶"呢?

这个悖论之所以会出现,本质上是由于**西方哲学基于逻辑思考**,人为地给万事万物贴上了"善"和"恶"的标签,在这个标签下思考问题,必然解决不了对立面之间的对立矛盾,也自然会产生伊壁鸠鲁悖论中的疑问。

而东方哲学则超越了二元对立思维,即超越了逻辑。东方智者们很早就对处于对立面两极的事物的名相和本质有了更深层次的、更接近真相的领悟:

在道家思想中,庄子在先秦时期就提出了"圣人不死,大盗不止"的观点,对善和恶的名相和本质提出了思考。道家认为,所谓善和所谓恶,实质上是人们从不同的利益和立场出发强行做的区分,而真实的善则是顺应自然的"上善若水"。

在佛家公案中,有一个著名的"割肉喂鹰"的故事,这个故事的背景反映了善和恶的关系:一只老鹰正要吃掉鸽子,如果老鹰吃掉鸽子,那么鸽子会死;如果老鹰没有吃掉鸽子,那么老鹰会被饿死。此刻,如果有一个人阻止老鹰吃鸽子,那么这个人是善还是恶呢?站在鸽子的角度,这个人当然是善的,但是站在老鹰的角度,这个人则是恶的。

在儒家典籍中,"子贡赎人"的故事也反映了类似的思想:鲁国有一个政策——如果鲁国人在其他国家见到有鲁国同胞沦为奴隶,花钱将同胞赎出来,使其摆脱奴隶身份,那么救人者将会得到国家的补

偿和奖励。孔子的徒弟子贡有一次站在自以为"善"的角度，花钱帮助同胞摆脱了奴籍，却拒绝了国家的补偿。然而，这个"自以为善"的举动却被孔子批评了。孔子认为，不向国家领取赏金，以后鲁国就没有人再去赎回不幸的同胞了。子贡的行为本质上是在人为地树立某个道德标杆，短期内虽然可以让自己产生"道德优于别人"的自我良好的感觉，但长期地看，这种行为其实将所有"领取奖励"的合理合法的行为定义为"不善"，必然会导致救人的行为越来越少。

可见，在东方哲学中，人们对于"善"与"恶"的理解并不是机械的、教条的、非黑即白的，而是辩证的、灵活的、对立统一的。这反映了东方哲学的整合性特点。

荣格的理论吸取了大量东方智慧的精华，他越来越多地反省同时代西方文明的对立性和教条性，而将东方文化的整合性与实践性和自身的生活和工作实践紧密结合起来，并提出了独特而完整的分析心理学理论体系，主要包括人格结构理论、人格动力理论、人格发展理论、心理类型理论、心理治疗理论及共时性理念等。

二、"场所"和"动力"——人格结构理论和人格动力理论

本质上，荣格的人格动力理论描述的是心理能量，而人格结构理论描述的是心理能量的活动场所。心理能量作为生命力的表现方式，它们本身是"无差别"的，但是当它们处于不同的活动场所中、被头脑贴上不同的标签后，它们所呈现出的状态则是不同的，甚至是相反、对立的。

（一）人格结构理论

荣格认为，个体人格可划分为意识、个体潜意识、集体潜意识三

个部分。其中，意识是能够被个体自我所感受到的那一部分心理活动；个体潜意识包含了一切被遗忘了的记忆、直觉和被压抑的经验，它带有很强的个人色彩，虽然属于潜意识，但是经过努力，部分个体潜意识可以进入意识层面从而被主体认识到[1]；集体潜意识是荣格提出的重要概念，它反映了人类在演化和发展的过程中累积的经验，是人格结构中最深层次及最有力量的部分。荣格认为集体潜意识和身体器官一样，是在漫长的遗传和演化发展的过程中产生的，是人类所共有的人格结构部分。

在人格结构理论体系中，荣格提出了原型、情结等重要的概念。

其中，原型是集体潜意识的内容。原型是一种本原的模型，其他各种存在都是根据这个模型而成型。原型也可以说是一种本能的趋向，荣格曾说过："原型是一种趋向，这种趋向构成这类主题的表象——细节上可以千变万化，然而有不丧失其基本类型的表象。"[2]在荣格提出的原型概念中，有几种最初的原型模式，比如人格面具和阴影、阿尼玛和阿尼姆斯等。

而情结是指个人所伴有的观念上或情感上的内容聚到一起而形成的难以觉察和难以解开的心结。情结被触发之后会对个体产生极其强烈的影响，这种影响涉及个体情绪和行为的各个方面。

本书作者借用荣格人格结构理论中的人格面具、阴影、情结等概念，将它们运用到电影分析心理学及心理疗愈中。在本书作者所提出

[1] 叶浩生，杨丽萍. 心理学史 [M]. 上海：华东师范大学出版社，2009：244.

[2] 卡尔·古斯塔夫·荣格. 潜意识与心灵成长 [M]. 张月，译. 南京：译林出版社，2014：81.

的相关概念中，人格面具、阴影、情结等既可以是集体潜意识的内容，也可以是个体潜意识的内容。

（二）人格动力理论

荣格的老师弗洛伊德认为，性欲的满足就是人格发展的动力，弗洛伊德给这种动力起名叫"力比多"。

荣格也沿用了弗洛伊德的"力比多"概念，但是荣格的"力比多"涵盖的范围却比性欲的满足要大。他认为"力比多"是一种普遍的生命力，性只是其中的一部分，为了避免误解，荣格后来将"力比多"改名为"心理能"。

我国学者郑荣双、车文博等人认为，荣格的人格动力学主要基于三条原则：一是对立原则，即任何现象都有其对立面，例如有好就有坏；二是平衡原则，即由对立的两极产生的能量平均地分配给双方；三是熵原则，主要用来表示对立双方的趋近。"熵"是荣格借用的一个物理学概念，其含义是所有物理系统"耗散"的趋势，也就是说能量逐渐呈现均匀分布的趋势。[一]对立原则、平衡原则、熵原则这三大心理能量活动的原则，决定了心理能量流动的方向和变化方式。

在荣格的人格动力理论中，和电影分析心理学及心理疗愈密切相关的概念是"心理能"。在本书后续中，为了方便语言叙述，作者会根据静态和动态的描述需求，分别采用"心理能量""心理动力"等名称。

[一] 郑荣双，车文博. 荣格心理学的东方文化意蕴［J］. 心理科学，2008（1）：236-238.

（三）本无差别的生命力

人格面具和阴影，既可以看成是一对彼此对立的静态心理结构，也可以看成是两种彼此冲突、不断内耗的动态的心理能量或心理动力。

人格面具和阴影之间的对立，就像是一节电池的两极，只要正极能量存在，那么与之相反的负极能量就必然会存在。例如，如果你认为自己有善良的一面，你就要承认自己也有邪恶的一面，假如你对后者加以否认或压抑，其中的能量就会发展成情结———一种围绕由某些原型所产生的主题而形成的被压抑的思想和情感的心理丛。这些被压抑的思想和情感会自寻出路，比如进入阴影中操纵个体产生各式各样的所谓的心理问题等。当我们年轻的时候，能量充沛，因此，我们内在的两极表现得非常极端。例如，女性力求突出女性的特征，而男性则力图表现出男性的特征。随着年龄的增长，我们就不会对内在于自身的相反的性别特征感到恐惧，也就不再对各自的性别特征加以夸大和强化，到了老年的时候，男性和女性就变得日益相像了，也就是充分地认识到了自身的阿尼玛或阿尼姆斯，这是一个对自身独立两极的超越。○

人格面具和阴影这一对相反的心理结构所构成的纠结在一起的模型，可以称为"情结"。情结就好比是一个场地，这个场地的核心特点是封闭性且循环性。在这个封闭且循环的情结场中，每时每刻都充满了某种对立面的斗争，对立的一方是人格面具，另一方是阴影，这两种力量在我们通常无法感知到的封闭空间中不断地博弈厮杀，并不断地制造循环，以此操纵着个体，让个体重复性地经历某种类似的命运。

○ 郑荣双，车文博. 荣格心理学的东方文化意蕴 [J]. 心理科学，2008 (1): 236-238.

正所谓"无善无恶心之体,有善有恶意之动",人格面具和阴影本质上都是由心理能量构成的。而这种心理能量本质上是无差别的,都是生命力的表现方式,却因为某种人为的观念准则,即超我信念,被迫划分,成为彼此的对立面,并在情结场中以内隐的方式冲突厮杀。

心理疗愈的本质,就是促进对立面的整合,打开情结场,让原本对立、内耗的心理能量流动并整合起来,成为真正的促进个体自我实现的、丰富多彩的生命力。

三、"纵向"和"横向"——人格发展理论和心理类型理论

前文中我们简要阐述了荣格的人格结构理论和人格动力理论,阐述了人格面具、阴影、情结、心理能量等概念和比喻。每个人的内心,都有着各式各样的情结,都有着形形色色的面具能量和阴影能量的划分和对立,这主要是因为每个人的成长过程都有独特性。那么,成长过程遵循着什么样的发展规律呢?发展的独特性又会导致怎样的共性和个性的差异呢?

荣格分别从个性和共性的角度做了阐释——从个体发展的角度,即纵向的角度,荣格提出了人格发展理论;从群体类型的角度,即横向的角度,荣格将人群划分为两大维度共八种类型。

(一)人格发展理论

荣格有关人格发展问题的关键概念是个性化和自性化。

1. 分化过程——个性化

所谓个性化,是指个体精神的各种成分所经历的完全分化及充分发展的过程。个性化过程就是个体对诸如阿尼玛、阿尼姆斯、阴影、人格面具、思维的四种功能及精神的其他组成部分的逐步认识的过

程。只有当这些以前是混沌的、未分化的精神组成成分被认识、被分化，它们才能找到表现的机会。

荣格认为，个体的心灵最初是一个混沌的整体，出生后，意识开始获得发展，随着意识的逐渐发展，意识、潜意识实现分化，心灵不再是一个整体。意识发展的结果，一方面使人格分化成不同部分，带来心灵的分裂；另一方面就是自我（ego）获得了高度发展，意识开始逐渐更富有自己的个人特色，而与他人区别开来。

2. 整合过程——自性化

一旦人格化过程出现后，超越功能就发挥效力。超越功能是一种对人格中所有对立倾向加以统一、完善和整合的能力。人格发展中的人格化和整合作用始终是相互交织在一起的，它们都是个体生而固有的。个人的精神从一种混沌的、未分化的统一状态开始，逐渐发展为一个充分分化了的、平衡和统一的人格。虽然这一发展目标很难达到，但是人格的自我发展的需要却始终存在。

荣格以心理能量的聚散为依据将人格发展分为四个阶段：前性欲期、前青春期、成熟期和老年期。荣格认为，从40岁到老年，是人追求意义的最关键时期，人格发展受到许多条件的影响，包括遗传、父母、教育、宗教、社会及年龄等因素。⊖

此后，自我会在内在整合力量的驱使下向自性（self）转化。当转化发生时，一个新的人格中心（自性）就会显现，同时自我倾向被减弱。荣格认为这个历程会出现在中老年时期。首先出现的是承

⊖ 唐天宸. 有关人格发展问题的理论思考 [D]. 南京：南京师范大学，2002.

认自己的不足与限制，然后惊觉自己的分裂本质，并在自性这一心灵整合力量的作用下，最终将分裂加以统合，从而实现完全的个性化。如果从自性发展的角度来讲，最后这个整合的状态也可称为自性实现。

整合的过程受到了"超越功能"的控制。荣格认为，超越功能具有统一人格中所有对立倾向和取向整体目标的能力。荣格说，超越功能的目的，"是生长在胚胎基质中的人格的各个方面的最后实现，是原初的、潜在的统一性的产生和展开"。超越功能是自性原型得以实现的手段。同个性化的过程一样，超越功能也是人生而固有的。

个性化的过程促使了人格结构的分化而富于个性，而整合使得心灵各个部分统一为整体。个性化和整合这两个过程看似是相反的，但是实际上，这两个过程是并驾齐驱的。也就是说，分化和整合在人格的发展中是同时并存的过程。它们齐心协力，共同达成使个体获得充分实现这一最高成就。

(二) 心理类型理论

荣格从两个维度，即心理能量的指向，以及个体和世界的联系方式对人格类型进行了区分。他认为，根据心理能量的指向，个体可分为外向型个体和内向型个体；而根据个体和世界的联系方式，个体则可以分为感觉、情感、直觉、思维四种类型。两个维度的各成分排列组合后，八种性格类型包括外倾感觉型、外倾情感型、外倾直觉型、外倾思维型、内倾感觉型、内倾情感型、内倾直觉型和内倾思维型。在现实世界中，这八种类型并非截然分离，有些人会在不同的情况下表现出不同的类型。

荣格认为精神病和神经症是两种基本心态类型的极端表现：极端内

倾导致力比多从外部现实消失，进入一个完全隐私的幻想和原型意象的世界，其结果是精神疾病；极端外倾则远离内在的完整感，过度关注一个人的社会关系世界，其结果是神经症。也就是说，精神疾病患者生活在内在潜意识之中，而神经症患者生活在他们的人格面具中。[一]和传统精神分析学派强调童年时代的重要性相比，荣格更强调现阶段的重要性，他并不认为神经症的根源在于个体童年时期的经历，而是源于和现阶段的外界环境的斗争中遭受的挫折，可以在任何生命阶段出现。[二]

四、"心转"和"境转"——心理治疗理论和共时性原则

荣格结合自身的工作及生活实践，提出了分析心理学的心理治疗理论，并提出了内心与外界关系的共时性原则，这两个部分都可以看作是荣格对于"心转"和"境转"的话题的阐释。

（一）心理治疗理论

荣格把心理分析疗法的发展分为四个阶段：宣泄、分析、教育、转化。

第一阶段：宣泄

宣泄阶段也叫意识化阶段，这一阶段由来访者主导，就是让潜意识中的被压抑的需要进入意识层面，让个体意识到它们的存在后，原有的心理症状就会减轻。这种疗法源于布洛伊尔和弗洛伊德的"谈话疗法"，即来访者每说出其一处心理创伤，那么该创伤所引起的症状就会减轻。

[一] 魏广东. 心灵深处的秘密：荣格分析心理学 [M]. 北京：北京师范大学出版社，2012.

[二] 荣格心理类型 [M]. 吴康，丁傅林，赵华，译. 台北：桂冠图书公司，1999：365

可以说，从布洛伊尔和弗洛伊德开始，宣泄（或称意识化）就是心理动力学派共同的理念。但是，荣格认为，宣泄阶段所要表达的潜意识信息，不仅包括了个体潜意识的情结内容，也包含了集体潜意识层面的原型内容。

第二阶段：分析

分析阶段由来访者和咨询师共同进行，咨询师占主导地位。弗洛伊德认为，在心理咨询的过程中，来访者会将自身的一些重要内容和关系投射到和咨询师的关系中，这个过程就是移情。在适当的时机通过讨论、分析、解释这种移情，能够让来访者认识到自己潜意识中的内容，有利于来访者解除症状及获得发展。荣格在这一阶段更强调集体潜意识中的原型象征的作用，他认为，原型象征可以帮助我们理解移情，从而让我们理解潜意识的内容和要求。

第三阶段：教育

教育阶段就是咨询师适时给予来访者建议和引导的阶段，使其更加符合社会角色。这种教育和引导，是在前两个阶段的基础上进行的，是在建议和讨论的基础上进行的，并不是简单地"说教"。

在荣格的不少案例治疗中，他曾经以社会性的方式教育来访者的人生发展或道德问题，从而帮助来访者认识其某种"原型"的发展方向正脱离实际社会的危险情况。这种提醒在荣格心理学的治疗中并不是轻率的，而是在有充分了解的基础上给出的。[一]

第四阶段：转化

在这一阶段，"超越功能"开始发挥作用。随着咨询的继续，来访者逐渐放下了有关正常、社会适应的想法，而开始完全接纳内心中

[一] 魏广东. 心灵深处的秘密：荣格分析心理学 [M]. 北京：北京师范大学出版社 2012：333.

的对立面，内心逐渐整合成为了一个整体，个体接纳了这个独特而完整的自己。

接纳对立面，成为一个"独特而完整的自己"，可以说是分析心理学心理治疗的最重要的目标。以上是荣格的心理治疗理论体系的四大步骤。

本书作者基于荣格的心理治疗理论的步骤，并借用了荣格人格结构理论中的人格面具、阴影等概念，提出了心理咨询实践过程中的四大阶段：面具阶段、阴影阶段、冲突阶段和整合阶段[⊖]。

第一是面具阶段。在面具阶段，个体所认同的心理特征，是来访者自身所期待的那一面。面具阶段通常是心理咨询的初级阶段，通常起到了强化心理防御的作用。

人格面具作为一种心理原型，对个体的生存和发展而言，具有一定的积极意义，让个体可以待在自己的"舒适区"，而暂时不去面对阴影部分。人格面具让个体的意识层面暂时不用面对创伤及痛苦。在我们年幼、弱小、无力的时候，人格面具在我们适应环境的过程中起到了重要的帮助作用。

对于心理能量较弱的、年幼的，并且缺乏足够社会支持的个体来说，建立有效的人格面具及心理防御是有其积极作用的。在短期内，人格面具可以帮助个体渡过心理危机，找到力量感、安全感、归属感、价值感，哪怕这个力量是暂时的、虚假的、单薄的。他们可能暂时无法直接面对阴影和冲突，而阴影和冲突可能会导致严重的心理危机。虽然在心理调适的过程中，危机是必经的阶段，它可以看作是和

⊖ 童欣. 绘画心理调适：表达人设外的人生［M］. 北京：机械工业出版社，2019.

阴影能量、冲突能量沟通的机会，但是在缺乏社会支持的情况下，打破来访者的人格面具让其直面阴影，可能会导致其直接被阴影面操纵而引起严重后果。所以，对于这类个体，第一步可以先灵活地、循序渐进地帮助其建立暂时的人格面具。第二步，在咨询室中让其体会到被接纳、被抱持的感受，辅助进行正念练习，并尽力帮助其打造良好的社会支持系统之后，再引导其逐渐觉察阴影。除了建立防御外，这一阶段咨询师的任务还包括促进人格面具的分化。例如，来访者A不能和卑劣阴影相处，他过分地追求价值面具，但在A的认知体系中恪守着这样一个信念：完美的才是有价值的。因此，A所恪守的价值面具的表现方式就是"完美"。在绘画心理调适的过程中，来访者此时的画面上就是"以一丝不苟的态度对待画面上的任意细节"。咨询师在评估的基础上，在引导其直面阴影之前，首先应该运用认知技术，促进来访者人格面具的分化，打破其绝对化观念。在这一阶段，咨询师除了引导其对价值面具的产生和发展过程进行觉察，还应进一步促进价值面具的分化，比如，通过绘画和绘画探讨的过程让其感受到：价值感不一定要从完美中体现，其他的特质，如生命力、自由、归属也能展现出价值。在人格面具分化的阶段，起主导作用的是认知观念等理性成分，情绪和情感等成分参与相对较少。

第二是阴影阶段。在阴影阶段，来访者逐渐开始觉察到自身所不认同、不愿意承认、希望回避或消灭的那一面。通常情况下，阴影是被心理防御机制排除在意识之外的，个体意识层面并不能意识到它们的存在，阴影通常在潜意识层面发挥作用，操控着个体的行为，使得个体产生各类社会适应不良状况，或是产生各种心理或身体疾病。

然而，在很多情况下，阴影会用自己的方式让个体意识到它的存在，比如，身心症状已经突破了临界值，社会生活已受到了相对严重

的影响，个体已经无法继续用心理防御机制来维持心理平衡了；或是经历了巨大的创伤，个体内部骤然失衡，惯用的心理防御机制失去效果。

此刻，如果个体没有逃避，没有用新的人格面具去防御阴影，而是选择直面阴影，就处于心理咨询的阴影阶段。

如果说在人格面具分化的阶段，起主导作用的是认知和信念等理性成分，那么在阴影阶段，起主导作用的就是情绪和情感等感性成分。

在面具阶段，咨询师的任务主要是用认知技术来促进人格面具的分化；在阴影阶段，认知技术起到的作用可能就有限了，因为来访者要面对的是观念背后的羞耻、内疚、无助等这些让人难以接受的情绪。因此，阴影阶段咨询师主要的任务就是在引导来访者对这些情绪进行觉察的基础上，充分地表达共情、接纳，在来访者面对这些阴影背后的回忆和联想时，与其共同面对这些原本难以面对的感受和情绪。

比如，在上文中的来访者 A 经历过价值面具的分化后，咨询师可进一步引导其觉察和表达与价值面具相反的卑劣阴影及有关的回忆或联想。在这个过程中，咨询师要让来访者体会到充分的被接纳感。

第三是冲突阶段。冲突阶段很多时候是随着阴影的表达而同时出现的。冲突画是人格面具和阴影部分同时在绘画中出现，并且二者呈斗争冲突的状态。冲突往往是整合的早期阶段，对阴影的表达和接纳很多时候不可能是完全顺利的，因为阴影层面的表达必然会引发面具层面的强烈反抗，人格面具是为了维持完美小我而存在的，表达阴影则意味着完美小我的危险和死亡，于是冲突爆发了。

另一层面，羞耻、内疚、无助等往往是个体最不愿意面对的感

受。当它们出现时，个体往往难以被正念觉察化解，而是被愤怒、憎恨等情绪"一级防御"，而当个体连愤怒、憎恨也不愿意面对时，往往又被隔离、逃避等反应"二级防御"……防御可能林林总总，多层交织，它们在成长过程中保护过我们，但现阶段却限制了我们。

直面阴影的过程，首先就打破了隔离这种"二级防御"，所以，愤怒、憎恨等"一级防御"以冲突的形式爆发，这种冲突其实也是人格面具和阴影在深层次中一直以来的对抗。

阴影可以看作是一个生命体，人格面具可以看作是另一个相反的生命体，而它们之间的这种更深层次的对抗的力量，即冲突能量，也可以同样看作是一个生命体。冲突作为一种动力，也希望能得到意识的充分觉察，因此，随着阴影的觉察和表达，冲突也越来越外显。

冲突阶段往往是最危险也最关键的心理咨询阶段。这一阶段是来访者必须要经历的。此时，咨询师主要的任务除了充分的共情、接纳、抱持外，更重要的是引导来访者充分感受，不予评判，并公正地对待冲突的双方或多方。因此，咨询师在此阶段应带领来访者运用正念技术、绘画心理调适技术等，促进来访者对冲突的觉察和理解，从而促进冲突的和解。同时，这一阶段出现危机外显行为的概率较其他阶段都更高，社会支持系统的有力程度对于来访者的恢复和发展至关重要。

第四是整合阶段。经过冲突阶段的各种力量彼此之间互相理解和接纳之后，内心开始整合，此时无论是外在表现还是内心感受均趋于平静，产生真实感和力量感。

当咨询处于整合阶段时，咨询师的主要任务是帮助来访者去不断领悟和体验冲突多方各自的立场和趋于整合的过程，进一步促进其内在关系层面的整合，同时，引导来访者将这种整合迁移运用到现实生

活中的各个方面。

咨询阶段总体上是按照面具—阴影—冲突—整合这个顺序呈现的。然而，在实践过程中，针对某个具体的来访者，面具、阴影、冲突、整合并非一定按照这个固定的顺序出现，中间会不断地出现反复；这些阶段之间也并不是截然分离和对立的，在同一阶段中，来访者在着重表现出某一种状态的基础上，也有可能表现出多种状态。

在实践中，咨询师要时时刻刻以来访者为中心，咨询师和来访者一起发挥主体领悟力，敏锐地感受来访者此时此地所处的阶段和呈现的状态，加以适时引导。

总之，用心理咨询技术促进内心各种力量整合的过程，可以看作是内心转变的过程，即"心转"的过程，而这一过程往往会对应着"境转"，即外境的转变过程。

（二）天人合一——共时性原则

共时性原则也是非因果性联系原则。荣格认为："共时性指的是某种心理状态与一种或多种外在事件同时发生，这些外在事件显现为当时的主观状态是外在事件的有意义的巧合。"[1]共时性现象是东方文化在荣格思想中的最直观的体现，它来源于经典著作《易经》。

荣格曾用几个有趣的例子阐释了共时性原则。

荣格与东方文化的相遇就来源于共时性现象。1938 年，荣格刚绘制完一幅曼陀罗作品，画完之后，他猛然发现此作品包含了很多中国元素。过了几天，他的好友兼东方文化的引路人卫礼贤就给他寄来了

[1] 卡尔·古斯塔夫·荣格. 心理结构与心理动力学 [M]. 关群德，译. 北京：国际文化出版公司，2018：301.

一系列道家的著作，荣格也由此开启了和东方文化一生的不解之缘。"曼陀罗作品中的中国元素"和"在好友的指引下开始接触东方文化"，这两件事情虽然从表面上看是没有什么因果关系的，但是，荣格认为，这两件事正是生活中"共时性"的直观表现。

1949年4月1日，荣格记录了如下事件：今天是周五。我们今天中午吃了鱼。正好有人提及那种把某人捉弄成"四月鱼"（指愚人节被人捉弄的人）的风俗。就在同一天早晨我还记下了一段题词：人类总的来说是来自尘埃的鱼。那天下午，我原来的一个病人（已经几个月没有见面了）给我看了他所画的几幅让人印象深刻的画，画面上有一些鱼。晚上，有人给我看了一个刺绣的图案，上面刺的是像鱼一样的海怪。4月2日的早晨，我另一个几年没有见面的病人告诉我她做了一个梦，梦里她站在湖边，看到一条大鱼朝她游过来，而且停在她的脚下。这时我正在对历史上的鱼象征进行研究。这几个人中只有一个知道我在做这个研究。[一]

共时性反映的是内心世界和外部世界的同步性。在中国古代，儒家典籍中也有很多对于这种内心和外境的合一现象的阐述，如："内圣外王""修身、齐家、治国、平天下""君子居其室，出其言，善则千里之外应之，况其迩者乎。居其室，出其言，不善则千里之外违之，况其迩者乎……言行，君子之所以动天地，可不慎乎？"[二]。这些思想均反映了人的言行和外境的对应关系。内心和外境的对应关系可以理解为个体

[一] 卡尔·古斯塔夫·荣格. 心理结构与心理动力学 [M]. 关群德, 译. 北京：国际文化出版公司, 2018：291.

[二] 李鼎祚. 周易集解 [M]. 陈德述, 整理. 成都：巴蜀书社, 1991：270.

对细微之处的觉察和领悟,以及心理能量由内辐射至外的过程。

与共时性现象相关的是两个有趣的心理学现象:"吸引力法则"和"墨菲定律"。吸引力法则是指思想集中在某一领域的时候,跟这个领域相关的人、事、物就会被它吸引而来。墨菲定律是指事情如果有变坏的可能,不管这种可能性有多小,它总会发生。吸引力法则即"美好的事情能够心想事成",墨菲定律即"越怕什么越来什么"。这两者看上去是截然相反的,但是其实是同一回事,都强调了内心和外境的对应关系。

荣格的共时性思想让他的理论带上了某种唯心的色彩,他也曾因此遭受过批评。其实,从心理学角度,共时性并不是什么玄学,而是可以用注意力资源的分配、吸引力法则、移情和反移情等心理学相关原理和过程来解释的。

在心理咨询中,高度专注状态下的咨访双方在互动中,常常能够真实地感受到这种奇妙的共时性现象。本书作者在后文中将会结合具体实例讲解共时性现象及其背后的心理学原理。

第二节　电影疗法

电影治疗是欣赏性艺术治疗取向的代表,它来源于阅读治疗。与阅读治疗相比,电影疗法调动了观赏者丰富的视听通道,更具立体性;在治疗特点上也更具广泛性和深入性。

一、从"创作"到"欣赏"——艺术治疗的两种不同模式

艺术治疗可以分为两种重要的模式:基于创作模式的艺术治疗和

基于欣赏模式的艺术治疗。

本书作者在前著《绘画心理调适：表达人设外的人生》和《绘画心理分析：追寻画外之音》中，重点探讨了如何通过绘画这种简单易行的艺术创作形式，促进来访者的心理平衡、心理成长和心理潜力的发挥，即通过绘画来促进个体的心理疗愈。在这一过程中，起主导作用的是来访者的主动创作过程。

因此，绘画心理疗愈的过程，可以看作是"基于创作模式"的艺术治疗；与之相对应的是"基于欣赏模式"的艺术治疗，其中有代表性的就是电影治疗。

电影治疗是 21 世纪初才兴起的一种艺术治疗方法，主要是引导观影者通过观看不同种类的电影的方式，借助电影中的影像把隐藏于内心未表达出来的情绪宣泄外化，使内心冲突在观影人与电影模拟的虚拟世界的互动中得以合理解决，从而使观影者的情绪障碍、心理创伤等心理问题得到分析和治疗。电影治疗就是以电影作品为媒介，激发观影者的认知、情绪和意向等心理过程，使其通过与影视人物的共情来达到内心世界和外在世界的平衡一致。⊖

二、从"平面"到"立体"——阅读治疗和电影治疗

电影疗法来源于阅读疗法，它可以看成是阅读疗法的一种开拓和发展。这二者起治疗作用的底层逻辑和情感支持是一致的。如果说阅读疗法是二维平面的，那么电影疗法就是三维立体的。

（一）阅读疗法——平面的欣赏性艺术治疗

要了解电影疗法的原理机制，我们可以先了解一下阅读疗法的原

⊖ 蒋佳. 电影治疗与心理健康 [J]. 戏剧之家，2016（24）：121-122.

理机制。

　　西方的阅读疗法已有100多年的历史。在阅读疗法的定义方面，我国学者王波对西方的阅读疗法的定义变迁做了详细的梳理。1961年，《韦氏新国际英语词典》第三版对阅读疗法（bibliotherapy）做了两条释义：①利用选择性的阅读辅助医学与精神病学的治疗；②通过指导性的阅读，帮助解决个人问题。1969年，美国出版的《图书情报百科全书》中有关阅读疗法的定义为：阅读疗法就是在疾病治疗中利用图书和相关资料。它是一种与阅读有关的选择性的活动，这种阅读作为一种治疗方式是在医生指导下，有引导、有目的、有控制地治疗情感和其他方面的问题。1987年，美国社会工作者巴克尔在其出版的《社会工作词典》中认为：阅读疗法是应用文学和诗歌治疗人们的情感问题和精神疾病。1995年，国际阅读协会出版的《读写词典》对阅读疗法的解释为：有选择地利用作品来帮助读者提高自我认识或解决个人问题。㊀

　　国内最早于1990年引入了阅读疗法的概念，王绍平在《图书情报学词典》中将阅读疗法定义为：为精神有障碍或行为有偏差者选定读物，并指导其阅读的心理辅助疗法。㊁王波在兼顾阅读疗法所有定义要点的基础上，将阅读疗法定义为：以文献为媒介，将阅读作为保健、养生以及辅助治疗疾病的手段，使自己或指导他人通过对文献内容的学习、讨论和领悟，养护或恢复身心健康的一种方法。㊂

　　除了对阅读疗法的定义做了总结性阐释之外，王波还从心理学角度总

　　㊀ 王波. 阅读疗法 [M]. 北京：海洋出版社，2014：9-11.
　　㊁ 王绍平. 图书情报学词典 [M]. 上海：汉语大词典出版社，1990.
　　㊂ 王波. 阅读疗法 [M]. 北京：海洋出版社，2014：15-16.

结了阅读疗法的五大心理学原理,即共鸣说、净化说、平衡说、暗示说、领悟说。其中,共鸣、净化和领悟可以说是阅读或审美心理活动中彼此衔接的三个链条。领悟是读者在经过共鸣、净化之后,对欣赏对象深层意蕴的追问和思索,这种追问和思索就叫作"悟",一旦悟有所得,人就仿佛觉得突然之间被智慧的灵光所击中,顿时感到生命发生巨大的飞跃,人格境界得到了升华,有一种豁然开朗、大彻大悟的喜悦。①

阅读疗法在西方的发展相对迅速。第一次世界大战过后,阅读疗法被医院、学校的众多图书管理员逐步发展。Caroline 于 1949 年第一个利用临床研究证实了阅读疗法作为一种心理治疗方法的有效性。②许多证明阅读疗法实效性的实证研究相继出炉,众多文章纷纷谈论怎样在咨询和教育情境中使用阅读疗法。认真拣选阅读疗法的材料被证实对提高自我知觉相当重要,能帮助成年人及儿童应对诸如虐待等各种生活危机,引导其态度的转变,减少他们的压抑情绪和负性情感体验。③

(二) 电影疗法——立体的欣赏性艺术治疗

电影疗法也叫电影治疗。它是 21 世纪初才兴起的一种艺术治疗方法,主要通过观看不同种类的电影,借助电影中的影像把隐藏于观影者内心未表达出来的情绪宣泄外化,使内心冲突在观影者与电影模拟的虚拟世界的互动中得以合理解决,从而使观影者的情绪障碍、心

① 王波. 阅读疗法 [M]. 北京:海洋出版社, 2014:22-28.
② Caroline G. Enhancing self-perception through bibliotherapy[J]. *Adolescence*, 1987, 22 (88):939-943.
③ PARDECK J T, PARDECK J A. Using bibliotherapy to help children cope with the changing family. [J]. Social Work in Education, 1987, 9 (2):107-116.

理创伤等心理问题得到分析和治疗。㊀电影疗法不是简单地看一场电影，而是一种有指导和讨论的电影赏析，咨询师需要进行充分的准备以及合理的安排，一般有心理教育、愈合和洞察力三个应用取向。㊁

电影疗法可以看作是阅读疗法的"进阶版"。相较于阅读疗法，电影疗法更加立体、生动和多元化：阅读疗法中主要起作用的是头脑意象；电影疗法相对更为身临其境，除了头脑意象起作用，起作用的还包括视觉和听觉整体联动。

我国学者李丹、李燕华从电影的题材类型、画面情节、产地、色彩、景别及声音出发来揭示电影疗法对人身心的影响㊂：不同题材的影片如喜剧片、悲剧片、家庭伦理片、爱情片、武侠动作片、灾难片等，不同的画面情节如灯光、背景音乐、故事情节和人物形象等，不同的电影景别如远景、全景、中景、近景和特写等，电影画面中不同色彩的应用，不同的音乐、人声和音响等电影声音的应用，来自不同产地、国家的各具特色的影片，均能够对人的身心起到不同的唤醒和疗愈作用。

三、从"广泛"到"深入"——电影疗法的优势和特点

电影疗法除了在立体性、多感觉通道性等方面具有优势之外，还具有"广泛性"和"深入性"等核心优势。

从广泛性的角度看，将阅读作为日常行为习惯的人相对较少，这就不便于心理咨询师们以阅读为手段进行干预治疗。而观影作为比较

㊀ 蒋佳. 电影治疗与心理健康 [J]. 戏剧之家, 2016 (24): 121-122.

㊁ 王鑫强, 秦秋兵. 电影疗法的理论与技术研究进展 [J]. 重庆医学, 2016 (17): 2414.

㊂ 李丹, 李燕华. 电影疗法对身心的影响 [J]. 郑州航空工业管理学院学报（社会科学版）, 2012, 31 (5): 145-149.

普遍流行的日常消遣方式，可确保将电影疗法作为干预手段的受欢迎性。⊖

从深入性的角度看，电影对心理疾患具有治疗与调适作用的原理主要是观影过程中，观影者的意识、情感、知觉等全部投入到电影内容中，与故事情节一起发展、活动，这种参与和投入类似于心理学上的催眠状态。㊁

电影疗法除广泛性和深入性外，还有如下的独特特点：㊂㊃

首先，电影疗法受心理咨询师指令的影响较大：电影疗法并不是心灵鸡汤的传播。一般来说，心理咨询师对来访者而言有着重大的意义。对来访者来说，心理咨询师指导其观看一部特殊电影的指令，相比于电影本身更具有指导意义，有些特殊的电影甚至可能会放大来访者对某些方面的理解，加大他们的反应。比如，他们在看的过程中就会思考：让我看这部电影是因为我和主人公一样糟糕吗？我跟角色一样无望了吗？因此情绪会出现较大的波动。

所以，合理的选片及心理咨询师的沟通都是很重要的。在观影前，心理咨询师就应该与来访者进行一定的沟通，而不是直接让来访者观看影视作品并盲目地进行自我带入。只有两个人之间建立起理解的桥梁，他们才能够站在同一个角度看待问题，从而有利于表达心理

⊖ 王鑫强. 从阅读疗法到电影疗法：一种更具优势的心理辅导技术 [J]. 萍乡学院学报，2016，33（1）：103-105.

㊁ 徐光兴. 电影作品心理案例集 [M]. 上海：上海教育出版社，2013：9.

㊂ 李林杰. "电影疗法" 在大学心理教育中的应用价值研究 [J]. 中国多媒体与网络教学学报（上旬刊），2020（5）：178-179.

㊃ 王鑫强. 从阅读疗法到电影疗法：一种更具优势的心理辅导技术 [J]. 萍乡学院学报，2016，33（1）：103-105.

咨询师对来访者的理解和尊重，从而改善咨询的效果。在多数案例中，电影疗法的可能效益远大于误解及过度阐释带来的风险。

其次，电影疗法以相对间接的方式面对问题。电影疗法以隐喻这种间接的方式展现复杂且困难的材料来发挥疗效，用间接的方式走进复杂的问题，使来访者不必直接面对问题，降低心理防御。影视作品是能够使来访者降低心理防备的重要媒介：首先，它可以提高其专注力，真正参与到心理教育活动中来；其次，影片中的一些情节可以让心理咨询师和来访者产生共鸣、巩固关系，为咨访双方提供了一个创造有意义的、有治疗性的隐喻的机会，来访者和心理咨询师可以更有效地利用丰富和共享的拓展词汇进行交流，在涉及一些敏感问题或关键问题时，能够心平气和地探讨。

再次，电影疗法可以提供轻松、安全、愿意改变的气氛。影视作品可以帮助人在面对自己的问题时获得启发，找到解决的途径，可以提供人们意想不到的处理方式，还可以使人们放松下来，让人们看到自身处境中阳光的、积极的一面，并通过对影视作品中人物的认同感来实现自我的探索和改变。尤其是角色与自己经历相似的电影，可以让来访者以相对客观、类似局外人的角度来分析事情的解决方法，更重要的是会向他们传递出一种积极转变的信念，优化心理教育的效果。

最后，电影疗法适合短期自我调节。除了心理咨询师的指导，自我调适也是缓解心理问题的重要方式，可以促进个人领悟能力和感知能力的发展。来访者的心理问题往往和工作、情感、人际关系等现实压力相关，所以心理咨询师可以针对这些方面向来访者提供一些比较经典的电影，鼓励他们进行适当的自我调节，甚至不必告诉他们这是出于缓解心理问题的目的，只是单纯地向他们推荐一些好电影，让他们在空闲时间轻松地观看影视作品，从而缓解他们的心理问题。

第三节　电影分析心理学

本书作者提出了"电影分析心理学"这一概念。电影分析心理学是基于荣格的分析心理学理念，将人格面具、阴影、情结等概念运用到对于电影情节和角色的分析当中，一方面促进了分析心理学的应用性发展及其与心理学相关理念的融合，另一方面也促进了电影治疗体系的理论化、系统化和操作化。

将分析心理学的理论和实践与艺术治疗紧密融合起来，是本书作者现阶段的重要工作。在前著中，本书作者以分析心理学为理论基石，提出了绘画心理调适的面具阶段、阴影阶段、冲突阶段和整合阶段。在每个阶段，个体的内心将呈现出特定的心理特征，相应地，其绘画作品中也会出现该阶段相关的画面特征。通过对相关特质的觉察和领悟，促进个体获得内心整合，体会到心理整合带来的真实的力量。可以说，绘画艺术能够成为促进个体心理整合，提高个体心理素质的重要的助力。

在现代社会，和绘画艺术相比，电影艺术是影响更为广泛、受众更多的艺术形式，也是现代社会普通人在日常生活和娱乐活动中接触到的最灵动、最鲜活的艺术形式，因此，电影比绘画拥有更广阔的受众群体。观看电影、对电影这种艺术形式进行深入的体会和领悟，也能起到心理疗愈的作用。因此，将分析心理学和电影疗法结合起来，形成独特的"电影分析心理学"理念，并在此理念的基础上，形成基于电影分析心理学的心理疗愈理念，正是本书所要探讨的重要内容。

一、分裂与整合——心理问题与心理疗愈的本质

本书作者在实践过程中,结合荣格的分析心理学、马斯洛的需求层次理论及正念疗法的相关理念和技术,就心理问题产生的原因、心理疗愈的本质、心理疗愈的阶段性特征和疗愈重点等,提出了如下四个基本观点:

观点1(对心理问题产生的原因进行了创新的解释):心理问题的产生,是由于原本合一的内心,发生了人格面具和阴影的分裂,个体认同面具能量而压抑阴影能量,从而导致了内心力量之间的内耗性冲突,继而产生了各种各样的心理问题,如图1-1所示。

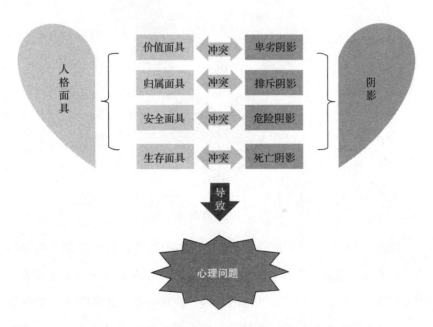

图1-1 人格面具和阴影的分裂冲突导致心理问题

观点2（对观点1中冲突的双方，即人格面具和阴影进行了细化分类）：人格面具可分为生存面具、安全面具、归属面具和价值面具四种类型；相对应地，阴影可分为死亡阴影、危险阴影、排斥阴影和卑劣阴影四种类型。

观点3（对心理疗愈的本质进行了创新的解释）：心理疗愈的本质，就是促进内心呈分裂冲突状的人格面具部分和阴影部分二者的整合，以形成完整、真实、有力量的内心的过程，这一过程就是荣格所说的"自性化"过程的某种表现，如图1-2所示。

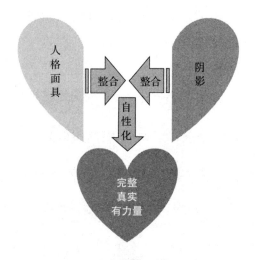

图1-2　心理疗愈的过程

观点4：在以上三个观点的基础上，本书作者对心理疗愈的实践阶段进行了具体划分，对每一阶段的心理特征和咨询重点进行了详细的总结。心理疗愈阶段按顺序分为面具阶段、阴影阶段、冲突阶段和整合阶段，每个阶段都有独特的心理特征，咨询师可以用这些特征信息灵活调整心理咨询的侧重点和咨询策略。

无论是创作性艺术治疗，还是欣赏性艺术治疗，都可以基于以上的心理阶段概念模式来进行。

二、四种类型——分析心理学视域下的电影分类

电影治疗作为"欣赏性艺术治疗"的重要代表，可以对心理健康起重要的促进作用。在心理健康教育中，如何引导来访者通过欣赏电影这种喜闻乐见的艺术形式，促进心理整合、提高心理素质，是心理健康教育工作者的重要目标。

本书作者认为，可以将分析心理学和电影治疗紧密结合起来，从以下三个方面促进电影治疗的应用发展：

首先，可以从分析心理学角度，对影视作品提出全新的分类指标。基于荣格的分析心理学，电影可分成面具类电影、阴影类电影、冲突类电影和整合类电影，每种类型的电影都有其特征。

其次，可以基于荣格的分析心理学、马斯洛的需求层次理论和正念疗法，结合具体案例对面具类、阴影类、冲突类和整合类电影作品的心理唤醒和疗愈效果进行深入的分析。

最后，在运用电影治疗作为心理咨询辅助手段时，可以对心理咨询师的咨询侧重点进行总结。比如，观看面具类影视作品时，咨询侧重点应在觉察防御和促进分化上；观看阴影类影视时，咨询侧重点应在引导觉察和自我接纳上；观看冲突类影视时，咨询侧重点应在充分抱持和引导正念上；观看整合类影视时，咨询侧重点应在促进领悟和情境迁移上。

具体见表1-1。

表1-1 分析心理学视域下的电影分类及应用

影视作品分类	作品特征	心理唤醒	疗愈重点
面具类影视	理想化、倾向性、单薄、吹捧、回避、绞杀、规则、控制、秩序	理想化、虚假、分裂、偏激、回避	防御和分化
阴影类影视	阴暗、死亡、无力、绝望、恐惧、卑贱、失控、危险、反噬	低沉、慵懒、羞耻、内疚、恐惧、无助	觉察和接纳
冲突类影视	平等性、直面、冲突、厮杀、破坏、对比	愤怒、攻击、悲伤	抱持和正念
整合类影视	转化、吸收、融合、和谐、合作、通畅、建设、真实、平静、专注、愉悦	领悟和迁移	

第四节 基于电影分析心理学的心理疗愈

电影分析可从客观和主观这两个维度进行。基于电影分析心理学的心理疗愈涉及与分析心理学及正念疗法相关的七大概念，在实践中它包含了五大功能。

一、从"客观"到"主观"——电影疗愈的两大维度

荣格在谈及释梦时曾经表示：释梦可从主观和客观两个层面进行。例如，某人梦见自己的妻子，那么也许梦确实反映了夫妻间的某种关系，同时，在主观层面上也可认为，梦境是他内心的表达：妻子

这一形象象征着内心的亲密关系、密友、权威人物等。再如，某人梦见自己正要与未婚妻拥抱时，有人敲门，她去开门后即与那人闲聊起来，他为此恼怒不已。在客观层面，梦预示着他与未婚妻关系不睦；但在主观层面，梦境中的未婚妻象征他内心的女性成分（阿尼玛），梦境象征他内心的男性成分与女性成分不能和谐相处，表明他缺乏与人相处的技巧，难与人深交。从上述例子可以看到，对梦不同层面的理解，可导致不同的解释，同时也可产生不同的结果。上述例子从客观层面解释，就很可能把关系不睦的责任归罪于女方；而从主观层面解释，就能促进当事人提高自己与人相处的能力。⊖

"双层释梦"背后的隐喻在于，在梦中见到的每一个角色，其实都代表了自身潜意识的某种心理动力。

"双层释梦"不仅适用于释梦，也适用于绘画心理分析和电影心理分析。比如，在绘画中，来访者用象征着死亡、压抑的黑色来描绘其所在的环境，那么从客观层面来说，这象征着其所在环境的恶劣；从主观层面来说，这象征着其内心中对内和对外的成分的相互冲突与不和谐。

在电影心理分析中，对同一部电影，我们根据"双层释梦"的原理，也可以从主观和客观两个层面分析。

从客观层面，我们可以让自己代入主角的视角。电影中，主角和其他角色的互动，可以看成是自己和客观世界的互动过程。

从主观层面，我们可以将电影中所有角色看作是同一个人的不同部

⊖ 李鸣. 荣格的分析性心理治疗（下）[J]. 临床精神医学杂志，2000（2）：112 – 113.

分，其中，主角象征着个体意识，而配角象征着个体潜意识中不同的心理动力；主角和其他角色互动的过程，其实可以看作是意识探寻潜意识的过程。

为了方便语言描述，在本书精选的所有电影中，作者往往只选取一个层面进行分析心理学解读，而咨询师在运用这些电影作为咨询辅助材料时，可引导来访者同时从主观和客观两个层面进行自我领悟。

二、从"看见"到"允许"——电影疗愈的七大概念

在上一节中，我们对荣格的分析心理学体系做了一个大致的概括，在分析心理学的基础上，本书作者借用荣格的相关概念，结合马斯洛的需求层次理论和正念疗法，提出了和电影心理分析相关的重要概念，包括心理能量、人格面具和阴影、情结空间和自动化行为、主观能动力、正念七个概念。

（一）"心理能量"——追求光明和自由的生命体

我们每个个体，包括每个集体，本质上都是心理能量的聚合体。心理能量既是心理动力，也可以看作是生命力。我们可以将心理能量的流动和马斯洛的需求层次理论结合起来，从而理解心理能量的发生与发展过程。

在需求层次理论中，生理需求、安全需求、归属与爱的需求和尊重需求属于缺失性需求，个体依赖它们才可以生存下去，而自我实现需求属于成长性需求，是个体为了实现自我的价值，如图1-3所示。

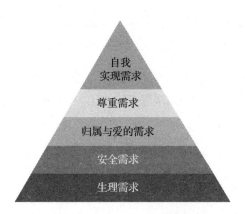

图1-3 马斯洛的需求层次

人的需求有一个从低级向高级发展的过程，而这种由低级到高级的变化，正体现了心理能量从低级到高级流动的过程。在人生的某个阶段，当某种相对低级的需求无法得到充分满足时，心理能量，即生命力就会产生分裂、内耗和冲突，从而导致某种生命力桎梏在情结场中，无法继续向高层次流动。

本书作者将心理能量分为面具能量、阴影能量、冲突能量及整合能量四种。

后文中也会根据情况将"能量"称为"动力""力量"等，用词看似或有褒贬，但实际本质并无区别，每一种心理能量都希望被主体所看到，都希望生活在阳光下，也都具有向上流动的本来特性。也就是说，每一种心理能量在本质上都可以被看成是追求自由和光明的独立生命体。

(二)"人格面具"和"阴影"——对立冲突中的心理能量

人格面具和阴影是一对原型概念。本书作者认为，人格面具和阴影也可以看作是心理动力，这两类心理动力是分裂的、对立的及冲突的。

在每个人的成长经历中，需求是不可能完全得到满足的，当有需求没有被满足的时候，个体就会产生痛苦，个体往往既没有力量去接纳事实，也没有能力去改善外部世界。于是，个体只能选择发挥自我的功能，用歪曲现实的方式来保证个体的内部平衡。这就启用了"心理防御机制"，也就是发生了"人格面具"和"阴影"的分裂，个体不得不通过认同人格面具、排斥阴影的方式保持内心的暂时平衡，这导致了原本合一的能量体分裂成了对立冲突的人格面具能量和阴影能量。

"缺失性需求"有生理、安全、归属与爱、尊重这四类。当这四类需求得不到满足，个体面临极大痛苦又无能为力时，个体只能启用心理防御机制，选择各种各样的人格面具去抵御痛苦。

我们可以这样理解人格面具：我们并没有完全拥有自己所认为好的外在环境、内在特质，或者并没有达到某种心理境界，但我们自欺欺人地认为自己已经拥有了或做到了，或者极端期待自己拥有或做到，并不接纳自己无力的那一部分，从而创造出了一个人格面具。

也就是说，当这四类缺失性需求得不到满足而自身又没有足够的力量去满足它们时，个体会采用歪曲现实、认同人格面具的方式，假装自己满足，暂时不去面对痛苦阴影，以保证内心平衡。

个体所认同的人格面具，借用马斯洛的需求概念，也相应地分为四种大类型，本书作者将其命名为生存面具、安全面具、归属面具和价值面具。这四大类人格面具是基于人类集体潜意识中的需要而产生的。对于不同个体而言，由于其个人所处的文化环境、生存经历而导致的个人情结的不同，这四大类人格面具包含不同的内容，并进一步分化为各种不同类型的小面具。

（1）生存面具：往往包括生命、活力、自由、健康、希望、创造等内容。

（2）安全面具：往往包括勇气、有序、控制等内容。

（3）归属面具：往往包括关注、归属、接纳、爱等内容。

（4）价值面具：往往包括高贵、高尚、洁净、富有、美丽、能力等内容。

和四大类面具同时存在的是与其相反的四大类阴影，本书作者将其命名为死亡阴影、危险阴影、排斥阴影、卑劣阴影。

（1）死亡阴影：往往包括死亡、衰弱、绝望、腐烂、僵化、禁锢、束缚等内容。

（2）危险阴影：往往包括恐惧、混乱、失控等内容。

（3）排斥阴影：往往包括忽视、孤独、排斥、厌恶、憎恨等内容。

（4）卑劣阴影：往往包括低劣、卑贱、贫穷、肮脏、丑陋、无能、鄙夷等内容。

作为普通人，我们每一个人的心理层面，或多或少都存在着这四大类阴影，以及为了对抗这四大类阴影而发展出来的四大类人格面具。

每个人内心中或多或少地存在着无力感，当感知到无力的时候，往往第一反应是羞耻、内疚或恐惧，紧接着对无力感采取忽视、逃避、对抗的方式，即去创造某种人格面具来反抗这种让人不快的羞耻感、恐惧感、内疚感。

面具能量和阴影能量时时刻刻都处于冲突中，这些由冲突而产生的能量是冲突能量，而促使面具能量、阴影能量和冲突能量和解并统一的能量，便是整合能量。在本书中，我们会结合具体案例来分析这些人格面具和阴影在个体与集体中的分裂状态，以及它们的斗争与和解过程。

（三）"情结空间"和"自动化行为"——对立能量厮杀的场地和命运被操纵的真相

情结是荣格提出的概念。我们可以从情结的产生、情结的内在性质和情结的外在表现这三个层面来理解情结概念，即片段、空间和循环。

1. 从情结的产生来看，我们可以将情结理解为一种"心理片段"。

荣格认为，情结是一种"心理片段"，其起因通常是创伤、情感打击等类似的东西，它们将心理分裂为片段。㊀这种创伤的过程，可以看作是原本一体的内心，分裂为阴影能量和面具能量的过程。

2. 从情结的内在性质来看，我们也可以将情结理解为一种"能量场"，其也可被称为"情结空间"。

在没有被个体觉察及接纳的状态下，面具能量和阴影能量的分裂，会形成一种能量场或能量空间，这种能量空间便是"情结"的内在本质。

所以，本书作者认为，从性质的角度，**情结可以看作是"非觉察状态下"的面具能量和阴影能量互相作用的场地空间，我们也可将其理解为"情结空间"**。情结空间对于面具能量和阴影能量都是一种桎梏。

在前文中，我们分析了四类面具能量和四类阴影能量。而每一个情结空间都包含了某种面具能量和与之相反的阴影能量的纠缠冲突。

㊀ 卡尔·古斯塔夫·荣格. 心理结构与心理动力学 [M]. 关德群，译. 北京：国际文化出版公司，2018：72.

比如，"生存面具和死亡阴影"分裂而产生的情结、"安全面具和危险阴影"分裂而产生的情结、"归属面具和排斥阴影"分裂而产生的情结及"价值面具和卑劣阴影"分裂而产生的情结，这四种情结可称为"基本情结"。

本书作者将这四大类基本情结空间分别命名为生死情结、安危情结、爱斥情结及尊卑情结。这些基本情结又可以不断地分化与结合，形成了很多大大小小的情结空间。比如，后文中会提到的"利欲情结"可以看成是尊卑情结的某种分化；"玛丽苏情结"可以看成是爱斥情结和尊卑情结的某种结合。

3. 从情结的外在表现来看，我们也可以将情结理解为一种"命运循环"，这种循环通过"自动化行为"操纵个体，这也是个体命运被情结操纵的本质。

每一个情结空间都是某种封闭的场地。在这个场地中，某种面具力量和与之相反的阴影力量不断厮杀对抗。**这种内在的厮杀对抗通常被心理防御机制隔离在个体的意识之外，但却会用"自动化行为"的方式，让个体的外在的生活不断地遭到某种循环式的困扰，而这正是情结控制个体心理和行为的方式。**

在情结的操纵下，个体会不知不觉地陷入某种"自动化行为"中，自动化行为包括两个方面：内在自动化行为（即思维）和外在自动化行为（即行动）。

以上是对情结概念的三个层面的理解。个体在没有觉察的情况下，会被面具能量和阴影能量形成的对立冲突的情结场所操纵，从而让自己的人生陷入到某种循环式的困境中。

相反，如果个体开始觉察到了人格面具和阴影这两种内在的分裂

动力，并经过充分的接纳、抱持和正念过程之后，这两种分离动力就会倾向于整合，并自然而然地向更高层次流动。整合过程是一个超越二元对立的实践过程，是自性化过程的某种体现。

而心理疗愈的过程，本质上就是通过观察自身的自动化行为来觉察情结的存在，回溯情结产生的创伤起因，逐渐打开情结空间的桎梏，整合情结空间中的相反动力，让原本分裂内耗中的心理动力整合为一种自然而然向上流动的、对内具有积极建设性的、对外具有正面辐射性的心理能量，最终改变命运的过程。这一过程中，最关键的就是下文中即将提到的"主观能动力"。

（四）主观能动力——觉察力、抱持力、实践力和意愿力

前文中，本书作者将心理能量分为了面具能量、阴影能量、冲突能量和整合能量这四种类型。其中，整合之后的能量可以看作是一种"主观能动力"。

东方文明，特别是中华文明，传统上就十分重视人类自身的力量，也就是人类的主观能动性。比如，儒家推崇的谦谦君子、国之栋梁本就是人类的优秀代表，而人们也可以立志通过修身、齐家、治国、平天下的顺序，逐渐让自己成为这种人中龙凤；佛家的四圣也都是由不完美的、苦乐参半的、渴望离苦得乐的人类逐渐修行证悟而成的。可以说，在东方，人类的主观能动性始终是人们集体潜意识中最信赖的力量。

所以，本书作者将荣格的分析心理学、马斯洛的需求层次理论、正念疗法及中国传统文化等结合起来，提出了"主观能动力"这一概念：基于主观能动性而产生的主体力量就是主观能动力。具体来说，主观能动力主要包括四个重要的方面，即觉察力、抱持力、实践力和

意愿力。而这四种力量，也是主体突破情结空间桎梏的不可或缺的力量。

　　主体在真心诚意的愿力（意愿力）下，以洞若观火的智慧（觉察力）、感同身受的慈悲（抱持力）、行云流水的流动（实践力），对内心的每一种心理动力给予充分的觉察、充分的尊重，并以适当的方式让心理动力充分地流动、充分地表达。

　　很多人在二元对立思维的桎梏下，会将"让某种心理动力充分地流动和表达"，错误地理解为"被某种心理动力操纵"。

　　这是不正确的。比如，同样是表达愤怒这种常见的冲突力量，在充分觉察和充分抱持的前提下表达愤怒，意味着你是主人，而愤怒是你的力量和资源，你可以清醒地、合理合法地、行云流水地运用愤怒力量为自己服务，力所能及地获得你渴望获得的心理或社会资源。

　　而"被愤怒操纵"，则意味着愤怒的当下，你对愤怒情绪产生的身体微感觉缺乏充分的觉察和充分的抱持，意味着你是傀儡，而愤怒是主人，你将在愤怒的操纵下，头脑不清醒地做出某些害人害己、事后让自己后悔不已的行为。

　　某种心理动力是否出现、是否存在，是我们不可控的；但是，它出现后，是否能在充分觉察和充分抱持的情况下，得到充分的、合理的实践（即流动，也即表达），这才是我们生而为人的"可控半径"。

　　主观能动力、整合能量和自我实现的力量本质上也是相通的：意愿、觉察、抱持和实践，既是整合的必要条件，也是整合的必然结果；既是静态的状态描述，也是动态的实践过程。每个人都拥有这种主观能动力，只不过大多数时候，它被"二元对立"的感知思维模式所桎梏。

　　当对立内耗中的能量被整合后，它们就不会继续被禁锢在情结空间中，而是自然而然地向上流动，最终达成马斯洛所阐述的自我实现的状

态，所以，主观能动力或整合能量也可以看成是促进自我实现的力量。

如果说面具能量更贴近超我的功能，阴影能量更贴近本我的功能，那么主观能动力显然更贴近自性（而非自我）的功能。在主观能动力没有被个体充分觉察的情况下，它容易被面具能量或阴影能量分裂所产生的情结空间所吞噬，导致自我愈加弱小；而相反，如果人们觉察到主观能动力的存在并愿意和它逐步沟通，那么主观能动力会主动地吸纳、转化面具能量和阴影能量。在某种程度上，面具能量、阴影能量及二者冲突导致的冲突能量，都可以作为主观能动力的"食物"，即滋养来源。

在下文中，我们将结合"正念"来具体讲述觉察力、抱持力、实践力和意愿力的具体表现。

（五）正念——主观能动力成长的途径

前文说过，主观能动力包括了四个方面：觉察力、抱持力、实践力和意愿力。

这四个方面并不是抽象的思维概念，而是真实的身体感觉。通过"正念"训练，主观能动力可以逐渐地、无为而为地、自然而然地被我们重新贴近及获得。

在禅宗的影响下，西方心理学界于20世纪70年代开始发展出了正念疗法。它由美国麻省大学教授乔·卡巴金创立。1979年，他在麻省大学医学院开设减压诊所，协助病人以正念禅修处理压力、疼痛和疾病。至此，正念疗法正式诞生。1995年，卡巴金在麻省大学设立了"正念医疗健康中心"，从疼痛、压力等身心互动的角度研究正念疗法的效果，并将研究结果进一步应用到临床。

卡巴金认为，正念就是有意识地觉察，活在当下，不做判断。通过

有目的地将注意力集中于当下,不加评判地觉知一个又一个瞬间呈现的体验,从而涌现出一种觉知力。㊀根据卡巴金的理解,**正念疗法主要包括以下两个特征:①注意力集中在当下;②对当下的一切只感受,不评价。**

正念思想来源于本然状态的人性论思想,它主张人的本性就是人的本来面目,也就是每个人都具有的本然状态。本然状态具有两个特点:第一是没有分别心,即不强调善恶、好坏、对错等两极的区分,对所有的一切都平等地对待,不因自身的好恶来区别他物;第二是没有执著心。㊁没有分别心,可理解为没有面具能量和阴影能量的对立;没有执著心,可理解为没有被情结空间所束缚。

理查·德莫斯根据荣格的曼陀罗理论与自性理论,提出了专注当下与自性的关系。他认为,只有觉察当下(now),才能体验真实的自我;如果个体受情结控制,他们则脱离了此时此刻真实自我的情感与思维,从而失去了内心的平衡;如果个体的觉察或注意力离开了当下,他们则难以感受到真实自我的存在。㊂㊃觉察当下,正是正念疗法的重要特征。因此,正念练习可以看成是实现荣格所说的自性化过程的重要助力。

在实际操作过程中,**意愿力可以理解为对于脱离某种情结空间桎梏**

㊀ KABAT-ZINN J. Mindfulness-based interventions in context: past, present, and future [J]. *Clinical Psychology-Science and Practice*, 2003, 10 (2): 144-156.

㊁ 熊韦锐. 正念疗法的人性论迷失与复归 [D]. 长春: 吉林大学, 2011.

㊂ MOSS R. *The Mandala of Being: Discovering the Power of Awareness* [M]. California: New World Library, 2007: 158-161.

㊃ 陈灿锐,高艳红,郑琛. 曼陀罗绘画心理治疗的理论及应用 [J]. 医学与哲学, 2013, 34 (486): 19-23.

的期待，对这种情结空间背后的循环消耗性本质有清晰的认知和感受。在现实生活中，意愿力往往在遭受生活磨难及内心冲突后出现，它的出现是原有的心理平衡被打破的积极后果。

在心理咨询的过程中，部分来访者主动地来到心理咨询室寻求帮助，而有些来访者是被家人"强制性"地带到心理咨询室寻求帮助的。这两种情况有所不同，前者较之后者往往能够得到更好的心理调适效果，这种现象正反映了"意愿力"的积极作用，正是来访者本人内心想要改变现状、想要突破自我的巨大意愿力，让心理咨询的目标能够更顺利地达成。

那么，什么是身体感受层面的真实的觉察力、抱持力、实践力呢？可以参考以下心理咨询中的这段对话来领悟：

咨询师："我们尝试去感受一下内疚感，尝试回到这个情景中，允许内疚感存在一会，去感受一下自己的身体感觉。"

来访者："感觉心脏难受，肚子憋气。"

咨询师："让这种感觉存在一会儿，你去静静地感受它。"

来访者："感觉有火在喉咙和胸口。"

以上这段对话片段，可以让我们了解正念疗法的两大要点及觉察力、抱持力、实践力：

觉察力：觉察内心的心理动力及心理动力在身体上的微感觉，并且可以将某种抽象的情绪转化为某种身体感受。

比如，上文中的来访者将"内疚感"转化为"心脏难受，肚子憋气"的身体感受。这是自我觉察的过程。

抱持力：以不对抗的心（即尽量放松的、尊重的身体微感觉），允许身体感觉存在。

如上文中咨询师所说的"让这种感觉存在一会儿,你去静静地感受它"。

在情结空间的自动化行为的控制下,个体本能地回避这种"心脏难受、肚子憋气"的身体感觉,因为个体有一种根深蒂固的评价性的信念:"这种感觉是不好的,不应该存在。"所以,个体不允许它存在。而抱持力则是用正念的方式,用全身放松的方式,尊重这种感觉,允许这种感觉存在。

这个环节重要的是"不对抗、放松"。但是,大多数时候,感觉是否出现是无常的、是个体难以控制的,所以,如果真的出现了"对抗、紧张",那就顺势而为,感受这种"对抗、紧张"的身体微感觉,也就是不要去对抗这种"对抗"。

实践力:以不对抗的心和放松的身体去追踪感受的变化和流动过程,并以适当的方式表达这种感受。

如上文中来访者的感受,由一开始的"感觉心脏难受,肚子憋气"变为了"感觉有火在喉咙和胸口"。

因为感觉的变化是无常的、超出我们控制之外的,所以我们尽量去感受这种变化过程。

除了感受这种变化,我们还应尽量去顺势而为地表达某些心理动力,让这种内心的动力能够和外界环境发生相互作用。在表达强烈冲突感受的时候,有时会伴随着明显的外显情感表达,如哭泣、怒吼等,这也是自我实践中让心理动力自然而然地流动的过程。

通过正念的方式,我们可以越来越多地感受到觉察力、抱持力、实践力和意愿力,这四种力量彼此之间也是相辅相成的,每一种力量的增强都会为其他三种力量的增强创造条件。所以,时时刻刻通过正念的方式观察自己,会不断促使自身的生命能量进入良性循环。

三、从"防御"到"迁移"——电影疗愈的五大功能

在电影分析心理学理念的指导下,通过电影人物分析和电影情节解析的形式,让观众跟随电影中的主人公一起进行自我觉察和领悟,促进心理整合、心理疗愈和心理成长,这一过程是基于电影分析心理学的心理疗愈。

基于电影分析心理学的心理疗愈功能主要包括以下五点。

（一）防御功能

对面具类作品的认同和期待、对阴影类作品的否认和分离可以对个体起到加强心理防御的功能。比如,观看玛丽苏影片时,可以通过代入主角视角,以第一人称的方式满足个体的全能自恋幻想；观看恐怖片时,个体会觉得"此时此刻的我是安全的",将危险阴影暂时分离出去,去感受此刻暂时的安全感。这类心理防御机制有利于我们暂时维持心理平衡。

（二）觉察功能

觉察是心理疗愈的初始阶段。在观看电影的过程中,通过分析和共鸣、移情象征的方式可以充分展现觉察力,这是心理疗愈开始的阶段。主体可以通过这些方式对自身进行充分的觉察,即对自身的面具能量、阴影能量和情结空间中的冲突内耗进行觉察,并在觉察的过程中,产生一定的共鸣。

（三）抱持功能

很多人在成长过程中,在表达真实感受时,缺乏必要的、充分的抱持感,这种抱持感的缺乏投射到现实生活中,会给自己带来各种各样的困扰和问题情境。在观看影视节目时,面对和自己处于同样问题情境中

的角色，他们的全新的思维方式、感知模式及背后的充分的被抱持感，同样可以让我们去领悟和内化。

（四）领悟功能

在电影角色和电影情节的启发下，在抱持功能的基础上，个体主观能动力增强，觉察力进一步提高，领悟力增强，可以逐渐以全新的眼光去看待当下面临的具体问题，从思维和感受层面能够逐渐打破原有内心规则、制定新规则、再打破新规则、再制定更新的规则，开始逐渐突破自动化动作和思维的桎梏，人生开始逐渐形成"新的剧本"。

（五）迁移功能

人们在经历了前几个阶段的防御、觉察、抱持和领悟后，主观能动力进一步提高，潜意识有了进一步改变的意愿，并更愿意通过实践与现实世界互动。在和现实世界互动时，人们也更容易进入专注的状态，更容易迸发出各种各样的全新的灵感。专注和灵感的出现并不是刻意的、有意为之的，而是无为的、自然而然的。无论是处理生活问题时，还是解决工作问题时，都会自然而然地在心理意象的层面率先感受到和以前的自动化行为模式明显不同的"人生剧本"。人生剧本的改变，也象征着命运开始向好的方向发展。

第五节 电影中的东方智慧

荣格的分析心理学体系天然地适合中国人去探索和领悟，因为它与我们的传统文化拥有一脉相承的精神内涵。

儒释道作为中国传统文化的优秀代表，在中国大地传承了千年，早

已融入到我们每一个中国人的血脉之中。荣格接触到中国文化之后，立即被其中的广博而深刻的智慧所折服，并将其吸纳进了自身的理论实践体系当中。因此，了解儒释道文化，也更有利于我们深刻地领悟荣格心理学的内涵和精髓。很多优秀的电影，都有利于我们深入地领悟中国传统文化。

本书作者精心挑选了三部能够反映儒释道文化精髓的电影，并将其与上一节中提出的"基于电影分析心理学的心理疗愈"的维度、功能及概念结合起来提出了一些不成熟的见解，希望能让读者更深入地领悟这些概念和结构的内涵及外延。

一、本心如皎月——电影中的心学

明代的王阳明自"龙场悟道"后，逐步创立了独具特色的思想体系；王阳明去世之后，江右王门学者邓元锡等人将阳明一派的学说明确界定为心学。邓氏把明代儒学分为理学、心学，吴与弼、曹端等人被其归入"理学"类，王阳明及其部分后学则被其归入"心学"类。㊀

《三傻大闹宝莱坞》是根据印度畅销书作家奇坦·巴哈特的小说《五点人》改编而成的印度电影，由拉库马·希拉尼执导，由阿米尔·汗、马德哈万、沙尔曼·乔什和卡琳娜·卡普等主演，该片曾获得第37届日本电影学院奖最佳外语片奖提名。2011年12月8日在中国内地上映。本片讲述了三位主人公法军、拉加与兰彻在大学时代的故事，男主兰彻用智慧打破了学院墨守成规的传统教育观念。

㊀ 姚才刚，李莉. 宋明儒学中的"心学"概念 [J]. 湖北大学学报（哲学社会科学版），2021，48（5）：87-95.

大道相通，本片虽然不是中国电影，但是它却是本书作者见过的最好的能够用来阐释王阳明心学思想的电影。可见，无论是西方的荣格还是东方的王阳明，无论是印度人还是中国人，只要是基于对人类集体潜意识的真实的领悟而产生的理论及实践作品，其内涵精髓都无根本差别。在下文中，本书作者将从荣格的分析心理学的角度，结合电影对心学中的某些概念尝试进行阐述。

（一）知行合一：死亡的知识和鲜活的知识

本片处处表达了"知行合一"的重要性。知行合一是王阳明提出的重要理念。本书作者认为，知是"领悟而来的知识"，行是实践，而领悟出来的知识和实践要保持"合一"的状态，这二者是互相促进、互相助益的：一方面，在已掌握的知识框架之下，充分地去实践这些已经掌握的知识；另一方面，实践又进一步促进领悟，使原有的知识体系进一步升级。

本书作者在上一节中提出了"主观能动力"的概念，其中有一种重要的力量就是"实践力"，这个概念也是受心学"知行合一"观点启发的结果。

当你智慧地觉察到内心有某种动力的存在，对其进行慈悲的抱持，并允许它以某种合理、合法的方式表达自己，与外界环境发生反应，这便是实践力，即要将内心的动力用某种适宜的方式表达出来，让这种内在的动力能够和外在环境发生反应。

知识，作为人类数千年智慧领悟的结晶体，本身拥有着巨大的心理能量，用心去领悟和吸收知识时，人们能够自然而然地吸纳到知识中所蕴含的心理能量，并自然而然地感受到这种能量滋养带来的愉悦；而将这些知识和自己的生活实践结合起来，让这些能量流动起来，更是能够

让人们获得能量的滋养。

然而，在本片中，不少智商上万里挑一的教授和学生们都是为了考试而学习，知识只是他们的面具性工具，所以，他们无法感受到知识本身作为一种能量为心灵带来的滋养。

兰彻曾在课堂上对同学们提出了一个问题："我问出这个问题的时候，你们快乐吗？你们拥有那种即将获得新知识的喜悦吗？"从心理学角度，兰彻其实想问："你们能够吸收知识带来的心理能量吗？"

答案是否定的，同学们并没有真正吸纳知识所蕴含的巨大能量，更没有让这些巨大的能量流动起来。在某种意义上，他们掌握的只是"死知识"，这些呈死亡、僵化状态的知识存在于个体的心理层面，没有充分地流动，即没有得到充分的实践。

兰彻却是个例外，**他头脑中的知识并不是死亡的、僵化的状态，而是鲜活的、流动的状态，他所掌握的知识仿佛是可以自由流动的生命体一般，可以充分地和外界互动，给外界环境和周围的人带来充分的整合能量。**

可以说，兰彻是真正贯彻了心学的"知行合一"理念。

比如，每个人都学过"盐水导电"这个物理知识，但是没有人去应用它，只有兰彻在生活中灵活地运用了它，这个知识仿佛是鲜活流动的生命体，它在学长欺负新生的时候狠狠地惩罚了学长，不仅维护了兰彻自身的权益，也维护了整个校园的正面风气。

女主的姐姐（即校长的大女儿）生孩子时遭遇了突发性的困境，母子面临极大的危险，此时，学富五车的校长面对女儿的困境也无能为力，甚至无奈地吓晕了过去。兰彻却充分利用自己的机械专业知识，带领大家一起，利用粗糙的原材料，制作了效果不亚于精密医学仪器的机械设备，成功帮助产妇顺利产下婴儿。

兰彻投入基础教育后,也带领着孩子们一起"知行合一"。他在课堂上教授的并不是死记硬背的知识,而是切切实实地将理论和实践相结合:孩子们运用物理知识自行设计了各种有趣的设备,如做爆米花的机器、剪羊毛用的设备、可以惩罚随地小便且态度嚣张的反派的电流设备等。孩子们积极地将学习到的知识辐射到外界,给外界带来改变。

(二) 致良知:本心和私心之争

良知是本心。本心如同皎月一般,可以作为我们在黑暗中的指引。

明朝末年,心学的流行反而加速了动乱和灭亡。因此,很多人开始怀疑心学,斥责心学为"亡国之学"。[1]这是为什么呢?

原因在于,**心学的精髓是领悟而来的,而不是听说而来的。理解及掌握心学,需要个体大量的领悟和实践。没有经过领悟和实践,没有亲历亲证过对面具能量、阴影能量和冲突能量的觉察、抱持、流动,人们所感知到的往往是"私心",而非"本心"。**

明朝末年,正是因为心学相关的知识理念开始流行,原来的占学术统治地位的理学被打破了,各个阶层的人们的思想都开始逐渐解放。然而,大多数人对心学的了解是"听说而来"的,而不是"领悟而来"的,所以,当时这种思想上的解放更多地导致了"私心被放大",也就是个体和小团体的私欲被放大,而不是"本心被觉察"**从分析心理学的角度来阐释:个体及群体的阴影能量突然失去了人格面具(理学)的制约,导致了他们直接被阴影能量所操纵(而不是作为主人,去主动地运用阴影能量),从而走向了和理学相反的另一个极端。**明朝末年很

[1] 邓名瑛. 明代心学本体论与明代学风 [J]. 求索,2004(2):100-102.

多乱象都与此相关。比如，江南士绅阶层自己生活奢靡无度，但却出于私欲，充分利用政策漏洞及自身的政治话语权，结党营私、党同伐异、恃强凌弱、为非作歹、欺上瞒下，拒绝为国家缴纳应缴的税款、拒绝为集体承担应承担的义务；而西北农民却因为缺乏政治话语权，在颗粒无收、食不果腹的情况下，却还要被代表士绅阶层利益的进士官僚集团强制增加农业赋税，最后不得不被逼得走上了造反的道路。明朝末年的天下大乱正源于此。然而，覆巢之下焉有完卵？很快，不受控制的阴影能量也反噬到士绅阶层自己身上。但是，从另一个层面来看，礼崩乐坏、人心思变的明朝末年，也可以看作一个社会经历蜕变和新生前的不可避免的阴影阶段和冲突阶段，因为思想解放在最开始的阶段，往往必然导致很多从"一个极端走向另一个极端"的社会现象，这可以说是社会发展中所必然要经历的阵痛阶段。不幸的是，明朝当时内忧外患，缺乏来自内外的足够的抱持力，所以没有成功地度过这个挑战期。

值得注意的是，万历年间出现了一位铁腕首辅张居正，他本身可以说就是心学的积极实践者，然而，他当政期间却一再下令弹压关闭江南书院（当时诸多江南书院可谓心学理论的学术大本营）。张居正之所以会这么做，正因为他感受到了"清谈误国"。心学的本质是知行合一，而不是纸上谈兵。纸上谈兵的所谓心学，即使道理看上去再正确，那也是一种假心学，这种假心学通常只会沦为某种工具，给某些违背道德甚至违反法律的劣迹披上合理合法的外衣。**从分析心理学角度，张居正的这一举动，正是意在给不受控制的集体阴影能量加以某种强硬的面具性约束。**

那么，私心和本心的区别又在哪里呢？**本书作者尝试从分析心理学角度来阐释私心和本心**：私心，可以说是"情结空间"中的面具能量、阴影能量和冲突能量等各种能量；而本心，可以看作面具能量和阴影能量整合之后的、自然而然地渴望向上流动的整合性的心理能量。

以上可以看成从分析心理学角度给"本心"的一种概念性定义。那么,"本心"的操作定义是什么呢?本书作者尝试概括以下两个特质,作为**"本心指引下的行为"**的操作定义:

本心指引下的行为必须同时拥有两个特质:①即使没有好处和利益,也发自内心地渴望去做;②做完之后拥有发自内心的充实感和成就感。

一方面,如果是基于某种信念上的好处去做,那么更多的是在面具能量的控制下去完成的(比如好好学习是为了考好大学,好好工作是为了养家糊口);另一方面,如果没有好处也去做了,但是做完之后感觉不到充实和成就,甚至反而会觉得恐惧、内疚及羞耻等,那么更多的是在阴影能量的控制下去做的(比如连续几天打游戏,沉溺于赌博等不良行为)。

无论是面具能量还是阴影能量,都是被情结空间所桎梏的心理动力,都并不是本心。

遗憾的是,社会氛围对于面具能量往往是鼓励的,而对于阴影能量是压制的,往往倾向于给前者贴上"好"的标签,而给后者贴上"坏"的标签。其实,这两种动力是一体两面的,只要前者存在,后者就必然存在。

而基于本心去做,是一种发自内心的自我实现的本能,即没有信念意义上的利益,我们也想去完成它,完成之后我们会体会到切切实实的成就感和效能感,因为这是心理动力自然而然地向上流动的过程。比如,学习是因为觉得有趣,解题是因为觉得好玩,写作是因为内在的心理动力自然而然地想要表达自己等。即使一开始个体是出于某种利益导向而进行某种活动,但是在和这项活动互动的过程中,能够发自内心地发掘乐趣,自然而然地想去完成和完善它,行动时甚至会忘记最初的利

益目标。

在《三傻大闹宝莱坞》中，兰彻就是一个真真正正的"发自本心"的人。他的行为往往都出于良知，都来源于其内在不受桎梏的心理能量自然而然地向外流动和辐射的过程。他帮助乔伊改良设计，这件事情本身对自己没有什么可见意义上的好处，但是他发自本心地对乔伊的设计感到好奇、感兴趣，所以帮助他完成；校长将他们开除后，他发自本心地、出于良知地、不计前嫌地利用能够利用的机械设备，帮助陷入困境的校长的女儿；在成为著名的科学家之后，他拥有了很好的物质基础，但是他却没有用这些物质让自己过上奢靡的生活，而是全心全意地驻扎在乡村，办了学校，专心地投入到基础教育中来，向孩子们传播自己灵动且充满生命力的教育理念。

与他形成对比的是校长，他极端信赖面具能量，这种动力某种程度上是被鼓励的。校长通过运用这种动力也获得了世俗意义上的成功，得到了价值感方面的满足。但是，他并非出于本心去做，是在"价值面具和卑劣阴影"形成的情结的操控下完成的，即出于"私心"去做。

他偏执地追寻价值面具，不愿意承担与之相反的卑劣阴影，因此，他只能无意识地寻找别人替他承担卑劣阴影——他身边的比他弱小的个体接连遭受厄运——卑劣阴影被投射到他的儿子身上，他的儿子无法承受，最终自杀了；投射到学生乔伊身上，乔伊也自杀了；投射到学生拉加身上，也差点导致拉加自杀……此外，在他的教育理念影响下，学生完全体会不到学习的乐趣，他们所能够体会到的仅仅是学习时的紧张、失败时的自卑和成功时的虚荣——从分析心理学的角度来看，在这样的集体教育氛围中，由价值面具和卑劣阴影这二者形成的情结空间已经深深地植入了他们的内心，如果没有觉察和疗愈的话，这个情结空间可能会一生都操纵着他们，阻碍他们的发展。

校长自己认同面具能量,而抓住一切机会将与面具能量相反的阴影能量投射到弱小的其他客体身上,所以其他客体被迫替他承担阴影能量,与其说这些人死于自杀,不如说这些人死于谋杀。校长是一个无意识的谋杀犯:客观上,谋杀了一个个鲜活的、灵动的年轻人;主观上隐喻地杀死了自己自我实现的动力。

乔伊在自杀前唱了一首歌:"我这一生,都在为别人而活;哪怕只有一瞬间,为我自己而活。"这里"别人"可以是外在的他人,也可以是情结空间中各种动力,即人格面具、阴影、冲突等动力,它们都不是自己的本心,但是自己往往会被它们所控制。**所以,从分析心理学的角度来看,乔伊想表达的是,他希望摆脱情结空间对自己的操控,他希望心理能量能够自由流动;而从心学角度,乔伊想表达的是,他想为自己的本心而活。这是从两个角度描述同一回事。**

乔伊为什么无法摆脱情结空间的操控?他为什么无法为自己的本心而活呢?他继续唱出了后面的歌词:"给我些阳光,给我些雨露,我想再次成长。"因为成长过程中外界从来没有给他足够的抱持,这导致他无法内化抱持感,甚至无法领悟什么是抱持感。

(三)破除"心中之贼":体验和领悟

"心中之贼"是操纵我们的情结空间中的被禁锢的能量。这些能量和整合性能量本无区别,但是它们却因为认知和行为桎梏而被紧紧地圈禁起来,得不到流动,转而成为一种心中的"贼"。这些"心中之贼"正在偷偷地让我们的能量处于冲突内耗状态,偷偷地破坏我们的生活。

"心中之贼"的本质是被桎梏并呈现内耗状态的心理能量。兰彻的**内心没有桎梏,他的心理能量始终充沛且自由地流动,这种强大的流动力能够让周围人的心灵都受到感染,就如同强大的水流能够冲破牢笼一般,**

帮助周围人打开内心桎梏，为周围人带来疗愈力，促进周围人内心的整合。法罕、拉加和校长等人，都是这种充沛而灵活的心理能量的受益者。

首先受益的是兰彻的好友法罕和拉加。

法罕的心理能力被束缚在价值面具和卑劣阴影的二元对立所形成的情结空间中。从法罕出生时起，他的父亲便为他定好了一生的发展方向：成为一名工程师。在他看来，一个男孩成为工程师才是最能"光宗耀祖"、体现价值感的行为，这种价值观被深深地内化到了法罕的头脑中，法罕的头脑一直被这种价值观所操控。但是，这种价值观又和他自身的天赋相违背。法罕从小喜爱小动物、热爱摄影艺术，他总能用相机捕捉到小动物最灵动、最鲜活的生活瞬间。按照本书作者对于"本心"的操作定义：对于摄影，即使没有任何利益好处，法罕也会去做，做完之后他会拥有深深的充实感和成就感。摄影作品被他挂在了房间的墙上，这体现了一种发自内心的对自己的喜爱和认同。所以，摄影艺术才是法罕的"本心"。但是，他的父亲不欣赏他的这种天赋，认为这种天赋和"成为工程师"的价值目标相违背，所以法罕在人生的前二十年中，只能不断地压抑这种天赋能量，他假装自己热爱工程，并走上了父亲为他定好的工程师之路。

兰彻识破了法罕的"伪装"，他一针见血地指出法罕的"真爱"并不是工程而是摄影，并用行动替法罕做出了发自本心的选择——他为法罕寄出了那封不敢寄出的给著名摄影师的求职信，并鼓励法罕真诚地和父亲沟通，向父亲表达自己的真实想法和感受。法罕终于和父亲沟通了真实的想法，并得到了父亲的理解。从客观层面看，法罕是在和父亲沟通并说服了父亲；而从主观层面看，这象征着法罕发挥了主观能动力，他第一次没有遵从头脑中的权威，而是试图平等地和头脑中的权威沟通，并且说服了头脑中的权威，他运用主观能动力整合了价值面具能量

和卑劣阴影能量。最终，法罕遵从自己的本心，成为一个出色的动物摄影家，而不是违背本心，做一个蹩脚的工程师。

和法罕的情结性桎梏相比，拉加则更加悲惨，他的心理能量被束缚在更低级别的、由安全面具和危险阴影分裂而形成情结空间中。拉加的家庭是不幸的，这导致了他对人生充满了恐惧和担忧——他恐惧父亲随时会死亡，他担忧姐姐的未来，他更担心作为家中"顶梁柱"的自己于哪天稍微行差踏错，就会导致原本就苦难的家庭更加雪上加霜。所以，拉加在墙上挂满了象征着内心依托的神像、在手指上戴满了象征着祈求的戒指，他每天烧香求神，祈求神灵让自己远离这些恐惧的威胁——从分析心理学的角度来看，这体现了拉加对于危险阴影的排斥。危险阴影拥有着比卑劣阴影更强大的操控力，因此，拉加的"心中之贼"比法罕的更加难以破除，他在破除情结空间操控的过程中经历的冲突也必然更加剧烈，最终他选择用自杀来逃避剧烈的内心冲突。然而，和乔伊相比，拉加又是幸运的，他被抢救了回来，而且在抢救期间，他得到了兰彻、家人和朋友充分的鼓励和陪伴，并且在朋友的帮助下现实问题也得到了解决，这意味着他的外显化冲突得到了充分的抱持。与之形成对比的是，很多不幸个体在表达"极端冲突外显化行为"——如自杀或自残的时候，非但得不到外界充分的共情和抱持，反而会进一步被污名化为"懦弱""没有责任感""死也要给别人添麻烦"等，这往往会直接导致个体完全失去生活的信念。

拉加的极端冲突外显化行为得到了外界充分的抱持，所以他最终度过了冲突期。兰彻和朋友们在拉加处在"植物人"状态期间，日复一日地对他说着各种鼓励的话语，这些抱持力被日复一日地内化到了拉加的内心中。所以，**在他被抢救成功后，内心也得到了蜕变和重生**。拉加领悟到：拜外界的神，不如拜自己的内心。他不再向外在的神灵祈求护

佑，而是向自己的内心寻找真正的依靠；他不再排斥危险阴影，而是对"不确定性"有了充分的抱持。他开始相信自己内心的力量。当本心被逐渐体悟到，生活就会随之改变。拉加开始直面恐惧，开始直面世间的无常（即不确定性），他的命运从此开始真正地向好的方向变化。

校长破除"心中之贼"的过程则更为曲折。前文中已经分析过，校长的内心也处于价值面具和卑劣阴影的极端分裂的状态。他是疯狂"内卷"环境中的最终胜利者，是二元对立层面的"好、优秀"的象征。然而，就这样一位高智商又极端努力的人，却直到耄耋之年，还没有领悟到何谓本心、何谓私心。

校长是世俗意义上的成功者，然而，这种成功却是单薄而可悲的。从心理能量流动的角度，他的世俗意义上的成功，其实是他靠老年丧子之痛换来的，这是典型的阴影力量的反噬过程，但他却对这两者之间深层次的因果关系缺乏真实的觉察。

校长是怎样"谋杀"自己的儿子的呢？首先，校长切切实实地体会过面具能量给他带来的好处。其次，为了维持这种所谓的"好"，他必须要制造出一个相反的"坏"来，再通过绞杀这些"坏"来攫取心理能量。也就是说，为了维持和壮大面具能量，他不断地给另外一些动力贴上"阴影"标签，然后通过扼杀这些阴影能量来维持面具能量的存在感。在他的感知体系中，只有不断地打压所谓的坏，才能不断地维持所谓的好，这是他最习惯、最熟悉的模式，也是他的心理舒适区。被不断绞杀的阴影能量最终如冤魂般反噬到他自身，他的不堪重负的儿子最终自杀了，他在老年还要承受失去儿子的痛苦。

在现实生活中也经常会有类似的情况，有一句俗语叫作"强母弱儿"，即强势能干的父母，往往会培养出弱势无能的孩子。其实，这些"强母"并不是真正的整合意义上的强大的母亲，这种强大只是二元对

立意义上的分裂的强大;为了维持这种强大,个体会无意识地"偷走"对自己信赖的弱小个体的心理能量,破坏孩子生而为人的最可贵的主观能动力,让他们沦为代替自己来承受阴影和冲突的工具,这直接导致了弱势而无能的下一代。从心理能量流动的角度来看,这种所谓的强大,其实是下一代的弱小换而来的。悲哀的是,现实中很多所谓的"强势"的父母都对这种深层因果关系缺乏警醒的觉察。

那么,校长最后的态度为什么会改变呢?因为他切切实实地体会到了主观能动力带给自身的真正的好处和利益。

原本他十分信任面具力量,因为面具力量让他成为内卷制度的胜利者,并且给他带来了好处;而他不能接受主观能动力,甚至无法体会什么是真正的自我实现的动力,是因为他对这种动力是陌生的,在他的感知体系中,主观能动力往往会直接被贴上"坏""危险"的标签,不得不沦为一种阴影能量。

片中,兰彻曾数次和校长"讲道理",都丝毫无法改变校长的固有信念,甚至因为引发了校长内心深层次的心理防御机制而导致校长的疯狂报复。然而,在校长"亲身体会"过主观能动力给自己带来的切身利益之后,校长才自然而然地走出了内心桎梏。校长亲眼看到、亲身感受到这些鲜活而灵动的年轻人将自己学到的知识运用到救助自己亲女儿和亲外孙上,自己最亲密的人因为这些力量得到了救助而渡过难关。**而他本人则在这种情境中吓晕了过去,他一直以来所信赖的面具能量在这种危机状况下毫无用处。**

可见,光讲道理是基本没有用的,只有配合"亲身体验"才能够起到作用,这就是认知和实践的关系。影片中的这个情节也表达了前文所说的"知行合一"的思想。

最后,有过亲身体验的校长终于破除了"心中之贼"。他对着刚出

生的外孙说:"踢得好,你要当足球运动员吗?将来去做你想做的事情吧!"客观上,这句话是对外孙说的,主观上,这句话是对自己内心的主观能动力说的,是对自己的良知本心说的。校长终于走出了情结桎梏,也终于承认兰彻是他见过的最优秀的学生,并将那支象征着卓越的笔郑重地交给了兰彻。

二、上善当若水——电影中的道学

《太极张三丰》是 1993 年由袁和平执导,叶广俭编剧,由李连杰、杨紫琼、钱小豪、袁洁莹等人主演的电影。故事以武当派创始人张三丰为原型,讲述了一对发小——董天宝和张君宝的心路历程。

这部电影充满了道家的智慧,也可以从荣格分析心理学的角度进行阐释。

(一)董天宝——极端分裂引发的悲剧

董天宝的内心用"分裂"二字即可概括。董天宝自幼好胜心非常之强,他有一句口头禅:"我一定要……"在寺院的时候,他说:"我一定要进达摩院!""我一定要成为少林第一武僧!"离开寺院后,他说:"我一定要做官!"……这些"我一定要",反映了他对价值感的执着。

价值感是二元对立意义上的、世俗意义上的某种"善"。追寻价值感是一件"善事",这是心理能量表达自己存在的一种自然而然的方式。

然而,二元对立意义上的善,其背后必然存在恶。过分地追寻某种善,定会物极必反。当个体过分地、极端地追求价值感的时候,这种价值感就会转化为价值面具,转而桎梏个体的内心。

可以说,**董天宝的内心,存在着价值面具和卑劣阴影的极端分裂。**

这种对立分裂的能量，便是前文所说的面具能量和阴影能量。这两种能量形成了一个情结空间，我们可将其命名为"利欲情结"（利欲熏心）。

价值面具让他极端追求世俗意义上的权力，而卑劣阴影让他无法尊重真实的生命，在利欲情结的操控下，他做出了一系列恶事：在寺庙时，他为了进达摩院而偷学武功，并且又没做好充分的准备和自我保护，最后因触及了掌权者的利益，被暴打并被逐出寺院，不仅伤害了自己，还连累了张君宝；出寺庙后，他为了当兵而主动地接受贪官的羞辱；在军营里，他为了立军功，不惜设局杀害兄弟；为了讨好刘瑾，他不惜杀死自己喜欢的女孩；为了显示自己的能力，他不把手下当人，对他们进行魔鬼般的训练，甚至为此杀死提拔过自己的上级；最后为了赢得和张君宝的打斗，他杀死了对自己有恩的刘瑾……**他将一切人都"工具化"**。他不是将活生生的人当成人来看待，而是将周围人，包括他自己，都当成了实现自己"价值感"的工具。

最终，这种蔑视生命的卑劣阴影反噬到了他自己身上。在与张君宝打斗之时，董天宝周围手下无数，却没有一个上前帮忙，大家反而都站在张君宝一边，高喊着"杀了他"。因为他们都知道，以董天宝的为人，如果让他获得胜利，那么董天宝迟早会杀了他们。所以，董天宝最终被张君宝杀死。

表面上看，董天宝是被张君宝大义灭亲，实质上则是死于自己的内心分裂。

(二) 张君宝——上善若水的一代宗师

影片的后半段主要描述了张君宝找回自身主观能动力的过程。张君宝是武当派创始人张三丰的原型。他天性平和，懂得顺势而为。然而，**高人在悟道之前，一般都会经历心理意义上的磨难——对应于心理疗愈**

的过程，在内心整合之前，个体一般都会经历剧烈的冲突期，张君宝也不例外。他遭遇了发小董天宝的欺骗，间接害死了伙伴们，由此他陷入了巨大的内心冲突。其后，他无法面对巨大的内疚、羞耻和无助，在内心的剧烈冲突之下，他终于发了疯。

在漫长的冲突期中，清醒和疯癫状态交替出现，他一天会准时地"发三次疯"，朋友们戏谑地称他为"张三疯"。**发疯是他逃避内心冲突的方式，通过让自己头脑昏昧迟钝来隔离内心中的阴影能量和冲突能量。**

经历了漫长而令人啼笑皆非的冲突期之后，一个偶然的契机让他领悟到了觉察力和抱持力。

在外出散步时，他目睹了枯木上发芽的新枝叶，目睹了老乡即将迎接儿子出生的喜悦，以及老乡"放下负担"奔跑回家迎接儿子的欢欣。这让他领悟到了"新生命""放下负担"的重要意义。对"新生命"的领悟，对应着他对自己内心的生本能，即心理能量的觉察。而"放下负担"则象征着他对抱持力的领悟。他领悟到"过去只是人生经历，并不是一种负担"，对已发生的事实和情绪不再排斥和对抗，而是接纳和抱持。觉察力和抱持力，是主观能动力的两个重要的方面。

有了初步的觉察力和抱持力后，他的内心开始初步整合，并开始拥有了和外部世界互动的渴望：他开始阅读师父的经文，并将读经时候的身体微感觉和实践结合起来。

他开始更深入而细微地观察这个世界。有三个事物自然而然地吸引了他的注意：不倒翁、圆球和水。通过和不倒翁的实践互动，他观察到，不倒翁怎么打都不倒，他由此领悟到"中正安舒、气沉丹田""保持重心、借力用力"的身体微感觉；通过和圆球的实践互动，他观察到，圆球自身转动就会弹开所有物体，他由此领悟到"动中有静、静中有动"的身体微感觉；通过和水缸中的水的互动，他观察到自己怎么也

打不败水,他由此领悟到"遇强则强、以柔克刚"的身体微感觉。

"中正安舒、气沉丹田""保持重心、借力用力""动中有静、静中有动""遇强则强、以柔克刚",他将这些领悟与师父的经文结合起来,通过不断地实践和练习,进一步演绎化和具象化,从而领悟出了"太极拳"。

太极拳本不是以打斗为目的,而是以强身健体、增强主体能量为目的创立的。然而,正如《道德经》所云:"夫唯不争,故天下莫能与之争。"太极拳在遇到凶狠的武功时,能够中正安舒、气沉丹田地安住于当下,并能够在每一个或动或静的瞬间都敏锐地顺势而为、借力用力,将对方凶狠的攻击力量化作自己可以运用的资源,最终遇强则强、以柔克刚。这也是张君宝最后能够取得胜利并成为一代宗师的关键,因为他领悟并顺应了"道"的真谛。

我们每个人的内心,都存在一个象征着情结力量的董天宝,以及一个象征着主观能动力,即整合力量的张君宝。如何发挥上善若水的"张君宝力量",将凶狠好斗的"董天宝力量"转化并吸纳后为我所用(而不是反而被它操控),是我们每个人必修的功课。

三、烦恼即菩提——电影中的佛学

《达摩祖师》根据中国历史上禅宗祖师——菩提达摩的经历而编导,1994年由袁振洋导演,由尔冬升、樊少皇、陈松勇等主演。本片被当年影评人票选为十大佳片之一。

《达摩祖师》是一部禅宗电影,其中包含了丰富的禅宗哲理和东方智慧,本书作者现阶段虽然不能够完全领悟,但是也选取了部分电影片段,尝试从分析心理学和正念疗法的角度,略做一些浅显的解读。

(一)"妙莲之洁净"和"淤泥之污浊"——面具能量和阴影能量

达摩祖师来中国后,与弟子们有一场围绕"莲花"和"污泥"的讨论。有的弟子认为"要取妙莲之洁净",而"要舍弃淤泥之污浊"。

而达摩祖师则认为这两者在本质上"没好没坏,因人而异":"污泥能生莲,也是好泥土"。

从分析心理学的角度来看,"妙莲之洁净"和"淤泥之污浊"可以分别看作人类的面具能量和阴影能量。因为"洁净"和"污浊"是人类根据自身的感知人为划分的标签,而这两种能量都属于心理能量,本质上没有高低好坏之分。如果只取妙莲之洁净,而舍去淤泥之污浊,那就是只追寻让自我感觉良好的面具力量,而压制让自己感觉不好的阴影能量。

达摩祖师的回答,从分析心理学角度是这样一个象征:面具能量和阴影能量本质上是没有区别的,如果我们对阴影能量也能善加利用,将其当作一种资源来用,那么它也会产生积极影响。

比如,有些人受过很深重的童年创伤,内心分裂严重,这种内心分裂投射到外界,就会给自己的生活带来很多不必要的困扰和磨难。然而,另一方面,"千金难买少年苦",童年创伤造成了内心动力的分裂,在这种分裂动力所构成的情结空间中蕴含着巨大的阴影能量和冲突能量,如果个体能够尽量不排斥这些创伤及背后的情绪能量,对这些创伤背后的阴影能量逐渐进行深入的自我觉察和自我抱持,那么,正所谓"烦恼即菩提",阴影能量反而会转化为巨大的可以为个体善加利用的滋养和资源,转化为促进个体成长的重要的发展性动力。

(二)"去西方极乐世界,免受轮回之苦"——意愿力

电影中达摩祖师出家前是一个国的三王子。他的父亲,也就是国

王,有一天被恶鬼附身而得了重病,这时一位法师出现了。法师这样劝说恶鬼:"你们这样杀来杀去,有完没完呢?""如果还执迷不悟,将来必堕地狱。"最后,法师和恶鬼达成了一个共识:恶鬼先将仇恨抛开,法师替恶鬼超度,让恶鬼有机会去西方极乐世界修行,免受轮回之苦。

希望去西方极乐世界,免受轮回之苦,隐喻了人类主观能动力中的意愿力。从心理学的角度来看,轮回并不在死后,而在我们的人生之中,也就是命运循环。比如,很大一部分在家庭暴力中长大的人,长大后会不由自主地爱上有暴力倾向的伴侣,或者在家庭关系中由受害者变成加害者,将暴力付诸更弱小的家庭成员;很多经历过校园霸凌的人,换了一个环境依然容易吸引霸凌,或者由一个极端走向另一个极端,由受害者变成施暴者……

从分析心理学角度看,心理创伤造成了情结,情结中存在着分裂的两种动力,这两种动力一直处于对立斗争的内耗状态,不是东风压倒西风,就是西风压倒东风。个体在这种情结的操纵下,总是会不由自主地陷入某种命运循环。

意愿力,即对于脱离这种循环的真诚的意愿带来的力量。在对情结中的各种内心力量有了觉察之后,个体对情结造成的外在命运循环有了一定的认知和感受,对陷入循环的痛苦和后果能够有着愈加清晰的觉察,并产生出脱离这种循环的愿望。

(三)"看那看不到的事物,听那听不到的声音"——觉察力

在达摩祖师还是三王子的时候,他的父亲生了病,请来的法师救了他的父亲的命,于是几位王子将一颗宝珠赠予法师。当法师问到"世界上什么比这颗宝珠更珍贵"的时候,三王子回答:"宝珠之光,只能照耀他人而不能自照,我认为世上最珍贵之物是智慧之光,它不

但能够照明万物，还能够照明是非。"

这里的"智慧之光"可以理解为觉察力——觉察到内心的各种能量，对面具能量及其背后的阴影能量的前因后果进行觉察，以及对面具能量和阴影能量所形成的情结空间及其中的冲突力量等进行觉察。

觉察力往往从突破既有思维定式的桎梏开始。法师和三王子在宴席中的对话，就可以看成打破认知束缚的过程的隐喻。比如，三王子认为只要是"背脊朝天"的东西都可以作为食物，这种观念可以看成三王子固有的认知桎梏；而法师则用实际行动引导三王子突破这些桎梏："人当中也有背脊朝天的（比如宴会中的仆从），难道他也可以作为食物吗？"

觉察力也往往伴随着对前因后果的分析。法师在离开前给三王子留下了一个锦囊。锦囊中有两句偈语："未曾生我谁是我？生我之时我是谁？"正是这两句偈语促进了三王子的进一步觉察和领悟。

"我"可以说是人们内心最大的执着和情结。生活中，每个人都由形形色色的"状态"组成，每一个"状态"就是每一个"我"：比如"极度上进的我""多愁善感的我""恐惧害怕的我"等，而觉察力也包含了对这一个个由"我的某种状态"组成的人格面具、阴影和情结的观察和领悟。比如，"恐惧"这个状态从何而来呢？从哪一个阶段开始表现得明显？那个阶段发生了什么令人记忆深刻的事情？发生这件事情之前我又是什么状态呢？发生这件事情的时候我的状态和感受是怎样的？发生这件事情之后，我为什么会发生变化呢？……这些追溯性的问题也是一种自我觉察，在某种程度上，也是对"未曾生我谁是我？生我之时我是谁？"的观察和领悟。

这些问题我们通常不会想起，因为它们往往被心理防御机制牢牢地桎梏。我们也往往感受不到面具背后的阴影能量和冲突能量，因为

它们都被桎梏在坚固的情结空间中。此时,"看那看不到的事物,听那听不到的声音"就是至关重要的,这隐喻着我们对情结的探寻。但是,探寻情结,往往意味着个体固有的心理防御机制被打破,个体要重新面对和解决过去的创伤,因此,在觉察力的背后,抱持力、意愿力和行动力也是至关重要的。

(四)"一切随缘,不要执着"和"随遇而安"——抱持力

当达摩祖师还是王子时,他在树林里遇到了一位老者。当他说"这里是我的国土,我将来还要继承王位"的时候,老者说道:"你对于现在都无法把握,将来的事情你能确定吗?你还是随遇而安吧。"这反映了老者对世界的真相——无常性的领悟。对无常性的领悟,包含了对安全面具背后的危险阴影的领悟。老者认识到,我们的能力是有限的,我们只能在"可控半径"的范围之内努力;在"可控半径"之外的领域,我们往往只能"随遇而安",并"顺势而为"。

外相是无常的,过分地执着于某一种外相是不现实的,我们能做的就是将这种无常,即失控的阴影能量当成一种资源来转化。

在三王子打算出家时,法师问他:"为何出家?"三王子回答:"任何答案都不能说明我的求佛之心,不如不说。"这个回答隐喻着对"不确定性"的抱持。思维逻辑总会给万事万物找一个答案,倾向于去找到某种"确定性",而避免某种"不确定"状态出现。然而,对于"不确定"状态的抱持和领悟,往往才是接近世界真相的不可或缺的途径。对"不确定性"的抱持,也是对"失控阴影"的抱持。

(五)"君子以自强不息"——实践力

三王子出家后,法师让他自己动手盖一间自修室以表求佛之决心。从这一刻开始,他不再是前呼后拥的王子,而是一个自己动手解

决衣食住行的僧人，他开始直面人间磨难：好不容易盖好的屋子，却被毫不相干的人无意中撞坏；僧人送来的饭菜，也被老鼠打翻；自修室重新盖好后，又被风雨掀翻；饭菜也被雨水泡坏，无法食用……生活中大大小小的不可控事件一再向他袭来。

房屋和饭菜也有着心理学层面的象征意义：房子，象征着一个人的内心，好不容易修补好的内心，总会在大大小小的力量的干扰下再度破碎，又得继续修补；而饭菜则象征着心灵的外源性滋养，这种滋养往往会因为各种外力而时有时无。

以前身为王子之时，他有着强大的现实防御，没有机会去体验和实践这些无处不在的心理磨难，而现在，他不但体会到了心理磨难，更细致地体会到了磨难背后的无助、心酸等情绪——动手和体验的过程，就是和真实世界互动的实践过程。

菩提达摩在经历了冲突和苦难之后，对现实世界有了更深入的领悟，实现了更积极的互动，他在自身的控制范围内，尽自己的最大的主观能动性，积极地解决现实问题。他开始顺应自然规律，加固了自修室，并且自己制造了可以做饭的设备。这隐喻着他原有的现实防御和心理防御被打破后运用自己的力量，积极地与外界及内心沟通，建立新的心理防御和现实防御的过程。

在重新建好了房屋后，他做出了一个出乎意料的举动——亲手推倒了这间屋子。本书作者认为，这表明他更深入地领悟到，外界和内心的防御建立得再坚固，也是一种假象。而真正的智者和勇者，不应该依赖外界和某种心理防御，而是应该求之于己，求之于自己的内心。而这些，是他通过深入实践才领悟到的真实的道理。

第二章
防御和分化
——面具类影视

在本章中，我们首先对面具类影视作品进行了分类。面具类影视作品可以分为"玛丽苏"和"高大全"这两种类型；在分类的基础上，我们分别对"玛丽苏"类作品和"高大全"类作品的具体特征进行分析；最后，我们尝试揭示人格面具背后的真实世界。

在个体的心理发展过程中，人格面具的防御和分化作用对个体的成长有着非常重要的作用。在个体发展的早期，积极的、正能量的人格面具，有利于为个体建立一个舒适区，让个体在弱小无力时能够相对顺利地生存下来以及发展、成长。

同样，面具类影视作品也起到了重要的防御作用、分化作用，能够对个体起到积极的、向上的、认知层面的影响，有助于个体建立一个有效的舒适区，暂时将阴影隔离在个体的感受之外。在个体相对弱小时，这个舒适区能够将真实的痛苦暂时隔离在外。

那么，什么是面具类影视作品呢？面具类影视作品描写的是情结空间中的面具能量。如果说情结空间中两种对抗的心理动力分别可以看作是 A 面和 B 面，那么面具能量可以看成是情结空间的 A 面。

在影视作品中，如果角色人物性格单一、形象脸谱化，或者电影所宣传的价值观相对单一和排他，每个人物仿佛是一个个平面，好人坏人、忠奸正邪、美丽丑陋一目了然，那么这类作品便是面具类影视作品。

这类作品有很多观众喜爱看，可以收获一定的票房支持，因为它

可以满足观众的隔离真实痛苦的需要。比如，这类影视作品可以满足观众站在"归属面具"的角度去消灭"排斥阴影"、站在"价值面具"的角度去消灭"卑劣阴影"的愿望。通过观看这类影片，观众象征性地完成了一次消灭阴影的仪式，同时加固了人格面具，让人获得暂时性的心理平衡。虽然阴影无法通过这样的仪式被真正消灭，但是可以起到有效的、暂时的防御作用。

面具类影视作品对儿童和青少年有着极其重要的作用。个体成年以前，是人生观、世界观和价值观形成的重要时期。在这个时期，适当的、积极的面具性塑造、适当的防御性保护和分化性引导，对于个体心理发展而言有着非常重要的意义，这样有助于儿童和青少年塑造正确的人生观、世界观和价值观，以及养成积极向上的生活态度。

第一节 "玛丽苏"和"高大全"
——面具艺术的两大类别

面具类影视作品可以分为"玛丽苏"和"高大全"这两大类别。"玛丽苏"类影视作品可以看作一种自恋和幻想，"高大全"类影视作品可以看作一种榜样和典范。前者主要源于个体自恋幻想及对理想化状态的替代性满足；后者主要源于集体规则的灌输及榜样典范的树立。

一、个体自恋和幻想——"玛丽苏"类面具

"玛丽苏"，是"Mary Sue"的音译，是一个来自英语同人圈的词汇。它最早出自1974年保拉·史密斯的恶搞《星际迷航》同人小说

《星际迷航传奇》。小说女主 Mary Sue 一开始是耀眼而年轻美丽的星舰长官,加入了核心集团成为焦点备受瞩目、无所不能,博得了重要男性角色的芳心,最后戏剧性地死在他的臂弯里。⊖

"玛丽苏"指的是在文学作品中的运气极好的角色,这类角色通常是主角,他们拥有着常人难以企及的运气:或为出类拔萃的长相,或为叹为观止的家世,或为经天纬地的先天才能,或为顺利的人生等。主角通过这些运气,获得了与安全感、归属感、价值感相关的社会资源。

人们通常会觉得"玛丽苏"往往指的是女性角色,但是在本书的语境中,"玛丽苏"可以是男性,也可以是女性,只要其符合以上定义。

在中国古代,有很多"才子佳人"式的小说和戏剧,如《西厢记》《天仙配》等,这些小说或戏剧,很多都是基于男性视角的、典型的"玛丽苏"艺术。

在这些戏剧艺术中,男主角大多出身低微,却拥有着常人难以企及的好运气,他们往往在人生的寒微时期便能得到优秀女性的"慧眼识珠",这些女性或为出身高门、才貌双全的千金闺秀,或为惊才绝艳、绰约多姿的天仙……最终,这些男性往往不仅抱得佳人归,还获得了佳人背后的巨大的社会资源的支持——"朝为田舍郎,暮登天子堂""洞房花烛夜,金榜题名时",实现了逆袭。

《红楼梦》则是个例外,它是中国文学史上少见的现实主义文学的代表。红楼梦的作者有着非常敏锐的洞察力,作者曾借贾母之口用

⊖ 王铮. 同人的世界:一种对网络小众文化的研究 [M]. 北京:新华出版社,2008:255.

一段"掰谎记"对"玛丽苏"类文学产生的原因进行了分析和批判：

贾母笑道："这有个原故：编这样书的，有一等妒人家富贵，或有求不遂心，所以编出来污秽人家。再一等，他自己看了这些书看魔了，他也想一个佳人，所以编了出来取乐。何尝他知道那世宦读书家的道理！别说他那书上那些世宦书礼大家，如今眼下真的，拿我们这中等人家说起，也没有这样的事，别说是那些大家子。"

从心理学的角度来看，"有一等妒人家富贵，或有求不遂心，所以编出来污秽人家"，隐喻了对卑劣阴影和对孤独阴影的绞杀。

"他自己看了这些书看魔了，他也想一个佳人，所以编了出来取乐"，隐喻了对归属面具和价值面具的追捧。

以"玛丽苏"文学作品《西厢记》为例，它最早的雏形是唐代元稹的小说《莺莺传》，而后金朝的董解元、元朝的王实甫等人先后在《莺莺传》的基础上做了改编，从而形成了著名的中国古典戏剧《西厢记》。

《莺莺传》和《西厢记》的结局完全不同。在最初版本《莺莺传》中，男主张生对女主崔莺莺始乱终弃，最后两人分道扬镳。张生不仅抛弃了崔莺莺，还给她泼上了"大凡天之所命尤物也，不妖其身，必妖于人"（即妖媚惑人、红颜祸水）的脏水，通过丑化曾经的情人来显示自己对于偷情行为的"知过能改"的高道德价值属性和高能力价值属性。而董解元和王实甫改编的两版《西厢记》笔触则相对温和，都是大团圆结局，张生和崔莺莺最终"有情人终成眷属"，张生不仅抱得美人归，还金榜题名中了状元。

《莺莺传》的结局，隐喻了创作者对卑劣阴影的绞杀，而《西厢记》的结局则隐喻了创作者对价值面具的吹捧。两个结局虽然貌似截然相反，但是反映出的个体潜意识中的心理动力模式却是一致的，它

们都是在"价值面具"与"卑劣阴影"分裂而成的情结的操纵下产生了白日梦式的幻想。

因此，从分析心理学的角度来看，"玛丽苏"类艺术之所以会出现，是源自个体内心面具能量和阴影能量的分裂。作者追求面具能量，而压制阴影能量，即追寻小说中描绘的某种理想化状态，而打压或逃离真实存在的与阴影相关的非理想化状态。因此，按照本书作者在前文中提出的基于分析心理学的影视分类标准，包括"玛丽苏"类影视作品在内的"玛丽苏"艺术，是典型的面具艺术。这类艺术形式的本质是由于个体某种需求得不到充分满足，而不得不以白日梦的方式得到替代性满足。因此，它是一种基于个体需求而产生的自恋和幻想。

二、集体榜样和典范——"高大全"类面具

"高大全"类影视作品角色是指文学作品中道德水准极高的角色。他们通常道德完美、形象高大；通常毫不利己、专门利人；通常全心全意为他人付出，忠肝义胆地守护集体。

我国古代也有很多"高大全"类的文学艺术，《封神演义》就是其中的典型代表。《封神演义》的故事构架和情节设计均充满了故事性和趣味性，但是人物的设置却是扁平而脸谱化的。反面角色，如纣王荒淫无道、杀人成癖；妲己狐媚惑主、嗜血凶残……。而正面角色，如周文王、周武王、姜皇后、东伯侯、姜子牙、黄飞虎、比干等，均是用放大镜也挑不出任何道德瑕疵的"完人"：他们为了国家呕心沥血、兢兢业业；他们为了人民鞠躬尽瘁、死而后已；他们为了集体利益、社稷大业，就算将要被反派残忍地杀害也毫不犹豫地勇往

直前、视死如归。封神演义中有很多这样的忠臣良将，但是他们给读者的感觉就像是"同一个人"，并没有什么个性上独特的辨识度。这是典型的"高大全"类角色。在"高大全"类文学中，胜利总是最终属于这些"高大全"类角色。这类角色之所以出现，源于集体规则的灌输及榜样典范的树立。

第二节 "滤镜"中的人生——"玛丽苏"类影视

"玛丽苏"类影视作品可以看成是描写"美颜滤镜中的人生"的艺术作品，它的核心特质包括幻想性、浪漫性、盲目性和升华性，每一种特性都对应了某种心理防御机制。

一、幻想性——白日梦的具象化

"好运气"是"玛丽苏"类影视作品主角的闪亮标签。在各类型的"玛丽苏"影视剧中，主角都拥有着各种主观不可控因素带来的好运气，这种好运气体现在各种不同的方面，主角通过拥有这些不可控因素（运气）而获得了与安全感、归属感、价值感相对应的社会资源。

相对应地，"玛丽苏"类影视作品的配角们，则根据功能不同，分别承担了不同的面具功能或阴影功能，满足了主角追求面具能量及消除阴影能量的需要。无论是主角还是配角，人物形象均相对扁平、相对虚假。

然而，从心理分析的角度来看，"玛丽苏"类影视作品具有加固心理防御的功能。观众可以跟随编剧的故事，以主角视角做一场"白日

梦",暂时获得归属面具和价值面具的力量感,暂时隔离现实生活中与孤独阴影及卑劣阴影相关的创伤。

近年来,随着女性话语权的提高,很多女性视角的"玛丽苏"类影视作品在市场上受到了极大的欢迎。以青春爱情古装片《宫锁沉香》为例,本片的女主角沉香的生活环境是皇宫,她的身份是一个相对低微、各方面都不算出众的宫女,但她却拥有着常人无法企及的好运气:在年幼时就与皇子邂逅,彼此留下印象;长大后又因为无意间的相遇和互动,皇子觉得"她和别的女孩子不一样",莫名其妙地爱上了沉香,甚至在根本不了解的情况下四处寻找且非她不娶,最终被反派偷桃换李而不自知;反派一再陷害沉香,但沉香什么都没做,一直被动地忍气吞声;和皇子在一起的时候有无数机会可以解释前因后果,但是她依然什么也没做,甚至被皇子误会时也没有做任何澄清;虽然历经各种波折,但是沉香最终还是和皇子在一起了;皇子甚至为了沉香离开了皇宫,两人一起远走高飞,最终这段缘分有了好结局。

在这个过程中,主角沉香没有发挥任何主观能动性去思考问题、处理问题和解决问题,常人可遇而不可求的命运馈赠就幸运地追着她跑。观众通过观看本片,可以通过做白日梦的方式获得一种全能自恋性质的替代性满足。

二、浪漫性——对现实的逃离

"玛丽苏"类影视作品的心理功能在于前文所述的"替代性满足"。但它的一个重要局限在于,镜头着眼点完全放在了主人公的浪漫的感情生活上,对于主人公当下投入精力去做的事业、与现实世界的互动、内心成长变化的过程和细节却鲜有描绘。

现实生活是不完美的，但正是在这些不完美中包含了成长的机遇和资源。过于强烈的、不符合现实的期待会让人们无法沉下心来解决现实生活中遇到的问题，无法沉下心来发挥主观能动性去发掘问题背后的资源和机遇，这是一种对现实的逃避。

如果个体沉浸在"玛丽苏"类影视作品中，长期将自己代入主角视角中去感受和经历，那么其潜意识中就会被植入"不符合现实生活的预设"，内心会退行至全能自恋模式的不切实际的预设中：什么都不用做，上天就应该将我想要的美好事物全部都安排好。而个体就会对现实生活中的真实问题和问题背后的资源视而不见。在现实的世界中，即使有幸运的事情发生在个体身上，那往往也是个体和世界真实互动的结果，个体的智慧要不断接受挑战才能逐渐获得。

遗憾的是，现在的影视市场上，很多"玛丽苏"类影视作品被包装成了"励志类影视作品"。这对于观众来说，尤其是年幼观众来说，在某种程度上是弊大于利的。因为，"玛丽苏"类影视作品和励志类影视作品在本质上是不同的，甚至截然相反：

首先，从主体参与实践互动的程度来看，"玛丽苏"类影视作品的主角几乎不用与现实世界进行深入互动，就能"不劳而获"或"少劳多获"地获得叹为观止的社会资源；而励志类电影的主角是经过努力的领悟和实践，充分和现实世界互动，经过自我整合后才逐渐拥有了某些优秀的内在特质或外在资源。

其次，从故事发生的概率来看，"玛丽苏"类影视作品描绘的是相对虚假小概率事件，而励志类影视作品则是相对真实的符合普通人特质、普通人心理发展历程的大概率事件。

再次，从能力可控性的角度来看，"玛丽苏"类影视作品中主角的特质是个体无法控制的，如美貌、家世、运气等；而励志类影视作品中

主角的特质是个体相对可以控制的，如学习、实践、正确的"三观"或信念塑造等。

最后，也是最重要的一点，从分析心理学的角度来看，"玛丽苏"类影视作品以"分裂"为手段，获得虚假的正面感受；而励志类影视作品以"整合"为目的，找回真实的内心力量。二者是完全相反的。"玛丽苏"类影视作品的主要目的是"追寻面具、压制阴影"，本质上是靠分裂心理能量，以获得虚假的安全感、归属感和价值感；而励志类影视作品的主要目的是整合个体内在已呈分裂状态的心理能量。从这个角度来看，整合类影视作品才是真正的"励志类影视作品"，我们在第五章中会着重分析具有心理疗愈效果的整合类影视作品。

三、盲目性——障目的美丽面纱

在某种程度上，"玛丽苏"类影视作品中的"炮灰配角"们的遭遇才是现实生活中沉浸在"玛丽苏"式幻想中、被蒙蔽双眼的普通人大概率的遭遇。比如，《宫锁沉香》中在雪中跳舞的宫女沉浸在麻雀变凤凰的"玛丽苏"式美梦中，这个美梦就像是一块遮住眼睛的美丽面纱，让人自动屏蔽了现实中的危险，以至于没做好必要的自我保护，最后可能因直接触犯到了某些人的利益而被罚在雪中冻死；女配琉璃同样有一个"玛丽苏"式美梦，她也幻想着一步登天，又缺乏真实的客观背景及主观能力等资源，结果遭到另一位品质恶劣的皇子玩弄、欺骗和连累，最终自毁前程并走上绝路。

在后文探讨《包法利夫人》中，我们将结合心理分析来阐释这种"玛丽苏"情结带来的盲目性。

四、升华性——成年人的童话

《一天》是由罗勒·莎菲导演，由安妮·海瑟薇和吉姆·斯特吉斯主演的爱情片，改编自英国作家大卫·尼克斯的同名小说。本片于2011年8月19日在美国上映，讲述了男主和女主在十几年时间里的情感互动。

从表面上看，《一天》的"玛丽苏"特性并不明显，但本质上，它是被"升华"了的"玛丽苏"类影视作品。"升华"是《一天》的重要主题。无论是《一天》的原作者（即编剧），还是其中的女主爱玛、男主德克斯特，他们都是浪漫而有情的，编剧用"写作"的方式升华了"玛丽苏"式白日梦。

本片男主德克斯特是一个花花公子。学生时代的他是学校的"风云人物"，具有面具意义上的高价值属性；而女主爱玛则是一个"灰姑娘"，在人群中相对不起眼。作为一个有着浪漫主义情怀的"文艺女青年"，她将浪漫的爱情幻想投射到了花花公子德克斯特身上，花了十多年的时间都未曾走出这个情结的桎梏。

女主爱玛和男主德克斯特的人生走向仿佛是相反的：前半生的德克斯特风光无限，而爱玛则常鳞凡介；后半生则相反。

在德克斯特风光而爱玛平凡时，美女环绕中的德克斯特从来没有认真地想过和爱玛在一起，双方在长达十几年的时间中一直以"友谊"的名义维持着彼此间脆弱的关系。而十几年之后，两个人在现实世界的价值属性对调：爱玛成为一个知名的童话作家，本身具有了高价值社会属性，并且拥有了同样高价值社会属性的音乐家男友；相反，德克斯特则成为了一个离婚且失业的中年落魄男。此时，德克斯特才想到去认真

追求爱玛，试图破坏爱玛和她的现男友的感情。德克斯特的这种行为，以现实主义的视角来观察、用流行主义的语言来表达，可谓是不折不扣的坏男人行径。

然而，当落魄的德克斯特回头寻找风光的爱玛时，爱玛在略微犹豫后，竟然选择抛弃现男友，并投入到德克斯特的怀抱中。

这一现象说明了两个人在这段关系中的地位高低。爱玛尽管在现实世界中处于"高位"，但是在她内心深处始终没有走出情结幻想世界的桎梏，幻想中的她原本就是"低"的那一方，她习惯于将自己放置在这个低位。

爱玛为什么会这样呢？因为她未曾领悟和突破这个"玛丽苏"情结空间，而是希望在情结空间中以处于低位的状态"赢回一次"。也就是说，她期望站在回忆中的那个"灰姑娘"的角度，去赢得"群体风云人物"的一次青睐，满足自身持续多年的"玛丽苏"情结——哪怕她当下的、相对真实的社会标签属性已经不再是"灰姑娘"，而是名副其实的优秀女性。

举个例子，爱玛内心的动力模式类似于某些生活在充满家暴的原生家庭中的女孩——即使这些女孩在长大后拥有了和现实世界互动的力量和现实资源，依然会在情结空间的操纵下，不由自主地被有暴力倾向的坏男人所吸引，因为她们内心依然没有真正摆脱阴影。她们幻想在亲密关系中能够在处于"低位"的情况下——即受害者的位置上"赢回一次"，幻想去"改变对方"，即站在面具动力的角度去战胜阴影动力，而不是放下执念，整合这两种动力，突破情结的桎梏，运用生活中的现实资源去发现、关注和吸引更美好的生活。

男主德克斯特也是一样，在经历过前半生的"辉煌"后，好运气到头了，他的后半生却依然能拥有一个爱自己的高社会价值的女性在原

地等待着他，并不离不弃，甚至可以为了他抛弃更为般配的现男友。这是标准的男版"玛丽苏"人设。

作者看似给了这段白日梦一个"美好"的结局——最终爱玛和德克斯特在一起了。然而，**作者又无意识地用一系列隐喻表达了这段关系的脆弱和虚假：十几年的时间中，爱玛和德克斯特之间的现实互动少之又少——正如片名所描写，每年只有1天；即使爱玛和德克斯特最终在一起了，但几年后爱玛就因为意外去世了，他们在现实生活中的互动也随之结束。这隐喻地说明了他们之间的感情互动绝大多数存在于幻想层面，而无法存在于现实层面。**

如果把这段感情放在现实世界中，那么即使爱玛和德克斯特在一起了，在琐碎现实的磨砺之下，幻想的肥皂泡很快就会破灭，他们也很快就会因为幻想和现实的巨大差异而分道扬镳，甚至反目成仇。

正是基于这种幻想和现实的巨大差异，即使是敏锐的作家也无法深入细致地捕捉描写这两个人在现实世界中的互动细节。所以，作家最终只能用一方的"死亡"来"升华"这段关系。这种无意识的隐喻表达在男版"玛丽苏"文学作品《平凡的世界》中也有着类似的运用。

值得注意的是，《一天》中的爱玛和下文中提到的《包法利夫人》中的另一位爱玛比起来相对幸运，她是现代女性，又选择从事了自己喜欢的工作，她和现实世界进行着积极的互动。因此，**她的"玛丽苏"情结动力在现实互动中产生了某种程度的升华**。片中的她成为了一个著名的童书作者，"写童话"可以说是爱玛运用"升华"这种心理防御机制来升华"浪漫"和"平庸"分裂动力的重要方式。当然，这也可以看作是浪漫有情的《一天》原作者升华内心世界的重要方式，具有一定的积极意义。

第三节　存"天理"灭"人欲"
——"高大全"类影视

"高大全"类影视作品可以看成暗含"存天理、灭人欲"理念的艺术作品，它主要是为了灌输信念和树立标杆，其核心特征包括脸谱化、失实化、极端化和工具化。

一、脸谱化——"红脸"与"白脸"

脸谱化是"高大全"类影视作品的核心特征。在"高大全"类影视作品中，好人和坏人往往一目了然，主角一般是正义、善良、忠肝义胆的好人或"完人"，而反角一般是邪恶、油滑、背信弃义的坏人或"小人"。

中国古代戏剧绝大多数都是"高大全"类作品。在没有电影的古代，戏剧起到了和现在的电影相同的教育和引导作用。在中国古典戏剧中，演员扮演的并不是一个个活生生的人，而是一张张某种集体价值理念所投射出来的面具。"一个唱红脸，一个唱白脸"的老话说的就是在解决矛盾或冲突纠纷的过程中，两个个体分工扮演不同的角色：其中一个扮演友善的或令人喜爱的角色，另一个则扮演严厉或令人讨厌的角色。这句话反映了戏剧的脸谱艺术深入人心。

以京剧为例，京剧包括三大类装扮方式，分别是俊扮、脸谱和象形脸。其中象形脸主要表现神仙、妖精、鬼怪等角色。

表现人类角色的主要包括俊扮和脸谱。从分析心理学角度来说，俊扮和脸谱都是人格面具的具象化表达。其中，俊扮象征着价值面具中与

生命力相关的属性，而脸谱象征了价值面具中与社会道德相关的属性。

俊扮是戏曲脸谱图面的一种，又叫"素面""洁面"，用于生、旦角所扮演的各种人物，特点是略施脂粉以达到美化的效果，多用于表现书生、小姐等青年男女[一]，主要目的是表现角色外表的美好。这类演员表演的最大的要求就是"资质浓粹，光彩动人"。

俊扮所表达的含义是"美丽"与"强大"。"美丽"和"强大"均是与生命力相关的高价值感的体现，因此持俊扮妆容的角色所体现的人物形象往往也具有与之相关的高价值属性：或美丽俊俏，或才华横溢，或能力超群，或青春活泼，或聪颖黠慧——对应人类所向往的、与容貌或能力相关的高价值属性面具。所以，俊扮可以看作一种与生命力相关的价值面具。

如果说俊扮象征的是与生命力相关的价值感，那么脸谱象征的则是与社会道德相关的价值感。脸谱是一种性格妆，多用于净、丑角（少数生、旦），有固定格式、图形和应用范围。脸谱艺术也是随着净、丑二角的细化而发展的。[二]

在国粹京剧中，脸谱的色彩、图案等均具有不同的面具性含义，如下所示：[三]

蓝色：代表刚强骁勇、有心计的人物性格，比如《连环套》中的窦尔敦主色就是蓝色，又如《上天台》中的马武。

[一] 李玲. 俊扮艺术的特征及其在戏曲中的作用 [J]. 名作欣赏，2015 (11)：161–162.

[二] 张晋毓. 传统戏曲脸谱的图形意义研究 [D]. 南京：南京师范大学，2015.

[三] 黄艳敏. 中国文化遗产京剧脸谱 [J]. 戏剧之家，2014 (13)：31.

红色：象征忠义、耿直、有血性的忠贞英勇的人物性格，比如斩颜良诛文丑的关公。

黑色：象征严肃、不苟言笑的人物性格，如"包公戏"里的包拯；又象征威武有力、粗鲁豪爽的人物性格，如"三国戏"里的张飞、"水浒戏"里的李逵等。

白色：给人一种慈眉善目、满脸挂笑的感觉，而一旦发怒，则眉立眼瞪，甚是恐怖，体现了人物奸诈多疑的性格，如曹操、赵高、严嵩等。

紫色：刚正威严的人物所用的颜色，表现出了稳重、富有正义感和性情直爽的人物性格，与黑色有相似之处，如《二进宫》中的徐延昭等。

通过观看京剧脸谱这种外在表现，我们可以直接了解角色人物的内在属性。

在"高大全"类影视作品中，每一个角色并不是活生生的人，而是具有道德或价值评价意义的标签及人设，从分析心理学角度来看，这是集体价值面具的具象化表达。 通过观看"高大全"类影视作品，可以让个体，尤其是年幼个体受到一定程度的正确的集体人生观、集体价值观和集体世界观的熏陶。比如，《包公》可以引导人们以刚正不阿的包公为榜样；《三国演义》可以引导人们以忠肝义胆、义薄云天的关羽为榜样，并引导人们不要像周瑜那样小肚鸡肠，以及不要像曹操那样老奸巨猾等。

二、失实化——"真实"与"虚假"

"高大全"类影视作品还有一个核心特点，即失实化。"高大全"

的角色往往具有一定的失实性，有些"不接地气"。

《蓝色生死恋》是一部韩剧，由尹锡湖执导，宋慧乔、韩彩英等人领衔主演。本剧于2000年上映，描写了女主恩熙和反角芯爱两个人的错位人生。

本剧是典型的面具类影视作品，集体潜意识中人格面具和阴影部分的分裂充分投射到了剧中人物角色身上。其中，女主恩熙可以看作集"高大全"和"玛丽苏"为一体的人物。

恩熙和芯爱是一对被不幸命运选中的姐妹，恩熙是正面角色，芯爱是反面角色。如果说恩熙代表的是一种"玛丽苏"和"高大全"综合的理想化的虚假形象，那么，反面角色芯爱则更像现实中的普通人，是一个"真实"的有血有肉的人。

女主恩熙原本有一个糟糕的原生家庭，但阴差阳错地被抱错，来到了一个充满爱和尊重的家庭，在这个家庭中享受了14年的快乐时光，最终不得不回归原本的家庭，但却因为自身的善良和无辜，被剧中除反角外的所有人怜惜和疼爱。

而本该在父疼母爱、衣食无忧的环境中长大的芯爱却阴差阳错来到了本该属于恩熙的、糟糕无比的原生家庭中。

恩熙这个面具化角色被集体潜意识赋予了太多的理想化特质，她美丽、善良、无辜、楚楚可怜。她似乎没有愤怒，似乎没有阴影面。

在现实生活中，倾向于代入恩熙角色且"认为自己没有阴影面"的成年个体，某种程度上是令人恐惧而可悲的。在这个不完美的二元对立的世界中，如果成年人没有充分觉察、表达、接纳自身的阴影面，没有感受来自阴影面的滋养力量，那么自然而然会选择将阴影面投射到其他客体身上——用某种不易被主体觉察的压制力量让其他客体代替自己承担阴影面，而在这个脆弱无常的现实世界中，这种压制力量最终也会

打破现实防御和心理防御而反噬主体自身。

然而，面具化的影视作品并不是现实，编剧在集体潜意识和个体潜意识的驱使下，塑造了恩熙这个美丽、善良、无辜的面具化形象，而作为反角的芯爱，其实在某种程度上被迫替恩熙承担了阴影面。

然而，相比于恩熙，芯爱相对真实，与普通人更加相似。**而这种真实和普通却是编剧无法接纳的，本片一直在有意无意地"吹捧"恩熙这个相对虚假的角色，而"批判"芯爱这个相对真实的角色，这显示了面具类影视作品对虚假状态的追求和对真实状态的排斥，这是面具类影视作品"失实化"的核心表现。**

芯爱不幸被抱错，来到了一个糟糕的原生家庭中，这里没有父亲的疼爱，他不得不每天面对因生活辛劳而脾气暴躁的母亲和到处惹是生非的哥哥。令人尊敬的是，在这种糟糕的氛围中，少年芯爱没有受到环境的影响而自暴自弃，她始终拥有较强的自主性，运用这种自主性积极地追求价值感，她拥有乐观上进的特质，**这种特质表现在一个孩子身上，就是她在学习中严格要求自己、在团体活动中拥有积极的追求，如"当班长"、报名参加绘画比赛等。**

尽管这种行为也是在打造某种"价值面具"，本质上也是在用面具桎梏真实的人性，但这却是芯爱在缺乏物质资源支持的窘迫环境中，在无法得到真实的爱与归属感的情况下所能建立的最优化的心理防御机制。

在这个窘迫的环境中，她选择了一条相对正确的道路——得不到归属和爱，她只能将追求爱的驱力转移到追求更高层级的价值感上。她没有像哥哥那样将心理能量桎梏于本我的冲动而自暴自弃，而是将心理能量升华至更高层级的价值感的追求上，这是她在自己的可控半径范围内，唯一能为自己做的正面的选择。与之形成对比的是即将分析的《被

嫌弃的松子的一生》中的主角松子，她的心理能量一直被困在了对归属面具的追寻上，如果她能够像少年芯爱一样，不再在归属面具和排斥阴影上纠结，而是建立更健康的、具有升华性质的心理防御机制——直接绕过归属面具与排斥阴影形成的情结空间的桎梏，将力比多投注到比归属面具级别更高的价值面具的追寻上，她的一生就不会陷入"爱而不得"，不会让自己落入孤独的"悲剧循环"中。

直到 14 岁时，芯爱才通过某个偶然的契机，知晓原本应该属于自己的、公主一样的人生被命运偷偷地调换了。芯爱表现出普通人必然产生的愤怒。在愤怒的同时，她积极发挥主体实践力，第一次向命运发起挑战并获得了胜利——将自己失去的身份重新"调换"回来。

绕过编剧对少年芯爱的刻意丑化，用心去感受事实，我们会发现：芯爱才是一个令人尊敬的普通人。经历命运的无常、处于一个极其糟糕的环境中时，依然能够积极发挥主体实践力，在可控范围内，坚持对美好生活的追寻，是一个普通人在逆境中展现出来的令人尊敬的生活态度。

三、极端化——"神性"与"兽性"

脸谱化、失实化背后所隐含的另一个特质就是极端化。"高大全"的主角往往是没有道德瑕疵的好人，这正是"神性"的具象化表达；反角往往是恶贯满盈的坏人，这正是"兽性"的具象化表达。因此，"高大全"类影视作品的"红脸"与"白脸"、"真实"与"虚假"的背后，其实隐含的是"神性"与"兽性"之争。

值得注意的是，影视作品中宣传的"高大全"类角色的"神性"往往更多地侧重在道德或能力方面，亦即和"价值需求"紧密相连。

而现实生活中，人们潜意识中对"高大全"的追求则往往和人类的五大需求（即生理需求、安全需求、归属与爱的需求、尊重需求及自我实现的需求）都紧密地联系在一起。**这主要源于人类集体潜意识层面对生存、控制、归属、价值和自我实现的渴望和期待，而这种渴望和期待往往会演绎为具体的对"神性"的追求。**通过成为"神仙"来避免人类那与生俱来的、悲哀的不完美设定——必将到来的死亡、无处不在的无常、难以逃避的无奈及在所难免的自卑。

在中国古代，有很多人在这种渴望的操纵下，陷入到了某种思维陷阱和问题行为中——他们幻想能依靠某种外在的、神奇的技术或药物，让自己能以某种违反自然规律的方式来对抗人类与生俱来的这种不完美设定，完成"自我实现"，以达到"长生不老、超凡入圣"这一终极目标。某种程度上，他们也是在寄希望于某种外在的神迹来寻求全方位的"高大全"，即追求"神性"。这是必然失败的，因为自我实现的本质是整合个体与生俱来的"神性"和"兽性"的过程，它是一种自然而然的、无为而为的过程，而不是人为造作地割裂人性、追求"神性"及打压"兽性"的过程。

在现实世界中，人类是立体而复杂的。过度追求、认同甚至代入某种"神性"，反而会让自己的生活朝着坏的一面发展，即朝向"兽性"堕落。

《唐人街探案2》由陈思诚导演，王宝强、刘昊然、肖央、刘承羽、迈克尔·皮特等人主演，于2018年2月16日在中国上映。该片讲述了主角秦风和唐仁在美国破获连环杀手案的故事。

《唐人街探案2》中的大反派——医生就向我们展示了个体割裂真实人性，追求"神性"，结果反而堕落为野兽的故事。医生陷入到依靠某种外在技术，就能够"成仙成神"的这个不切实际的追寻中，这让

他无法感知到连普通人都能够一目了然的真相，而让自己的内心陷入了盲目内耗中，这种内耗投射到外界，造成了一系列惨案的发生。

反派在片中一共导演了四起命案及一起杀人未遂。然而，他的现实社会身份却恰恰是一个治病救人的"白衣天使"。他在工作中也以治病救人作为准则，尽心尽力地拯救了成百上千条生命；他还经常献爱心，利用自己的业余时间作为法医志愿者协助警察破案。可以说，在现实生活中，他也代表了集体潜意识中的某种"神性"。但遗憾的是，他将这种集体潜意识的投射面具认同为真实的自己了。

此外，他还属于世俗意义上的"成功人士"，他的前半生应该是非常顺遂的：不仅拥有过硬的专业技术，还拥有令人尊敬的社会地位及一家医院作为自己的资产。也许是一帆风顺的前半生让他产生了一种错觉——他的命运将一直幸运下去。

然而，磨难却出乎意料地降临到了他的头上，他的妻子意外去世了，从这时起，他直观感受到了命运的无常，他的安全感、归属感似乎在一夜之间被无情地剥夺了，他不得不直面危险阴影和孤独阴影。此后几年，他一直生活在消沉之中，**后来自己又得了癌症，不得不直接面临死亡阴影的威胁**，这又一次让他感受到了命运的无常和人类对自身命运脆弱的掌控力。于是，他不想再做人类了，他开始追求所谓"成神"的目标。

曾经的他是一位信仰上帝的人，但是他的妻子却死去了，他感受到的是"上帝夺走了妻子的生命"；他又转而信仰科学，但是科学又让他绝望了，他觉得"科学要夺走我的生命"。

于是，他愤怒了，他抛弃了上帝、抛弃了科学，转而有了**新的"信仰"**——所谓的"道"。然而，他对"道"的真谛却缺乏真正的实践和领悟，他混淆了"道"和"术"，他将"道"理解为"某种技术"，他

以为可以通过实施某种技术，实现他对生命的掌控感，从而抵御死亡阴影。

这注定是一种幻想。真实的"道"离不开主体真实的实践和领悟，而他却将从图书馆借来的某本书上的看到的某种技术——选取有某些特点的人并用特定的方式将他们杀死——当成了"道"，并坚定不移地实施了下去。

一个智力超群的、受过高等教育的、有着过硬专业技术的人，为什么就会坚定不移、不加思辨、不假思索地相信某本书上看到的东西？中国古代如果真有这种技术，为什么所有沉溺于方术和丹药的皇帝和权贵们也无一例外地死去了呢？他不会怀疑吗？他不会思考吗？要知道，人类对未曾亲身经历过的事物会产生不由自主的怀疑，这是人类与生俱来的天性和本能力量，他为什么没有表现出这种本能的怀疑力量呢？本质上这是因为虚假的掌控面具蒙蔽了他的双眼，让他陷入幻想中，让他无法感受到自身这种真实的怀疑力量。

他没有领悟到化解阴影能量的途径，没有领悟到真实的"道"，所以只能采取不切实际的方式对抗内心的危险阴影、孤独阴影、死亡阴影。

为了逃避"生而为人"的苦难，为了能自己掌控自己的寿命，他自动隔离了自己与怀疑思考能力相关的正常人性，而选择沉浸在了"成仙成神"的幻想中。"成仙成神"是一种追求极端，这种幻想本质上是在追寻虚假的生存面具和掌控面具。掌控面具是安全面具的一种重要表现形式。在这种面具性幻想的操纵下，他按照书上所写，制订了严密的计划开始杀人。他收集来医院就诊的患者信息，按照他们的"生辰八字"精心选取受害者，并严格地按照时间、地点完成他的杀人计划。这些受害人的信息来源于医院对就诊人的信息记录。这些人本该是他的救

助对象,却不幸成了他追求生存面具和掌控面具过程中的祭品。

此外,他还运用了"合理化"的心理防御机制来对抗杀人的内疚感。他说,在医院里他尽心尽力地拯救过成百上千条生命,他觉得自己是"神",用区区几个凡人的性命换回他的生命,这样可以拯救更多的生命。所以,他杀人是理所当然的。

他在幻想中认同自己为强大而全能的"神",在现实中却让自己堕落为愚痴而凶残的"兽"。

那么,什么才是真正的"道"呢?片中借主角秦风之口所说的这段台词,才真正说明了"道"的真谛:

"一阴一阳谓之道,你白天救人,夜晚屠杀,无论是拯救生灵的神,还是嗜血屠杀的兽,都将阴阳割裂走向了极端,可二者之间,才是万物抱阴负阳,冲气以为和的人性。"

这段话其实也和荣格分析心理学思想息息相关。人们生活的世界充满了快乐和苦难的对立,人们的内心充满了"神性"和"兽性"的对立。虽然人们主观上都希望拥有快乐,逃避痛苦;都希望自己是全能的"神",不承认自己是嗜血的"兽",**然而,真实世界和"高大全"类电影是不一致的,无论是个体还是集体,意识形态层面越认同追求及鼓吹宣扬"神性",现实层面反而越会向"兽性"堕落。**

生而为人,我们应该平等地对待"神性"和"兽性",并且发挥自身的主观能动性,即发挥人类的觉察力、抱持力、实践力、意愿力,促进内心"神性"和"兽性"的对立面的整合。这是生而为人所必须经历的苦难功课,却也是心灵成长最大的滋养资源。

四、工具化——"吹捧"与"绞杀"

"高大全"类艺术中的脸谱化、失实化和极端化等特质,往往是创

作者的一种潜意识的表达。然而，这种潜意识的表达，如果被人有意识地利用，则极易让"高大全"类艺术由"面具"沦为"工具"，沦为驯化、奴役人类内心的棍棒，转而成为一种文化糟粕。

遗憾的是，某些文化糟粕在市场上却被包装成了"中国传统文化"，但是其本质却和真正的中国传统文化精神背道而驰，甚至截然相反，比如：

真正的传统文化倡导顶天立地的人性，文化糟粕却宣扬卑躬屈膝的奴性；传统文化倡导中正不偏的中道和中庸，文化糟粕却宣扬厚此薄彼的极端和偏激；传统文化倡导实践和领悟，文化糟粕却宣扬教条和灌输；传统文化倡导及鼓励人类的主观能动性，文化糟粕却诱导及利用人类的劣根性；传统文化倡导诚心正意的本心，文化糟粕却宣扬矫揉造作的伪行……

《二十四孝》是将24位古人孝道的事辑录而成的一本书，书中的故事曾被编排成戏剧搬上舞台，也曾被拍摄成影视剧搬上屏幕。但就连这本书中也存在典型的和真正的中国传统文化背道而驰的"文化糟粕"。

以《二十四孝》中的"埋儿奉母"的故事为例：

郭巨的儿子三岁了，郭巨的母亲由于非常喜爱孙子，所以经常将自己的食物分给孙子吃。郭巨就对妻子说，我们家穷，不能让母亲吃饱，所以把孩子杀了吧，这样可以节省一些粮食，母亲就可以多吃一些食物了。妻子不敢违抗，于是，两人就一起去挖大坑打算将孩子杀死并埋了。然而，就在他们掘坑三尺的时候，忽然看见了黄金一坛，坛子上还写道："天赐孝子郭巨，官不得取，民不得夺。"

这个故事虽然不长，但是却同时宣扬了两个邪恶的超我理念：

第一个邪恶理念：为了让母亲多吃一口，是可以杀死自己的儿子的；儿子的整个生命，还抵不过母亲多吃的一口饭。

从分析心理学的角度来看，本理念是在人为地制造内心分裂。孝道明明是一种发自内心的美好情感，而这个故事却将美好的孝道血腥化、残酷化。**本故事人为造作地让"对上一代的爱"和"对下一代的爱"对立起来，为了吹捧"奉母之孝"，而绞杀"爱子之慈"，让前者面具化，让后者阴影化，人为地制造内心分裂，读之让人毛骨悚然。**

这种工具化的"高大全"艺术，对孩子们的心灵的戕害是巨大的。长期暴露在这样的宣传下，孩子会将"自身的价值"和"对父母的爱"对立起来，即将价值感和归属感对立起来，利用人类天性中归属需求比价值需求更低级、更迫切、力量更大的特性，在孩子的心中人为制造卑劣阴影，然后以卑劣阴影为抓手从小对孩子进行洗脑和奴化，这是典型的对"高大全"艺术的工具化。

第二个邪恶理念：牺牲人性，就能够感动神明，从而能够不劳而获地得到好处。

如果家穷到吃不上饭的程度，郭巨作为家中唯一的一个有手有脚的成年男性劳动力，他完全可以采取各种方式，开动脑筋、发挥自身的主观能动性和客观世界互动，用自己更加辛勤的劳动来改善家庭条件，最终得到某种程度的自我实现，也让家人获得好的生活——这才是真正的中国传统文化所鼓励的精神，这种精神早已在几千年的传统文化的熏陶中，被深深地印刻在我们的文化基因中。

然而，在本故事中，郭巨的表现甚至不像是一个传统意义上的中国人。他没有选择发挥主观能动性，积极劳动让家人都过上好日子，而是选择用一种匪夷所思、泯灭人性的方式来"节流"，最后这种反智商且反人类的行为竟然还感动了所谓的神，让他获得了名（孝子封

号）和利（一坛黄金）。郭巨试图通过杀害别人来让自己不劳而获的心理居然最终获得了强化奖赏。

不劳而获的侥幸心理——这是埋藏在每个人心目中的白日梦式的幻想，也可以说是人类共有的某种劣根性。而一个积极的个体，应该懂得和劣根性沟通，最终将劣根性中的心理动力升华和转化为主体所用，而不是反而被它所控制。现实生活中，被某种劣根性控制的个体往往最终下场都会十分悲惨，给自己、家人及周围环境都带来深重的灾难。郭巨的故事本质上是在暗示读者——只要牺牲了某种人性去讨好某种外在权威或理念（如神仙、教条、统治者等），就能避免自我实现过程中的蜕变痛苦，从而不劳而获地获得某种好处。

因此，从这个角度来看，本故事也是在吹捧"不劳而获的侥幸心理"，同时回避自我实现所呼唤的主观能动性，这是一种对虚假幻想的吹捧和对真实主观能动性的绞杀。

鲁迅曾对本故事进行过深刻而精辟的鞭挞："我最初实在替这孩子捏一把汗，待到掘出黄金一釜，这才觉得轻松。然而我已经不但自己不敢再想做孝子，并且怕我父亲去做孝子了。家景正在坏下去，常听到父母愁柴米；祖母又老了，倘使我的父亲竟学了郭巨，那么，该埋的不正是我么？如果一丝不走样，也掘出一釜黄金来，那自然是如天之福，但是，那时我虽然年纪小，似乎也明白天下未必有这样的巧事。"

郭巨是一个虚构的工具化人物，如果现实生活中真有郭巨这样的人，真实的他又会是怎样的一个人呢？

巧合的是，中国历史上还真的出现过类似于郭巨这样的人，他就是春秋霸主齐桓公的宠臣易牙。有一次，齐桓公开玩笑地说自己尝遍天下美味，就是没有吃过人肉。这句话本是无心的戏言，谁知易牙听到后，

回去就将自己的儿子杀了做成菜肴进献国君。

易牙的"杀子飨君"和郭巨的"埋儿奉母"可谓是异曲同工。不同的是，后者是虚构的神话，而前者则是历史上真实发生过的事，但这二者的行为都是一样的反人性。

杀子的易牙和当时另外两位"反人性"典型——自宫的竖刁、不孝的开方一起，被后人称为齐桓公身边的"奸佞三人组"。齐桓公被这三个人所蒙蔽，认为他们对自己忠心异常，而齐国的相国管仲却敏锐地感受到：易牙、开方和竖刁这三个人的行为异于常人，易牙连自己的儿子都不爱惜，开方连自己的父母都不爱惜，竖刁连自己的身体都不爱惜，他们怎么可能真诚地爱别人呢？又怎么可能对国君忠心呢？他们用反人类的方式来曲意奉承，必然包藏祸心。齐桓公没有听从管仲的建议赶走三个人。最后，齐桓公年老后被他们秘密关押并饿死。在这三个人的操纵下，齐国也最终陷入了内乱，逐渐丧失了春秋霸主的地位。

第四节　面具背后的真实世界

一、《包法利夫人》——另一位爱玛的故事

《包法利夫人》是由苏菲·巴瑟斯导演，由米娅·华希科沃斯卡、埃兹拉·米勒等主演的剧情片，于 2015 年 6 月 12 日在美国上映。该片改编自法国作家福楼拜同名小说。本片的女主也叫爱玛，和上文中《一天》的女主同名。

无论是原著小说还是电影，本作品都不是"玛丽苏"面具类作品，恰恰相反，它是不折不扣的"反玛丽苏"作品。其实，本片应该归结

为阴影类影视作品，但是本书作者将其放在面具类影视这一章中，旨在形成对比，揭示面具背后的相对真实的阴影世界。

如果说《一天》的原作者大卫·尼克斯是"浪漫而有情"的，那么大文豪福楼拜则是"慈悲而无情"的。大爱无情，放下情执，才能成就真实的慈悲。"无情"的福楼拜用慈悲大爱的方式，向我们展示了一个受到"玛丽苏"文学的荼毒，活在幻想而远离现实生活，最终走向悲剧的人物形象。

（一）浪漫面具和平庸阴影的分裂对抗

"玛丽苏"情结的本质是浪漫面具和平庸阴影的分裂和对抗。本片所展示的就是这个情结空间的巨大的、悲剧性的力量，这个力量始终没有得到女主爱玛的觉察和抱持，所以，它桎梏了爱玛的一生。

在这个情结力量的操纵之下，爱玛所能感受到的世界是这样的：凡是现实的、习以为常的事物，她能感受到的都是"平庸的、难以忍受的"；凡是远离现实生活、能够引起她浪漫幻想的事物，都是"美好的、让人向往的"。这就造成了一个悲剧，她永远处于对幻想的追逐当中，面对现实世界，她自然而然地会升起厌恶之心。她的心理能量被牢牢地束缚在情结空间中，导致没有心理能量去和现实世界互动。

情结空间中面具能量和阴影能量的对抗，贯穿了爱玛生活的方方面面：在婚前，爱玛对包法利先生也是喜爱的、欣赏的，并充满期待，这种喜爱主要来源于面具能量——具有脆弱性、虚假性、不完整性。所以婚后，这种喜爱、期待和欣赏很快被平淡、乏味所替代。因此，婚后的她又自然而然地将平庸阴影投射到丈夫身上，而将浪漫面具投射到情人身上。

可以预见的是，如果爱玛的内心始终没有对自己的情结进行觉察、

关注及整合，那么即使她实现了愿望，和情人私奔在一起了，当他们的共同生活成为了一种现实习惯之后，她依然会倾向于脱离现实世界，继续出轨并追逐新的浪漫面具的投影。类似的命运循环模式在列夫·托尔斯泰塑造的经典形象安娜·卡列尼娜身上也有所呈现。

（二）"镜花水月"和"灭顶之灾"

在爱玛的短暂一生中，她时时刻刻被"玛丽苏"情结力量所操纵，这让她永远处于追逐之中，一生都是盲目的、不安分的。她仿佛是一个被情结动力操纵的傀儡，无时无刻不在追求着浪漫面具，打压着平庸阴影。

第一段婚外情是在罗多夫的引诱之下发生的。罗多夫只是为了玩弄她，但是爱玛却将浪漫面具全部投射到罗多夫身上，她疯狂地"爱着"罗多夫。

然而，她所爱的罗多夫并不是真实的罗多夫，只是主观"滤镜"中的罗多夫，是她从小读的那些言情小说熏陶下的浪漫幻想的虚假的面具性投影。因此，她盲目地对罗多夫现实生活中无处不在的、一目了然的不当行径视而不见，这也反映了前文中分析的"玛丽苏"类艺术作品的"盲目性"。

在原著中，这段婚外情"进入稳定期"之后，爱玛也有短时期内由狂热转向平淡。此刻，恰好包法利先生的事业出现了一个契机，对于爱玛来说，这段时间成为一个"功成名就的医生的妻子"的新幻想，曾短暂地代替过她对罗多夫的浪漫爱情幻想。新幻想是价值面具的表现形式，在面具能量的驱动下，她没有认清现实，在包法利先生还没有把握的情况下，就盲目地鼓动丈夫为患者做一个难度较大的手术，那段时间，她看丈夫"也没有那么不顺眼了"。然而，随着手术的失败，爱玛

的幻想破灭了,她更加厌恶包法利先生,转而又陷入了对罗多夫的幻想之中。

最终,在爱玛提出让罗多夫带她私奔时,罗多夫假意答应她,在爱玛每天觉得"心花怒放、热情奔流、胜利在望"之时,罗多夫却最终失约并抛弃了她。爱玛的滤镜破灭了,她大病了一场。

爱玛的第二段婚外情是其在情结操纵下的一种必然的循环。爱玛付出了大量的物质资源和心理能量在这两段婚外情中,最终,物质资源和心理能量都被耗尽,她也走向了绝境。在原著中,爱玛服毒自杀了;包法利先生为了偿还她欠下的巨额债务劳累过度而去世;他们的女儿在父母双亡后,最终被人送到工厂做了童工。

爱玛一直在追寻幻想中的、虚假的镜花水月,却将现实中的、真实的灭顶之灾带给了自己和家人。

(三)荒诞行为背后的真实痛苦

爱玛的外在行径是荒诞而令人绝望的,然而,**我们并不能给她贴上"放荡""坏"的标签。因为,她只是一个被心理能量以分裂的方式完全桎梏在情结空间中、无法自拔的可怜人。**

爱玛并不是"三观不正",恰恰相反,她是一位受到过修道院正统教育的传统女子。在婚后,实习生莱昂第一次对她表达出爱慕之情,彼时,她虽然对对方也有好感,但依然选择压抑自己的欲望,坚守婚姻;在她最终债务缠身、穷途末路之际,商人曾暗示她只要和他发生关系就能借给她钱渡过危机,此时,她并没有用身体来换取金钱,而是毫不犹豫地拒绝了无耻的商人,坚守了自己的道德底线。

此外,爱玛一开始也能够隐约觉察自己内心真实的痛苦,她也曾试图向外界求助。在她婚后第一次因为莱昂而感到欲望和道德之间的冲突

时，她曾试图向教区的神父倾诉心声以寻求帮助，然而却失败了。

这位神父虽身系一区教化之重责，但却对众生心灵之悲苦缺乏真实的领悟和共情。神父眼中的爱玛是面具化的爱玛，面具化的爱玛应该是事事顺心如意的。神父对爱玛说："你有温暖的家，你衣食无忧，你有一个爱你的丈夫。"（言下之意是你还会有什么烦恼呢？）"我要去管理那些淘气的孩子了。"神父匆匆离开，忽视了她的求助，拒绝倾听她的心声。

除了向神父求助外，爱玛也曾试图主动与包法利先生沟通，然而也失败了。表面上看，失败的原因是包法利先生沉闷无趣，与爱玛"三观不合"，然而，"沉闷无趣"在某种程度上也可以解读为"安静踏实"，"三观不合"如果处理得好，也可以碰撞出更有趣的思想火花，**所以，这些并不是包法利先生的真正困境。他真正的困境是懦弱，这是他从原生家庭带来的"原罪"。**在原著中，福楼拜用大量的段落描写了包法利先生的童年经历，这些童年经历直接导致包法利先生在亲密关系中更习惯于将自己放在一个较低的从属位置上，这一点在他的人生各个阶段都有体现：在他与母亲的相处中、在他与第一段婚姻中妻子的相处中、在他与爱玛的相处中，包法利先生都习惯于扮演位置较低的那一方——亲密关系中，无论对方说什么，包法利先生就照做，就算自己的学问、知识、见识都远远在对方之上，他也没有试图发挥自己的主观能动力去坚持自己、去影响对方和说服对方。包法利先生为什么会这样呢？**因为成长经历让包法利先生体会到了关系中位置较低的一方的核心优势——在关系中不用承担责任。**包法利先生习惯了这种心理防御，这也是一种情结性的桎梏。从这个角度说，包法利先生是懦弱的，他始终没有勇气打破内心桎梏去主动承担亲密关系中的责任。他始终没有充足的内心力量辐射到外界，给身边的人提供整合内心的机会。

所以，包法利先生在影片中看似是一个"完全的受害者"，但其实这个悲剧命运和他自身的性格也有着密切的因果关系。

在真实的痛苦无法得到有效的帮助、疏导和化解的情况下，爱玛只能继续活在幻想中，选择用虚假而分裂的面具性质的快乐去麻痹自己，不去感受阴影能量的痛苦，也让自己隔离了阴影能量的滋养。

（四）情结空间的形成及延续

如此强大的、灾难性的"玛丽苏"情结空间是如何形成和延续的呢？它主要形成于爱玛少年时代的修道院经历，延续于爱玛成年后那看似岁月静好，实则危机四伏的婚后生活。

1. 从"枯燥乏味"到"浪漫幻想"——"玛丽苏"情结的形成

从"玛丽苏"情结的形成来看，原著对爱玛青少年时期的生活环境有着详尽且细致的描写。爱玛的少年时代是在修道院度过的。这个环境枯燥而乏味，充满了森严的规矩。个体本我层面自我实现的、与真实世界互动的需求和动力受到了修道院森严的规则的束缚和阻碍，她没有机会去和自然界互动，没有机会运用自己的力量去克服困难和创造价值，去获得真实的力量感、价值感和掌控感。

换句话说，爱玛和真实世界互动的主观能动力被阻碍了，这种被阻碍的力量找不到适宜的现实渠道去展示自己。所以，她只能发挥头脑的功能，用幻想的方式去替代满足。

这时，小说给了她一个替代性的宣泄途径。修道院中的女孩们除了练习枯燥的贵族淑女礼仪之外，有一定的自由去阅读各种浪漫的诗歌和文学。于是，"玛丽苏"文学所构建的幻想成为她逃避现实世界的枯燥乏味的一种重要的心理防御。

也就是说，自我实现的力量作为一种基本的生命力量被现实所阻

碍，她只能通过认同言情小说中的女主角的方式来构建了一个浪漫面具，在这个面具世界中，她可以任意地想象和驰骋。浪漫面具让她有能力对抗现实世界中枯燥而乏味的修道院生活。

所以，**从青少年时代起，爱玛的内心就分离为象征着新鲜和刺激的"浪漫面具"，以及象征着平淡和乏味的"平庸阴影"，前者对应着想象中的生活，后者对应着现实生活。于是，"玛丽苏"情结空间在爱玛的青少年时期就开始形成并逐渐变得根深蒂固。**

浪漫面具和平庸阴影的分离所形成的情结空间，对于她顺利度过青少年这一时期其实是有好处的，也就是说，这个情结空间是她平稳度过青少年阶段的一种重要的心理防御。然而，当她过分依赖这种情结空间带来的防御力量，没有去觉察及接纳浪漫面具背后的平庸阴影的时候，她就会被情结空间所操纵——她觉得现实生活的平淡是无法忍受的，为了远离现实生活中的平淡，而宁愿活在一个虚假的浪漫面具中，自动屏蔽了现实生活中的危机和应承担的责任。

2. 从"岁月静好"到"危机四伏"——"玛丽苏"情结的延续

从"玛丽苏"情结的延续来看，和青少年时代相比，成年以后的爱玛的生存环境本质上并无变化，她依然没有机会发挥主观能动力。

婚后，爱玛的生活看似岁月静好，实则危机四伏。

爱玛的岁月静好主要体现在两个方面：看似美满的家庭和与生俱来的美貌。

第一个"岁月静好"是她看似美满的家庭。包法利先生是一位有着专业技术傍身的医生。爱玛的小家庭虽谈不上大富大贵，却是衣食无忧，丈夫又很爱她。于是，爱玛不用像同时代大多数女性那样从事生产劳动。这导致了她依然体会不到和真实世界的互动所带来的真实的成就

感和价值感，这种自我实现的动力受到阻碍的模式其实是她青少年时代存在模式的延续，加上她从少年时代开始就处于对浪漫面具能量的追寻中，不习惯发挥主观能动力和真实世界互动，甚至发挥主观能动力对她而言意味着创伤，**所以，她成年后也习惯性地继续运用幻想来获得虚假的归属感和价值感，她始终无法找到契机去化解情结，无法有意识地通过主动与现实世界互动来开启自我成长的智慧。**

第二个"岁月静好"是她与生俱来的美丽容颜。爱玛拥有"玛丽苏"女主的"标配"——美丽的脸蛋、不俗的审美、小资的情调、商人的奉承、情人的殷勤——这些资源看起来是极其炫目的，让她有资本继续沉浸在"玛丽苏"式的美梦中。

然而，这两个看似岁月静好的状态，实则包含着重重的危机：就家庭而言，虽然衣食无忧，但却是无权无势，无法在现实世界中给予爱玛真实的保护；包法利先生虽然很爱妻子，但本质上却是个懦弱的人，他习惯在关系中处于低位，不愿突破自己去承担关系中真正的责任，所以无法给予爱玛整合性的心理能量和精神层面的真实保护和有效启迪。

就个人而言，爱玛所拥有的"玛丽苏"女主"标配"本质上都是"面具性质的资源"，虽然貌似璀璨炫目，实际上却极其脆弱、可替代性极强，缺乏外在现实资本和内在主观能动力的支撑。

另一方面，这些炫目的面具性资源又极其具有迷惑性，它就像一块美丽的面纱蒙蔽了爱玛的双眼，让爱玛越来越分不清想象世界和现实世界的差异，对现实世界中的危机视而不见。

现实世界的危机不会因为她的选择性无视就不存在——缺乏保护的美丽容颜，很快就成了怀璧之罪，爱玛接连遭到了居心不良的引诱和伤害。

重重危机下，她既没有强大的家庭资源给予她现实的保护，也没有

强势且智慧的家庭成员给予她精神意义上的启迪,更没有机会领悟到自我保护的能力。所以,"玛丽苏"情结背后的现实而残酷的世界,直接让她陷入到了灾难之中。

3. 情结的化解和自我的突破

爱玛和我们一样都是普通人,她的困境其实非常好理解,人人都会遭遇到。设想你处于这样一个场景,一方面,你在书桌前试图解决某个乏味的、你并不真正感兴趣的、甚至勾起你的某些创伤性回忆的工作或学习难题,这时旁边有一本看似十分精彩的、能充分满足你全能自恋幻想的"玛丽苏"小说。你是强迫自己去解决这个难题,还是会不由自主地拿起这本小说,让自己先躲到那个想象的全能自恋的虚幻花园中去,以暂时回避现实世界的压力?是选择前者,还是选择后者?

在现实生活中,如何选择往往取决于任务的重要性和紧迫性。如果这个任务非常重要,并且短期内如果完成不好,我们的切身利益就有可能遭受不小的损失的话,那么多数情况下人们会选择前者,即使对任务本身提不起兴趣、会被勾起创伤性回忆,我们最终在现实压力下,也会最终硬逼着自己和任务互动,最终完成任务。**在这个过程中,我们能逐渐体会到从乏味到紧张、从紧张到专注、从专注到获得一些小进展的乐趣及与现实世界的互动。主观能动力在这一过程中能够逐渐得到一定程度的显现,这是一个小小的突破自我的过程。**在这一过程中,一部分桎梏在情结中的心理能量得到了部分的整合、流动和释放。

但是,如果这个任务的重要性不强,或者不太紧急,人们又对它缺乏真实的兴趣,那么即使人们在意识层面告诉自己"我应该要做好它,我应该要证明自己"(就如同爱玛也曾经在心中因为自己和莱昂的精神出轨感到羞耻和痛苦,觉得自己不应该做出不符合道德原则的行为),

然而，因为信念具有一定程度的虚假性和可替代性，感受却具有相对的真实性和不可替代性——**意识层面的信念也最终无法战胜潜意识层面强大的感受，最终在意识和潜意识的内耗中，一次次不由自主地妥协并拿起"玛丽苏"小说，让意识先到这个幻想世界中去躲避一会儿。**往往直到这个任务由时间宽裕的状态，拖成了一个不得不去面对的紧急状态时，人们才会面对及完成它。**这就是所谓的心理惰性。**

爱玛的心理困境正在于此——衣食无忧的环境让她有足够的时间和理由避免与现实世界的互动，美丽的容貌及背后的面具性资源更是如同麻醉精神的"玛丽苏"小说。这导致她极度缺乏当现实世界互动的经验，无法体会到这其中的乐趣，无法找到和现实世界互动的途径，缺少突破自我的机会。看似是幸运的境遇却扼杀了她的真实生命力，所以，现实的危机逐渐让她万劫不复。

如果爱玛可以利用自己真实的主观能动力与现实世界互动，获得主观能动感和真实的价值感，将"玛丽苏"情结转化或升华，就不会持续性地陷入到对浪漫面具的追寻和对平庸阴影的打压中去，也会有一定的力量去领悟和化解现实危机。

一个类似的例子就是莫泊桑《项链》中的女主玛蒂尔德。和爱玛相比，玛蒂尔德就相对幸运，她在事情完全失控之前，遇到了一个不大不小的挫折，有了一个虽然看似失控，但是其实依然在可控范围之内的压力，她不得不和丈夫一起与这个挫折进行真实而紧密的互动，虽然过程和结局令人啼笑皆非，甚至充满讽刺，但是玛蒂尔德在这一过程中的确改变了自己，获得了一定程度的与现实世界互动的主观能动力的感受。

现实压力是现代人不得不面对的困扰，却也是现代人的幸运之处，这让我们拥有了发挥主观能动力与世界互动的机会，也让我们有了升华

情结、化解情结及突破自我的机会。

二、《全金属外壳》——残酷的打压锻造

《全金属外壳》是由斯坦利·库布里克导演，亚当·鲍德温、文森特·多诺费奥等主演的战争片，于1987年6月17日在美国上映。该片改编自古斯塔夫·哈斯福特的小说《短期服役》，讲述了越南战争期间，普通人被打造成"战争机器"的故事。

本片用最为极端的、最激烈的方式，隐喻了集体规则灌输过程的背后，某些被压抑的个体心理能量的转变过程。

本片的片名便是人类集体潜意识对于面具能量的隐喻性表达。"金属"具有坚硬而冰冷的特性，"外壳"则是面具的一种直接隐喻。

因此，从分析心理学的角度，片名可以理解为"冰冷而无情的人格面具"。

在日常生活情境下，坚硬且冰冷的面具是不适合人类生存的。然而在极端冲突的情境下，坚硬且冰冷的外壳则是个体生存下去的必要条件。因此，在战场上，冰冷的、坚硬的"金属外壳"是一个适宜的人格面具。本片表达了在极端冲突的战争情境下，如金属般的人格面具是如何形成的。

在战争情境下，善良、幽默、自尊、憨厚等正常的社会特质，甚至某些时候被人们崇尚的美德，却成了士兵们生存下去的障碍。因此，这些正常的甚至是平时被鼓励的动力，在战场上只能作为一种不被允许的阴影被牢牢压制，这种压制性的面具能量就是"全金属外壳"。

影片的前半部分描述的是"全金属外壳"面具被打造的过程，从分析心理学的角度来看，这就是正常的人性被压制成为阴影的过程。教

官哈特曼则专门负责为新兵们打造冰冷无情的人格面具。

这个锻造过程是非常残酷的——正常的人性被重新定义为不允许表达的阴影,并遭到残酷压制。教官哈特曼成为这个锻造工程的执行者,他采用打骂、羞辱、体罚等方式,让士兵远离正常的人性,成为杀人机器。

(一)教官哈特曼——集体面具能量的具象化表达

从集体潜意识的角度来看,新兵教官哈特曼就是一个集体中面具能量的具象化表达。从分析心理学的视角来看,他负责打碎新兵们原本社会生活中的各式各样的人格面具,同时负责锻造"全金属外壳"这个更适合战争环境的新面具,亦即行为上"消灭"新兵们原有的善良、谦和、憨厚等特质,而给他们灌输冷血、无情、疯狂等"适宜战场"的特质。

锻造战争新面具的过程是残酷的,哈特曼用侮辱性的谩骂打压新兵们的尊严;用高强度的训练来锻炼新兵们的体能;用"死亡来临前的窒息感"来消灭士兵们脸上的微笑。

(二)新兵派尔——集体阴影能量的具象化表达

锻造过程十分危险,派尔就是其中的牺牲者。在重新锻造面具的过程中,**派尔不幸成为了集体阴影的投射者。他头脑不够聪明、身体不够灵活,有些傻乎乎的,憨态可掬。**在一个正常的社会,这些特质在很大程度上是可以被外界所包容的,甚至可能会得到部分人的喜爱和推崇。

但是,这些正常的特质放到了战场这个特定的地方,则是致命的、不能被认可的,甚至是必须被消灭的。所以,这些原本正常的特质,被重新定义为"不允许表达的阴影",而派尔本人就逐渐成为集体阴影能量的具象化表达。

派尔是无助的,他的天性特征不被允许表达,被迫将正常特质转化

为阴影——这种无助很可能会引起其他成员的共情。他们很可能会通过对派尔的共情来象征性地表达对内心无助的伙伴的抚慰。这种共情互助的状况，在正常社会中是值得尊重和鼓励的，然而在战前训练中，却会妨碍新兵们对于"全金属外壳"的面具性认同。

为了消除同伴们对派尔的共情，哈特曼选择将派尔作为集体的对立面。于是，派尔的悲剧真正开始了。

从分析心理学的角度来看，派尔被哈特曼（集体面具）选中，成为集体阴影的投射面：当派尔犯错的时候，哈特曼没有选择体罚派尔，而是体罚其他人，而当其他人的切身利益因为弱者的错误而受到损害时，对弱者的共情就会自然而然地消失并转为憎恨——**教官成功分化了派尔和团队的其他成员，让派尔彻底沦为了集体阴影的投射面**。最终，团队其他人用打压、欺负、霸凌派尔的方式来象征性地打压、消灭自身的阴影面。

被作为集体阴影面投射，并被同伴持续性打压的派尔终于精神崩溃了。派尔本人也被迫开始"消灭"自身的"阴影面"，并貌似成功了。

表面上看起来，他已经和其他士兵别无二致，他脸上憨厚的笑容终于消失，转而被阴冷而茫然的表情取代。他已经成为一个全金属外壳的"杀人机器"，他本来的迟钝、善良、憨厚等正常的心理动力已经被自己"杀死"了。

然而，阴影能量并不会真正"被杀死"，它只会如同被压制到底的弹簧一般疯狂反弹，疯狂地操纵着主体向面具报复。它的反弹对象包括集体和个体两个方面，具体来说，就是集体面具的具象化表达——哈特曼，以及个体面具的具象化表达——他自己的头脑。

派尔终于迷失了，在精神崩溃下最终杀了教官哈特曼这个集体面具，同时也杀了自己的肉身——这个牢牢桎梏本性的个体面具。

（三）小丑——对分裂状况相对清醒的觉察者

小丑正式来到越南战场上并成为一名战地记者之后，他在胸前挂了"和平勋章"，而在帽子上戴上了"天生杀人者"的徽章。这一对立的标签直观地象征着小丑内心的分裂。从本性上说，小丑是善良的，而在战场这种极端对立冲突的残酷情境下，善良的本性反而只能作为一种阴影被压抑。

可贵的是，小丑对这种分裂有着相对清醒的觉察和宽容的接纳，对内心这两个部分平等看待。他既不愿意摘下胸前的勋章，也不愿意拿下头盔上的标签，他尊重"人类的二重性"，他没有片面地选择某种立场而试图消灭另一种立场，他平等地看待这种两面性并允许它存在。

在战场这个剧烈冲突的情境下，"对"和"错"失去了原有的意义，"分裂"存在于战场的各个方面：原有的信念和"三观"体系能够以最快的速度崩塌和粉碎。战友被敌方狙击手打伤，如果听从命令不去救援，战友就会流血过多而死；如果违反命令上前救援，部队则会正中敌方圈套而被逐个击破、全军覆没。这种情况该如何应对？军医没有听从命令。在他试图上前救援战友，所以自己也送了命。在极度危急而没有救援的情况下，是听从命令随地等待慢慢消耗实力，还是发挥主观能动力随性而为杀出一条血路？野兽没有听从命令，随性而为杀出一条血路，结果却是让整个队伍绝处逢生。原以为凶悍的敌人最终只是一位弱女子，女孩重伤之下乞求敌人杀死她，让她死个痛快。是当即杀死痛苦的敌人，还是残忍地让她多活几个小时并更痛苦地死去？

小丑这个角色也隐喻了个体成长的真正的力量，即整合力量。有关整合力量和整合过程，我们在第五章论述整合类影视作品时将详细分析。

第三章
觉察和接纳
——阴影类影视

如果说面具类影视作品描写的是情结空间中的面具动力,那么阴影类影视作品描写的就是情结空间中的阴影动力,即情结空间的 B 面。开始觉察到情结空间的 B 面,其实是心理疗愈的起始阶段。

在本章中,**首先,我们要探讨的是阴影的来源:阴影主要来源于不被个体允许表达的、被禁闭的能量。其次,阴影力量具有四种表现形式,即阴影的操控力、反噬力、诱惑力及复制力**。其中,缺乏面具能量制约的、缺乏自我觉察的阴影能量就像不受制约的野兽一样,拥有着巨大的操控力,这就是阴影的操控力。阴影的反噬力是指阴影的反向吸引力,表现在现实生活中,就是"越怕什么越来什么,越追求什么就越得不到什么"。与面具能量相比,阴影能量更为巨大,这一点在爱情中表现得最为明显和直观,这就是阴影的诱惑力。阴影的复制力是指未经觉察的阴影能量能够在一个家庭中,通过自我复制实现一种"代际传递"。在观看阴影类影视作品时,咨询师应引导来访者从客观和主观这两个角度,对内心的阴影力量进行充分的觉察和接纳。

第一节 阴影的来源——被禁闭的能量

一、《青蛇》

《青蛇》是由徐克导演,赵文卓、张曼玉、王祖贤等主演的奇幻

电影，于 1993 年 11 月 4 日在香港上映。本片通过修行者法海和人类、妖怪之间的互动，对世间善与恶的名相和本质进行了思考。

《青蛇》中的法海，一直固守着自己所认同的人格面具"如来"，以及他所认为的与"如来"相关的所有美好特质，如"对的""好的""完美的"等，而对于与他想象中的"如来"相反的、人类正常的心理动力，他选择将其禁闭，不允许它们自由流动。这些被禁闭的能量并不会消失，它们只会转化为愈加强大的阴影能量，这就是阴影能量的来源。

二、标签与封印——"如来"面具和心魔阴影

欲洁何曾洁，云空未必空。在这个二元对立的世界，每个人毫无例外地都是光明和黑暗、"神性"和"兽性"的综合体。如果不承认这个事实，过分追求洁净和光明的一面，只会让灵魂加速向与之相反的肮脏和黑暗面堕落，给个体甚至群体都带来不必要的灾难。

《青蛇》中的法海的内部世界呈截然对立的分裂状态，有一场戏专门用隐喻的方法表达了这种对立：

法海在打坐的时候出现了幻觉，看见了很多面貌丑陋的心魔。在这场戏中，主体法海相貌端正、严肃，而客体心魔丑陋、举止低贱轻浮——看起来是相对立的，但其实他们都是法海，分别隐喻了法海的人格面具和阴影。他以"如来"的标准来要求自己，实际上自身却没有真的达到这个境界，但他拒不承认这个现实，自欺欺人地认为自己"天生慧根，道行高深"，现实和想象发生了分离，此时他心目中的"如来"并不是真正的包容的、慈悲的"如来"，而只是一个"如来面具"，所有与"如来"面具不相符的心理内容，则全部被他作为阴

影压抑了，成了心魔。

同时，这场戏的背景昏暗、混沌，象征着法海对这种分裂对立的情况缺乏清醒的觉察，他始终将面具当成真正的自己。

法海是如何对待自身的心魔——阴影部分的呢？他采取的对策是"杀"。他没有观察、倾听心魔产生和发展的前因后果，而是一律用消灭的方式对待它们。然而，这种方式注定是要失败的，丑陋、低贱的心魔总是杀之不绝，因为，"如来"面具有多强大，与之相反的心魔阴影就有多强大。

可以说，正是法海头脑中的观念导致了阴影的产生和发展，本该合一的、灵活流动的心理能量，被头脑一分为二，并分别贴上了"好"的标签和"坏"的标签，让它们互相对立。

其实，所谓好的部分，只是人格面具层面所认同的部分，而所谓坏的部分，只是阴影层面所压制的部分，这两种能量共同组成了一个情结空间，并且在情结空间中被禁闭，并互相斗争和内耗。

可见，头脑中的认知观念是阴影的重要来源。现实生活中这种状况非常常见。比如，"懦弱、胆小"是人类最为正常的感受之一，这种感受在人类的群体进化和个体成长过程中无数次保护过人类。然而，如果在孩子成长的过程中，每当他表达懦弱和胆小，得到的不是理解和接纳，而是责骂和嘲笑，那么久而久之，这种对于人类来说正常的"懦弱、胆小"的心理能量，就会被压制成一种被个体认知所禁闭的、不被个体允许表达的阴影能量。阴影能量不会消失，只会和面具能量一起被封锁在情结空间中不断地互相斗争和内耗，严重的时候甚至会破坏性地操纵个体的生活。

三、投射与象征——人和妖、对和错

这种内部分裂对立的状态也被法海投射到了外部世界中，所以，法海所能感知到的外部世界也是截然对立着的，其中表现得最明显的就是人和妖之间的对立。他固守着"人"和"妖"的差别信念，将面具部分投射到了"人"这个群体上，认为"人是好的"，而将阴影部分投射到了"妖"这个群体上，认为"妖是坏的"，而无视其中的个体差别。

影片开头就隐喻了这一点：在乌烟瘴气的嘈杂环境中，法海对作恶的人及其恶行都视而不见，就因为他们拥有"人"这个身份；相反，在青山绿水的幽静环境中，对待善良本分的蜘蛛精，他不听任何解释，选择毫不犹豫地将其封印，毁了蜘蛛精修行几百年的道行。可以说，法海对待蜘蛛精的态度，正是他对自身心魔态度的一种投射。

片中另外一条主线是许仙和青蛇、白蛇之间的情感纠葛。作为一个凡人，拥有男女之情、贪爱之心等，可以说是许仙行为的一种自然而然的驱动力，是生本能的一种表达方式。而法海并没有设身处地地站在一个凡人的角度考虑，相反，他对真实的人性采取了全盘打压和否定的态度：对内，他否定自身凡人的一面；对外，他也用圣人的标准去要求凡人，强迫凡人放下贪爱之心，甚至强迫对方出家。他始终认为"我是对的，你是错的""我这是为了你好"，这不但毫无用处，还招致了许仙内心的强烈反感。

对于两位蛇妖，法海更是将内部阴影面投射到它们身上，通过消灭它们的方式来象征性地消灭自身的心魔阴影，以维持一种"我无比完美"的人格面具。**法海为什么会毫不客气地消灭妖精们呢？这主要**

源于法海内心的心理防御机制。在与外界世界的互动过程中，法海主要采用的是"投射"的心理防御机制——他将阴影面投射到外在客体身上，然后通过消灭外在客体的方式，象征性地消灭心中的阴影面。

片尾，法海最终得知白蛇已经修行成了真正的人，这个事实也让法海产生了对自我的怀疑和随之而来的巨大无力感。人和妖之间是没有明确界限的，对立面之间并不是截然对立的，而是可以相互转化的。法海原本恪守的信念和人格面具，被事实打击得粉碎。

第二节　阴影的操控力——不受制约的野兽

在通常情况下，面具能量、阴影能量之间能够形成一个平衡。面具能量通常以超我的形式表现出来，阴影能量通常隐藏在巨大的本我力量中，而个体的主观能动力可以看作是自我的力量。在一般情况下，它们之间可以维持一个大体的稳定平衡。

而当这种平衡在某些极端情况下被打破的时候，人们就会面临巨大的心理冲突。突然性地失去人格面具的制约，阴影就会最大限度地表达自己，人类就会和兽类无异。

不少宗教都有"地狱"这一概念，而在人类的集体潜意识中，"地狱"的位置往往是位于地底下；它往往是黑暗的；地狱中充斥着剧烈的苦难。地底象征着一种"由上自下"的压抑，象征着头脑对身体感受的打压，可以理解为一种极其严厉的外在超我；黑暗则象征着缺少自我的觉察。

可以说，地狱的概念反映了人类集体潜意识中的一个事实：在极其严厉的外在超我压抑下，个体又缺少觉察力和抱持力，这种状态往

往同遭受苦难相联系。

一、《黑暗侵袭》和《活埋》

《黑暗侵袭》是一部由尼尔·马歇尔导演，肖娜·麦克唐纳德、娜塔莉·杰克逊·门多萨等主演的惊悚片。该片于2005年7月8日在英国上映。影片讲述六位好友在进行岩洞探险活动时，突然遭遇了塌方灾难，洞口被堵死，六个同伴在黑暗的地底世界遭遇了可怕的怪物，和怪物一样可怕的是人性中巨大的阴影面。

《活埋》是一部由罗德里格·科特兹执导，瑞安·雷诺兹等主演的惊悚片。该片于2010年9月24日在美国上映。影片讲述了一名普通的货车司机遭遇袭击，醒来后他发现自己身处于一个埋在地底的棺材中，案犯只留给他一个手机用于自救，棺材中行动不便、氧气也越来越少，他只能利用有限的时间和资源进行自救。

《黑暗侵袭》和《活埋》都是以地底为背景的影片，用具象化的方式表达了不受控制的阴影能量。

二、地底世界1——当阴影失去制约

同样是阴影能量，当它处于地上的、光明的、人类有秩序的社会中时，主体可以用各种积极的方式来转化阴影能量，成为它的主人，获得来自它的滋养，疗愈自身的心理创伤；而当它处于地下的、远离人类秩序的黑暗世界中时，主体则难以用有效的方式与其沟通，更容易沦为它的奴隶，最终被它所操纵和毁灭。

从集体潜意识的角度来看，"地下"象征着头脑对阴影能量的打压，而"黑暗"则象征着自我对阴影能量缺乏觉察，"远离人类秩

序"则象征着超我对阴影能量缺乏制约。所以，从分析心理学的角度来看，"地下"隐喻了当阴影能量既不被接纳，也没有被觉察，同时又失去制约的时候，它对个体和集体的毁灭性。

《黑暗侵袭》这部影片，用影视语言表达了个体被阴影操控、吞噬和毁灭的过程。

（一）积极疗愈创伤——在光明世界中和阴影的沟通

影片一开始，主角莎拉就不幸在一场车祸中失去了丈夫和女儿，面临巨大的死亡阴影、危险阴影、孤独阴影。在好友们的鼓励下，她选择和好友们一起"组团探险"，以这种方式来疗愈自己的创伤。

为什么"组团探险"可以对创伤进行疗愈呢？当个体面临巨大的心理创伤，失去心理平衡的时候，通过某种相对可控的方式走近危险阴影，可以与危险阴影进行充分的互动和沟通。

首先，"探险"这一过程，可以让人充分发挥自我的主体觉察力和接纳力，解决当下的真实的问题，从而促进安全面具和危险阴影的整合，有助于提高自我的能量。

其次，"组团"这一形式，又能让个体感受到自身和团体成员的充分互动，感受到团体成员相互协作，充分发挥集体的凝聚力。这一过程又可以疗愈孤独阴影，促进孤独阴影和归属面具之间的整合，让个体感受到真实的归属感。

（二）失误带来的失控——"可控危险"和"不可控危险"

然而，探险疗愈的前提是"在可控的范围之内（在可形成充分抱持感的情境下），接近危险阴影"。然而，如果在极端情况下，如危险阴影完全失去了超我力量的控制和制约，或者个体直接面临更低级、更强大的死亡阴影威胁的时候，此时贸然接近危险阴影，又缺少安全

面具的防御作用，则大概率会将个体引向更大的心理灾难。

团体中的一位成员产生了失误：她们走进的并非原计划的、有明确路线的探险洞穴，而是另外一个完全没有任何探索先例的洞穴。

正是这个失误，导致整个团体对危险阴影失去了控制力，这也是整个团体的悲剧的开端。

未经任何人开发的未知之地是巨大的阴影能量的具象化隐喻。在这个未知的环境中，危险阴影的力量直接被放大了许多倍。失去了外在超我，即社会规则的制约。在人类的集体潜意识中，从未有人探索过的、未知的环境，象征着没有意识参与和觉察的阴影面。

黑暗中的可怕怪物，可以看作是死亡阴影和危险阴影的具象化投射。在黑暗中，人类面临的是巨大的死亡阴影和危险阴影，而此时，这些阴影又处于远离人类秩序的未知世界中，失去了面具能量（即外在超我）的制约，在黑暗中个体也逐渐失去了自我觉察力。

失去了超我制约力和觉察力的阴影能量很快就带来了毁灭性的后果：一开始，团体成员还可以相互帮助和依靠。然而，随着影片的推进，随着巨大的死亡阴影和危险阴影的加剧，当个体的生存需要和安全需要都得不到满足的时候，所谓的团体归属感自然而然地分崩离析了。黑暗中的小团体成员们很快因为她们相互投射巨大的恐惧感而互相猜疑，从而使小团体很快土崩瓦解，成员们因此开始面临孤独阴影，越来越无助。在影片的最后，她们毫无意外地被"团灭"。

（三）用幻想世界来防御真实痛苦

《黑暗侵袭》的结尾可谓是全片的点睛之处，它描绘当个体无法承受、无法化解巨大阴影面的时候，自我心理防御机制自动发挥作用的过程。

结尾处的莎拉，历经千难万险终于找到了出口，奔向了光明，在观众们都松了一口气的时候，才发现这是黄粱一梦，现实中莎拉还身处令人绝望的洞底；而紧接着，在莎拉的幻境中，又出现了女儿捧着蛋糕的温馨一幕。

而经历了巨大的恐惧和内疚创伤之后，面对无法化解的恐惧阴影和孤独阴影，心理防御机制自动起了作用，为个体戴上了"安全面具"和"归属面具"，让个体暂时隔离真实的、绝望的痛苦和无法改变的情境，让个体在巨大的无力感中能够感受到虽然虚假，却能暂时缓解痛苦的安全感和归属感。

三、地底世界2——巨大的恐惧和无助

和《黑暗侵袭》一样，《活埋》的发生地点也是黑暗的、远离人类社会的、压抑的地下。

比《黑暗侵袭》更令人绝望的是，《活埋》中的主角自始至终都只有一个人，场景也只有一个——他被某个恐怖组织活埋在地下的那具狭小封闭的、令人窒息的棺材中。

主角在一个窒息的、绝望的空间中醒来，孤身一人，不仅会面临死亡阴影和危险阴影，还要面临身边无人可以求助的孤独阴影。恐惧让他声嘶力竭地呼喊求救、试图用身体撞击木板，但却都毫无回应。

随着影片的继续，孤独阴影逐渐被失控阴影所取代。恐怖分子留给保罗一个手机，保罗开始利用这个手机和环境互动，寻找资源以自救。然而，在这个过程中，屏幕内的保罗和屏幕外的观众却体会到了更具影响力的失控阴影。

失控阴影是危险阴影的重要类型。失控阴影源于成长过程中对外

界事物的失控感和无力感。当外界事物无法朝着我们所期望的方向发展时，我们会体会到无力感和失控感，当我们无法和这种无力感和失控感沟通的时候，失控阴影就会产生。《活埋》描绘了个体失控阴影产生的过程，以及个体被失控阴影操纵时的状态。

保罗开始利用手机向可能提供帮助的人或组织求助——公司、家人、911专线、FBI、朋友、大使馆。这个过程曲折而无奈，观众和保罗一起在这一过程中不断体会到失控感：通话过程中各种无用而烦琐的程序、回拨时漫长而绝望的等待；处处充满了绝望和无力，而事情好不容易向好的方向发展的时候，随之而来的转折却让人体会到更大的失控。

当他给警局和FBI打电话的时候，对方只抱以烦琐、复杂、毫无用处的询问；当他向公司求助的时候，各部门互相转介推诿，公司只关心自己会不会被牵连，最后为了撇清责任竟找借口开除了保罗；当他打电话给政府时，对方关心的却不是保罗的安危，而是让对方"不要在媒体上曝光这一事件"；当他不得已打给绑匪时，对方要求大量的赎金，不然就撕票；当他给妻子和孩子打电话时，对方却不在家；当他给朋友打电话时，朋友不知道他的危险处境，无法共情他的真实感受，在他表现出情绪失常的时候，不耐烦地挂断了他的电话。每一刻他都在经历死亡阴影、失控阴影和孤独阴影所带来的吞噬感。

最终打给救援小组的电话让保罗得到了一丝安慰，对方表示已经知道了这起绑架案，正在全力寻找并解救他。这个看似给他带来希望的对话，最后被证明是一场错误。保罗该做的都做了，但是依然无法逃离残酷的结局。

从分析心理学的角度来看，死亡阴影、孤独阴影和失控阴影是本片的情绪主题。通过代入主角处境的方式观看本片，可以让观众直面

自身和孤独及与失控相关的阴影和场景，唤醒婴儿期的恐惧、孤独和绝望。

直面阴影是心理疗愈的第一步。观众通过代入主角的视角，可以间接地唤醒及直面自身在成长过程中一直防御的阴影面，在专业人员的指导下，通过和这种阴影面沟通及整合，从而达到心理疗愈的效果。观看《活埋》给了观众一个贴近自身阴影面的机会。在这个极端环境中，个体是无力的、孤独的，对周围环境的掌控感几乎完全被剥夺。这种极端情境在成年人的现实生活情境中似乎很难遇到，然而，在个体早年时期，尤其是婴儿期，这种情景却可以说是"家常便饭"。保罗所处的极端环境和婴儿期的我们每一个人的处境很类似。**在生命的早年，尤其是婴儿期，很多人都体会过类似于保罗的孤独感和失控感。**保罗被人为限制在一个狭小的活动空间里，婴儿期个体的心灵被限制在一个无法理解、无法控制和无法自由活动的主观世界中。在婴儿的主观世界中，每一次突然醒来却发现母亲不在身边时，每一次声嘶力竭的哭喊却得不到回应时，孤独阴影和失控阴影都在内心悄悄萌芽。如果个体在此后漫长的成长过程中，如果一直没有充分关注和正确处理孤独阴影和失控阴影，而是不断用归属面具和安全面具去防御它，那么阴影就会被无意识地投射到客观世界中，永远存在并破坏性地操纵个体的生活。

因此，在心理咨询师的指导下观看此片，可以重现来访者早年的某些创伤情境，通过直面阴影来逐渐实现心理疗愈。

四、日式恐怖片——对失控的恐惧

死亡阴影、危险阴影是恐怖影片常见的主题和核心。几乎所有的

恐怖影片都表达了人们对死亡和危险的恐惧。

其中，**美式恐怖片、中式恐怖片更倾向于表达面具性特质。**在美式的僵尸类、怪物类恐怖片中，人类总能找到合适的方法去对抗它们、战胜它们、消灭它们；与之类似，中式鬼魂类恐怖片中往往存在一整套"系统化"的"驱鬼除妖"的仪式，这象征着人类在集体潜意识层面对阴影面的打压和消灭。

此外，中式恐怖片中的"鬼魂"往往还有着人格化的象征意义，它们往往受了某种冤屈、某种不公的对待，或者有某种没有完成的心愿，**只要冤屈得以申诉、心愿得以完成，"鬼魂"最终能够得到升华。这象征着人类在集体潜意识层面发挥主观能动力，对阴影面的接纳和理解，以及促进阴影升华或整合的过程。**

同时，中式恐怖片还往往兼有"教化"意义——恶人有恶报。受害者往往是自己做了坏事，才招致"鬼魂"的报复。

所以，打压（驱鬼）和帮助升华整合（完成心愿）都能让阴影面得以转化；只要别去触碰某类超我规则（别去做坏事），阴影就会远离你（"鬼魂"就不会加害于你）。人类可以运用规则去远离阴影、转化阴影。这类影视作品虽然描写的是阴影，但其实更接近面具类或整合类影视作品。

然而，日式恐怖片可说是一个"另类"，它通常直指世界的无常和个体的无助——日式恐怖片中，主角往往就是普通人，他们没做什么显而易见的坏事，但是却莫名遭到"鬼魂"和"妖怪"等超自然力量的纠缠，一切都显得那么的不可控。

日本社会是一个极其重视"规则感""仪式感""工匠精神"的社会，规则、仪式、工匠本质上都是人格面具的具象化表达，它们的优点是安全、稳定、防御力强，让个体和集体不用去面对阴影背后的

负面情绪，不用面对突破自我的冲突痛苦；缺点是压抑、僵化和桎梏，隔离了阴影能量的滋养，从而无法突破自我，而当阴影能量被压制到极点，个体和集体也会遭遇它的剧烈反噬。

在日本社会整体重视人格面具、轻视阴影的氛围下，敏锐而忠实于内心的电影艺术家们觉察到了被集体压制住的巨大的阴影能量，他们用电影语言直观地展现出了这种被压制的巨大的能量。所以，日式恐怖片尤为出彩，艺术家们创作出了直指人心的、震撼无比的描写阴影的恐怖片。

无常和无助是人类和真实世界互动时真实的恐惧感最直接的来源。**无常、无助分别触及了个体内心最深层次的危险阴影和孤独阴影**。个体面对危险时，没有外在规则可以依循，没有外在的人和事物可以依靠，不知道应该去做些什么，也不知道应该去避免什么。因此，从这个角度来说，日式恐怖片最贴合人类的阴影面。在观看日式恐怖片时，观众被唤醒的情绪，往往也对应了生命早年的某些创伤情境。

第三节　阴影的反噬力——越怕什么越来什么

一、《被嫌弃的松子的一生》

《被嫌弃的松子的一生》由日本导演中岛哲也执导，中谷美纪、瑛太、伊势谷友介等主演，于2006年5月29日在日本上映。该片改编自山田宗树所著同名小说，讲述了一位一生追求爱与归属却始终求而不得的女性充满曲折的生命历程，而她在临死前终于有所领悟的

故事。

《被嫌弃的松子的一生》用直观的方式表达出了面具能量、阴影能量这两种力量在个体内心的博弈。松子的一生习惯性运用面具能量逃避阴影能量，这两种力量始终在情结空间中互相冲突内耗，始终无法整合为主观能动力。

这种内耗投射到外界，表现为阴影的反噬力。

松子一生追求爱与归属，却鬼使神差地总是遭遇坏男人。松子害怕孤独，最终坠入到"孤独的、无人陪伴的境地"。这显示了阴影的可怕的反噬力——越怕什么就越来什么。

阴影的反噬力还有一个常见的名字，即"墨菲定律"。

二、鬼脸背后——对爱的追寻

童年缺爱的个体，如果没有清晰的自我觉察，没有主动打开情结空间的封锁，进行自我探索和自我接纳，那么很可能一生都处于对归属面具的追寻中。

松子年轻时外在条件非常优越。她在大学毕业后成了一名教师，长相美丽，歌唱得也很好，很受欢迎，也拥有着条件不错的追求者。然而，她内心深处的一个情结却从来没有被自己觉察和抱持，也正是这个情结中的阴影能量最终毁了她的一生。

松子的妹妹身体不好，所以从小父亲给予了妹妹更多的关爱，对松子的内心感受则是忽视的。可以说，松子虽然衣食无忧，但是内心缺乏爱的滋养——这正是松子的心结所在。成年后，她一直在追求爱，她的能量被桎梏在归属面具和孤独阴影的纠缠中，能量无法向更上层流动。

现实生活中的松子是受欢迎的，然而她内心深处对于自己的定义和感受却是"被嫌弃的"，**这种被嫌弃的感受一直被她投射到外界，外界接受了她的投射，于是境由心转，周围的人真的会越来越嫌弃她——这也是共时性现象的某种表现方式。**

舞台上的小丑在遭受到重击之后，通过做鬼脸的方式让观众开怀大笑。松子为了逗父亲一笑，也模仿起了小丑的表情，父亲果然笑了，这让她感受到了被爱、被重视。于是，这种行为模式深深地烙进了她的内心当中。从此以后，她常常通过扮鬼脸的方式来讨父亲的欢心。

试图讨好父亲，本质上是为了获得父亲的关注和爱，这种行为无意中给她带来了好处。

由于得到了好处，靠取悦他人应对压力的模式逐渐被松子内化，在她此后的人生中，当她处于某种困境的时候，她会不由自主地被这种习惯性的行为模式所操纵，通过扮鬼脸的方式试图取悦对方，以此来解决当下的问题，而不是发挥自身的主观能动力，与对方互动。

舞台上的小丑是可爱的，然而在现实生活中，需要靠扮演小丑来讨人欢心却是无助而悲凉的，这意味着她牺牲了此时此刻真实的感受，用一种模式化的表现来试图获得外界的认可——这正是讨好型人格的核心行为模式。这个模式化的表现也伴随着讨好型人格成了她一生的噩梦。

她无法和归属面具背后的孤独阴影、排斥阴影沟通，没有觉察到孤独阴影的力量和其中所蕴含的资源，因此，她被这种阴影能量所操纵，为了躲避阴影能量，她陷入到了对孤独阴影的对立面——归属面具的追寻中。

三、墨菲定律——厄运收割机

归属面具的表现方式是过分地追寻身边人对自己的认同和喜爱。然而悲哀的是，尽管不断地追寻别人的认同和喜爱，但是松子在现实生活尤其是感情生活中却经常会遇到坏男人。这反映了阴影的反噬力量，即"墨菲定律"。

墨菲定律由美国工程师墨菲于1949年提出。它是一种心理学现象，具体内容如下：如果有两种或两种以上的方式去做某件事，而其中一种方式将导致灾难，则必定有人会做出这种选择。根本内容是：如果事情有变坏的可能，不管这种可能性有多小，它总会发生。

用通俗的话说，墨菲定律就是"越怕什么越来什么"，反映了阴影的一种反向吸引力，即阴影的反噬力。

为了找到爱与归属的感觉，松子对身边的人都是讨好模式——为了讨好偷窃的学生，为了息事宁人，她牺牲自己的价值感，牺牲自己的名声为学生顶罪，甚至牺牲自己的尊严，忍受了教务主任的性骚扰。

无论面对谁，为了获得对方的认可，松子总是会将自己定位在某种低价值角色上，在她看来，谁都比自己重要，谁都比自己有价值，自己的价值感是随时可以牺牲的东西。

这种心理模式很快给松子带来了灾难，让她的生活陷入巨大的灾难。她的讨好对象（学生和教务主任）立即通过移情和反移情机制接受了松子低价值心理模式投射，他们先后背叛了她，将脏水一股脑地泼到了松子这个低价值角色身上。

不出所料，松子被开除了。这可以说是松子人生中第一次遭遇的

巨大磨难，然而这次磨难并没有让松子觉醒。其实，在她被人背叛、被泼脏水、被开除的当下，她处于巨大的羞耻和无助中，如果此刻她有所醒悟，将羞耻感、愤怒感、无助感等巨大的创伤力量转化为和现实世界互动的主观能动力，充分运用现实世界中当下的资源，如采用申诉、报警等合理合法的手段，让检察机关对冲突的各方进行详细的调查和取证，尽最大可能还原事件的前因后果，让偷窃的学生、好色的上级受到应有的惩罚，那么，她大概率也能还自己清白，就算不能百分之百还自己清白，她在这个过程中也能够充分体会到依靠主观能动力的感觉，从而促进其内心的整合和成长。

然而，对于这些不公正，松子选择了接受和逃避，她没有采取任何方式来维护自己的权益，而是逃离了家乡，逃离了原来生活的地方。

第一次磨难并没有让她醒悟，她的身体虽然逃离了原来生活的地方，然而内心却没有真正和过去的心理模式告别。于是，命运给了她更多的磨难，让她在别的地方不断地重复着类似的悲剧。松子人生中的厄运依然与她如影随形。

这一点在亲密关系中更是表现得淋漓尽致。在亲密关系中，她总会陷入到这样一种循环，明明自身条件不错，却习惯性地将自己当成亲密关系中低价值的一方，通过扮演一个讨好型的角色来抓住这段关系。

松子在入狱前，先后经历过四段亲密关系，前三段感情中她连续遭遇了三位坏男人。这三段失败的感情，也促使她的内心不断地"堕落"，让她的生活境遇越来越差，经历了从卑微主妇到低贱妓女，再到杀人犯的持续堕落。

(一)第一段感情:卑微的主妇

第一段感情中,她爱上了一位作家,对方才华有限,并且经常对她拳打脚踢,然而在松子的主观世界中,他却是一个"才华横溢、很温柔的人"。松子觉得自己离不开她,甚至为了补贴家用试图去风俗店出卖美色,但是,风俗店老板感受到了她内心依然存在的羞耻感,拒绝录用她。

然而,再卑微的姿态,也无法留住对方。作家最终自杀了,松子眼睁睁地看着他死在了自己的面前。那一瞬间,松子甚至感受到,自己的生命走到尽头了。

(二)第二段感情:从"工具人"到妓女

前任的自杀让松子以为自己的生命已经走到了尽头。然而,松子错了,很快就有人填补了作家的位置。**这也说明了松子更爱的并不是作家这个人,而只是一段关系给她带来的归属感,哪怕这个归属感只是来自虚假的归属面具。**

前任的死对头——作家2号很快填补了前任的角色,松子开始了第二段感情。

在第二段感情中,松子成为作家2号的情妇。和前任相比,作家2号举止温文尔雅且甜言蜜语不断,这段关系让她感到被尊重、被重视,她每天沉浸在幸福中。然而,这种被爱的感觉也是虚假的,作家2号是一个有家室的人,松子也知道这一事实,然而却选择对这一事实背后的阴影视而不见,甚至幻想着情人能够和相貌平平的妻子离婚,认为自己和他才般配。

然而,在作家2号被自己的妻子怀疑出轨、家庭稳定受到影响之后,他向松子坦白了自己根本不爱她的事实。而他之所以选择和松子

在一起，完全是出于"战胜对手"的念头，换句话说，在这段感情中，松子充当了一个复仇"工具人"的角色。

第二段感情不出意外地结束了，松子的内心从天堂跌落至地狱，她的心理创伤在这一瞬间又一次被触发。

第二段感情的失败使松子堕落成了妓女。这一次，她完全隔离了羞耻感，开始依靠卖弄色相生活。其实，松子作为一个大学毕业的知识女性，就算没有生活来源，也有很多其他工作可以选择，但是影片却安排她做了一个低贱的风俗女，靠消耗自己的美色和尊严来生活——这本质上是在践踏自己的价值感以取悦别人来获得好处，以此获得生活资源——编剧的这个安排似乎更符合最极端的讨好型人格行为模式。

（三）第三段感情：从到妓女到杀人犯

第三段感情的开始又一次源于松子试图逃避孤独阴影的感受，她觉得"只要不是孤独地一个人就好"，然而就是这段感情最终骗走了松子的钱财。

松子出离愤怒了，这一幕是剧中的松子唯一一次表达攻击性的地方。这一刻，她的脑海中冒出了过去伤害过她的人的脸，长期被压抑的愤怒以攻击的方式爆发了。松子本次表达攻击性的本质是攻击力量操纵了她，而不是她在操纵和合理利用攻击力量。换句话说，攻击性是主人，她本人此刻是攻击性的傀儡。因此，虽然松子表达了攻击性，但是依然没有发挥出主观能动力。

第三段感情的失败让松子沦为了杀人犯。**松子由于不肯接纳内心的孤独阴影，一次又一次选择了错误的人和错误的生活方式，导致了外界境遇的不断下滑，生活持续堕落。**

四、面具能量——暂时的救赎

第四段感情出乎意料地给松子带来了一定的救赎。

就在松子杀死第三任男友并准备自杀的时候,她遇到了她的第四段感情——一个平庸却老实的理发师,他们很快就在一起了。这段感情在现实中只持续了 1 个月,就以松子杀人案发,并且静悄悄地被警察带走而告终。

然而,这段在现实中短暂的感情,在松子的主观世界中却维持了八年之久,并成为点燃松子八年牢狱生活的唯一亮光。

在牢狱生活中,松子充分发挥了面具的幻想力量:现实中的理发师相貌平庸,在松子的幻想中他却越来越有魅力;现实中的理发师并没有多爱松子,在她入狱之后一次都没来探望过,然而在松子的幻想中两人却非常相爱,对方在痴情地等待着她出狱归来。**在归属面具的想象力量加持下,松子幻想着出狱后能够和理发师一起打理理发店,所以在狱中,她积极地发挥主体的力量,表现为积极地锻炼身体、学习理发技能。**

可以说,狱中的这段生活是面具能量对个体救赎的集中体现。

然而,**面具能量又是有其局限性的。它主要在想象层面发生,只能在一个与具体对象相隔绝的心理环境中存在并发挥作用**。而影片中这段"持续八年的感情"的发生场所正隐喻地表达了这一点——它完全发生在牢狱中的松子的主观世界中,此刻松子正处于与具体对象隔绝的牢狱中。

在这个与具体对象隔绝的封闭环境中,松子奇妙地将面具能量整合到主观能动力中。在狱中,她没有再出现讨好谁的举动,而是在面

具幻想力的加持下，将心理能量聚集于自身，充分发挥主观能动力，充分吸收当下的资源以提高自己，最终一定程度上改变了自己的生活。

只有在相对与世隔绝的监狱中，面具能量才能发挥这样的作用；假设松子真的和理发师男友在现实生活中生活在了一起，那么这段坠入到现实中的美好想象，很快就会被现实生活中点点滴滴的、无所不在的强大的移情和反移情动力所吞噬，从而让松子重蹈覆辙。

然而，当她出狱去找理发师的时候，她才发现对方已经有了家庭。幻想再一次破碎。

五、意外收获——真诚的友情

狱中的自我救赎，不仅为松子带来了安身立命的理发技能，也为松子带来了一段意外的、真诚的友情。

狱中松子并没有去讨好谁，但是自然而然地散发出的主观能动力却得到了一位狱友的尊重和亲近。出狱后，偶遇的两个人产生了一段持续了多年的友情。

这段友情给松子带来的滋养是巨大的，她们在一起无话不说，一起欢笑、一起流泪、一起打闹，她们彼此可以顺畅地表达自身的真实情绪，可以对彼此的快乐和悲伤进行充分的共情。可以说，在这段友谊中，松子的真实生命力被看到、被回应，她也能感受到对方坚强外表下的脆弱。处于这段友谊中的松子，不再是卑微的、平面的、压抑的，而是平等的、立体的、开朗的、富有生命力的。松子似乎找到了可以在情感上充分共鸣的"同类"，她似乎不再孤独了。

在某种程度上，狱友这个角色也隐喻了松子自身的主观能动力。

然而，个体的心理惯性是巨大的，主观能动力又一次被松子内心的孤独阴影所毁灭。当朋友呼唤丈夫时，松子突然意识到：对方是有丈夫的，是有人陪伴的，而自己却孤身一人，自己和对方其实并不是"同类"，对方是无法真正感同身受地与自己共情的。巨大的孤独阴影再一次将松子吞没。

为了逃避孤独阴影，她开始逃避这位朋友。对外，松子与这段友谊渐行渐远；对内，她也离自己的主观能动力越来越远。

六、剧烈冲突——地狱最底层

如果说狱友象征着松子的主观能动力，那么松子的最后一任男友阿龙则象征着松子的归属面具。松子在孤独阴影的操纵下追寻着虚假的归属面具，离真正的主观能动力越来越远。

阿龙正是松子青年时期诬陷她的学生，可以说，他是松子一生悲剧的始作俑者。但当阿龙坦白自己诬陷松子的行为及原因的时候，松子尽管经过了理性的思索，但最终还是在孤独阴影的操纵下，不顾一切地和阿龙在一起了。

原本就是问题少年的阿龙和松子在一起后依然没有改变本性，他混迹黑道，动辄对松子拳打脚踢。但松子却无所谓，在她看来，"只要有人陪伴，哪怕跌进地狱最底层都无所谓""打我也没关系，只要不要孤孤单单一个人就好"。

孤独阴影对她的影响是如此之大，不但阻碍了她对于自我价值、自我实现等更高级别需求的追寻，甚至挡住了她的双眼，让她对近在咫尺的死亡和危险也缺乏普通人的应有的感知——松子对阿龙言听计从，甚至变成了一名女混混，和阿龙一起从事违法犯罪的勾当，就在

这种情况下，她依然幻想着和阿龙的"美好未来"。当他们被黑社会追杀时，阿龙提出两人一起自杀，她竟然也毫不犹豫地同意了。

最终，阿龙放弃了自杀并报了警。监狱中的阿龙陷入了真诚的忏悔中——他悔悟自己两度毁了松子的生活，他决定出狱后再也不和松子往来。在松子充满幻想地迎接他出狱的时候，他打了松子一拳后便逃走了——阿龙的本意是为了松子好，让松子放弃对他的幻想，远离自己以步入正常的人生轨道。

阿龙的举动的确让松子放弃了幻想，但同时也彻底毁了松子。幻想背后的归属面具能量是松子唯一心理动力来源，对于松子来说，失去了幻想，几乎等同于失去了整个世界。此后，失去了内心支撑力量的松子不再信任任何人、不再爱任何人，也不再让任何人介入自己的生活，她开始自暴自弃，不再工作，不再打扫卫生，成日蜗居在肮脏狭小的住所中吃喝，人也逐渐变得肥胖而邋遢，甚至出现了精神病症状。

生命最后的十三年，她可以说是跌进了"地狱的最底层"。然而，这场心理意义上的地狱磨炼，也可以看作松子抛弃面具幻想，贴近阴影，以及走出情结桎梏的历练。"地狱最底层的历练"可以看成是整合前所必须经历的冲突阶段。

七、浴火重生——人生的修行

经过十三年的地狱磨练后，松子终于在一个看似偶然实则必然的契机的启发下，对生命有了新的领悟。

松子又意外遇到了狱友，狱友邀请她发挥理发才能和自己共事。松子此时外在形象肥胖而邋遢，面对依然光彩照人的狱友，她自然而

第三章
觉察和接纳——阴影类影视

然地产生了羞耻之心,于是,她匆匆推开并逃离了对方,并且扔掉了狱友给她的名片。

但是,当晚回到住所后,她的头脑中却出现了一个重要的心理意象——用自己的双手在理发。蜕变的时机出现了,这个心理意象其实是自身主观能动力即将回归的象征。

松子领悟到了这个心理意象背后的重要意义,于是,她不顾一切地、跌跌撞撞地跑下楼去寻找那张被自己丢弃的名片。

影片中,曾出现过数个松子奔跑和飞驰的镜头,以往每一次,她都是在充满虚幻鲜花的道路上飞奔,而这一次,她却是在现实的昏暗中跌跌撞撞、连滚带爬、狼狈地冲下了楼。

这个镜头是一个重要的隐喻:在本身就不完美的人间,在内心的面具和阴影分离的状态下,一味地逃避阴影,去寻找理想中的天堂——这条道路看似鲜花遍地,但却会将人带到和天堂相反的地狱;而寻找领悟整合力量的道路看似艰难辛苦,却是个体在这个世间可以真实依靠的力量。

主体感逐渐回归的松子开始试图对环境施加自身的真实影响力。在这种驱动力的指引下,她对不良少年们大吼:"快回家!"这是松子第一次真诚地、有底气地试图对环境提出要求,试图对环境施加自身的真实影响力。

松子最终被不良少年们杀害,然而在死前,她的内心经历了蜕变,她找回了主观能动力。所以,在她的临终意象中,生命中所有的过客都一起为她歌唱,她即使没有做鬼脸也能得到父亲发自内心的认同和微笑,这意味着她终于能够发自内心地接纳阴影能量,能够无条件地认同自己,她走出了情结空间的桎梏。这一内心蜕变也让她拥有了更高的生命层次。影片中用"脚踏实地地走上天堂"来隐喻这一点。

生命是一场修行，如果这一生松子都注定要被这具名为"松子"的躯壳所禁锢，注定成为这个被归属孤独情结所桎梏的悲剧角色，注定经历这个角色所要经历的悲伤、痛苦、无奈和难以自拔，那么这一生的经历和死前的顿悟，则让她成功脱离了这个桎梏，脱离了那个"不断追寻爱却不断被抛弃"的轮回。

在现实生活中，"脚踏实地地走上天堂"指的并不是死后的来世，而是指浴火重生后进入全新的人生阶段的过程。

其实，松子的一生可以代表我们每一个人的某个人生阶段。

在某个人生阶段，我们由于某种需要未得到足够的关注和满足，引发了内心面具能量和阴影能量的分裂，从而形成了某种封闭而循环的情结空间。

我们对面具能量背后的想象世界有自欺欺人的、幻想式认同，对幻想世界和现实世界的矛盾又充满了痛苦无奈。在我们对真实的状态缺乏觉察和领悟的情况下，鲜活的灵魂就被桎梏在痛苦的情结空间所形成的循环中。

我们应接纳事物本来的样子，不再自欺欺人，不再排斥当下的真实。发挥主体感，去体会、接纳、利用当下虽不完美却真实的资源，是我们脱离悲剧循环的可靠途径，如此，我们才能拥有更高的生命质量。

第四节　阴影的诱惑力——红玫瑰与白玫瑰

一、《纯真年代》

《纯真年代》是由马丁·斯科塞斯执导，丹尼尔·戴-刘易斯、薇

诺娜·瑞德、米歇尔·菲佛等人主演的爱情文艺片。该片于1993年9月22日在法国上映。影片改编自美国女作家伊迪丝·华顿的同名小说。

心理学中有一个著名的"罗密欧与朱丽叶效应"。罗密欧和朱丽叶是莎士比亚戏剧中的重要人物,他们一见钟情,但是双方的家庭却世代为敌,所以,二人的感情遭遇了来自双方亲友的强烈阻挠。但阻挠并没有让他们放弃这段感情,反而让双方爱得更深,最终二人双双殉情。

当相爱的双方遭遇外力阻挠时,爱情并不会因为阻挠而消失,相反,这种阻挠反而会让双方的感情更加牢固,这便是"罗密欧与朱丽叶效应"。

从荣格分析心理学的角度来看,罗密欧与朱丽叶效应表达的就是阴影的强大诱惑力。阴影之所以会产生,就是因为某种感情不被外界/人格面具所允许,然而感情作为生命体,不会因不被允许而消失,只会被个体压抑到阴影面,从而变得越来越强大。

因此,在爱情中,不被祝福的感情会转化为具有强大诱惑力的阴影,这种阴影一直被外界打压,但却拥有着强大的诱惑力和感召力。

越去否定、打压、对抗阴影,阴影就越强大。相反,正视阴影的力量,承认它的存在,并感同身受地理解它,阴影的力量反而会被个体吸收和整合。

作家张爱玲也曾提到"红玫瑰与白玫瑰"现象,和"罗密欧与朱丽叶效应"一样,本质上也是对人格面具和阴影间角逐的一种描述。

《纯真年代》讲述的是男主人公纽兰德和两位女主人公梅和爱伦之间纠结一生的"三角恋"故事。

处于青年阶段时,对爱情的渴求是男主人公本阶段重要的内在生命动力。这种动力自然而然地和他本身的人格面具及阴影分别结合起来,被投射在了未婚妻梅和她的表姐爱伦上。从分析心理学的角度来看,

如果说男主人公纽兰德隐喻了一个人的主体部分，那么梅和爱伦就分别隐喻了他的人格面具部分和阴影部分。

二、面具面——"美好和典范"的白玫瑰

梅象征着纽兰德面具层面的需求，可以说是象征"美好和典范"的白玫瑰。高雅的歌剧、炫目的舞会、衣冠楚楚的名流贵妇、彬彬有礼的绅士和淑女——影片一开始，就向我们展示了19世纪美国纽约上流社会的经典场景。出身显赫的纽兰德就在这样的环境中长大。

上流社会也是具有两面性的：一方面，上流社会有着各种炫目的美好；但另一方面，它也有着令人生厌的一面——身边的"假道学"们令纽兰德感到厌烦，这些"假道学"们一方面维护传统，另一方面各种蝇营狗苟的事情一样也不少沾，而且被包装得十分隐秘。

单纯善良的梅象征着上流社会美好的一面，她似乎自动和上流社会不好的那一面绝缘。因此，纽兰德很喜欢梅。纽兰德崇尚这些上流社会的规范，而梅可以"让他不脱离这些规范"。因此，他对梅的喜爱，象征着他本人及群体对人格面具的认同。纽兰德和梅相处很融洽，不久就会完婚，他们的结合，在上流社会被看作是珠联璧合的佳话，他们的婚姻被圈子里所有的人所认可和期盼。**在纽兰德和梅的互动中，其核心动力是他"被外界允许表达"的情感，如责任感、价值感等。**

三、阴影面——"反抗和突破"的红玫瑰

爱伦象征着纽兰德阴影层面的需求，可以说是象征"反抗和突破"的红玫瑰。人们一听到"阴影面"这个词，有时本能地会想到各种贬义词，觉得是一个"不好的事物"，这是一种错误的自动化思维模式。

真实情况是：阴影面是一种和人格面具面相反的原型成分。人格面具本身的好坏之分，其实有着相当的局限性，尤其是价值面具这种相对高层次的人格面具，反映的只是在极其有限的时空中"相对正确"的超我价值观。

在本片中，纽兰德本该和梅顺利发展的爱情和婚姻，被梅的表姐爱伦的突然出现给打乱了。

爱伦为什么会对纽兰德产生如此大的吸引力呢？分析一下纽兰德的原生家庭，我们可以得出结论：纽兰德的原生家庭具有两面性。一方面，这是一个非常"老派"的家庭，他在这样的家庭中接受的是处处遵循当时上流社会规范的教育；另一方面，纽兰德是家庭中唯一的男性，在当时的社会，他可以说是一个家庭的"主心骨"，家庭中有另外两位成员母亲和妹妹的性格并不强势，甚至都有些内向、害羞。因此，纽兰德在某种程度上是母亲和妹妹的"依靠"，在这种情况下，他的主体感自然而然地在原生家庭得到了一定的尊重。

同时，他天性聪颖，喜欢思考和领悟。纽兰德曾说过一句话："每样东西都有标签，但并非每个人都是如此。"从分析心理学的角度来看，可以在主观和客观上理解这句话：客观上，这表达了纽兰德对外部环境中每一位独立个体的充分尊重；主观上，这也表达了纽兰德对自身心理层面每一种动力的充分尊重。

可见，纽兰德对于自己被压抑的阴影面有着相当的觉察，甚至部分程度上对于阴影面是有所接纳的，只是碍于外部社会规则，这些已经被个体所觉察的阴影无法被充分地表达。

如果说纽兰德和梅的互动的核心动力是他"被外界允许表达"的情感，如责任感、价值感等，那么纽兰德和爱伦的互动的核心动力则是他"不被外界允许表达"的情感，这在当时的社会环境中表现为对自

由的追求、对打破陈腐规则的渴望等。所以，爱伦带给纽兰德的吸引力是巨大的。

在本片中，在纽兰德的主观感受中，对爱伦的情感远远超过了对梅的。这其实也反映了普通人内心的无奈——在人格面具和阴影的角逐中，虽然人格面具站在世俗意义上相对"正确"的一面，阴影站在相对"错误"的一面，遗憾的是，阴影往往拥有比人格面具更强烈、更致命的诱惑力。

纽兰德和爱伦感情发展的过程，可以看作是他和自己的阴影面沟通的过程。主要分为以下几个阶段：

（一）第一阶段——个体对自身阴影面的接纳和表达

从分析心理学的角度来看，第一阶段可以看作纽兰德表达"自己对自己的阴影能量的接纳"。

在第一阶段，纽兰德和爱伦的直接交往并不多，关于爱伦的故事，他很多时候都是"听说"来的。可以说，这一阶段，他所了解的爱伦其实是"故事中的爱伦"，亦即一个"行为放荡不羁"的女子。周围大多数人对爱伦的行为持批判态度，视爱伦为羞耻。然而，在这种情况下，纽兰德却依然能够对"故事中的爱伦"的行为表现出了难能可贵的理解和支持。

这种理解和支持源于纽兰德个性中特立独行的那一面，他努力遵守上层社会的各种约定俗成的规范，但在成为一个"别人家的孩子"的同时，他的内心也从小压抑了许多本应自由流动的天性，成年后，敏锐的纽兰德开始对这种被压抑的部分有了真实的觉察。

而爱伦的天性中，同样包含着对自由自在和无拘无束的向往。爱伦有一段不幸的婚姻。她远嫁欧洲成为一名身份显赫的伯爵夫人，但是，

身份上的显赫并不能掩盖日常真实的情感互动中的困扰。伯爵是一个喜欢沾花惹草且性格怪异和暴虐的人。爱伦在婚姻中受到了伤害，感到无比的痛苦，最后她毅然离开了欧洲，返回了纽约，并打算和丈夫离婚。

勇敢地追求个人自由，离开给自己带来伤害的婚姻关系，是受到现代主流社会鼓励和认同的。然而，在当时的纽约上层社会看来，这种行为却是"放荡不羁"的。社交圈子对她本人充满了指责，指责包含了很多莫须有的黑料。

一次在饭桌上，在家人对爱伦进行指责批评时，纽兰德坚定地站在了爱伦这边，他认为错不在爱伦，而在于那位喜欢四处沾花惹草的丈夫，爱伦"只是嫁错了人"。爱伦有权利选择自己的生活，他支持爱伦的离婚想法。

纽兰德对"故事中的爱伦"的理解和支持，本质上是在捍卫他自己内心中"试图追求自由，打破不合理的、约定俗成的规范"的力量，是在捍卫自己自小累积的阴影面。

试图追求自由、打破不公的行为虽然得不到外界（包括原生家庭、上流社会的意识形态）的支持和认同，但是他的内心却对这一部分有着相对清醒的觉察和初步的接纳。**这种清醒的觉察和初步接纳，实际上也是一种初步的内心整合，这种整合力量自然而然地辐射到外界——纽兰德有能力去觉察和理解其他有着类似困境的个体，能够自然而然地产生与他人的共鸣。**

更难能可贵的是，纽兰德的这种对他人的共情心理能够超越其自身的局限性——作为一名上层社会的男性，作为当时社会中不折不扣的"既得利益者"，他却支持"男女享有平等的自由"这种在当时看来相对"新潮"的观念表明他对女性拥有着真实的共情。

总之，对自由自在和打破不公的共同的向往，让纽兰德对"故事中

的爱伦"的勇气和洒脱充满了敬佩，此时的他，虽然和爱伦谈不上有实质性的人际交往，但是在意识形态层面，二者的内心有着深层次的共鸣。

（二）第二阶段——试图让自己的阴影面被外界接纳

从分析心理学的角度来看，第二阶段可以看作是纽兰德试图用各种行动充分发挥主观能动力，让自身阴影能量被外界接纳的过程。

如果说在第一阶段，主要是纽兰德对"故事中的爱伦"表达意识形态上的共鸣的阶段，那么接下来的第二阶段，就是纽兰德对"生活中的爱伦"提供实际帮助的阶段。第一阶段偏重认知，第二阶段则将这种认知转化为实践。

在本阶段，纽兰德对爱伦提供了一系列行为上的实际帮助，用这种方式，开始逐渐采取实际行动来捍卫自己内心中那不被"上流社会约定俗成的规则"所接纳的力量。从分析心理学的角度来看，他希望自己的**阴影能量被外界看到、被外界接纳。**为此，他采取了一系列行动。

爱伦在纽约的社交圈子里遭遇了一系列尴尬。爱伦的亲戚为了欢迎爱伦而精心准备了一场宴会，送请帖时却遭到了纽约上层社会不约而同的婉拒。**此时的爱伦，可以看作是上流社会的集体阴影面的投射，人们通过拒绝接受爱伦的方式来象征性地拒绝自身的阴影面。**上层社会中的这种整体的对阴影面的扼杀，和纽兰德内心试图接纳阴影面的整合力是格格不入的。

为了改变这一状况，纽兰德特地去找了当时上流社会公认的德高望重的、"地位近乎神圣"的路登夫妇，请求他们能够支持爱伦。路登夫妇答应了，他们举办宴会时邀请了爱伦。有了这次邀请，爱伦至少在形式上得到了接纳。

爱伦对待这种"接纳"又是如何看待的呢？她说："真正的寂寞是住在好人当中，但是每个人都让你带上假面具。"可见，**爱伦真正希望的是大家能够接纳那个"追求自由"的自己，而不是装出来的所谓的"改过自新"的自己**。爱伦之所以离开看似风光的伯爵丈夫，正是因为不想戴着假面具生活。然而，她发现自己回到纽约后，依然需要戴上面具才能得到社交圈子的认可和喜欢，这与爱伦的初衷相违背。

随后，纽兰德又为爱伦和她丈夫的离婚事宜提供了一系列的帮助。纽兰德是一个理性的人，当爱伦的丈夫威胁爱伦，如果执意离婚，就会将有关爱伦的"黑材料"公之于众的时候，纽兰德和爱伦犹豫了，因为这将会对他们的家族名誉产生极其负面的影响。

随着越来越多的交往，阴影层面的吸引力愈加强烈，纽兰德和爱伦之间的感情有了微妙的变化，他们互相之间存在着阴影层面的吸引力。但他们并没有想着挑明这种暧昧情感。

(三) 第三阶段——嫉妒带来的催化，阴影成为执念

嫉妒往往是爱情的催化剂。在纽兰德发现爱伦和金融家之间可能存在暧昧关系时，他"下定决心"放弃这段感情，并和未婚妻梅提出想尽快结婚。想用面具的力量来压制阴影的力量。

然而，梅并不是一个简单的、平面化的女子。她是智慧的。她觉察到了纽兰德"希望尽快结婚"这一举动的背后真正的含义——他是在逃避，逃避一个他更加在乎的人。

梅不希望在这种情况下和纽兰德结婚，她让纽兰德考虑一段时间。但是，此时的纽兰德却给了她"斩钉截铁"的答复。

然而，梅的外婆的一句话点醒了纽兰德，让他第一次直面自己的阴影面——在有未婚妻的情况下，与爱伦之间产生的"禁忌之恋"。纽兰

德向爱伦表达了自己的心意后，爱伦拒绝了他，表示"他们之间是不可能的"。此刻，爱伦同样在压抑自己的阴影面，她也背负着太多的责任，她依然会为了这些责任牺牲她和纽兰德之间的感情。

之后，纽兰德和梅结了婚，这段感情是被所有人祝福的。这对郎才女貌的爱人真心实意地度过了一段蜜月时光，在这段时光中，纽兰德暂时忘却了爱伦。

然而，阴影具有"越压抑、越反弹"的特性。纽兰德对阴影能量的向往最终成为了一生的执念。

再次见到爱伦时，她的生活陷入了困境。纽兰德却觉得自己是在"虚度光阴"，这是因为**他内心的阴影面没有得到真实的关注，这反而导致他错误而笃定地认为，做阴影面才是在做真正的自己。这就是为什么他拥有美丽的妻子、令人羡慕的家室和职业，却依然觉得自己在"虚度光阴"**。

自那之后，他更加想要挽回和爱伦之间的感情。这其实是从小没有被关注的强大的阴影面在表达自己。

在这一阶段，纽兰德和爱伦开始"明目张胆"地越走越近，也引起了整个社交圈子越来越大的非议。人们开始对他们的行为窃窃私语，温柔的妻子也穿上婚礼礼服委婉地表示"提醒"。

最终，二人间的交往被外界力量强行斩断了——爱伦终于忍受不了人们的议论，决定离开美国前往欧洲。在家里人为爱伦举办的饯行宴会上，二人的感情也遭到了明里暗里的批判。

不久之后，纽兰德也打算离开美国去欧洲寻找爱伦。但是此时，梅却告诉他自己怀孕了。出于对家庭的责任感，出于从小到大最重要的使命感，他选择了放弃。这段感情又一次被压抑。

此后的几十年，纽兰德尽了一个家庭中父亲、丈夫的义务，生活看

似平静地走下去。但在纽兰德的内心，未曾得到充分尊重的阴影面却一直挥之不去，这也导致了他对爱伦的执念一直存在。

（四）第四阶段——当心魔被理解和接纳，它就自然而然地被化解

时光荏苒，几十年过去了，梅因病去世，孩子们也都有了各自的生活和家庭。这一天，已步入老年的纽兰德与儿子一起游历欧洲，儿子在未婚妻的拜托下要去欧洲拜访爱伦，原本父子二人打算一起去拜访爱伦。然而，这时候，儿子的一席话，却彻底改变了纽兰德的人生。

原来，梅在临终前告诉儿子，他的父亲曾在她的要求下，为了这个家庭，放弃了一生挚爱。正是这一席话，彻底解开了纽兰德的心结。

他追求的自由、他对爱伦的感情——这些原本不被主流社会所接纳的心理动力——原本只能压抑在他的阴影面，此刻，却被妻子所察觉而接纳了。这一瞬间，他内心的阴影面感觉被最亲近的妻子所接纳和尊重。

原来梅是一个真正包容而慈悲的智者，她超脱了自身所处的身份角色（纽兰德的妻子）的局限，她用洞若观火的智慧、感同身受的慈悲，真正看到并理解了纽兰德阴影部分发生发展的前因后果，并予以尊重，这一过程促进了纽兰德内心的整合。

纽兰德能拥有这样妻子，是他一生最大的幸运。当阴影被尊重和接纳后，它就不再是阴影了，而整合成了真实的内心主观能动力，那一刻的他，内心充满了真实的力量。最终，他没有选择去拜访爱伦，一个内心充盈的个体没有必要再从外界寻求能量上的补充。

第五节 阴影的复制力——负能量的代际传递

一、《思悼》

《思悼》是由李浚益执导，宋康昊、刘亚仁、文根英等主演的韩国古装电影，于 2015 年 9 月 16 日在韩国上映。该片曾获得多项大奖和好评：曾被选为韩国电影的代表，角逐第 88 届奥斯卡金像奖最佳外语片的候补提名；男主人公刘亚仁凭借该片获得第 36 届韩国青龙电影奖最佳男主角奖。该片改编自朝鲜历史上的一个著名典故。

影片一开始就向观众展示了这出历史上真实发生过的人伦惨剧——朝鲜王朝世子被自己的父亲（也就是朝鲜国王英祖）关进米柜，最后活活饿死在米柜里，米柜的钉子是由英祖亲自钉上去的。

英祖为什么这么残忍呢？他是一位天生冷血、缺乏父爱的人吗？答案是否定的。影片向我们展示了世子年幼时，父子之间充满亲情的互动；世子的到来给了英祖作为父亲的无比喜悦；他重视世子的教育，他亲力亲为地指导世子的功课，通宵达旦地亲自为世子撰写讲义……

那么，世子天生就是一个不知感恩、愚蠢暴躁、顽劣不堪的人吗？答案依然是否定的。影片向我们展示了很多世子成长过程中的生活瞬间，他本质上是一个无比灵动、聪颖、善良、有孝心的孩子。

那么，到底是什么让父子之间的矛盾会闹到如此不可调和，甚至最终付出生命代价的地步？

从分析心理学的角度来看，这部影片描写的是阴影能量的代际传

递。这种阴影的巨大的自我复制力量，得从朝鲜的政治体制和英祖本人的成长过程说起。

二、父辈的创伤——权力交替下的血雨腥风

中国在科举制度形成前是典型的"贵族政体"，官员往往在贵族间选拔，官员的权力可以代际传递。因此，经过一代一代的资源积累，国家权力逐渐被各种各样所谓的世族大家所把持，这些豪门权贵垄断了国家的管理权、操纵着官员的选拔权，他们对上威胁皇权，对下阻碍底层人才向上流动。在这种政体下，皇帝很容易沦为权臣的傀儡。因此，皇位的继承和皇权的传递往往充满了残酷而血腥的斗争，本质原因是——皇位可能的继承人之间的博弈，代表着背后若干士族门阀间的争权夺利。

随着科举取士正式成为主流，士族门阀对国家权力的垄断被逐渐打破了。一个人是否能合法地掌握权力，是否能合法地拥有土地，主要取决于他的考试成绩，而不是取决于某些利益集团的主观意愿。因此，中国逐渐由贵族政治转变为"官僚政治"。相对而言，科举取士这项制度让权力的代际传递性大大削弱。"万般皆下品，惟有读书高""朝为田舍郎，暮登天子堂"成为了社会倡导的价值信念，也成为无数有才能的底层布衣的梦想和座右铭。和贵族政体相比，官僚政体相对文明：对下，它让底层人才有上升的空间和希望；对上，它也有利于皇权交替时的政治稳定。

然而在《思悼》这部电影中，朝鲜王朝虽然是明朝的附属国，它的政治体制却和宗主国有着本质的区别——英祖时代的朝鲜是典型的贵族政体，它虽在形式上模仿了中国的科举制度，但本质上权力还是

掌握在所谓"两班贵族"的手中。王位的继承涉及数个贵族集团之间的厮杀和博弈，看似尊贵的王子们，其实每个人本质上都是代表了某个权贵利益集团的傀儡，他们随时可能被杀、被废。

英祖就在这样令人窒息而无奈的环境中长大——他的父亲赐死了自己的王后，他本人则在和兄弟们互相斗争的血雨腥风中长大。他本人背后虽有着数个权贵集团的支持，但也处处受到这些人的掣肘和威胁。虽然经过血腥洗礼后，他终于登上了王位，但是即使在他继承王位很多年后，依然不断有反对势力给他泼上"杀兄而立"的脏水，给他扣上"生母出身低贱"的帽子，对他继承王位的合法性进行质疑⋯⋯

所以，**在尊贵无比的"朝鲜国王"的身份面具之下，英祖本质上其实是一位非常缺乏安全感的可怜人，巨大的危险阴影、死亡阴影、卑劣阴影让他不得不用极端的规则和秩序来维持自己的内心安全感。**

成长过程和周围环境的危险和残酷，让他没有体会过真实的"安全"，所以他只能通过建立"安全面具"，即通过自己给自己建立秩序的方式，象征性地让自己能够体会到"掌控感"，这种虚假的掌控面具以类似强迫症的形式出现：生活中，他践行着一切仪式化、规则化的行为。比如，他打算做"好事情"的时候，从万安门出入；打算做"不好的事情"的时候，从景华门出入；在办政务的时候穿过的衣服，在入内寝的时候必须换掉才行；听到不吉利的话后，会在睡前漱口、洗耳，并招来厌恶的人问一句"没什么事吧"，对方回答"没什么"，并烧掉"符咒"之后，他才能就寝。他用这种极端仪式化的行为，暗示自己对命运是拥有掌控感的。

此外，他从来不说和死亡相关的"死"字和"归"字，这表达了他对死亡的恐惧，以及对阴影面完全回避的态度；他不让"所爱的

人"和"不爱的人"共处,这象征着他内心的对立面从来得不到主体的关注和整合,他竭尽所能地去避免内心冲突。

英祖本人用这种仪式化的方式来构建心中的安全感,本质上是他的安全面具与危险阴影分离产生情结空间在表达自己的存在。然而,当他极端认同安全面具,不愿意承受阴影和冲突的时候,必然有别人来替他承受冲突和阴影——和安全面具相反的危险阴影,被他投射到了唯一的儿子,也就是世子头上。于是,在英祖的主观感受中,世子是一个充满了问题的人。

三、温暖而融洽——来自母亲们的无条件的爱

和英祖相比,世子则相对幸运,他是英祖唯一的儿子,继承人之间的竞争压力相对较小。此外,世子的女性长辈们给予了他无条件的爱和接纳。

世子的祖母、嫡母和生母,这三者都可以看作是世子心理意义上的"母亲",这些女性长辈都给予了他真实的接纳和爱,在和她们相处时,世子并不是做到了某件事、达到了某个标准才得到了爱,而是每一个举动都得到了她们发自内心的无条件的欣赏。比如,世子的祖母真心地夸赞世子"连吃东西的时候都这么可爱"。世子和她们相处的氛围是融洽的,女性长辈们对世子的疼爱是出于本心的、无条件的。

这种真实的爱和接纳的氛围,让世子作为人类与生俱来的纯真的、智慧的、灵动的生命力自能够自然而然地流动起来。

世子的思维灵动而形象,感受敏锐而真实。在世子四五岁的时候,母亲问他:"孝是什么?"他的回答是:"孝,就像子女背着挂

拐杖的年迈父母。"这是一个孩子对于"孝"的最鲜活、最形象的情感体验。当祖母慈祥地询问世子"世子要背谁"的时候，他则毫不犹豫地附身在祖母的膝下，这是一个孩子对于"孝"的最真实、最诚恳的行为表达。世子对长辈们的爱、对孝的理解完全出自本心，他能够自然而然地领悟及表达出毫不造作的、天真无瑕的爱和孝心；同时，也正是因为他这种发自本心的、对祖母的爱和孝心，让与他毫无血缘关系的祖母也能够发自内心地爱着他，这也是真实的爱带来的辐射力。

四、乏味而拘谨——来自父亲们的有条件的爱

和"母亲们"的相处是温暖而融洽的，然而和"父亲们"的相处却是乏味而拘谨的。除英祖外，世子的讲官也可以看作他心理意义上的父亲。

在侍讲院学习时，讲官们也在宣讲"孝道"。然而，讲官集体对孝的解说却是抽象化、教条化的，他们无视世子作为一个孩子，对"孝"发自本心的、鲜活的、生动的情感体验和行为表达，而是试图用华丽的辞藻向世子灌输某种教条化的、假大空的、幼儿无法理解的认知理念。

所以，四五岁的世子面对严肃的讲官，面对他无法理解的高深而抽象的讲义，不由自主地昏昏欲睡，这是一个幼儿正常的反应。

然而，讲官却告诉世子："若是了解孝的真谛，世子就不会犯困。"讲官的言下之意是，四五岁的世子之所以会犯困，是因为他不了解"孝的真谛"，这其实是讲官集体所持有的一个令人啼笑皆非的虚假信念。其实，孝是一种发自内心的、自然的美好情感，而犯困是

一种正常的生理反应，孝不孝和困不困两者毫无关系。

将某种原本不具有评价意义的行为（你犯困）赋予了某种道德评价意义（你不了解"孝的真谛"），根本目的就是进行面具性观念的输出（即洗脑）。

世子之所以会反感听讲的过程，是因为他用人类未曾被污染的、敏锐的天性，觉察到了讲课的过程其实是灌输虚假的集体面具性价值观的过程，而这个过程和自己与生俱来的、正常的人性是相违背的。

类似的困扰几乎贯穿了世子的成长过程。世子小时候对枯燥的经学不感兴趣，却对《西游记》《水浒传》等爱不释手，然而立即遭到了英祖的批判："一国的世子竟然读这些杂书。"世子喜爱玩刀、画小狗——这是个体充沛心理能量自然而然地向外流动，并转化为运动能量和艺术能量的表现，英祖却感受到"天都要塌了"，英祖将自然而然、由内而外产生的能量流动定义为"偷懒、不务正业"。

五、恐惧、羞耻、内疚——被迫承担父辈的负能量

世子的不幸在于，他成了英祖阴影面的投射对象，被迫承担了英祖内心中无法化解的那一部分阴影能量。

在成长过程中，除了背负前文所述的巨大的危险阴影及恐惧感外，卑劣阴影也伴随着英祖的人生。当太妃无意间说出"卑贱"两个字的时候，立马触及了英宗敏感的神经，惹得他大怒，因为他的生母地位就非常"卑贱"，在成长过程中经常有反对派利用他的母系出身攻击他，卑劣阴影及其背后的羞耻感也是他无法化解的负面能量。

英祖无法承担阴影能量背后的恐惧感、羞耻感、内疚感，所以，他试图将这些感受强加到世子身上——他下意识地抓住一切机会，让

世子感到恐惧、羞耻、内疚——通过给儿子制造这些负面感受来分离这一部分自己无法接纳和流动的负能量。

这个过程就是阴影的代际传递过程。

英祖特别热衷于给世子制造羞耻和恐惧。在世子对文章有了精彩而独到的见解，连专业讲官都忍不住给予"通过"的评价的时候，英祖却抓住一个小小的失误，将七八岁的世子当众批判了一番；世子成年后开始"代理听政"，当他果敢地在朝堂上表达自己的政务见解时，英祖却当着大臣们的面，狠狠地训斥了世子，丝毫不给他任何颜面；世子接受了教训，在面对下一个问题的时候，因为担心会再次遭到训斥，只好小心翼翼地询问英祖该如何办理，结果他又被英祖恶狠狠地责骂了——连这点事情也不知道该如何处理吗？

无论怎么做，无论往哪个方向走，结果都是错的，甚至什么都不做，也能被父亲找到毛病来挑剔指责、当众羞辱，可以说，英祖对世子的责难是"360度无死角"的。

除了给世子制造羞耻和恐惧外，英祖还不断地给他制造内疚。他说："这么晚了为父还在受苦，你却在无所事事。"他还将太妃的死归结到世子身上；在世子被迫"承认错误"之后，又被英祖评价为"假惺惺"。

恐惧、羞耻、内疚是人类的三大心理创伤，英祖以前是受害者，现在却作为施害者，将这些创伤全部强加到世子身上。

这正是世子的无奈，他成为了父亲转移自己身阴影面的"工具人"，体会不到任何生而为人的存在感、控制感、归属感和价值感。

可怕的是，英祖的意识层面对这一切毫无觉察，他一直自认为给予世子"爱"并"严格"教育他。其实，他从没有给予世子真实的爱和接纳。

英祖达到了目的，世子终于接受了父亲的阴影性投射，由一个朝气蓬勃的年轻人逐渐转变为一个充满戾气的、自暴自弃的牺牲品。

世子真实的生命力被牢牢地压制住，被压制住的生命力去了哪里？它不会消失，它只能转化成了阴影，阴影得不到个体的任何觉察和接纳，就会破坏性地操纵着个体生活的各个方面。世子的内心充满了父亲强加给他的恐惧、羞耻和内疚，为了隔离这些创伤性痛苦，他出现了明显的精神病症状，做出了很多放浪形骸的自毁行为。

六、象征性地消灭自身的阴影面——杀死世子

最终，英祖通过杀死世子的方式来象征性地消灭自身的阴影面。

英祖重视仪式、重视规则，却公然藐视国家法律，在世子没有任何罪名的情况下，没有通过国家机构的程序逮捕世子，而是用个人的意志代替国家的法律，直接下旨处死了自己的儿子。

世子的一生都充满了分裂和冲突：他生在一个看似尊荣富贵、天堂般的王宫中，然而他一生中大多数时刻，却不得不在内心中经历着地狱般的痛苦；而他最终也被父亲下令关在米柜中被饿死，米柜是用来装米的，他偏偏在这本该装米的器具中活活饥饿而死。

他的生存和死亡都是深刻的隐喻——就像很多可怜的孩子，他们真实的生命力，在父母的某个"以爱为名"的面具中，得不到滋养，得不到真实的尊重、接纳和支持，反而时时刻刻被迫承担着家族代际创伤，最终导致内在真实的生命力逐渐消耗匮乏而死。

在现实生活中，很多家长都不自知地陷入到和英祖一样的错误中，不自知地"杀死"自己的孩子，这里"杀死"并非指的是肉体意义上的消灭，更多的是指精神意义上对于孩子内心某种鲜活的生命

力，即心理动力的绞杀。

　　内心的痛苦才是真正的痛苦，很多孩子本质上也和世子一样，持续经历着内心的痛苦，这种痛苦和外在的经济物质条件往往并没有真正的关联；然而，另一方面，烦恼即菩提，内心的强大才是真正的强大，很多人都不幸地生长在或多或少被负能量包围的原生家庭中，这是个体自己无法决定的无奈事实，但是如果个体在成年后能够主动意识到内心的阴影能量，发挥自己的主观能动力，通过正面的意愿、觉察、抱持和实践，与这些阴影能量进行沟通，那么这些负面能量反而会逐渐转化为有助于内心成长的资源。

第四章
抱持和正念
——冲突类影视

第二章和第三章分别阐述了描写面具动力和阴影动力的影视作品，它们与情结空间中互相矛盾冲突的两大动力有关。

而本章描写的是冲突类影视作品。冲突类影视作品是描写面具动力和阴影动力二者相互作用关系的影视作品。

本章我们首先需要探讨情结空间内部面具能量和阴影能量间的"内隐冲突"。内隐冲突是指在个体非觉察状态下的内心能量之间的冲突，内隐冲突的本质是令人抓狂的循环内耗，而内隐冲突的表现则是自动化行为。其次，我们需要探讨冲突冲破情结空间的过程，即冲突外显化的过程。冲突的外显化是心理疗愈的必经阶段，也是最重要的阶段。在观看冲突类影视作品时，咨询师应引导来访者对情结空间内部的面具能量和阴影能量之间的冲突斗争进行充分的正念性抱持，并以适当的方式促进来访者内隐冲突外显化。

第一节 内隐冲突——令人抓狂的循环内耗

有一类"循环"主题的奇幻电影非常引人注目，容易激起人们的探索欲。可以说，对"循环"状态的兴趣、探索和领悟，是人类集体潜意识中与生俱来的本能，也是人与生俱来的自我疗愈力量，**因为心理困扰的本质就是人的内心处于大大小小的循环内耗中，而心理疗愈**

的目的就是逐渐突破这些循环内耗。

有这样一个故事：有个人走在路上看见了一件趣事。一头牛被绳子拴在树上，它想挣脱绳子的束缚，但是没能成功，便一直围着树团团转。刚好这人经过一家寺庙，于是他想以此为题目考一考寺庙里的老师父。

他问老师父："为何团团转？"

老师父回答："皆因绳未断。"

这个人很惊讶，自己没有告诉老师父"牛被绳拴住"的具体场景，老师父是如何知道的呢？

他将自己的疑惑告诉了老师父，老师父回答道："你问的是'事'，我答的是'理'；一理通就万事彻，事理皆圆融。你说的是那头牛被绳子绑住；我答的是你的心被绳子绑住，使你在烦恼中团团转啊。"

"牛被绳子拴住"，就如同我们被某些未曾觉察的阴影能量所操纵。

"牛想要挣脱束缚，向往自由"，就如同我们对走出内心束缚、解决心理困扰的期待。

"团团转"，就如同我们为了走出困境，会本能地在二元对立的逻辑上、在面具层面、在思维观念上做出种种努力；然而，无论在面具层面做出何种努力，本质上是没有用处的，因为困境本质上是面具能量和阴影能量的冲突和内耗，二者的这种冲突内耗形成了一个奇特的"团团转"状态，这个"团团转"的循环状态就是"情结"。

所以，要想真正解决内心困扰，我们要做的并不是在面具层面下功夫，而是深入到阴影层面，从了解"拴住牛的那根绳子"，即从了解阴影能量开始。

在情结空间的内部，面具能量和阴影能量的厮杀非常激烈。但是，由于情结本身是被我们排除在意识之外的，所以我们感受不到这两种力量的厮杀，我们所能感受到的只有外在命运，以及情结空间对外在命运的暗暗的操控力，即我们会发现我们的人生不知不觉地陷入到某种循环中，同样的心理困扰会在人生的不同阶段以不同的形式重复出现。

循环类电影就是将情结空间内部发生的事情直观地展示了出来，而循环类电影之所以会吸引人，就是因为它满足了人类潜意识中探索命运的渴望。

循环即轮回，轮回是一个佛教概念。其实，轮回并不专指来世，在今生今世，我们其实都在经历着大大小小的轮回。在现实生活中，我们会发现，遭遇校园霸凌的个体，即使换了一个环境，依然容易吸引"霸凌"；情感关系中经常会出现有"吸渣体质"的个体。这些情境的轮回，本质上是在"情结"的操控下产生的，情结让个体无意识地陷入到某种命运轮回中。

影片《恐怖游轮》《意外空间》《勺子杀人狂》《上帝之城》和《致命ID》都有助于我们绕过心理防御机制，直接深入情结空间内部，观察和领悟各种冲突能量的厮杀过程。

从分析心理学的角度来看，这五部影片都隐喻了缺乏自我觉察和自我抱持的状态下，情结空间中心理动力之间的冲突内耗。

一、《恐怖游轮》——放不下的执念

《恐怖游轮》由克里斯托弗·史密斯自编自导，梅利莎·乔治、利亚姆·海莫斯沃斯、瑞秋·卡帕尼等主演，于2009年上映。

第四章
抱持和正念——冲突类影视

本片讲述了单身母亲杰西和朋友们一起出海度假游玩，不料却遇到了风暴，风暴过后他们在海上遇到了一艘神秘游轮，登上游轮后发现时间和空间陷入到了某种奇怪的"循环"中。

《恐怖游轮》是一部经典的循环类电影，**它直接隐喻了个体潜意识中的"情结"对人的操控力，情结会使人一遍又一遍地面临同样的困境，其表现方式便是"轮回"。**

艾俄洛斯的故事是本片中重要的点睛之笔。艾俄洛斯是希腊神话中的风神，他对死神做了承诺但是却没有遵守，于是遭到了死神的惩罚：他一次又一次地被罚将石头推上山，然后又一次次眼睁睁地看着石头滚落下来。

死神，可以看作是死亡阴影在人类集体潜意识中的具象化表达。所以，这个故事的真正隐喻是未被觉察和接纳的"生存"和"死亡"情结空间对个体的操控，让个体在情结的桎梏下，一遍又一遍地陷入轮回，做着徒劳无功的事情。

艾俄洛斯正是如此。他积极地运用着"逻辑"的功能，也在积极地解决着问题，但他只停留在二元逻辑层面解决问题——石头滚下来了，我再将它推上去即可——这本质上也是一种幻想。**逻辑只能解决思维层面的问题，对于潜意识层面的问题，思维逻辑往往无法触及。**

艾俄洛斯的行动是符合逻辑的，但是，他无法"超越逻辑"。因为他没有领悟到陷入这个循环的真正原因是被欺骗的死神，亦即某种阴影能量导致了他的困境。**他没有和这种阴影能量沟通，没有真正地允许阴影能量背后的无助感、内疚感、恐惧感等负面情绪流动起来，所以，他循环性地陷入到这个轮回困境中，无法真正走出来。**

《恐怖游轮》中的女主角杰西正和艾俄洛斯处于同样的轮回困境中。本片描写的是女主角濒死状态下的幻觉，死前的她的情结是无法

接纳儿子和自己已经死亡的事实，无法和内心的死亡阴影、恐惧阴影、孤独阴影等力量沟通，无法接纳恐惧感、内疚感、无助感。所以，她徒劳地想改变已经发生的事实，正是这个执念（情结）操纵着她，让她一次又一次地重新回到问题情境中，试图在二元对立的逻辑思辨层面去解决问题。

然而，杰西尽管在逻辑层面积极地解决着问题，但却永远无法真正脱离循环困境，即使看上去她已经脱离"小循环"了，但依然会陷入到性质完全相同的"大循环"中：即使回到了家中，也最终发现自己依然同游轮上一样处于循环之中，并依然无法改变儿子去世的事实。

此外，在本片中，过去、现在、未来的杰西之间互相杀戮，这象征着杰西人格的各个部分之间的互相冲突，她们一直处于争斗之中，未曾达到一个整合的状态。

杰西在意识层面始终无法接纳已经发生的事实，一直试图和已经发生的事实对抗，结果当然是徒劳无功。只有真正地接纳已发生的事实，和内心的阴影能量沟通，允许阴影背后的无助、内疚等情绪的存在和流动，真正地从内心改变自己，不再执着于某种外相，才能真正成功地"超越逻辑"，开启下一段生命历程（在现实生活中，"开启下一段生命历程"指的并非转世轮回，而是真正摆脱过去，进入下一个全新的人生阶段）。

二、《意外空间》——走不出的困境

《意外空间》是由伊撒克·厄兹本自编自导，胡伯托·巴斯托等人主演的墨西哥科幻电影，于 2014 年 9 月 21 日在墨西哥上映。

第四章
抱持和正念——冲突类影视

本片构思精妙，剧中的角色并不是一个个具体的人，而是代表了某种心理能量，这些心理能量都被桎梏在了某个无限循环的"意外空间"中，这个意外空间可以看作被心理防御机制桎梏在潜意识层面的情结空间。

从分析心理的角度来看，本片描写了两组"平行世界"，即现实世界和情结空间内部世界。

现实世界中，继父无意中踩碎了女儿的哮喘仪；警察情急之下失手打伤了罪犯。这些举动都象征着人们在现实生活中几乎无法避免的偶然犯错。犯了错误之后，继父遭到了家人的打击和全面否定，而警察的举动也没有真正被自己理解和接纳——他们没有得到来自外部和内部的接纳和抱持，所以内心产生了巨大的羞耻和内疚，又无法和这种羞耻和内疚感沟通，只好将它们压抑为孤独阴影、卑劣阴影。

可以说，他们用情结空间防御、禁锢了阴影能量，这些阴影能量始终没有机会被主体所觉察。

不曾觉察和转化阴影，就注定了他们无法主动地利用阴影能量，而只能如傀儡般被阴影能量所操纵。继父离婚后声色犬马、自暴自弃、最终自杀；警察（大丹尼尔）愈加暴躁，在愤怒之下，失手杀死妻子的情人被判入狱，耄耋之年才重获自由，出狱后不久就死去了。

相反，现实世界中小丹尼尔和少年罪犯的阴影能量都得到了一定程度的关注和接纳：小丹尼尔的被接纳感来自于父亲和母亲，他们始终爱着他；少年罪犯参加了团体心理辅导，得到了团体氛围的抱持和接纳。所以，他们的心中尽管也有情结空间的存在，但是这个空间中的阴影能量得到了一定程度的关注，这些力量尽管被禁锢，但是却呈现出一定程度的"秩序感"。所以，在这个情结空间中，阴影能量表现出了一定程度的自律、自爱。

这个社会总是对青少年相对宽容，少年们犯错往往能够被外界所包容。小丹尼尔和少年罪犯能够得到来自于外界的抱持感，但是，这种抱持感很可能是短暂而浅显的，并没有真正地内化到他们的内心中去，没有真正地和他们融为一体，所以，他们内心的情结依然存在。在他们年纪渐长之后，当社会觉得他们应该承担"成年人"的责任时，如果他们又犯了少年时代类似的错误，早年的创伤会直接暴露而又一次被重复，他们又一次在情结的控制下陷入了新的循环中。与上一次相比，由于没有了外界的抱持感，这次情结空间中的阴影能量会失去秩序感而变得混乱，现实世界的人会否认现实、自暴自弃。这直观展示了情结空间对外在命运的影响。

三、《勺子杀人狂》——赶不走的坏蛋

《勺子杀人狂》是理查德·盖尔于2008年拍摄的一部短片，由保罗·克莱门斯、迈克尔·詹姆斯·卡塞伊等主演。该片讲述了一个人多年来都被杀手锲而不舍地、疯狂地用"勺子"作为武器不断攻击的故事。

本片用一种黑色幽默展示了处于情结空间中的人们所遭遇的内心痛苦，以及从二元对立的角度解决问题的无效性。和《意外空间》一样，这个故事也是在主角个人主观感知世界中发生的，这个主观感知世界也可以看作一个情结空间。

在情结空间中，困境的出现是没有逻辑的，问题无法从思辨角度得到解决。在《恐怖游轮》《意外空间》中，主角都莫名陷入到一个不合逻辑的封闭循环中，他们试图用"逻辑"摆脱不合逻辑的困境。而在《勺子杀人狂》中，主角也面临着一个无法用现实逻辑解决的

问题。

在本片中，男主角可以看成是人格面具能量，而杀人狂这个坏蛋可以看作阴影能量，二者在情结空间中不断地厮杀。拿勺子敲打男主角的是一个小丑杀人狂，其出现是毫无逻辑可言的——可以在主角逛街时、睡觉时、吃饭时、洗澡时的任何场合出现；另外，杀人狂只出现在主角的感知世界中，最亲近的妻子也无法感知；治病救人的大夫无法相信；相机也无法记录他的影像。

杀人狂这个问题也无法用任何符合逻辑的方式去解决。任何符合逻辑的方式，无论是刀枪棍棒还是重武器都无法杀死他。任凭主角逃到天涯海角，杀人狂都紧紧跟随、寸步不离。

其实，杀人狂象征了主角阴影层面的力量在情结空间的表现，主角用对抗和逃避的方式对待阴影能量，但阴影能量会永远存在且越来越具有杀伤性。这隐喻了情结背后的情绪力量是巨大的，从思维的角度来看是不合逻辑的，无法用合逻辑的方式去解决，只能"超越逻辑"。只有在咨询师的帮助下，或是在自我领悟的正念抱持力量的协助下去感受阴影产生的前因后果，理解阴影、化阴影为生命的整合性能量，才能真正地实现心理疗愈。

在现实生活中，我们也会遭遇到本片男主角的困扰：无论是对抗还是逃避或否认，我们都无法真正地解决问题。面具世界基于思维而产生，逻辑性是思维的基础，因此面具世界主要遵循逻辑原则；而真实世界具有无常性，这决定了它在某种程度上不合逻辑。即使我们认同面具，将自己等同于面具，我们的感知层面的阴影能量往往也具有一定程度的"不合逻辑性"。比如，意识层面，我们知道要"好好学习、好好工作、不要拖延"，我们也希望能够遵循计划来达成我们的目标，但是潜意识层面的阴影动力总会毫无逻辑地、以不符合我们的

期待和计划的方式出现；对于过去的创伤，我们都希望"过去了就过去了，未来会更好"，但是潜意识中的阴影能量总会背离我们的想法，以不符合主观期待、不符合思维逻辑的形式出现，过去形成的创伤依然时不时地冒出来操纵我们的生活、干扰我们的情绪。

四、《上帝之城》——逃不掉的宿命

《上帝之城》又译名为《无法无天》，它是由费尔南多·梅里尔斯导演，亚历桑德雷·罗德里格斯、莱安德鲁·菲尔米诺、菲利佩·哈根森、道格拉斯·席尔瓦、乔纳森·哈根森、马修斯·纳克加勒、艾莉丝·布拉加、索·豪黑主演的一部帮派惊悚电影。本片于2002年8月30日巴西上映，改编自同名半自传体小说。

本片以一个贫困黑人家庭的孩子的视角展开：影片的背景是一个名为"上帝之城"的地方，这是一个暴力和犯罪滋生的城市，大大小小的黑帮遍布每一条街道，这里既没有正常的社会秩序的监控，也缺乏集体智慧的觉察和反省，这里完完全全由"丛林法则"所操纵，这里的人们对暴力的崇拜和对危险的恐惧已经深深地内化到内心中。

站在分析心理学角度，我们可以从主观和客观两个维度解读本片：

首先，从客观层面，《上帝之城》描写了某种"逃不掉的集体宿命"，它象征了一种集体轮回，在某种"集体情结"的操纵下，这个城市在进行着令人抓狂的集体循环。

其次，从主观层面，我们可以将这座城市看成是一个人；将城市中一个个鲜活的角色看成是个体内心一个个真实的生命动力；将整部影片描述的故事看成一个人内部情结空间中的搏斗与厮杀。这些生命动力既缺乏正面的外在超我的制约，也缺乏自我领悟和反省的意识，

个体在本能的操纵下，一次次地重复陷入到某种悲剧命运中。

为了方便语言描述，我们主要从第一个层面去解读。第二个层面和第一个层面本无差别，心理咨询师在将电影作为咨询辅助材料的时候，可以引导来访者进行第二个层面的自我领悟。

（一）地狱般的修罗场——邪恶信念掌控下的混乱世界

"上帝之城"的无法无天和这里人们所信奉的理念有直接的关系："我嗑药、我抢劫、我杀人，所以我是个男人。"**将犯罪行为和"是个男人"这种正面的标签评价相对应，显然是个邪恶的超我理念。**

《上帝之城》中的邪恶信念是通过一个男孩的语言形象地表达出来的。犯罪行为在正常社会中是被人们所恐惧、所唾弃、所排斥的，然而在"上帝之城"的社会规则中，这些行为则是被欣赏、被尊重、被争相模仿的，这些行为甚至被贴上了正面的标签。有警醒意味的是，说这句话的男孩不久后就死于帮派间的枪战中。

这部影片向我们展示了一个极度"无法无天"的环境，这里似乎没有一个正面导向的外在超我约束每一个个体的行为，本我的破坏性力量在这个环境中如野草般肆意妄为地生长。这个环境鼓励暴力、鼓励抢夺，这里弱肉强食，完全遵循丛林法则，谁拳头硬谁就有理。弱势群体如同待宰的家禽般任人食其血肉，强势群体短期内风光无限，但很快就会被破坏力量反噬自身，最终害人害己。

无论是强势群体还是弱势群体，每个人都暴露在高度危险中，并且没有任何人发挥自我的力量去觉察和改变自身所处的环境，大家都如行尸走肉般无奈地顺应这个环境，共同造就了这个地狱般的修罗场。

在这个邪恶超我信念统治的环境中，一部分人发自内心地拥护现

在规则，他们内心本能力量发展不均衡，过分强调某种本能而选择性地忽视了其他本能；另一部分人内心的本能力量则相对均衡，他们相对尊重内心中的生存本能、恐惧本能、爱与归属本能等，对邪恶超我规则持恐惧和逃避态度。

片中的几位主人公则分别隐喻了这两类人群。

（二）流氓群体——邪恶信念的主动执行者

本片主人公"小霸王"就是在"上帝之城"邪恶超我"鼓励暴力、鼓励杀戮抢夺"桎梏下的施害者和受害者。

"小霸王"的起家之路具有传奇而恐怖的色彩。当他还是一个十岁儿童的时候，他就靠杀害无辜的人而获得了人生的"第一桶金"。杀人之后，镜头给了一个特写：他令人毛骨悚然的微笑。这个微笑隐喻了他天性中的嗜血和残忍，杀戮给他带来了快乐，他对生命缺乏最基本的敬畏，以及他对其他个体的死亡阴影和危险阴影等缺乏最基本的共情。

除了对其他个体的恐惧缺乏基本的共情外，"小霸王"对笼罩自身的危险也缺乏最基本的觉察。比如，"小霸王"和"红毛"的冲突白热化之后，摄影师拍摄的"小霸王"帮派的照片被同事无意中登上了报纸。此时"小霸王"已是警方的重点关注目标，在这个时候照片登上报纸会招致极大的危险。摄影师本人能感受到自己处于危险之中，观众们也能感受到，我们都本能地为摄影师的安危担心，担心"小霸王"会将自身的恐惧阴影转移到无辜的摄影师身上。

事实却证明，这种担心是多余的，对危险情境的恐惧力量作为一种正常人都应该具备的本能力量，"小霸王"却不具备，他对笼罩自身的危险阴影缺乏最基本的觉察，他对价值面具（权力和名声）的渴

望远远超过了对死亡阴影和危险阴影的恐惧。在得知自己的照片登上报纸后,"小霸王"的虚荣心获得了极大的满足:"他们终于知道我是老大了。"他不但没有怪罪摄影师,反而给予了奖赏。

缺乏恐惧本能、缺乏共情能力——在某种程度上,"小霸王"其实是一个具有"反社会人格"的病态个体。

在正常社会中,反社会人格的病态个体往往会被送进监狱,而**在这个无法无天的环境中,反社会行为恰恰被鼓励——他们能因为这种病态天性而获得暂时的奖赏。**"小霸王"靠喜爱杀戮和抢夺的天性在这个畸形的环境中获得了周围人的"尊重"和"奖励",暂时获得了生存面具、安全面具、归属面具和价值面具方面的奖赏,不但存活了下来,没有人敢挑战他,还得到了别人的"敬畏"和一大群人的"拥护"。

提到"小霸王",不得不提到他的同伙班尼。这两个发小是不折不扣的"二位一体"。"小霸王"将人性中的恶当作一种资源运用到极致,在这个畸形环境中获得了力量和尊重;而班尼背负的人命虽然不比"小霸王"的少,但是他的人性中却有着相对"善"的一面,在"上帝之城"的超我规则中,"恶"可以直接转化为资源,"善"则不能。"上帝之城"中的善需要恶的强大力量作为支撑才能保存下来,"小霸王"的力量就是班尼的善良得以存在的必要条件;同样,"上帝之城"中的善虽然不像恶那样可以直接转化为资源,但是在某种程度上却为恶提供了某种缓冲性质的保护,班尼成了"小霸王"对外沟通协调、实现利益最大化的"枢纽"。

某种程度上,"小霸王"和班尼这对组合一个唱红脸、一个唱白脸,在这个畸形的环境中获得了周围人的"尊敬"和"拥护",共同获得了价值面具和归属面具带来的虚假满足感。

这对组合甚至为畸形的社会赋予了某种程度的"秩序"。"小霸王"担心抢劫会引来警察而影响自己的毒品"生意",所以他的"辖区"内不允许抢劫,他通过非常残忍和变态的方式——让参与抢劫的"孩子帮派"成员们自相残杀,震慑辖区内的成员们,并且颇有成效;而班尼则"善意"地协调着"小霸王"和"红毛"这两大贩毒集团的关系,让他们能够和平相处,不再"火拼"。"上帝之城"的居住环境竟然暂时变得"安全"了。

然而,这种靠邪恶超我维持的"稳定"是脆弱不堪的,施害者很快会遭到阴影能量的反噬。

班尼被误杀看似偶然,其实却是必然的——这种高危环境下,任何人的生命都得不到保障,哪怕他已走到了"高层"。班尼一死,"小霸王"、班尼、"红毛"之间的稳定三角关系很快被打破了。班尼的死导致"小霸王"和"红毛"之间的关系失去了协调,两派立即陷入了水火不容的"火拼"状态,最后两败俱伤。

最后,"小霸王"靠贿赂警察逃避了惩罚,他找到了"孩子帮派",希望依托这些孩子们"重振旗鼓"。然而,"小霸王"的"成功"也早已为"孩子帮派"树立了"榜样效应"——孩子们不想跟随"小霸王"一步一步"熬资历",在"上帝之城"的邪恶信念的鼓励下,他们也想当"老大"——这就是邪恶信念植入孩子们心灵并不断轮回的过程,也是集体邪恶的轮回过程。

所以,在影片最后,由"孩子帮派"为这个邪恶的轮回添上了浓墨重彩的最后一笔——他们毫不犹豫地用"小霸王"之前发给他们的枪打死了"小霸王",选择自己成为新一代"小霸王"。可以预见的是,这个轮回必将继续下去。

(三) 普通人群体——邪恶信念的无奈躲避者

在《上帝之城》中，和流氓团体相区分的是普通人群体，他们在这个无法无天的环境中苦苦挣扎。片中普通人群体的代表人物是帅奈德和摄影师，而他们两人的故事也象征了不幸的和相对幸运的两种普通人在邪恶超我环境中的命运走向。

帅奈德是一个通常意义上的好人。他没有被邪恶超我所桎梏，有着自己清晰的判断，不随波逐流，不被周围的邪恶环境洗脑和同化，他始终保持着清醒的自我觉察和自我判断。在这个混乱的环境中，他坚持选择了安稳的职业作为安身立命之本，在遇到青年摄影师时他真诚地劝说对方离开"上帝之城"这个环境，在遭到流氓脱衣羞辱时候没有被愤怒本能操纵而是为了安全选择了忍辱负重。

一个好人就能够保证自己在这个混乱的环境中全身而退吗？答案当然是否定的。

帅奈德是邪恶信念桎梏下千千万万不幸的普通人的缩影。在这个高危的环境中，他莫名其妙地遭遇了飞来横祸——女友和家人先后被"小霸王"帮派杀死，他本人也成为"小霸王"的追杀目标。

为了报仇，也为了自身的安全，他被迫加入了和"小霸王"相对立的"红毛"帮派。然而即使在这个时候，他依然尽自己最大所能，保持着"不滥杀无辜"的准则，他敬畏生命；当看到天真无邪的孩子加入帮派的时候，他依然出于善良的本能和孩子讲道理并试图拯救孩子；当看到孩子被枪杀时，出于善良的本能，他会为孩子祈祷并尽自己所能试图医治孩子。

然而一个好人、一个善良的人并不是完美的，好人也有焦躁、无法控制情绪的时候。在一次参与"红毛"帮派抢劫的过程中，他第一

次违背了自己的原则,枪杀了一个无辜的职员。这是他唯一一次违反原则,而这次违反原则也直接导致了他之后的死亡——职员的孩子为报杀父之仇而加入了"小霸王"的团队,最终如愿枪杀了帅奈德。

除帅奈德外,摄影师也是片中的普通人。他也有着普通人的恐惧,他自幼的理想是"不想当警察或流氓",因为他怕中枪。**这种对死亡恐惧和危险恐惧的本能的觉察和尊重,让他能够在这个不正常的社会中本能地选择"不立于危墙之下",而获得了一定程度的安全保障。**

当摄影师的女朋友另觅所爱之时,他也曾想通过"抢劫"来获得价值感而证明自己,但是天生的对来自他人善意的共情能力,让他连续几次放弃了抢劫计划,救赎了自我。

可以说,相对于帅奈德,摄影师是幸运的。影片后期,摄影师发现了自身的兴趣——拍照,他成为一个摄影师并成了整个"上帝之城"的集体轮回的忠实记录者。

五、《致命 ID》——避不开的厮杀

《致命 ID》是美国导演詹姆斯·曼高德导演的惊悚心理悬疑电影,由约翰·库萨克、雷·利奥塔、阿曼达·皮特等人主演。该片剧情结构严谨,情节一气呵成,结尾部分出人意料。本片于 2003 年 4 月 25 日在美国首映,曾获土星奖两项提名。

和《意外空间》类似的是,《致命 ID》中的场景也是一个循环的、永远无法逃离的奇特空间。《致命 ID》刻画了一个精神分裂症罪犯的内心,每一个人格都代表了病人内心的某种力量,这些力量有正义的、有邪恶的,有积极的、有堕落的、有懦弱的、有凶残的……具

象地看，它们就是一个个独立的、有鲜活生命和性格的个体，本片用拟人化的方式将它们一个个鲜活地展现了出来。

其实，不仅仅是精神分裂症患者，在我们每个人的内心中都存在着各式各样的、大大小小的互相分裂对立的面具和阴影，只是由于我们的意识是清醒的，在清醒意识的统合之下，这些对立的力量在各种场合根据不同需要在主体意识的控制下呈现出来，意识会让这些力量符合现实逻辑及社会规则，从而不会产生明显的逻辑冲突及认知错乱。

而精神分裂症患者由于没有清醒的意识，所以没有能力将这些对立冲突的力量统合在一个符合现实逻辑和社会规则的框架之下，所以他们对世界的感知、行为、意向、情绪等心理过程在某些场合下就会经常呈现出"错乱"的特点。同样，正常人在意识模糊、失去统合能力的状态下，也会出现失常的感知或行为。比如，正常人在睡梦中会感受到不合逻辑的、光怪陆离的世界；在醉酒后会出现"发酒疯"等为社会规则所不容的行为等。

这就是为什么弗洛伊德和荣格都选择将释梦作为理解来访者、治愈来访者的重要途径；他们也都曾通过研究精神病人的内心世界来领悟人类的心理结构。因为在意识模糊、失去统合力的状态下，内心的各部分动力往往能够以更直观、更鲜活的形式呈现出来。

《致命ID》这部优秀的奇幻作品，就通过具象拟人化的方式，将个体内心分裂和冲突的各种心理动力用电影艺术语言展现了出来，同时也生动地展现了一场失败的心理治疗的过程。

（一）内心世界——心理动力之间的冲突

在这个设定中，连环杀人犯麦肯也是一个精神分裂症患者，他的

所有人格在一个大雨滂沱的夜晚，被神秘力量聚集到了一家汽车旅馆中，他们互相之间发生了互动和冲突，并一个接着一个地开启了"暴风雪山庄模式"的死亡过程。

这个汽车旅馆便是情结空间，成年人象征了情结空间中的面具能量，孩子象征了情结空间中的阴影能量。其中，面具能量被分化成了十种。

片中的十个成年人角色，可以看作是杀人狂内心中十种面具能量的代表。成年人的面具角色无论是正是邪，都拥有着相对可理解的超我评价体系，可以用理性、逻辑等方式和意识发生作用。

而小孩这个一开始容易被观众所忽略的角色，却代表了相对无法理解的、无法用超我规则与之沟通的强大的阴影能量。

在阴影能量的操纵下，先是十种由成年人代表的面具能量之间互相厮杀，最后仅存的一个面具能量被阴影能量杀死。

十种面具能量又可以进一步划分为三组：好人组、坏人组和普通人组。

（二）拯救和整合——好人组

好人组的代表是男主角和妓女，这两个角色代表了个体内心的积极面具能量。这种积极面具往往由适宜信念与主观能动力相结合而成。在积极面具的引导下，个体积极发挥着自我救赎的主观能动力，试图转化阴影能量。

其中，男主角曾经的身份是一名真正的警察。**警察的职责是保护他人、拯救生命**，这象征着他依靠主观能动力积极地转化个体内心的**死亡阴影和危险阴影**。然而，转化阴影的道路是曲折而充满磨难的，在一次执行任务中，一位试图自杀的女孩问了男主角一个问题："活

着的意义是什么?"他无法回答,女孩就在他面前跳楼自杀了。这件事情给了他巨大的打击,他从此不再从事警察这份工作,这象征着他虽然积极地转化着内心中的死亡阴影,但是死亡阴影的力量是巨大的,主体的转化过程是不顺畅的,但本性中的主观能动力依然让他对周围的一切人和事物都行使着主体责任。

妓女曾经堕落过,但是她的本性也是善良而积极的。她正在筹划自我拯救:她离开了妓女这个行当,并打算在家乡买一块地种果树。这象征着主观能动力在积极面具的指引下实施卑劣阴影的转化。

"拯救"是这一组的核心特质,象征着主体在积极面具的指引下转化阴影能量。这类面具的存在对于个体内心的整合是有益的。

(三) 破坏和分裂——坏人组

坏人组的代表是假警察、罪犯、假扮成店主的小偷,这三个角色代表了某些邪恶的面具能量,这种邪恶的面具往往是由外界的不适宜信念内化而成的,它与主观能动力相结合之后,个体无论对内还是对外,都持续地实施着破坏,阻碍着内心整合的过程。

除了破坏这一特质之外,这一组特点是"虚伪"的,这正是不适宜信念的特质。假警察外表道貌岸然,实际上却和罪犯是一伙的;假店主最后才亮明身份,他来这里时原来的店主已经失踪了,他是以假的身份生活在这里。

耐人寻味的是这些虚伪的角色对待妓女的态度:假店主一再在道德制高点鄙视妓女;假警察则试图对妓女性骚扰。**本片中的妓女是积极救赎自我的力量的象征,而在假警察和假店主的眼中,妓女则象征着个体内心某种不太光彩的和羞耻相关的创伤阴影。这些角色对待阴影或是鄙夷,或是欺侮。他们一再打压着妓女,象征着消极的面具对

自我真实救赎力量的鄙视和不信任，试图继续让内心分裂下去。

"破坏"是这一组的核心特质。他们被外界的不适宜信念操纵，将主观能动力发挥在了破坏和毁灭上，本质还是为了对抗阴影和冲突导致的痛苦。正是由于这类面具的存在，个体的内心不断地分裂，对内心的整合造成了阻碍。

（四）随波逐流——芸芸众生相

普通组的代表是两对夫妻和女明星，这五个角色有着普通人的形形色色的特点：对家人和伴侣尽自己应尽的责任、保护并救助弱小的孩子、追求认同和价值感等，但同时他们也有着懦弱、冲动、虚荣、冷漠等特点，非常类似于一个个鲜活的普通人。影片中这些角色表现得随波逐流，没有发挥主观能动力与环境互动。

（五）阴影能量——被伤害的本能

在我们每个人的儿童时代，在没有信念植入的情况下，我们都如同一张白纸般被各种本能力量所操纵。当本能力量被看到、被关怀、得到适宜的转化后，就会转化为生机勃勃的自我力量。而如果本能力量被粗暴打压，就会转化为阴影能量，如果这种阴影能量始终没有得到个体的关注和转化，那么它就会在潜意识层面破坏性地操纵着个体的行为。

在片中，小孩这个角色是个体强大的阴影能量的具象化表达。在本片中，小孩从头到尾没有一句台词，这也象征着我们无法用面具世界的规则和语言与阴影能量进行沟通。

片中开头交代过罪犯麦肯的童年经历。麦肯在儿童时代（大体处于片中小孩的年龄阶段），被母亲虐待及抛弃，承受过个体无法承受的创伤。作为孩子的麦肯无法面对这种阴影，只能依靠不断创造人格

面具的方式来防御阴影，人格面具和阴影之间的冲突又让他无法承受，于是他不得不交出了意识权让自己处于精神模糊的状态，将命运交给各种或正或邪的成人面具。和面具能量相反的、基于创伤而形成的阴影能量却始终没有得到个体的关注，所以它始终存在。阴影能量对个体的操纵力比面具能量要大得多，所以，当面具能量和阴影能量最终被迫直面彼此并发生剧烈冲突之时，面具能量一个一个地被杀死。这也象征着人类在创伤带来的情绪面前，所谓的理性力量其实是弱小的。

在影片中，男主角以同归于尽的方式杀死了假警察，并将生存和发展的希望留给了自我救赎的妓女。这隐喻着积极的面具最终战胜了消极的面具。但是，积极的面具最终还是被所有人都忽略的强大的阴影能量所毁灭。

关于面具能量和阴影能量的关系，我们可以这样理解：通过讲道理是无法改变一个人的。阴影背后存在着强大的负面情绪，在这些情绪面前，再正确的信念、再完美的道理的作用也是极其有限的。

（六）现实世界——失败的心理治疗过程

从分析心理学的角度来看，心理治疗过程的本质，应该是引导主体对各种动力有更精细的觉察和接纳，追溯各种动力产生的原因和发展，并促使各种动力互相理解及握手言和，最终逐渐形成相对整合的状态。

在心理治疗的过程中，来访者大体会经历面具期、阴影期、冲突期和整合期等。其中，冲突期可以看作整合早期。这一阶段往往是不可避免的，各种力量会陷入互相厮杀的状态。冲突期类似于黎明前的黑暗，它是一个充满希望的阶段，但也是一个最危险的阶段，如果能

够在心理治疗师的帮助下对这种剧烈冲突状态形成强大的抱持，就会促进个体相对平稳地度过冲突期，各种面具能量和阴影能量逐渐握手言和直至合而为一，最终进入真正的整合期。

本书作者在前著《绘画心理调适：表达人设外的人生》中，曾对画家梵高的心路历程进行过详细的心理分析。梵高的精神病状态的本质，是他为了避免让内心的面具能量和阴影能量互相直面、剧烈冲突而形成的一种防御。换句话说，对于梵高来说，精神病其实是一种自我保护。梵高得精神病期间，内心的阴影能量失去了意识的监控和面具能量的压抑，所以有了难得的表达机会，他一生中最具代表性的画作都在这一段时期创作。然而，随着精神病的好转，这种保护性防御被打破了，梵高也没有机缘得到指引以使他领悟冲突背后的巨大力量，所以，从精神病院出院后不到两个月，他就在内心能量冲突的撕扯下自杀。总的来说，梵高死于冲突期。

影片中罪犯的内心世界可能和梵高的非常类似，他童年时期经历了大量的创伤痛苦，在成长过程中，为了防御痛苦，他采取了"交出意识主导权"的防御方式，让自己得精神病，让自己意识模糊，让内心的各种力量彼此隔离，这样自己就可以不去感知冲突带来的痛苦。然而，这种隔离在现实中却是极度危险的——当某种严重反社会的本能力量占据主导位置的时候，由于缺乏超我规则和自我觉察的介入，这种本能力量就会控制主体开始杀戮。

所以，平常这位患者在精神病状态下，让内心各种力量彼此隔离，其实是就是为了防止它们之间互相厮杀和内耗。放弃意识主导权对于患者来说是一种自我保护。

然而，心理治疗师在非常状态下，冒险将这种自我保护给打破了。

当然，片中的心理治疗师也是不得已而为之，他是为了拯救患者的生命（如果不冒险，这个患者就会被执行死刑，其他的人格都会为邪恶人格陪葬），没有时间通过长程治疗的方式促进各对立面的整合。所以，医生的治疗计划是先让这些人格被迫互相直面，通过自相残杀来暂时"消灭"一部分为社会规则体系评价为"邪恶"的力量，保留相对"正义"的那部分力量。**但真正有效的咨询理念应该是：在各种相对立的心理能量直面彼此，不得不发生冲突厮杀时候，给予每种心理能量平等的、充分的理解和保护（即接纳和抱持），让面具能量之间、面具能量和阴影能量之间在激烈而安全的"打斗"之后，能够逐渐地、主动地握手言和，而不是持续地互相厮杀、你死我活**。但是片中的心理咨询师由于没有充分的时间，只能冒险打破防御让各种能量直接面对彼此，但又没有给主角充分的自我领悟时间和足够的抱持感。

事实证明，这种冒着极大风险的做法最终还是失败了，不仅彻底毁了的主体的内心世界，甚至将灾难带到了现实世界中。随着主角的内心世界中面具能量一个接一个被消灭，阴影能量失去了制约和引导，个体开始自我毁灭。心理治疗彻底失败，罪犯也彻底疯狂并将这种疯狂施加到周围的现实环境中。

第二节 自动化行为——内隐冲突操纵命运的秘密

前面的五部影片主要描写的是情结空间内部发生的故事，这些故事往往被我们屏蔽在意识之外。情结空间主要通过"自动化行为"悄

悄地操纵人们的命运，**自动化行为就是情结操控命运的秘密**。

影片《魔法灰姑娘》就以直观的方式向我们展示了什么是"自动化行为"。观影者在观看时，可将自己代入灰姑娘的角色中，观察自己的自动化行为，领悟这些行为背后的情结动力。

一、《魔法灰姑娘》

《魔法灰姑娘》是由美国导演汤米·奥·哈沃执导，安妮·海瑟薇、休·丹西、加利·艾尔维斯、乔安娜·林莉等主演的一部童话电影。该片在格林童话《灰姑娘》的基础上做了适当的改编，加入了很多幽默的现代元素。

本片的故事脉络非常简单，灰姑娘从小被仙女赐予了"对人言听计从"的"祝福"，这个"祝福"为她吸引来了不幸的命运，让她的生活陷入到各种大大小小的麻烦中。最终，她靠着自己的力量战胜了命运，解决了问题，并且收获了幸福。

二、听话——是"祝福"还是"诅咒"？

影片用啼笑皆非的方式表达了个体的自主感被剥夺的无奈：当灰姑娘在课堂上有理有据地坚持自己的观点时候，坏姐姐虽然不占理，但是她叫嚣着让灰姑娘"闭嘴"，灰姑娘立刻不由自主地乖乖照做；坏姐姐让灰姑娘承认自己的想法愚蠢并让她向同学们"道歉"，灰姑娘也不由之主地乖乖照做；坏姐姐命令灰姑娘偷走商店的东西、在卫兵眼前拿走水晶鞋，灰姑娘依然不由自主地乖乖照做……

生命的力量在于"自主性"，自主性表现为不顺从。灰姑娘被这个名为祝福实为诅咒的力量控制了很久，其实相当于否认了自身的生

命力量，让她经常不得不沦为别人的"奴才"，所以她才在生活中吃尽了苦头。

在成长过程中，自主性没有被充分尊重的个体，往往不仅会显示出"奴才"性的一面，还会显示出"暴君"性的一面[一]：

自主感得不到合理表达，就会转化为"违拗阴影"。自主感是一个正面词汇，它象征了一个人的生命力、控制感，甚至价值感；"违拗"却是一个负面词汇，它象征着一个人的破坏欲和与环境的格格不入。然而，最初它们却是同一种东西。当自主感得不到合理、合法的表达时，它就转化成了"违拗阴影"，这种阴影操纵着个体的行为，让个体不断地破坏着关系，与环境格格不入。

在很多家庭中，对孩子来说，"听话"是必要的人格面具。这个人格面具的本质是"服从面具"，只有服从了，才能不被责骂，甚至能得到奖赏，也就是获得安全感和尊重感。因此，很多孩子小时候都主动地认同"听话服从""不吵不闹"等行为模式。"乖"并不是装出来的，尽管一开始它是为了迎合家长而出现的，但是后来它却成为很多孩子童年阶段发自内心的、主动的认同和选择。这是一种最常见的人格面具，当出现和这种人格面具相抵触的"不听话"的行为时，个体会产生内疚感、恐惧感、羞耻感。然而，对儿童来说，"不听话"是表达自主感的一种必要的需求和天性，不会因为意识层面认同听话的"服从面具"就消失，相反，这种"自主感天性"因为不被允许表达而化为了"违拗阴影"的形式，被压抑在潜意识中，并不断通过各种更糟糕的方式表达出来，如拖延症。由于阴影层面的"不听话"没有得到合理的表达，

[一] 童欣.《绘画心理调适：表达人设外的人生》[M]. 北京：机械工业出版社，2019：62-63.

阴影就会通过拖延、不服从命令的方式表达自己，很多时候，家长越催促，孩子越是慢吞吞地吃饭、慢吞吞地写作业，这种和"服从面具"相违背的对抗行为，就是在阴影的操纵下产生的。孩子主观意识层面也觉得这种拖延行为不对，但就是改不掉，因为阴影的力量往往比人格面具要大，这个阴影的存在也可以让孩子体会到一定程度的自主感。

如果孩子在青春期甚至成年后，还没有觉察到这种由服从面具和"违拗阴影"形成的情结空间，并且没有和这个情结空间沟通与和解，那么就会被这个情结空间所控制。比如，**面对比自己强大的人，他会无条件戴上自己地"服从面具"**，对于对方任何不合理的要求，表面上都会无条件地执行，或是用被动攻击的形式表达反抗，而不敢正大光明、合理合法地提出自己的异议和看法，即不能合理合法地表达出自己的自主感，成为一个"奴才"；相反，对于比自己弱小的人，会将自己的**"违拗阴影"**投射到对方身上，当对方合理合法地表达自己自主感的时候，他就会觉得对方很违拗，觉得对方"故意针对自己"，然后有了伤害、报复对方的意向或行为，所以当面对比自己弱小的人的时候，又成了一个"暴君"。久而久之，无论是将自己置身于"奴才"的位置，还是置身于"暴君"的位置，其身边的人际关系都将会全部遭到破坏。

三、自动化行为——"不由自主的思维和动作"

影片生动地展示了情结力量对灰姑娘命运的操控，每一个不由自主地服从的瞬间，都是灰姑娘的诅咒，即情结的力量在展示自己。在现实生活中，情结空间也以类似于影片中灰姑娘的方式，通过一个又一个"不由自主"的"自动化思维和动作"来牢牢地操纵着我们的命运。

比如，以"无法拒绝别人"这种自动化行为为例：有些人在原生

家庭中没有被培养出应有的界限感，成年后在别人入侵自身的边界，提出一些自己不愿应承的，甚至相当麻烦的要求时，也不好意思说出拒绝的话；尽管头脑层面也知道配合别人毫无必要，应该拒绝对方，但是在行为层面，当下一次出现类似状况的时候，还是会"不由自主"地配合别人。这就是自动化行为的魔力。

为什么会出现这种状况呢？这是因为"拒绝对方"这个行为，会触及自己内心的创伤性情结，会让自己体验到巨大的内疚感和恐惧感。与"配合一下对方"的麻烦相比，人们更不愿意体会这些内疚和恐惧。

于是，人们会本能地"两害相权取其轻"，在一次次遭遇类似状况时，都会因为不愿意面对这些内疚感和恐惧感而不断地"委屈自己"，答应别人的不合理请求。

以上这种情况在现实生活中非常常见，和影片中灰姑娘面临的困境很类似。

灰姑娘一直拥有巨大的意愿力，她积极地想要想解决这个问题，所以影片中她一直做着各种努力，也走过很多弯路。她一开始认为："解铃还须系铃人"，当初施法的仙女应该能够帮助她。于是，她千辛万苦地找到了当年对她下诅咒的仙女，希望对方能够主动解除这个诅咒，但遭到了对方的拒绝。这象征了寄希望于外界的某种力量来解开自己的内心情结是行不通的，这是一种缘木求鱼的幻想。

与其祈求外界的"仙女"，不如祈求自己的内心。即使存在某种神奇的外力，它也只能通过内因来起作用。比如，很多人在初步觉察到自己内心的某种情结困扰后，愿意主动地寻求心理咨询师的帮助，最后往往也能够解决问题。但是，在这一过程中，真正起到作用的并不是外界的心理咨询师这个人，而是来访者本人内心的主观能动力，即意愿力、觉察力、抱持力和实践力，心理咨询师的真正作用，其实只是尽可能地

让来访者去贴近这些本来被自己忽略的、真实存在的主观能动力。

影片中的灰姑娘最终对着镜子让自己不要再服从任何人的命令了，那一瞬间，诅咒便被解除了。这象征着自己与自己沟通的过程。在现实生活中，要解决"无法拒绝别人"这个自动化行为，也需要耐心地和自己内心的情结沟通，以巨大的意愿力、细微的觉察力、慈悲的抱持力和积极的实践力，不再逃避内疚、恐惧和羞耻等情绪，而是允许内疚、恐惧和羞耻等情绪存在，并让它们流动起来，在这个过程中不断重新建构自身的感知、思维和行为模式，这样才能逐渐打破情结空间的桎梏，让自身的生命力重新自由地走向阳光。

第三节 外显冲突——在冲突外显化中突破循环

内隐冲突的本质是心理能量之间的循环内耗，这种内耗会操纵个体，以自动化行为的形式，让个体的命运无意识地陷入到某种悲剧循环中去。那么，我们应该如何摆脱这种内耗？如何摆脱命运的循环呢？

我们要想掌控命运，首先就要主动地探寻这种内耗，深入到情结空间内部去，让这种内隐冲突"外显化"，成为一种"外显冲突"。

一、《寂静岭》

《寂静岭》是由克里斯多夫·甘斯导演，拉妲·米契尔、祖蒂·弗兰、劳瑞·侯登、黛博拉·卡拉·安格等主演的奇幻恐怖电影，于2006年4月21日在美国上映。

影片讲述了一位母亲为了帮助有梦游症的女儿恢复健康，带女儿去

女儿梦话中经常出现的"寂静岭"这个地方探寻真相的故事。从分析心理学角度来看，本片具有深刻的隐喻性。

和《上帝之城》一样，本片同样可以从两个维度去解读：

1. 客观维度：母亲可以看作心理咨询师，女儿可以看作来访者，咨询师引导来访者，一步一步地将来访者情结空间中的内隐冲突逐渐外显化。

2. 主观维度：父母可以看作个体的疗愈力，女儿的困境可以看作个体的某种问题行为，女儿的表世界和里世界相当于个体内心的面具能量和阴影能量，寂静岭小镇相当于桎梏这两种力量的情结空间；随着疗愈的进行，这两种力量之间的斗争越来越外显化、白热化，情结空间最终被打破。

本片中，在基于超我而形成的表世界中，起核心作用的是面具能量；在基于本我而形成的里世界中，起核心作用的是阴影能量；母亲代表了主观能动力，即觉察力、抱持力、实践力和意愿力。

《寂静岭》可以说是主动探寻问题行为背后的内心冲突，并促进冲突外显化的影片。整部影片可以看作是个体探寻内在创伤的过程。女儿莎伦所面临的困扰象征着个体在现实世界中面临的问题，父亲和母亲分别象征着现实世界的解决问题的主观能动力。

二、创伤的形成——"邪恶超我"对本能力量的杀害

"超我"是弗洛伊德提出的重要概念。弗洛伊德认为，超我是在儿童吸收父母或其他社会成员的道德规范和价值观的过程中发展起来的；儿童试图通过变得像某些人，即通过"认同"的方式完成这种心理发展；超我高举理想自我的光辉模范形象，并监视着自我的意向，掌握着

对与错的判决权；当自我做出不符合超我规范的裁决时，负罪感、羞愧感就会淹没自我。

因此，超我可以看作一种内化了的社会准则；而外部社会准则可以看作外化了的集体潜意识中的超我。所以，"超我"和"社会规则"二者互为表里，其实是同一回事。

所以，根据社会规则本身的性质，"超我"大体上可以分为"正常超我"和"邪恶超我"这两种类型。超我是正常的还是邪恶的，主要取决于社会规则本身是正常的还是邪恶的。

人在成长过程中形成正确的"三观"十分重要，在一个健康的、正常的社会中，人们在成长过程中会建立起相对健康的人生观、世界观、价值观，这种外在的"三观"内化到个体的内心中，就成了内心超我的重要组成部分，并对个体的成长过程起相对正面的、积极的影响。

那么，什么才是正常的社会规则及正常的超我呢？"正常的社会规则"及其背后的"正常超我"，应当"大体上符合"不偏不倚的中道观和中庸原则。

就个体而言，人类个体的本能力量有许多种，很多力量之间是互相对立冲突的；就集体而言，人类社会有形形色色不同性格、不同立场、不同利益取向的个体，这些个体之间也存在大大小小的对立和冲突。一个正常的超我，无论是个体超我还是集体超我，其对内应该能够充分协调各种本能力量之间的关系，对外应该能够充分协调不同个体或集团之间的利益冲突。它背后的社会规则是相对人性化的，旨在促进个体和集体分裂的内在世界的沟通和整合，而不是走向极端化和偏激化，拼命鼓吹某种力量而压制另一些力量，拼命鼓吹某些个体而对另一些个体采取全然忽视或压制的态度。

在一个正常的社会中，集体超我的力量相对符合人性、相对包容、相对尊重个体本我力量的时候，面具和阴影的冲突对立就会相对较少，整个社会也就更加包容、互相尊重理解，就个体而言，本能的力量会更多地转化为创造力，就集体而言，社会也会更加有活力、欣欣向荣。

相反，如果超我的力量和本能力量严重冲突，那么巨大的本能力量就会转化为阴影能量，这种阴影能量会最终"反噬"整个个体或社会。比如，"自私""性欲"是人类的本我力量，是人类无法避免的人性，也是人类能够生存繁衍的重要的本能力量。一个正常的社会对于这种本能在适当范围之内是尊重、保护和接纳的；而在一个不正常的社会，超我规则相对"反人性"，比如极端禁欲、要求普通人完全做到"无私"，在这种情况下，正常的本能力量就会转化为巨大的阴影能量，并最终对整个社会产生巨大的破坏力。

所以，当超我在"非极端情况"下走向某种"极端化"时，个体就极易沦为"邪恶超我"：**邪恶超我通常由某种反人性的人生观、世界观、价值观内化而成，在日常生活的"非极端情况"下，却追求某种极端的评价标准；它严重偏离了中道和中庸，鼓吹厚此薄彼的偏激和极端；它可以表现在个体潜意识中，也可以表现在集体潜意识中。对外，它阻碍整个社会和集体的生存和发展；对内，它也压制个人的生存和发展。**

所以，正常超我和邪恶超我的本质区别是：正常超我应该尽量符合中道和中庸原则，而邪恶超我则在非必要情况下鼓吹某种厚此薄彼的极端和偏激。

此外，超我邪恶与否，本质上并不取决于它的外在表现形式，而是取决于它与内在本能力量之间的关系。**邪恶超我的表现形式各有不同，无法从形式上来判断。同样的超我规则，在某些情境下是邪恶的，在另**

一些情境中则是正常的；在某个群体中是正常的，在其他群体中则是邪恶的。比如，"杀戮"这一行为，在战场上是被鼓励的，"杀敌"是一种英勇的、值得歌颂的行为。因为在战争这种剧烈冲突情境下，战士们如果没有杀敌的勇气和决心，那么自身面临死亡威胁的概率就会大大增加；相反，在和平国家的日常生活情境下，如果也将杀戮、抢夺作为一种社会规则所鼓励的行为内化到人的内心中成为一种超我，那么这种超我则是邪恶的，它对个人、对社会的危害是巨大的。

前文中的《上帝之城》和《寂静岭》中都有"邪恶超我"的存在。

在《上帝之城》中，邪恶超我信念的表现形式是："我嗑药、我抢劫、我杀人，所以我是个男人。"

而《寂静岭》中，邪恶超我信念的表现形式是："你未婚先孕，所以这个孩子该被烧死。"

邪恶超我对个体生命力，即本能力量的摧残是巨大的。在《寂静岭》中，小阿蕾莎的不幸遭遇，就隐喻了邪恶超我力量对本能力量的无情绞杀。

小阿蕾莎的母亲未婚先孕生下了她，所以她出生后就不断遭到周围人公然的欺负和羞辱，甚至遭到了校工的强暴。这个邪恶的非正常社会对无辜的小阿蕾莎极尽羞辱，而对犯罪了的校工却毫无任何惩罚，这种强暴行为甚至被赋予了"正义"的内涵。最后，在女头目克里斯贝拉的蛊惑之下，阿蕾莎竟然被小镇以"净化"的名义判决烧死。阿蕾莎最终痛苦地死去，在这个漫长而痛苦的死亡过程中，她的阴暗面转化为了恶魔。

这一过程隐喻了个体创伤的形成过程。个体创伤形成于某种来自外界的邪恶超我力量对某种个体自身的本能力量的残忍杀害。在本片中，

邪恶超我的代表人物是女头目克里斯贝拉，而本能力量的代表则是无辜的小阿蕾莎。

从小阿蕾莎出生时起，小镇上的人便给她人为地贴上了具有负面道德评价意义的标签，也就是人为地将小阿蕾莎当作了群体的对立面。**在群体中，人为地制造对立面并打击对立面，有时候也给群体中的某些人带来了暂时的积极作用，但是这种积极作用本质上是在分裂群体力量，人为地制造群体阴影能量，始作俑者终将会遭到阴影能量的剧烈反噬。**

在《寂静岭》中，乌合之众通过抹黑、欺负和杀害无辜的小阿蕾莎，也能得到暂时的心理上的"好处"，比如能得到内心的优越感（价值面具）、团体的归属感、安全感和控制感（归属面具、安全面具）等。

小阿蕾莎象征着被邪恶超我力量杀死的本能力量。但是，本能力量并不会真正被杀死，它只会分裂为阴影力量和面具力量，在情结空间内部不断地冲突内耗。

在观看本片时，建议更多地从"主观角度"进行观照和分析，即将小阿蕾莎和乌合之众都当成自己内心的某个部分：小阿蕾莎代表了自己内在的某种本能动力，而乌合之众则代表了从外界内化到自身的某种邪恶超我。分析自己脑海中存在哪些极端信念？这些极端信念是如何内化到自己头脑中的？这些极端信念对自己哪些本能的生命力产生了哪些戕害？

三、创伤的本质——面具力量和阴影力量的冲突

结合前文，我们可以这样理解创伤：创伤的本质就是情结空间中的冲突。在过去，某种本能力量没有得到公正的对待，它被某种极端的超

我规则打压、摧毁后，转化为巨大的阴影能量。这种阴影能量和原来基于邪恶超我形成的面具能量不断地冲突。这种冲突在我们没有直接觉察到的另一个时空，即潜意识世界中无时无刻不在激烈地进行着——这就是心理创伤。

而这种冲突被个体投射到了现实世界中，引发了个体目前所面临的现实问题——这可以看作心理创伤对个体形成现实困扰的原因。

在《寂静岭》中，面具能量和阴影能量的冲突被具象化为表世界和里世界的冲突。小镇的"反人性的邪恶超我规则"，直接导致了表世界和里世界的分离。在表世界中，起核心作用的是面具能量；在里世界中，起核心作用的是阴影能量。这两种力量在这个诡异的时空幻境中相互对抗厮杀。

里世界出现的时间总是在夜晚，这是本能力量转化而成的阴影能量；在里世界中充满了阴森可怖、形态各异的怪物，这些怪物正是巨大阴影能量的具象化表达，它们被封印在地下、晚上——得不到阳光的照射，它们丑陋，充满了巨大的怨气、巨大的痛苦和巨大的攻击性。这正如同那些被封印在潜意识中的阴影能量，它们被排斥在个体意识之外，被封印在潜意识中见不得光的地方。

表世界存在的时间往往是白天，教堂似乎是整个表世界的枢纽。**教堂象征了意识层面的信念和信仰，是心理防御机制的重要象征。**

在一定的时空范围内，人们在教堂的庇护下，可以暂时远离阴影能量的反噬性杀戮。这隐喻地表达了在某种认知信念的庇护下，人们可以采用合理化、隔离、压抑等心理防御机制，将和面具能量相冲突的阴影能量暂时封印。

"要是有信仰，就能活下来。"这句话出于道貌岸然的克里斯贝拉之口，而她也的确靠这些所谓的信念，控制了镇上的乌合之众。在生活

中，偏执地、教条地相信某个信念，有时候也能带给人暂时的积极影响，但是这种积极作用本质上是在漠视人类的主观能动力，甚至是在压抑阴影能量，终将使个体遭到阴影能量的剧烈反噬。

值得注意的是，表世界存在的时间虽然是白天，但是整个环境却是雾蒙蒙的，没有色彩，也见不到太阳。**这也反映了面具能量的局限性——它看似光明，却不是真实的光明；它没有灵动鲜活的生命力；它更多的是来自意识信念的虚假想象，并非来自个体的真实的实践觉察。**

而教堂（心理防御机制）中的人们也是十分可悲的，在物质上，他们衣衫褴褛，以捡破烂为生；在精神上，他们是被洗脑的乌合之众，毫无自主思考和实践的能力。他们看似道貌岸然，却毫无能力、毫无尊严。**这正是邪恶超我桎梏下的面具化生命的隐喻。**

面具能量和阴影能量在这个时空幻境中势同水火，它们不断地攻击对方，试图杀死对方。

怪物有时候也会在面具世界出现，教堂中的人们在白天的时候也会来到创伤世界中探寻。母亲本能地感觉到这些面具化人类的怪异，并没有因为他们看上去也是人，就信任他们，向他们求助，而是立刻逃开，这象征着主观能动力的敏锐觉察力。

四、疗愈创伤的资源——逻辑和超越逻辑

疗愈的本质就在于让情结空间中的冲突外显化。心理创伤之所以会持续存在，必然是因为潜意识中存在一个超我层面的"错误信念"，这个错误信念压抑、摧毁了本能的生命力，而没有被个体所觉察。这个错误信念在潜意识的某个区域中极其坚固，即使我们在意识层面都了解这

样想是不对的，但是依然会不自觉地被这个信念所控制。

每一个困扰我们的现实问题都能够从成长中的心理创伤的角度找到前因后果，如果我们能够发挥主观能动力，在朋友或心理咨询师的帮助下去寻找这个现实问题的来源，就能够促进我们理解自己、接纳自己，进而化解现实问题，甚至可以将现实中的困扰转化为可以利用的资源，从而达到心理疗愈的目的。

《寂静岭》这部影片的情节，可以看作是这样一个接近创伤、探寻情结空间的了不起的过程。

女儿莎伦经常梦游，在噩梦中自己走到危险的悬崖边。**这对危险的举动是她目前所面临的困扰。**这其实隐喻了现实世界中，我们每个人都面临的大大小小的、对我们形成困扰的所谓的现实问题。

莎伦有一对足够好的父母，这对父母也许是现实中的父母，也许是父母力量内化到内心而形成的解决问题的心理资源。他们帮助女儿来到危险之地，也就是陪伴个体接近创伤、观察创伤、理解创伤、疗愈创伤。**其中，父亲是个体心理层面理性力量的象征，他主要运用逻辑资源来分析前因后果、解决问题；而母亲则是感性力量的象征，出于对女儿的本能的、无条件的爱，她陪伴女儿一起来到超越逻辑的幻想之境，积极发挥主体的实践力、觉察力、抱持力和意愿力，真正地解决问题。**

父亲一直在寻找母女二人，然而，父亲始终是在现实世界中寻找，他没能进入幻境小镇。这象征着父亲是理性的，这种理性让他始终在现实逻辑层面探索。**父亲在理性和逻辑的层面，从第三人称的角度，相对理性地分析了这件事情的前因后果及小镇平凡外表下那惨绝人寰的反人性的往事。**

然而，在二元对立的现实世界中，理性和逻辑有着自身的局限性。比如，在现实世界中我们常会遇到"两难选择"，在两难困境中，如果

第四章
抱持和正念——冲突类影视

单单依靠理性而回避感性，只从逻辑的角度去分析取舍，思维就会陷入毫无结果的纠结内耗中去。

特蕾莎是巨大的创伤痛苦的象征，她指引着母亲来到了寂静岭这个幻境。指引着她和面具世界、阴影世界的各种力量博弈。

母亲在特蕾莎痛苦的指引下，凭借着母性本能的敏锐——**在某种意义上正是因为其本能中"不理性"的那一面，让她成功地超越了逻辑，进入了潜意识世界，在潜意识世界中对面具能量及阴影能量进行探索，与它们较量和博弈。**在第三次进入阴影世界的时候，母亲面对近在咫尺的教堂（心理防御机制）并没有选择躲避，而是留下来探寻真相，面对阴影、面对冲突。**母亲在感性和情绪的层面，从第一人称的角度去感同身受地觉察阴影能量和面具能量，领悟出了阿蕾莎悲剧的前因后果。**

可以说，理性（逻辑）和感性（超越逻辑），是心理疗愈的两大资源性力量，在心理调适的过程中，这两种力量是相辅相成的，我们既要运用理性和逻辑去思考和分析，也要用感性超越逻辑去实践和领悟。

值得注意的是，片中还有一个正面角色——女警察。女警察象征了来自正常世界的某种正常的超我力量，她维护正常的超我规则，比如保护弱小、维护正义等。主体探寻创伤的过程是充满了危险的。母亲在探寻创伤世界的过程中，遇到了无数阴影能量和邪恶面具能量造成的危险。面对巨大的恐惧和无助，她开始表达真实的悲伤、无助和痛苦，正是女警察及时出现并救了她。这隐喻着正常而坚固的"三观"在帮助个体探寻创伤的过程中能够起到有效的保护作用。然而，正常的"三观"也是认知信念的一种表达方式。而认知信念具有局限性和单薄性，女警察最终还是被杀死。**女警察被杀象征着正常超我被邪恶超我消灭的过程——在这个封闭的情结空间中，正常的"三观"无法"说服"邪恶**

的"三观"。这也是为什么光靠"讲道理"无法真正疗愈心理创伤，只有主体积极实践和领悟，接纳阴影及背后的伤痛——在这一过程中发挥自身的实践力量，才能够真正突破情结空间的桎梏，达到心理疗愈和心理成长的目的。

母亲在这个心理疗愈的过程中起到的作用是不可替代的。母亲积极运用主观能动力与各种面具力量及阴影力量互动，寻找制约它们的方法。在这个过程中，她感受到"很好，我能做到"。这表明实践过程让主观能动力不断增强。

在经历了一段时间的实践和领悟后，母亲的智慧发挥了作用，她探寻了阿蕾莎悲剧的前因后果。最后，阿蕾莎拥抱母亲，并与她合二为一。这象征着个体发挥主观能动力，对阴影能量予以真诚的接纳和抱持。

当主体开始逐渐接纳并拥抱阴影能量的时候，心理防御机制开始分崩离析，面具和阴影开始了正面的角逐，冲突开始外显化。邪恶超我的代表克里斯贝拉及其拥趸——被消灭。

每一个被我们封印且看似被我们遗忘的创伤，在某种意义上，都在我们内心的"另一个空间"（即情结空间）中不断上演着"寂静岭"的故事，只有发挥主观能动性，认真地实践、智慧地觉察、慈悲地抱持，并且有突破的意愿，才能够化解巨大的阴影能量和冲突能量。

影片最后，母亲和莎拉瓦解了邪恶超我，即错误信念。此刻，世界依然是灰蒙蒙的，但她们找到了回家的路。心理防御机制破碎了，认知问题得到了解决，随之而来的情绪问题让主体仍会在一段时间内处于"灰蒙蒙"的状态，但是随着个体继续发挥主观能动力，用巨大的抱持力和接纳力对待自身，那么必然会有一天重新回到五彩斑斓的现实世界。

第五章
领悟和迁移
——整合类影视

真正打动人心、经典的、能起到教育作用甚至心理疗愈作用的文学艺术作品，都包含了人格面具和阴影间的沟通、对话及最终整合的过程。整合的过程主要包括破除对立心、走出心理舒适区、不可避免的内心战争、遵从内心的声音、自度与度人、内在能量的向外辐射、整合力量的代际传递等方面。其中，前四个方面更偏重个体自身的沟通及整合过程，后三个方面更偏重描述一个具有整合力量的个体是如何对他人及世界产生积极正面的影响的。

本书作者精心挑选了以下七部优秀的影视作品：《百元之恋》《噩梦娃娃屋》《乔乔的异想世界》《我是余欢水》《济公》《西游降魔篇》和《美丽人生》。这七部作品可以帮助我们更深入地领悟整合的过程。在观看前四部影片的时候，人们可以更多地代入到"来访者"的视角中去看；在观看后三部影片时，人们可以更多地代入到"咨询师"的视角中去看。在观看整合类影视时，咨询师可引导来访者结合自身所面临的现实问题进行领悟和情境迁移，重新书写来访者自己的整合性的人生剧本。

第一节　破除对立心——感受来自阴影的滋养

拳击是一项攻击力极强的运动，是现实生活中能够合理、合法地

剧烈释放阴影能量的活动。

在现实生活中，当本能需要得不到满足时，阴影就会产生。

在《被嫌弃的松子的一生》中，女主角松子一生中大多数时候都在逃避阴影，而这并不会让阴影消失，反而会让阴影以破坏性的方式反噬自己的生活。那么，我们该如何正确面对阴影能量，并且摆脱阴影的操控呢？答案是阴影能量的资源化。

想要释放阴影，我们首先要了解到：阴影能量是本能生命力的一种表达方式，只有当个体与阴影和解，并且尊重阴影能量、表达阴影能量、运用阴影能量时，阴影能量才会逐渐被整合，成为个体内部的建设性力量，个体也就能逐渐活出真实的生命力。

因此，**整合内心的第一步就是破除对立心，放下对阴影类力量的负面评价，将阴影能量当作一种资源来运用，发掘及感受阴影能量对内心的滋养。**

一、《百元之恋》

日本电影《百元之恋》是由武正晴导演，安藤樱、新井浩文等主演的电影，于2014年12月在日本上映，曾荣获日本国内多个电影奖项。本片主要讲述了女主角斋藤一子通过拳击这项运动进行自我成长的过程。在这一过程中，阴影能量被女主角当作资源来用，这就是感受阴影能量的滋养力的过程。

从分析心理学的角度来看，本片描述的是主角的"阴影资源化"的过程。具体来说，就是女主角将"阴影能量"转化为"拳击时身体的力量"的过程。

本书作者在第一章中提出了主观能动力这一概念，并总结出了主

观能动力的四个重要方面,即意愿力、觉察力、抱持力和实践力,以及这四种力量是相辅相成的。本片主要描写的是女主角通过在实践过程中不断地领悟觉察力、抱持力和意愿力,最终获得心理成长的过程。

二、自我实现动力被阻——颓废的生活

在影片的一开始,32岁的斋藤一子就表现出极端"颓废"的状态。作为一名"资深宅女",她每天过着啃老、日夜颠倒、打游戏的生活。形象也是蓬头垢面、腰板佝偻、身材发福。

颓废意味着退缩到自己的世界中,而不想和现实世界产生任何实践与互动,对现实世界没有任何兴趣。

为什么会这样呢?从影片中我们可以看出:在斋藤一子的原生家庭中,她的母亲是一个事事为她包办的、有些溺爱她的人。溺爱是真正的爱吗?答案是否定的。和打骂、虐待、羞辱不同,溺爱带来的伤害更具隐蔽性,并且更不容易为个体所察觉。

"包办型"溺爱直接毁灭的是一个人自我实现的动力。在一个人成长的过程中,如果无法去做那些力所能及、自己也愿意去做、去挑战、去实现主体感和自我价值的事,个体就会产生愤怒情绪,而她又会本能地选择认同超我信念——"父母做的是对的,父母是为了我好",所以压抑了大量自我实现的动力,导致愤怒无法得到有效的表达,于是产生了指向内部的攻击。

斋藤一子正是如此。在某种程度上,她的实践力被剥夺了,因此一直无法体会到静下心来,运用自己的力量去完成一件事情的乐趣和成就感,自我价值和自我实现的力量因为和父母的包办需求相违背,

不能以正常的形式表达自己，只能被压制到阴影层面，而这些阴影能量和生存本能相违背，从而导致了剧烈的冲突和内耗，最终产生了大量的愤怒情绪。

而在现实生活中，母亲又是那么慈爱、完美，这让她找不到任何理由来表达自己冲突，于是冲突只能转化为攻击力指向自己。但是，这种内部的心理冲突又是女主角无法承受的，她只能采取用隔离真实痛苦的心理防御来麻痹自己的内在冲突带来的痛苦，所以，她只能选择沉浸在游戏世界中，用游戏世界来防御现实世界中的痛苦。

三、想象世界中的攻击力——格斗游戏

斋藤一子潜意识中一直有一个被压制的欲望——表达攻击力。攻击力其实是被压抑的阴影能量及冲突能量。在原生家庭中，她和外界环境互动的实践力被严重压制了。

所以，她沉浸在格斗游戏中，在这个想象的、虚拟的世界中尽情地表达攻击力，通过这种方式，隐蔽地满足自己和世界互动的需求。

然而，一个人的主体感和自我价值的充分实现，必须要通过与现实世界的实践互动。虽然在虚拟世界中，女主角可以尽情地表达自己的攻击力，可那毕竟不是和现实世界的互动，攻击只在想象层面发生，因此并不能给女主角带来真实的自我价值感和自我实现感。

四、走出心理舒适区——摆脱原生家庭的桎梏

妹妹的出现给了女主角一个自我成长的契机。在家中，母亲的无原则的"包办型"溺爱，让女主角一直可以尽情地沉浸在"心理舒适区"中。妹妹却十分看不惯她的行为，并和她发生了激烈的冲突。

在和妹妹发生了外显化冲突后,她的意识层面终于找到了合理的愤怒的理由,便毅然决然地离开了家,离开了溺爱自己的母亲,离开了原生家庭独立生活。

从心理学角度来看,这意味着她经历了冲突,即心理磨难后,开始走出心理舒适区,抛弃虚假的安全面具并开始发挥自己的力量,独自面对真实世界。

五、内心渴望的外界投射——拳击时的男主角

女主角最初是在观看拳击中的男主角时被吸引的——她一直以来表达攻击的渴望,在看到拳击中的男主角的那一瞬间被点燃了,她自然而然地喜欢上了男主角。

面对喜欢的人,女主角一开始是卑微无助的。这种态度也被男主角所觉察,于是主动提出和女主角约会。然而,约会的时候,女主角却感受到了男主角的心不在焉,于是询问男主角看上了她哪一点,男主角的回答让女主角很尴尬:"只是觉得你不会拒绝而已。"

原来,男主角并不是像看上去那么有力量,他的内心是脆弱的,为了避免失败,只敢去追一个"不会拒绝"的女生。女主角听了后不太高兴,但当男主角询问她是否生气了的时候,她却不敢真实地表达自己的愤怒,只是说:"没有。"男主角的反应却是:"真没劲。"

男主角其实与女主角是同一类人,不善于表达自己压抑的攻击性。男主角也是个善于压抑自己阴影面的人,他其实也期待能够表达自己,也在期待女主角能够表达出真实的愤怒。此时女主角如果能够真实表达愤怒,在感觉被冒犯的时候勇敢表达,那么男主角反而会感受到女主角的力量,会对她产生真实的好感。

六、表达阴影——通过拳击找回真实自我

在男主角询问女主角为何会喜欢拳击运动的时候，女主角表示互相搏斗后又能互相拍肩膀的那种感觉真的太好了。**从分析心理学的角度来看，女主角其实想表达：由阴影能量转化而来的攻击性能够被充分表达，同时对立的双方又能够充分互相尊重。拳击比赛结束时，双方就不再敌对——这种运动既可以释放攻击力，又不会遭到外界的打压和否定，而是被外界充分地接纳和抱持——这种合理、合法的释放攻击力的方式让女主角无比向往。**

当女主角通过拳击运动合理地表达自己的攻击性的时候，她得到了教练的夸奖。这一瞬间，女主角感受到源于自己攻击本能的力量得到了充分的重视、接纳和尊重。**这正是个体阴影和冲突能量被充分接纳和抱持的过程。**

女主角的生活开始发生变化。这种变化一开始表现在情绪行为模式上：通过拳击来表达内心阴影能量逐渐成为女主角的新的行为习惯。在遭遇"情敌"后男主角当着女主角的面否认和她的情侣关系时、在女主角被店老板性骚扰时，她虽然还是习惯性地没有敢于反抗，但是她充分觉察到了自己的羞耻、无助和愤怒等阴影能量及冲突能量，她愿意通过拳击运动来发泄、来合理合法地表达这些力量。女主角从事这些现实活动，并不是为了获得某种面具性的认同，而是一直被压抑着的阴影能量的自然而然的表达。

可以说，拳击运动表达了女主角和现实世界互动的过程，这个过程也是实施主观能动力中的实践力的过程。通过拳击，她也找回了真实的力量感和价值感。

渐渐地，变化开始辐射到女主角生活的各个方面：当母亲因为伤病，需要女主角回去帮忙时，她的行为模式悄悄地发生了变化——她开始认真地帮助家人打理便利店的事务；在小外甥被欺负的时候，她教给他真实的拳击技能，教会小外甥在被人欺负的时候用自己的力量反抗回去；她的外在形象也越来越苗条、越来越精神。她开始切实地、认真地与真实世界进行紧密的实践和互动。

七、找回主观能动力——虽败犹荣

实践比想象重要，过程比结果重要。就算是观看一百场拳击赛，也比不上自己亲自上场进行一次挥汗如雨的实践；就算是观看一百场正义战胜邪恶的电影，也比不上自己在现实生活中静下心来，寻找资源去和真实的"问题"实打实地较量一番。

自我的强大并非来源于想象的虚拟世界，而是来源于当下每一秒钟的实践和专注觉察；并非来源于事情的结果，而是来源于与自己互动的每一秒，来源于寻找自己的力量、感受自己的力量的过程。

前期的女主角是在运用大脑和虚拟游戏世界互动；后期的女主角则是充分地运用身体的力量和现实世界互动，这使她的主观能动力愈加强大。

最后，斋藤一子终于参加了擂台赛。因为实力悬殊，她被上届冠军选手打倒了多次。然而，她却找准了机会，也出手打了冠军几拳——正是这几拳，让斋藤一子自己和外界看到并更进一步地尊重了她自身被充分表达的阴影能量。

虽然斋藤一子最终还是毫无悬念地输给了上届冠军，但是也赢得了自己、观众、对手真心的尊重。周围响起了热烈的掌声。在裁判宣布上

届冠军赢得了比赛之后，斋藤一子上前和对手进行了拥抱，互相拍了肩膀，并真心说了"谢谢你"。

外界的掌声表达了对阴影能量的充分的抱持。在这种充分表达自身的力量，并被外界充分抱持的过程中，女主角内心大量与愤怒、羞耻等情绪相关的阴影能量，转化为拳击运动中表达出来的攻击力，最终更进一步转化为自我实现的生命力。

现实世界并不是童话，在现实世界中，斋藤一子输给了上届的冠军是一件很正常的事情。然而在这个过程中，她却证明了自己，更进一步地找回了自我，并赢得了外界社会的尊重。

接纳自己并不是一个空虚而宽泛的概念，它包括在运用主观能动力的过程中，接纳自己的每一瞬间、每一个当下。

第二节　活在当下的真实中——自性化的钥匙

一、《噩梦娃娃屋》

《噩梦娃娃屋》是由法国导演巴斯卡·劳吉尔执导的于 2018 年上映的悬疑惊悚影片。

本片中，女主角贝丝和母亲、姐姐一起搬到一个空旷的大宅之后遭到变态的绑架，母亲不幸被变态杀死，随后，变态开始折磨贝丝和姐姐。贝丝一开始无法直面这个巨大的灾难事实，而产生了精神分裂症症状，这让她可以躲在幻想世界中，不用面对现实世界的磨难。后来，贝丝凭借着自己的主观能动力勇敢地走出幻想世界、走出心理舒适区，积极地专注当下开始自救，最终实现自我拯救、保护了自己和

姐姐的故事。

本片超越一般的悬疑惊悚片，带有丰富的心理学象征意义和大量隐喻。和《百元之恋》一样，本片讲述的也是阴影能量转化的过程。如果说《百元之恋》更注重对外在现实世界的描述，《噩梦娃娃屋》则更注重对内在精神世界的描述。在《噩梦娃娃屋》中，面具能量和阴影能量都通过具象化、可视化的方式直观表达出来。

我们将从分析心理学的角度，对影片中涉及人格面具、阴影和自性化的象征和隐喻进行分析和解释。

二、精神分裂症——不得已的"自我保护"

提到"内心分裂"，人们往往第一时间会想到精神分裂症的病人。其实，我们普通人的内心也都或多或少地处于分裂状态。而普通人和精神病人的区别在于：普通人在内心分裂的同时，意识层面相对清醒，内心分裂的部分被这种相对清醒的意识所"统合"（这里的统合并不是整合），让我们可以和社会生活中的人、事、物进行符合规则的互动。有了这种意识清醒状态下的统合，普通人内心的分裂不会表达出来，而只有在意识模糊的情况下，内心分裂的部分才会"各自为政"，比如，在睡觉时会产生各种荒诞的、不合逻辑的梦境；在酒醉时会做出"耍酒疯"等不符合社会生活要求的、类似精神分裂症患者的行为。

而精神病人的意识则始终是模糊的，相当于主体将"意识权"完全放弃，没有有效的意识对内心分裂的各部分进行统合，所以原本分裂的部分，如各种人格面具、阴影、冲突的能量，没有了意识的统合，就会以各种各样的方式表达自己。由于缺乏意识的统合，所以在

他人的眼中，精神病人的行为是呈"分裂状态"的，是不符合日常行为逻辑和社会规范的。

精神病人为什么会将"意识权"完全放弃呢？除了生理因素外，还有一个可能性就是在受到巨大的、相对突然的、个体无法承受的刺激时，个体不愿意承受这种刺激导致的无助感、恐惧感、内疚感、悲伤感等负面情绪，索性就放弃了意识权。本片的女主角贝丝就是在经历了突发性的巨大创伤之后出现了精神分裂症状。对于她来说，精神分裂症是一种"不得已的自我保护"。

三、面具和阴影——幻想世界和现实世界

本片中存在两个世界：虚假、美好而障目的面具世界，以及现实、残酷而无助的现实阴影世界。这两个世界分别是个体内心人格面具原型和阴影原型的具象化隐喻。

（一）虚假、美好而障目的面具世界

人格面具本质上是一种心理防御：人格面具是心理防御机制的外在体现，心理防御机制是人格面具的内在心理过程——人们的某种心理防御机制若经常使用，就会使他沉溺于自己所扮演的某个角色。[一]心理防御机制主要是为了防御创伤，而基于心理防御机制形成的幻想，正是贝丝为了防御剧烈的心理创伤而在头脑中创造出来的面具世界。**在变态和母亲打斗的时候，贝丝由于恐惧没能去帮助母亲，母亲最终被杀害，这一事实导致贝丝内心的巨大恐惧和内疚。无法被自身接纳**

[一] 余祖伟. 人格面具与心理防御机制探析 [J]. 广西社会科学，2009 (06)：36-38.

的恐惧和内疚形成了心理创伤,贝丝只能启用心理防御机制,即躲进幻想中,不去感知这些现实而残酷的创伤。

幻想世界可称为"面具世界"。在贝丝头脑中幻想出来的这个时空中,母亲打败了变态,她们成功获救,贝丝顺利地长大。十几年后,贝丝事业爱情双丰收,不仅拥有了爱自己的老公和可爱的儿子,还成为著名的"恐怖小说大师",拥有众多的粉丝。她衣着光鲜地在电视镜头前和主持人侃侃而谈。

面具世界中充满了安全感和价值感,贝丝用这些虚假的幻想出来的积极感受来逃避现实世界中真实的恐惧和内疚等消极感受。

除了虚假性和美好性,面具世界还有一个核心特质是"障目性"。待在幻想中会让人感觉良好,但也会让人对现实中的真实的危险"视而不见":在姐姐被变态暴打的时候,贝丝只看到痛苦的姐姐,却看不到变态本人——变态作为外在真实危险的象征,在她的眼中竟然"隐形了",甚至在变态对贝丝说"现在轮到你了"的时候,贝丝也是只闻其声、不见其人——这隐喻地说明了处于面具世界中的个体,为了保持自己的这一刻的内心平衡,不仅对他人的痛苦无法理解,对即将发生在自己身上的真实危险也视而不见。

面具世界的障目性在生活中非常常见,比如,当人们面对突发性危险的时候,常常会不由自主地捂住眼睛或捂住耳朵,以这种象征性的方式来实现"自我障目",似乎不看危险,危险就不存在,让自己这一瞬间处于"安全的"的面具世界中。这样做的目的是保护这一瞬间的心理平衡。人们由于在这一瞬间没有力量接纳危险这个突发事实,只能选择逃避。

(二)现实、残酷而无助的现实阴影世界

与面具世界的虚假和美好相对应,阴影世界则是相对现实而残酷

的。现实中妈妈根本没有打败变态,而是被变态杀害,贝丝和姐姐正被关在小黑屋里受折磨,现在距离她们被变态攻击也才过了几天的时间。

阴影往往被隔绝在个体的意识之外,不容易被意识察觉。然而,阴影会通过自己的方式来提醒个体。比如,常见的噩梦就是阴影面表达自己的方式。阴影往往与死亡、危险、排斥和卑劣等相关,梦中的无助感、内疚感、羞耻感和恐惧感常常就是背后某种未曾得到关注的阴影能量。影片中,阴影世界用自己的线索提醒着沉浸在幻想中的贝丝,如常常出现的噩梦、电话中姐姐惊恐地呼救等。

阴影世界的贝丝是弱小无助的,面对变态的伤害,她毫无自保能力,只能采取心理防御机制来防御这种心理创伤——躲在面具世界中,用面具世界虚假的积极感受来麻痹自己,让自己不去感知真实而残酷的世界。

面具世界是虚假的,阴影世界就是真实的吗?答案当然也是否定的。阴影世界的"真实",只是一种相对的真实,而不是绝对的真实。如果说面具世界中的"光鲜和美好"被夸大了,那么阴影世界中的"弱小和无力"也被夸大了。在阴影世界中,人类真实的巨大潜力往往会被压抑。

那么,什么才是真实的呢?结合荣格的自性化学说,我们可以这样理解:面具世界和阴影世界整合的自性化过程才是真实的。

开启自性化的钥匙,就是"专注当下"四个字。

幸运的是,贝丝的现实世界和幻想世界并没有完全隔绝,二者之间的联结点就是对家人的责任感和爱,这也是促使她后来回归当下的一个重要力量。

四、当下的自性化——冲突和流动、整合和辐射

自性化就是一个人最终成为他自己，成为一种整合性的、不可分割的，但又不同于他人的存在。[一]自性意味着一种超越，超越人格所呈现的面具与阴影，获得一种内在的心理整合性。[二]

理查·德莫斯根据荣格的自性理论，提出了专注当下与自性的关系。他认为，只有觉察当下（now），才能体验真实的自我；如果个体受情结控制，他们就脱离了此时此刻真实自我的情感与思维，从而失去了内心的平衡；如果个体的觉察或注意力离开了当下，他们就难以感受到真实自我的存在，移向时间轴或主客体轴的两端；在时间轴的过去端，个体过于念旧或自责；在时间轴的未来端，个体会过于兴奋或担忧；在主客体轴的主体端，个体过于自恋或抑郁；在主客体轴的客体端（重要的他人），个体又过于愤怒。[三][四]

因此，自性化的钥匙，就是专注于当下的真实世界。

自性化过程可以看作是人格面具和阴影的整合过程。创伤导致了内心面具和阴影的分裂，而自性化的过程则隐喻着心理疗愈的过程，原本分裂的面具和阴影重新被整合为一个完整的、有力量的内心。自性化的过程就是觉察现实，面对真实状态和想象状态的冲突带来的挑战，并最

[一] 申荷永. 荣格与分析心理学 [M]. 北京：中国人民大学出版社，2012：77.

[二] 张敏，申荷永. 黑塞与心理分析 [J]. 学术研究，2007（04）：44-48.

[三] MOSSR. *The Mandala of Being*: *Discovering the Power of Awareness* [M]. California: New World Library, 2007: 158-161.

[四] 陈灿锐，高艳红，郑琛. 曼陀罗绘画心理治疗的理论及应用 [J]. 医学与哲学（A），2013，34（486）：19-23.

第五章
领悟和迁移——整合类影视

终将这种冲突整合为可用能量的过程。这一过程包括冲突和流动、整合和辐射这两个步骤。

(一) 冲突和流动

本片中贝丝的面具世界和阴影世界有两次彼此直面的过程，这两次直面都引发了巨大的冲突，在冲突过程中，被桎梏的阴影能量和冲突能量开始被允许在体内流动起来。

第一次冲突发生在她被姐姐"打醒"的过程中：贝丝终于开始审视被自己屏蔽在意识以外的真实世界。她发现并承认了当下现实而残酷的处境：妈妈被杀了，她和姐姐依然被关在小黑屋中；自己将墙上贴的海报——男明星、孩子、女明星——分别想象成了自己的丈夫、儿子、在电视节目中与她相谈甚欢的主持人。**现实和想象的巨大差异引发了第一次剧烈冲突——阴影世界中的贝丝和面具世界中的贝丝同时经历着巨大的悲伤和愤怒：愤怒来自完美的幻想世界被打破；悲伤来自失去完美生活的不幸，也是对巨大的危险、失去母亲的强烈内疚等当下现实中的一系列事件的悲伤。**

从分析心理学的角度来看，**这象征在直面阴影时候，阴影和面具开始直接冲突，冲突的过程往往包含大量愤怒能量和悲伤能量的流动。随着这种流动，贝丝的内心开始逐渐整合，也逐渐拥有了直面当下，并且与现实世界互动的力量。**在变态开始伤害她的时候，贝丝在因为恐惧而哭泣的同时，没有再次逃避，而是敏锐地关注到了当下，积极寻找自救的资源：她趁变态不备，将一把小刀藏在头发里；在变态试图伤害她时，她趁机用小刀反击；她找准时机躲进了柜子里，找准时机拉上姐姐一起逃跑，并成功遇到了警察。然而，她们第一次反抗最终还是以失败而告终，警察被赶来的变态杀死，她们也被拖进车里带了回去。

刚凭借努力得到的片刻安宁，转眼间又一次化为了泡影和巨大的绝望，这直接引发了第二次巨大的内心冲突。

在巨大的绝望下，为了防御痛苦，她又一次试图躲进面具世界以逃避痛苦的事实——幻想的世界依然是那么美好，美丽的贝丝衣着光鲜、春风满面地出席着酒会，四周的环境令人舒适沉醉、灯光璀璨、温馨浪漫，酒会上每一个人都喜欢她，都夸赞着她。**这个环境和环境中的人们可以说是贝丝内心中生存面具、安全面具、归属面具、价值面具的具象体现。在这些面具的防御下，她不但可以暂时逃避现实中的死亡阴影、危险阴影，获得虚假的生存感、安全感，也可获得虚假的归属感、价值感。**

然而，意识中的一丝清醒的觉察力量，化作了蓬头垢面"姐姐"的形象突兀地出现在了酒会上；又因为意识中的一丝直面现实的勇气，让贝丝没有去逃避和忽视，而是跟随着姐姐的身影来到楼梯间，试图摸索探寻，并在楼梯间的窗口中看到了绝望呼喊的姐姐。

是选择待在幻想世界，维护虚假的生存感、安全感、归属感、价值感，还是勇敢地走向真实世界，和姐姐一起直面即将到来的真实的凶险困境？贝丝也是犹豫的。

（二）整合和辐射

选在躲在虚假的面具世界里，还是直面残酷的阴影世界？以前的贝丝会选择逃避，而现在，经历了前几个阶段直面阴影、直面冲突，获得了一定程度的整合力量后，这种力量开始向外辐射。这种辐射能量表现为对外在客体的"爱"和"责任感"，从而促使她没有继续逃避下去。于是，经过短暂的犹豫，贝丝最终勇敢地冲出了那扇门，来到了现实

世界。

在贝丝冲出那扇门来到现实的阴影世界的时候，当选择和阴影世界待在一起的时候，阴影世界就开始了被转化和被建构。

此刻，现实世界中的贝丝不仅正在被男变态暴打，还被勒住了脖子，面临着死亡；而选择直面当下困境的贝丝，在这种巨大的死亡阴影和危险阴影的笼罩下，依然对当下残酷的环境保持着清醒的觉察，自助者天助，趁着变态一晃神，专注当下的贝丝敏锐地寻找了一个空当逃离了，来到了另外一个房间，看到了正在被女变态勒住脖子濒临死亡的姐姐。

关注当下、爱和责任感让贝丝爆发出巨大的能量，她不顾一切地冲了上去，和女变态厮打起来。如果说第一次反抗中，她还以逃避为主要行为模式，那么这一次，她和对方的冲突则更加剧烈和白热化，贝丝不再是那个弱不禁风、逃避现实的孱弱女孩，而化身成了为自己、为自己所爱的人而战斗的勇敢战士。

她不断暴打、撕咬着对方，表现出了惊人的战斗力。这种战斗力从何而来呢？它正是由被觉察到、被允许表达的愤怒、悲伤、恐惧、内疚等力量转化而来的。这些一开始贝丝不愿意去面对的负面情绪能量，在得到了贝丝的接纳并允许流动之后，反而转化为了在现实生活中自我保护的心理资源。

自助者天助，收到消息的第二批警察出现了，成功击毙了这两个变态，姐妹俩终于真正得救了。贝丝凭借着自己整合后的内心的强大力量，成功解决了现实中的问题。

第三节　不可避免的内心战争
—— 破碎、冲突和成长

一、《乔乔的异想世界》

美国影片《乔乔的异想世界》是由塔伊加·维迪提导演，罗曼·格里芬·戴维斯、斯嘉丽·约翰逊等人主演的喜剧影片。本片于2019年11月18日在美国上映，2020年7月31日在中国艺术电影放映联盟专线上映。

二、标签下的"工具人"——惨痛年代的花朵

本片的故事背景是纳粹时期的德国。本片用幽默诙谐、笑中带泪的基调，叙述了这段惨痛的历史中普通年幼个体内心层面面具破碎、直面冲突和整合成长的过程。本故事基本以10岁儿童乔乔的视角来阐释。

本书作者在前著《绘画心理调适：表达人设外的人生》中，曾从分析心理学角度解读了希特勒本人的绘画创作特征，并解读了纳粹时期的希特勒政府推崇的及打压的各种艺术表现形式，并对他们的内心进行了分析心理学解读：

希特勒在人类历史上是个不折不扣的反面人物，他宣扬种族歧视，对犹太人犯下了不可饶恕的罪行，并让整个欧洲乃至全世界都饱受战争的摧残。

然而，就是这样的希特勒和纳粹政权，在当时也是通过民选上台的。之所以会获得民众的支持，主要是因为第一次世界大战结束后，作为战败国的德国割地赔款，动摇了整个国家的经济根基，普通民众的日

常生活也受到了巨大的影响，当时的德国失业率高企，生活水平下降，以至于民众们普遍产生了自卑、弱小等受害者心理。

而希特勒及其拥趸巧妙地利用了普通民众的这种心理，以及运用国家机器为民众制造了一个虚幻的群体人格面具——优秀、强大，而将群体中劣等、弱小等阴影投射到外部、分离了出去，让民众认为"我本身是好的，糟糕的现状都是外部的其他事物造成的""我这个雅利安人是优秀的，之所以生活得这么糟糕，完全是因为那些邪恶的犹太人"。对于年幼的个体及无法觉察自身阴影面并和阴影面沟通的个体而言，纳粹政府创造的这个群体面具和它带来的感受格外具有吸引力，人们通过认同它来获得虚幻的价值感、归属感、安全感和生存感。

阴影的投射首先需要外部对立面。在希特勒和纳粹看来，那些在政治和军事上势单力弱、无力反抗，偏偏在经济上和生活条件上又木秀于林、不容易引起国内其他民众共情的犹太人，最适合作为集体阴影投射的对立面。可以预见的是，即使没有犹太人，纳粹政府也会寻找其他的人群作为对立面，即使犹太人被消灭光了，纳粹政府也会重新寻找对立面，这正是纳粹政府的邪恶和可怖之处。

本质上，无论是"优秀的雅利安人"，还是"邪恶的犹太人"，都是纳粹标签化的"工具人"，纳粹人为地制造德国民众之间的群体对立，将人们工具化，其目的是维护自身的统治。本片中，纳粹政权将人类贴标签和工具化的洗脑无处不在，即使在"优秀的雅利安人"内部，他们也无视个体差别，将男孩和女孩分别功能化、工具化：男孩要学习拼刺刀和各种战场实用技能；女孩只要学会清洁、包扎、生孩子即可。

而本片的两位主人公乔乔和艾尔莎在正常的社会中本该是备受呵护的"花朵"，但在纳粹政府统治下，他们分别被工具化，被纳粹政府贴上了"优秀的雅利安人"和"邪恶的犹太人"这两个标签，成了集体

面具和集体阴影的投射对象。

本片的主要情节也围绕着乔乔的内心冲突进行,这个过程就是人格面具和阴影的冲突和整合的过程,即内心面具的破碎、内心面具和阴影的冲突,以及最终内心得到整合和成长的过程。

三、"优秀的希特勒"——归属面具和价值面具

"偶像"崇拜是一种常见的社会现象。在这个自媒体发达的时代,粉丝与偶像间的互动,也是一种人格面具的认同游戏。粉丝倾向于赋予偶像各种美好的品质,如善良、敬业、高情商等,形成了各种"明星人设"。粉丝通过认同偶像的这些"特质",来认同自己所向往的人格面具,并压制和否认与此相反的阴影;在偶像受到"攻击"时,很多粉丝会自发地组成团队,甚至不惜做出过激行为,在各种社交媒体上用各种方式"维护"偶像。

其实,很多粉丝并不了解偶像本人,他们维护的其实是自己内心的那个看起来充满积极正能量的人格面具,这个人格面具可以让自己暂时获得力量感、价值感、希望感。疯狂维护偶像的粉丝通常年纪相对较小。对于年幼的个体而言,他们的确需要积极的、正能量的面具力量,这个面具力量能够为他们的内心提供一定的保护,即心理防御。从这个角度来说,积极的明星人设,即"优质偶像"对于年幼的粉丝来说,具有一定的积极意义。

然而,另一方面,"劣质偶像"对于年幼的个体的危害也是巨大的。目前,我国对于娱乐圈劣迹艺人的封杀和抵制政策越来越严格也是因为这个原因。2021年2月5日,中国演出行业协会发布了《演出行

业演艺人员从业自律管理办法（试行）》（以下简称"管理办法"），自2021年3月1日起正式试行。根据管理办法，"劣迹艺人"将受到协会会员单位1年期限至永久期限的联合抵制，并且须在联合抵制期限届满前3个月内提出申请，经同意后方可继续从事演出活动。

国家之所以会加强对娱乐圈艺人的品德管控，很大一部分原因就在于艺人会对其粉丝，尤其是年幼粉丝产生巨大的影响力。少年儿童的天性导致他们会倾向于面具化的思考和逻辑模式，更倾向于模仿和追捧能够给自己带来价值感、归属感的明星偶像。

希特勒也巧妙地利用了儿童的这种天性，他把自己打造成纳粹时期德国孩子们心中的"超级偶像"。他给自己打造了"优秀、积极、正能量"的人设，并运用国家机器将这个人格面具植入到了孩子们的纯真心灵中。影片中专门表达了这一点：用看似真实的类似黑白纪录片的方式，从希特勒的视角，展现了他正在接受千千万万孩子们的疯狂膜拜的镜头。可以肯定的是，在当时每一个孩子的心目中，都有这么一个优秀、积极、正能量的"希特勒面具"的存在。

希特勒的虚假人设和这些孩子的纯真心灵结合后产生的"希特勒面具"，会对孩子的心灵成长产生巨大的影响力。

影片用具象化的方式将乔乔心中的"希特勒面具"展现出来，这是一个"可爱的"希特勒形象，这个"希特勒面具"可以看作价值面具和归属面具结合的化身，乔乔通过认同它，获得了一定的价值感和归属感，并不断鼓励自己越来越优秀。所以，乔乔内心的这个"希特勒面具"可命名为"优秀的希特勒"面具。

在影片的一开始，乔乔就对着镜子自己鼓励自己，要去参加青年团，要去接受艰苦的训练，要成长为一个真正的男子汉，并宣誓"为希

特勒效忠"。而"优秀的希特勒"则在身旁不断地鼓励着乔乔,这象征着人格面具对儿童的指引作用。

接下来乔乔对"优秀的希特勒"面具表达了胆怯和顾虑:"我想,我可能不行。""优秀的希特勒"则及时鼓励他:"你当然行,你当然干得了!"并带领乔乔通过不断地喊着"希特勒万岁",获得暂时的虚假的力量。

面具的鼓励让乔乔获得了暂时的力量感。但同时,这个细节也体现了人格面具功能的局限性。当乔乔表示"自己可能做不到"的时候,他是在表达"真实的无助"这部分动力,而这部分心理动力也渴望被主体看到、理解,希望被主体允许自由流动。但是,面具是不会倾听乔乔为什么做不到的,也不会去了解乔乔的真实感受,更不会真正接纳乔乔内心无助的那部分,它只会带领乔乔喊口号:"希特勒万岁!你是最优秀的!"面具用这种方式来压制乔乔内心怯懦无助的那部分。"无助感"这部分并不会因为面具的压制就消失,它只会成为一种阴影。如果在今后的成长过程中,乔乔始终被面具控制,始终无法真正地尊重和接纳内心中怯懦无助的这部分,那么"无助"只会成为一种越来越强大的阴影,用各种方式破坏性地操纵乔乔的人生。

但无论如何,乔乔获得了暂时的力量,伴随着欢乐的背景音乐,他"充满活力"地跑出门外,和好友约克一起参加青年团的训练,开始了全新的一天。

后来,乔乔在青年团中被教官和同伴排挤,被嘲笑为胆小的"乔乔兔"后,他躲在树林中哭泣的时候,"优秀的希特勒"面具第二次出现了,他鼓励乔乔:"别人说坏话就让他们说去吧,有很多人都说我希特勒的坏话。"又鼓励他看到兔子这种动物的力量。乔乔又一次在面具的鼓励下逐渐走出情绪低谷。

和上次一样，面具功能在帮助了乔乔的同时，又一次体现了它的局限性："优秀的希特勒"面具对于"胆怯"这种人类正常的特质依然是不接纳的，于是为了认同价值面具（我要变得勇敢）和归属面具（我要让团队重新接纳我），乔乔决定消灭"胆小"。在"优秀的希特勒"的鼓励下，他采取了一种危险的活动——当着全训练营成员的面扔手榴弹——来表达"我是勇敢的"。可以说，此时"价值面具"和"归属面具"蒙蔽了他的双眼，让他对这一鲁莽行为可能会带来的现实危险视而不见。于是，毫无经验的乔乔毫不意外地被手榴弹炸伤了。

在被紧急送往医院的途中，"优秀的希特勒"依然及时地出现在他的身边，朝他伸出了大拇指，乔乔也向他回应了大拇指，这象征着乔乔在自己的内心中获得了价值感方面的虚假认同，而代价则是在现实层面受到了身体上的伤害。

四、"杀戮的希特勒"——当"善良"被定义为"软弱"

如果说乔乔内心的"优秀的希特勒"还是相对可爱的、童真的，那么青年团教官心目中的"希特勒面具"则越来越具有极端性，越来越开始展现出其内里的残酷。我们可将其命名为"杀戮的希特勒"。

为什么会出现这种变化呢？一方面，这是由于个体阴影面的不断强大。青年团的教官们可以看作千千万万个长大了的乔乔们的缩影。在成长过程中，"胆怯""无助"等人类普遍的、正常的特质和生命力量没有得到任何尊重和关注，而是不断地被否定、被打压，在被打压的过程中，这些生命能量开始转化为强大的、极具破坏性的阴影能量。青年团实战训练中展现出来的暴力，让本性善良的乔乔有些不适，他表现出了胆怯，这种胆怯立刻被青年团的青年教官们发现了。表面上看，青年教

官们看似在嘲笑外在客体——乔乔的胆怯表现，但其实，他们真正嘲笑的是自己内心深处的"胆怯阴影"。胆怯这种人类的正常感受，在他们自己的成长过程没有得到任何关注和尊重，他们因此也无法尊重别人内心的胆怯。

另一方面，也是最重要的因素，纳粹社会是个"非正常社会"，它所倡导的集体人格面具本身就是存在严重偏差的：它将"杀戮弱小"这种反人类的特质定义为"勇气"，而将"保护弱小"这种天性反而定义为"软弱"。如果主流社会将"勇气"定义为"杀戮弱小"，那么认同"勇气"这一价值面具的个体自然而然地会认同"杀戮弱小"。

一个社会的集体世界观、人生观、价值观是否正确，对个体内心是否能形成相对正确的面具起到了重要的作用。比如，在正常的人类价值观中，对弱者的杀戮一般都是公认的不好的、不善的，是会被口诛笔伐乃至制裁的。在一个正常的国家中，主流社会一般会引导人们认同"和平面具""善良面具"，尽管面具本身都具有一定程度的局限性，但是至少在社会意识形态层面，这些面具是符合人道主义的。而在非正常的社会，人们则会认同"杀戮面具""暴力面具"。

纳粹社会不幸属于后者，在儿童天真的本心逐渐褪去之后，这些非人道的面具就会越来越多地暴露出残酷本质。在纳粹政府宣传中成长起来的青年会觉得杀戮弱小才是有勇气的表现。纳粹政府对相对弱势的犹太人的肆意屠杀，并将其内化到了青年们的心中。

本片直观反映了这一点：青年教官们鄙视"胆怯"，他们信奉的是和"胆怯"相反的"勇气"。勇气本身是一个正面词汇，但可怕的是，不正常的社会体系让他们在感受层面曲解了勇气的定义，他们将勇气理解为"对弱者的杀戮"，并将这种杀戮合理化了，反而将和杀戮相对应的"保护弱小"的善良天性当作一种不可接受的阴影。随着年龄的增

长,"我要变得优秀,我要被团队接纳"这种儿童单纯的价值和归属方面的渴望,开始逐渐转化为以"勇敢地去杀戮弱小"为特征的"杀戮的希特勒"面具。

这反映了希特勒面具在童年阶段和青年阶段的投射变化——开始逐渐由"优秀的希特勒"变化为"杀戮的希特勒",越来越展现出残酷、血淋淋的一面。

青年教官们对"杀戮的希特勒"面具无比认同。在这个面具的桎梏下,对内,他们不断地打压自己内心善良的那一面;对外,乔乔开始成为他们内心阴影面的投射,他们开始针对、为难善良的乔乔,用这种方式来打压自己内心的阴影面。

乔乔也能够敏锐地感受到当时纳粹政府的主流社会对"杀戮"的认同,所以,为了获得归属感和价值感,他嘴上说着"我喜欢杀戮"以期获得团体的认同。然而,当教官们真的将一只兔子放在他的面前,让他杀死这只兔子时,他却退缩了,甚至周围的青年教官和小伙伴们都在不断地叫喊着"杀了它"的时候,他情急之下的本能反应也是试图放走兔子。其中一个教官抓住了正在逃走的兔子,拧断了它的脖子后扔了出去,这个举动将在场的小伙伴们都吓住了,而在场的教官们却全都哈哈大笑。

在人类的集体潜意识中,兔子有着弱小、美好、希望、纯洁等象征性含义。⊖乔乔纯真善良的内心,此刻拒绝了群体归属面具和价值面具的诱惑,并顶住了随后可能会成为群体孤独阴影和群体卑劣阴影的投射面的巨大压力,本能地守护住了内心虽弱小,却象征着美好、纯洁、希

⊖ 童欣. 绘画心理分析:追寻画外之音 [M]. 北京:机械工业出版社,2017:117.

望的那一面。

随后,他立即成为了群体孤独阴影及卑劣阴影的投射对象,教官们开始带头嘲笑他、孤立他,并给他起了个侮辱性的绰号——乔乔兔,嘲笑乔乔如同兔子一般胆小。被排挤且遭受到价值打压的乔乔最终哭着离开了群体,跑向了森林。

五、成长之痛——乔乔的五次内心冲突

在本片中乔乔一共经历了五次内心冲突,这些冲突的过程就是乔乔和面具力量、阴影力量沟通的过程。其中,第一次冲突和第二次冲突在前文中有过初步的分析。

(一)第一次冲突——当"无助感"成为一种阴影

第一次冲突体现的是人格面具对阴影的压制。在前文已分析过,影片一开始,乔乔尝试对心目中"优秀的希特勒"面具表达自己"可能做不到",即表达无助感的时候,"优秀的希特勒"用不断喊口号的方式让他压制住了这种无助感。此刻,"我要坚强、我要优秀"可以看作是乔乔追寻的人格面具,而"无助感"和这个面具的内容不相符,所以,这种正常的感受被他作为一种阴影开始加以压抑。在第一次冲突的角逐中,内心面具取得了胜利。

(二)第二次冲突——价值面具的分化

第二次冲突体现的是人格面具的分化。前文也已分析过,乔乔为了保护兔子,被训练营的教官和同伴们孤立,并被嘲笑为胆小鬼的时候,他深深地感受到了由卑劣阴影带来的羞耻感,以及由孤独阴影带来的被排挤感。此时,"优秀的希特勒"又出现了。他鼓励了乔乔,让他感受

到了"榜样的力量"——乔乔又一次在面具的鼓励下逐渐走出情绪低谷。

在"榜样"的鼓励下,乔乔认为,既然自己做不到用"杀戮弱小"来表达勇气,那么可以换一种方式,用"扔手榴弹"的方式来表达勇气。

这个过程体现的其实是面具力量的分化过程:同样是为了迎合心目中的价值面具,一种方式不行,可以用其他方式。

因此,虽然乔乔此时的举动是幼稚的、充满危险的,但是他在内心榜样的引导下领悟到这一点,确实让他看到了多种不同的可能性,内心具有了更大的灵活性。

(三) 第三次冲突——谈判、分析、调节

第三次冲突体现的是和心目中"危险阴影"不断沟通的过程。这个"危险阴影"的具象化展现,就是那位被母亲偷偷藏起来的犹太女孩艾尔莎。

"优秀的希特勒"和"可怕的犹太人"——乔乔心中的人格面具和阴影之间的内在冲突,投射到外在现实生活中,表现为乔乔和艾尔莎之间的各种冲突。

第三次冲突可以分为三个阶段:

1. 第一阶段:试图和阴影谈判

片中展示了纳粹政府在课堂上给孩子们灌输阴影的过程。在纳粹的描述中,犹太人是一种长着"獠牙""鳞片""毒蛇的信子"的非人类怪异物种,而且犹太人能够"假装成正常人类的样子",他们还能"控制人类的精神""像蝙蝠一样从窗子里飞进来",吃了"无辜的纳粹们"。因此,**在纳粹的洗脑下,犹太人的形象逐渐成为和孩子们心中危**

险阴影紧密联系的心理意象。

艾尔莎第一次突兀地出现在乔乔面前的时候,她形象瘦弱、脸色苍白,类似于一个鬼魂,毫无心理准备的乔乔被吓得从楼梯上跌了下来,在得知了女孩的真实身份后,他更是陷入了巨大的恐惧情绪中。

恐惧是危险阴影的核心情绪。**他在"优秀的希特勒"面具的帮助下,进行了一系列"理性的分析"后,决定发挥主观能动性,与女孩"谈判"。**

从分析心理学的角度来看,这个举动意味着乔乔的面具面和阴影面的沟通对话。这一次的危险阴影是巨大的、有着外在实体投射对象的,并且作为投射对象,艾尔莎无论在年龄、力量还是速度上都远胜于乔乔,他无法再靠前文中的"喊口号"的方式来打压内心的危险阴影了,他必须面对这个阴影。于是,在和内心的面具对话之后,他决定用"谈判"(和阴影沟通)的方式,解决面具面和阴影面的冲突。

愿意发挥主观能动力与阴影能量沟通,是内心整合的前提。

然而,和 10 岁的乔乔相比,17 岁艾尔莎在心智上更成熟,在反应上更灵敏,在体力上也更有优势,她不仅再一次成功吓唬了乔乔,还抢走了乔乔的小刀。

第一次试图与阴影沟通的乔乔失败了,因为双方的现实力量是完全不对等的。

2. 第二阶段:分析阴影,寻找资源

第一阶段的失败,让乔乔意识到:当双方存在悬殊的心智和力量差异时,所谓的谈判是根本无法进行的。而和 K 队长的谈话,又让他意识到,不仅仅是犹太人能给他带来"危险阴影",他所信任的纳粹政府同样会给他和母亲带来"危险阴影"。K 队长告诉他:"我们会将犹太

人，以及帮助过犹太人的人一起杀死。"乔乔开始意识到，这重重危机如果处理不好，甚至会危及母亲和自己的生命。

退无可退的外在危机让他感受到了巨大的压力，也让他不得不立足于现实进行真正的理性分析。立足于现实后，他立即觉察到现实中可以利用的资源：K队长的一番话表明，首先，"犹太人和自己全家都有可能被杀"可以成为双方"互相牵制"的谈判筹码；其次，自己通过和犹太人沟通，可以写一本书献给元首。

这两个领悟是乔乔立足于现实后，在现实危机中觉察出的"可用资源"。

这两个领悟也起到了现实效果：得知了乔乔的谈判筹码后，艾尔莎终于愿意和他进行进一步的沟通，两个人开始为了共同的目标：保护自身的安全，避免被杀而努力。乔乔又提出，如果艾尔莎想留在这里，就必须将"犹太人的秘密"告诉他，让他写一本书献给元首。

值得注意的是，这一次的谈判，"希特勒面具"自始至终都没有出现过。从分析心理学的角度，这是乔乔更进一步摆脱面具的"帮助"，即更进一步摆脱幻想，立足现实，发挥主体感的过程。

当个体发挥主体感的时候，个体就开始有力量对当下的现实资源进行敏锐的觉察。如果个体一直处于面具的桎梏下，打压、否认阴影的存在，阴影反而会一直存在，并且越来越强大，最终以破坏性的方式表达出来。相反，当个体摆脱幻想，承认、分析阴影，并且开始试图寻找阴影中的资源时，个体就开始"转化阴影"了，这也是心理疗愈的本质。

3. 第三阶段：调节面具和阴影的冲突

乔乔和艾尔莎相处的过程隐喻着他和自身阴影面相处的过程。

当两个人有了互相牵制的筹码和共同的目标后，乔乔和艾尔莎的谈

话在波折中拉开了帷幕。艾尔莎恶作剧般地为乔乔编造了很多有关犹太人生活的"真相"，这些荒诞的"真相"和乔乔内心中有关犹太人的阴影部分是契合的，他产生了极大的兴趣，将这些"真相"认真地记了下来，打算出书献给元首。这个过程尽管依然充满了天真和童趣，但是年幼的乔乔的确从这个过程中获得了强有力的精神能量，因为他主观上感受到自己的行为有着"伟大的意义"，产生了较高的自我效能感。

同时，乔乔内心的面具对犹太人始终是不满的，在"优秀的希特勒"的指引下，他做出了一系列自以为是的伤害艾尔莎的行为，用这种方式打压自身的阴影面。这些行为包括以艾尔莎未婚夫的名义给她写了一封"分手信"，这封信确实起到了伤害对方的效果。尽管艾尔莎知道这封信是乔乔伪造的，但信的内容可能也触及了她心中的某些创伤，让她不禁伤心哭泣。乔乔善良的天性被艾尔莎的哭泣激发了，让他不由自主地产生了对同类的共情。**他直观地感受到自己伤害了一个人，并因此产生了内疚。在内疚感的驱使下，他又以艾尔莎未婚夫的名义写了一封"复合信"。**

这个举动意味着，乔乔开始逐渐意识到，艾尔莎不是被标签化的妖魔，而是和自己一样的活生生的、有感情的人，"伤害她"可能是一个错误的行为，他开始产生内疚感，并试图做点什么去安慰、照顾艾尔莎。乔乔不再一味地站在面具的角度去打压阴影了，而是开始试图主动调节面具和阴影的关系，他逐渐学会了将面具和主体分离。

随着他和艾尔莎的相处氛围越来越契合，内心的"优秀的希特勒"越来越不满，为了安抚面具，即认知信念带来的情绪，乔乔表示"我只是不想家里死人""一开始是你提出来（去和她谈判）的"。乔乔用认知思辨的方式，协调主体和面具的关系。

这个过程也隐喻着乔乔和面具逐渐分离的过程，他不再将面具当成

第五章
领悟和迁移——整合类影视

自己。在这个过程中，乔乔既没有被面具控制，也没有被阴影控制，而是作为一个主体主动地协调面具和阴影的关系，试图让二者都满意，同时又都做出让步，这就是个体发挥主观能动力，开始主动地整合面具和阴影的过程。

（四）第四次冲突——直面巨大创伤，获得真实力量

第四次冲突可以说是乔乔在影片中经历的最严重的、最具毁灭性的冲突，在这次冲突中，他失去了自己的母亲，以及从小伴随他的、来自母亲的充分的保护、尊重和爱。

乔乔拥有一个足够好的妈妈。在影片中，乔乔的母亲是一个真诚、善良、智慧的人，从荣格分析心理学的角度来看，她是一个逐渐超越了面具和阴影的分裂，逐渐达到"自性化"的、拥有整合力量的个体。她拥有着真实的内在心理能量，这种能量以"爱"的形式辐射给周围的人和环境。

母亲是爱乔乔的，这种爱并不是基于想象的、有条件的"面具之爱"，而是基于现实的、无条件的真实的爱。

乔乔的母亲也是爱着自己的国家的。她通透的智慧早已领悟出整个纳粹社会的分裂性及虚假的强大，她一眼看穿了纳粹的虚弱本质，他们外表看似强大，但是这种强大却是建立在分裂基础上的虚假强大，而不是建立在整合基础上的真正强大。这样的政权是不会取得最终胜利的，她说："无论何时，只要有幸存者，他们就不会胜利。"她没有像部分德国民众那样被洗脑，而是忠于自己的认知和感受，并用自己的方式，力所能及地用拯救着这个国家；母亲的爱的能量是强大的，她甚至可以冒着自身的危险，偷偷帮助着和她没有任何血缘关系或利益关系的犹太女孩艾尔莎。

乔乔的母亲给他提供了巨大的保护力和抱持力。为了让他不因炸伤的脸和腿而遭受其他孩子的排挤，她亲自去找了 K 队长，发挥出自己强势的一面，让 K 队长给乔乔安排了"贴海报"一职，避免乔乔再次陷入到孤独阴影中。母亲的爱是基于现实的、无条件的，她了解乔乔的真实特点——他只是一个喜欢玩耍、害怕天黑、天真单纯的孩子，她欣赏、无条件地包容和接纳乔乔的这些特点，这意味着她对于儿童当下本然的向往自由、恐惧无助、幼稚天真等真实特性的包容和接纳（相反的是"希特勒面具"则一再要求乔乔"要坚强""要勇敢"，强制性地要求乔乔拥有这些和他当下的年龄特征和本性相违背、相冲突的特质），这就是真实的爱的力量和面具力量的根本差异。另一方面，母亲虽然不认同纳粹的理念，但当下乔乔却在社会大环境的影响下，变成了一个"极端小纳粹分子"。对于这个事实，母亲没有去否认他，也没有因此对乔乔进行打压或和他"讲道理"，她尽管不认同乔乔的面具，但是却没有打压这个面具，而是在充分尊重面具的前提下，用自己的方式引导乔乔的主观能动力，让乔乔学会自己调节内心面具和阴影的关系，促进乔乔的内在整合。

真实的爱是自由的。自由是在觉察的情况下允许生命能量的自由流动。生命能量不仅是面具能量，也包括阴影能量、冲突能量。在充分的觉察下，这些能量自由流动，如此才能自然而然地整合成真正的内心力量。母亲用一句话形容了爱的感受："就像蝴蝶在肚子里飞舞。"

不幸的是，母亲因为偷偷散发反对纳粹的传单，被纳粹当局处死了。母亲的离去让乔乔失去了现实世界的真实的保护、失去了真实而强大的母爱。乔乔目睹了母亲的尸体，这一刻，巨大的无助感、孤独感、悲伤感让幼小的乔乔无法回避。

这是全片中最让人揪心的片段，乔乔的小小的身躯抱住母亲的脚，

悲伤的、绝望的表情和哽咽声,让闻者伤心、见者流泪。

在悲伤的泪水中,乔乔做了一个举动——他试图帮母亲系好鞋带,系鞋带是影片中重复出现的重要细节,也是真实力量的具象化表达。过去的乔乔一直生活在集体面具的桎梏下,幻想着虚假的强大和勇敢,却一直无法体会和现实世界互动的真实力量。比如,他认同自己"勇敢、坚强的小纳粹"这个面具,但在现实生活中却连系鞋带也不认真去学,每次系鞋带总让母亲代劳。

而"给母亲系鞋带"这个举动,隐喻着乔乔直面巨大的创伤后,逐步抛弃了面具层面"我强大、我勇敢"的虚假幻想,并开始面对真实的生活,开始试图运用真实的力量与现实世界互动。同时,也隐喻着虽然母亲已经离去,但是母亲的形象已经以爱和尊重的形式内化到乔乔的心中,让他有力量去面对真实的世界。

(五)第五次冲突——"希特勒面具"的彻底瓦解

第五次冲突的过程是乔乔的"希特勒面具"彻底瓦解的过程。此时,多行不义的纳粹政府已在全世界范围内引起了公愤,开始遭到集体阴影力量越来越剧烈的反噬。

纳粹政府遭到了来自世界各地的共同反抗而面临崩盘。这时,乔乔从好友约克口中得知"希特勒已经死了""希特勒对国民隐瞒了很多真相,背着大家做了很多坏事,我们可能站错队了"。紧接着,乔乔便置身于巷战中。这场生灵涂炭、遍地哀鸿的残酷巷战戏,不仅表明了德国的现实处境,也隐喻了乔乔内心经历的冲突。

直面冲突后,乔乔的"希特勒面具"彻底瓦解。当"希特勒面具"最后一次在乔乔的意象世界中出现时,他依然叫嚣着让乔乔戴上纳粹袖章。这一次,乔乔在面具面前显示出了前所未有的强硬:他愤怒地扔掉

了袖章，拒绝向希特勒行礼，并将希特勒狠狠地踹出了房间。我们这才发现，看似人高马大的希特勒其实虚弱得不堪一击，被乔乔一踹就飞出了窗子。这显示了面具力量看似强大，实则是单薄弱小的，而看似弱小的乔乔拥有的主观能动力则是强大的。

六、好友的支持——来自外界的共情力量

前文分析过，母爱是乔乔顺利度过冲突期的最重要的支持。但是，除了拥有来自母亲的无条件的接纳和爱之外，来自好友的共情力量也是乔乔顺利度过冲突期的有利资源。乔乔的好友包括艾尔莎、约克、K队长等，他们对乔乔的内心成长发挥了有效的促进作用。

在母亲被杀害后，无助的乔乔第一时间将负面情绪投射到阴影象征艾尔莎身上，他愤怒地用匕首刺伤了艾尔莎，而此时艾尔莎平静地承接住了乔乔的负面情绪，此后的一段黑暗时光里，艾尔莎和乔乔相依为命，互相鼓励才生存下来；乔乔在街上邂逅了约克后，约克真诚地表示乔乔的母亲是个好人，得知了她的不幸之后，约克哭泣了很长时间；在战俘营里遇到K队长后，K队长也表示："你的母亲是个好人，是个真正的好人。"这些来自同伴的共情，都让乔乔真实地感受到了力量。

其中，K队长是一个特殊角色，他虽然是个纳粹，但是影片中很多地方都暗示K队长是一位同性恋者，在当时的纳粹社会，同性恋者和犹太人的处境一样，因此K队长不可能对外公开自己的性取向，但是其内心切切实实的被打压感、被排挤感、恐惧感都让他对纳粹政权伤害的其他人有了一定的共情。经历过痛苦，才能对他人的痛苦拥有感同身受的能力，所以，他在力所能及的范围内主动保

护着弱者。

第四节　遵从内心的声音
——成为一个真实的人

一、《我是余欢水》

《我是余欢水》是由侯鸿亮、杨蓓制片，孙墨龙等执导，郭京飞、苗苗等主演的都市题材网络剧；该剧改编自余耕的小说《如果没有明天》，讲述了小人物余欢水经历生活磨难时的心路历程和个人成长的故事。

本片描述了主角余欢水经历的两次重大磨难和人生的三个阶段。两次磨难分别是出车祸和自己被误诊为癌症。这是他人生的两次重大转折，第一次可以看成失去自我的过程，第二次可以看成重新找回自我的过程。

与这两次磨难相关的是他人生的三个阶段：面具阶段、阴影冲突阶段、整合阶段。这个连续的阶段性变化正是心理发展的过程。

二、面具阶段——被卑劣阴影吞噬的人生

2009年，余欢水遭遇了他人生的一次重大转折：一场车祸。这场车祸导致他的朋友大壮当场死亡，而他也身受重伤。事后，余欢水为了推脱责任，欺骗警察说当时是大壮在驾驶，这直接导致大壮的家人没有拿到赔偿金。

从此，余欢水就像变了一个人。车祸前的他是一个阳光的、充满干

劲的创业青年，而车祸后的他则变成一个懦弱无能的、只能活在谎言中的可怜虫，在一家小公司当销售员，辛辛苦苦地维系着生活。

为什么车祸后他的性格会产生这么大的反差呢？这是因为他无法接纳心中的卑劣阴影——正因为他欺骗警察的行为，对最好的朋友家人的生活产生了重大影响。

这件事情发生后，他产生了巨大的内疚感和羞耻感，又没有进一步和这种内疚感、羞耻感进行沟通，而是选择逃避它们，逃避并没有产生真正的效果。没有被充分觉察、理解和接纳的内疚能量和羞耻能量成了他内心中无法触碰的卑劣阴影。

为了对抗这种卑劣阴影，他不得不自欺欺人地运用谎言构建着价值面具。

越是不愿意接纳卑劣阴影，卑劣阴影就越会在生活的各个方面操控他、吞噬他，这正是余欢水人生的最大的悲哀和无奈。

余欢水的卑劣阴影被牢牢地束缚在了情结空间中，他自己无法感知到，但是别人却能很明显地觉察到他的这种卑劣阴影，所以周围人越来越"残酷"地对待他。车祸后的十年来，任何人都可以明目张胆地看不起他、欺辱他，他的家庭、事业、人际关系都糟糕极了，他成了一个不折不扣的"低价值角色"：在家里，妻子对她颐指气使，他辛辛苦苦照顾一家人的生活，却得不到妻子的一丁点温暖回报，反而因为各种小事动辄遭到妻子的训斥和羞辱；邻居家的狗在电梯里尿了，他合理合法地提出让邻居处理，但是唯唯诺诺的气场被邻居察觉到后，邻居便开始无理搅三分，在不占理的情况下要无赖似地将他这个受害者训斥了一通；所谓的"好兄弟"借他的钱后想方设法地赖账，还明目张胆地表示"我就是耍你的"；小舅子一家极其不待见他，经常当面给他使绊子，让他下不了台，还经常欺负他的儿子；他的销售业绩一直很差，同

第五章
领悟和迁移——整合类影视

事们都看不起他,职场上曾经的徒弟也当众讽刺、揶揄他。

周围的人都不约而同地这样对待余欢水。而余欢水自己的行为,也无一不体现着价值面具和卑劣阴影的分裂。

首先,不被允许表达的卑劣阴影能量总是不合时宜地展示着自己的存在感——它总是操纵着余欢水不知不觉地将自己陷于某种困境,主动吸引别人来羞辱和责难他。比如,早上他给儿子做完饭后,妻子命令他去给儿子买牛奶、送儿子上学,此时,他完全可以合理地诉说自己的困难(时间很紧急,上班要迟到了),请求妻子的理解,但是,他并没有这样做,而是一声不吭地听从妻子的命令去处理这些杂事;在送儿子上学后,遇到了其他家长,对方请求他用车载自己一程的时候,他也不懂得拒绝——他似乎总是下意识地用各种方式让自己陷入到某种困境中。

其次,为了压制卑劣阴影,他习惯性地运用面具能量——当他因为做错事而遭到责难的时候,他没有发挥主体的接纳力去承担错误,而是每每选择用"编故事"的方式,逃避自己应该承担的责任。

"编故事"是白日梦的一种表达方式,根本目的就是创造面具世界。比如,他忘记给儿子买牛奶了,这是很正常的事情,任何人都有可能犯错误,但是余欢水却和妻子编故事说超市牛奶卖光了。余欢水在后期对这种行为产生的原因有过领悟,他说自己"只是想在老婆面前把形象搞得正面一点""想做一个好丈夫、好爸爸,但是自己演砸了"。他被"好丈夫面具""好爸爸面具"给桎梏了,**他一直戴着某个面具,而不是真实地做自己。**

在职场上,面对错误和挫折他也习惯性地撒谎和掩饰:迟到的时候,面对上司的责难,他也绘声绘色地编故事,说自己"出车祸了";在面对谈不拢的客户时,他在徒弟面前自欺欺人地假装在电话中和客户"相谈甚欢"。

他不愿意触及任何一丁点卑劣阴影及背后的情绪，因为这会触发他内心的恐惧感和极度的不安全感，他没有心理能量承担任何自己犯错误时应当承担的责任。他的卑劣阴影和更低级别的、影响力更大的恐惧阴影已经形成了某种共生关系。

那么，他的心理能量到底去哪里了呢？

他的心理能量被分裂成了价值面具能量和卑劣阴影能量，这两种能量被锁在情结空间不断地内耗着，所以，他才没有多余的能量去应对现实生活中真实情境的挑战，而是宁愿躲在自己的面具世界中。

他的面具世界拥有一套自成体系的虚假逻辑。当他遭遇了所谓的"哥们"欠债不还的时候，他怎么也想不明白对方为什么要这么对他。他说："我拿你当兄弟，你为什么要这样对兄弟？"**这句话体现了面具世界的一个虚假逻辑，即"只要我对别人好，别人就一定对我好"。** 所以，当对方表示"还不还钱要看我的心情"的时候，他毫无办法。

当儿子问："如果有人骂我怎么办"的时候，他告诉儿子："有人骂你，你就装作听不见，把心思用在学习上。"**这句话体现了面具世界的另一个虚假逻辑，即"假装问题不存在，我会越来越好"。** 他还试图将自己的这套逻辑传授给儿子。这场戏也反映了阴影能量的代际传递过程。

越怕什么越来什么。他编的故事被妻子戳穿后，妻子对他越来越失望，最终提出了离婚；谎言被上司看破后，上司毫不留情地当面揭穿了他，将他的"光荣事迹"通报批评，并且扣光底薪；谎言被徒弟看穿后，徒弟毫不留情地当众羞辱和取笑他这个曾经的师父……

就这样，余欢水在面具能量和阴影能量的内耗中蹉跎了整整十年，工作和生活的各个方面都越来越糟糕。

三、阴影及冲突阶段——置之死地而后生

余欢水因为喝假酒而被医院误诊为癌症的那一天,本该是他人生中最灰暗的日子,却成了他否极泰来的转机。

那一刻,他直接面临着死亡的威胁,他并没有逃避这种死亡威胁带来的绝望感,而是接受了这个事实,打算直面死亡。当他开始直面死亡的时候,死亡阴影就开始转化为生命的能量。 当整合了更低级别的死亡阴影之后,危险阴影、孤独阴影、卑劣阴影这些相对高级别的阴影对他的控制力就大大地减弱了,这给了他一个置之死地而后生的机会,也给了他一个否极泰来的机会,他开始正视、尊重、接纳、表达自己的卑劣阴影能量。

在他万念俱灰,打算一死了之的时候,楼上装修的噪声"救"了他,他愤怒地冲到楼上,不再用面具世界的逻辑来自欺欺人地和对方讲道理,而是用现实行动告知他们继续扰民的下场——他砸了对方的装修设备。

在死亡面前,他放下了内心的桎梏,他走出了面具世界,阴影能量开始被释放,原本被牢牢地锁在情结空间中的、指向内部的隐性对抗攻击力量,直接指向了外部——这就是冲突的外显化过程,这对于心理疗愈而言,是最关键的一步,也是攻击力化作生命力的第一步。 这一步虽然会对外界产生破坏性的影响,但这一步往往是心理疗愈阶段不可或缺的。

长久以来被"锁住"的阴影能量是巨大的,周围的人纷纷感知到了这种破坏性阴影能量。欺软怕硬是人类的本能力量之一。从道德上来说,"欺软怕硬"是一个贬义词;但是,在现实世界中,抛开二元对立

思维，"欺软怕硬"也可以说是某种中性的、人类所共有的、符合能量原则的、相对真实的规则——这个规则会对一些个体或群体不公平，但是对整个动物世界包括人类世界而言，某些时候它的存在是必要的，它能淘汰一部分无法运用主观能动力的、被超我规则压制洗脑的、被面具控制的、僵化的、弱小的个体和群体，并能促进个体和群体的自我领悟和内心成长，对人类集体的发展和演化在某种程度上是有益的。

就这样，原本僵化而弱小的余欢水在死亡的威胁下，放下了对面具世界的不切实际的幻想。当他领悟到人性的真实规则时，他的人生便逐渐开始了逆袭。

面对邻居的上门敲诈，他表达出自己不要命的一面，成功震慑了邻居，让邻居感受到了阴影能量的威胁。从此，邻居们再也不敢在他面前造次，反而对他充满了佩服。

当他再一次被上司辱骂欺负的时候，他强硬地对骂了回去，这一反常的态度直接勾起了对方心中的危险阴影——三位上司本来就贪污公司的钱，并且分赃不均、各怀鬼胎，余欢水的强硬态度和一系列巧合导致他们的互相怀疑。在危险阴影的操纵下，这三个人开始露出越来越多的破绽，内讧也越来越明显，对余欢水也愈发恐惧，不得已开始主动对他表达出尊重。

面对欠钱不还的蛮横"哥们"，他再也没有试图和对方讲道理、编故事，试图"感动"对方，而是运用自己的主观能动力，主动出击，在最重要的时间节点抓住对方的软肋，在对方的画展上大闹了一场，成功要回了属于自己的钱，维护了自己的利益。

在岳父家吃饭的时候，自己的妻子和孩子被小舅子欺负，他第一次作为一个丈夫、一个父亲，对小舅子表现出了强硬的一面，保护了妻子和儿子不被羞辱。

第五章
领悟和迁移——整合类影视

随着阴影能量的表达，余欢水逐渐体会到了主观能动力。一通百通，一悟千悟，他开始更主动地、一步一步地打破更多的面具桎梏。

比如，在生活中，他不再受制于朴素的、守规矩的上班族面具，离婚后他购买了昂贵的手机和衣服，去理发店理了一个"非主流"的发型，去酒吧体验另一种人生。这象征着他开始有意识地打破朴素面具、规矩面具，有意识地释放自己的虚荣阴影、反抗阴影，这两种阴影能量可以看作是卑劣阴影的另一种表现形式。这隐喻着他开始全方位地关注、接纳和释放内心的卑劣阴影。

根据"共时性原则"，心境的转变会即时感召来外境的转变。首先，他在酒吧遇到了临终关怀志愿者——女主角小栾。当小栾和他谈到"死前救赎……可以让自己活得坦然，不那么憋屈"的时候，镜头显示他对这句话动了心，有了一定的领悟。正因如此，他开始帮助小栾发传单，并有了以后的一系列让人啼笑皆非的故事。在本片结尾，小栾也成了他一生的伴侣。

内在心境的转变被越来越多地投射到了外境之中——当他穿着体面的衣服回到单位，徒弟过来和他开不尊重的、侮辱性玩笑时，他毫不犹豫地当众骂了回去，当众揭穿徒弟的老底，爆发了激烈的冲突，**曾经的他极力避免冲突，而现在的他不再畏惧冲突。**当两个人打起来的时候，董事长走过来让徒弟给余欢水道歉。

平心而论，余欢水这次是不怎么占理的。在以前他占理的时候，别人也都会选择欺负他、忽视他的感受，然而，这次不怎么占理的他为什么会得到董事长的"支持"呢？因为，他强横的、反常的态度是其自身阴影能量表达的结果，董事长感知到了他的现实能量，于是，他有了制约董事长的力量，董事长主动要求"心平气和"地坐下来谈判。

原本的余欢水沉浸在面具世界中。面具世界的逻辑是由思维、信念

等超我力量构成的。和超我一样，它相对虚假，并具有可替代性；而现实世界则遵循现实原则，能量就是最基本的现实，这个原则无论是在个体内心，还是在集体互动中，都时时刻刻地有所体现。

就个体而言，在内在某种强大的情绪驱动力量面前，个体的认知思辨能起到的作用其实非常有限。比如，人们常常懂得某种道理，但是依然会在某种情绪动力的驱动下做出不理智的行为，这种情绪动力甚至能够绑架认知思维——人们会自动为这种不理智行为寻找理由。

就集体而言也是一样，在集体中，如果出现了两种信念的争论，哪种信念会胜利，并不直接取决于这种信念在逻辑上、道德上的"占理与否"，而是直接取决于这两种信念背后支持者的力量。强大的力量可以在某种程度上操纵群体舆论导向。只有两种力量势均力敌，才能互相起到震慑作用。

对现实世界能量规则的领悟，很快就让余欢水获得了越来越多的现实回报——他被恐惧中的董事长火速提拔为总经理。从幻想世界中走出来的余欢水的主体领悟性提高得很快，他很快就从董事三人组态度的前倨后恭这种明显的变化中敏锐地觉察到这三人组一定做了什么损害公司利益的亏心事，担心自己有了他们的把柄。领悟到这一点后，他开始进一步发挥主观能动力，寻找有利于自己的资源。

这种对外的攻击性进一步转化为建设性的生命力——在强行占道还打人的流氓面前，他冲上前去见义勇为，帮助那位惨遭殴打并被捅伤的小伙子，其实他帮助的不是被打的某个人，而是用这种象征性的方式来帮助十年来被欺负却不敢反抗的自己，通过这种方式进行自我救赎。

这时他的对内攻击力更进一步地转化为对外的攻击，这种攻击更具有世俗意义上的正义性，攻击力向着生命力进一步转化。

真实生命力的流动，让命运又一次眷顾了他，他被评为见义勇为先

进模范,成为全市人民心目中"超级英雄"面具的投射对象。**他说:"如果歹徒真的把我扎死了,那么至少在我死前的那一刻,我不再胆小了。"这象征着他走出安全面具的内在渴望得到了表达,安全面具和危险阴影在这一刻整合。**

在本阶段,余欢水开始领悟到并开始遵循现实世界的能量规则,这正是他在本阶段完成的重要任务。用他自己的话说:"**以前胆小,前怕狼后怕虎;现在我什么都不怕,死都不怕了。**"这是余欢水对自己内心和外在世界的正式宣示——接纳了无法逃避的死亡后,他的内心能量已不再桎梏在由阴影和面具构成的情结空间中,他已经走出了面具世界的幻想,开始运用现实世界的规则与世界互动。

四、整合阶段——向外辐射正能量

确认误诊后,劫后余生的余欢水对生命又有了新的感悟。加之前一阶段对阴影能量和冲突能量的表达,以及对现实世界规则的领悟,余欢水进入了"整合阶段"。

在整合阶段初期,余欢水经历了一段小插曲。刚得知被误诊后,余欢水激动得晕了过去。醒来后打算将这一消息公之于众,却遭到了新闻导演白主任的反对。白主任和第一阶段的余欢水其实正面临同样的困扰,白主任在单位"一个位置待了十二年",迫切想要被提拔,他觉得这关乎"脸面"。**"脸面"或"面子"是一种对于人格面具的特定化的表达**,白主任也无法放下执着,无法接纳内心的卑劣阴影:他前一阶段刚塑造了余欢水这个遭遇命运不公、即将因病离世的"悲情英雄"形象,这为他带来了阶段性的成功,获得了领导的认可,让他觉得自己离心目中价值面具更近了一步,可以远离卑劣阴影。

价值面具和卑劣阴影所形成的情结空间的吸引力是如此强大，以至于白主任对炒作假新闻的可能后果视而不见，想要将"悲情英雄"这一角色继续下去，所以，他希望余欢水配合暂时隐瞒被误诊这一消息。余欢水对他有一定的共情，所以即使他觉得这样做不太妥当，依然选择帮助白主任，选择继续配合白主任维持这个谎言。

然而，世上没有不透风的墙。被误诊的消息还是被个别记者得到了。最后，在记者的质问下，余欢水内心的创伤又一次被激活了——在他的意象世界中，他又一次回到了车祸现场这个创伤情境中，**他和好友大壮达成了和解**，意识中的大壮对他"之所以对警察撒谎"的行为表达了理解和接纳。这次对话隐喻了随着他主观能动力的发挥，他有能力去理解和接纳自己当时的非常状况，从心底原谅了自己，解开了心结，并理解了十年来自己各种问题的根源。卑劣阴影被关注并开始得到了转化。

他和自己的内心达成了真正的和解，价值面具和卑劣阴影获得了整合。

整合后的他拥有了更深层次的领悟力，他领悟到过去的余欢水为什么过得那么不顺，他领悟到："我们每天都在用美好粉饰我们的卑鄙和阴暗，我们说过很多谎话，但很少承认错误。"他领悟到："从有关大壮的谎言开始，我就开始讨厌自己，变得不自信，彻底迷失了。"他领悟到："人非圣贤，孰能无过。"

本阶段和前一个阶段有重要的区别：在前一个阶段，他主要向外界释放出攻击性的破坏力量（打架、要挟上司、做出某些不符合道德标准的行为等）；在本阶段，他向外部世界辐射出了正面的建设性能量。

这种建设性能量开始辐射到周围：对待贪污的董事三人组，他发自内心地劝说他们自首；对待后期各路人马的"追杀"，他从容地利用形

式，借力打力，充分运用自己的主观能动力，保护着自己和身边的人们。**这些举动都在直接向外界辐射正能量，而向外界辐射正能量是整合阶段的重要特性。**

我们每个人都是余欢水，如何从各自的人生所面临的真实课题中学习和领悟，最终不断地蜕变和成长，也是我们每个人与生俱来的使命。

第五节　与心理创伤的沟通——自度与度人

一、《济公》

《济公》是杜琪峰在 1993 年导演的喜剧片，由周星驰、吴孟达、张曼玉等人主演。该片于 1993 年 7 月 29 日上映。

影片主要讲述降龙罗汉和天上的众神仙打赌后，被观音菩萨指派下凡"度众生"的过程。他需要度的是九世乞丐、九世娼妓和九世恶人。最终，这三位不幸的人得到了帮助。在度人的过程中，降龙罗汉自身的境界也得到了提高，荣升为"降龙尊者"。

从分析心理学的角度来看，《济公》是一部优秀的心理疗愈影片，它诠释了心理疗愈的过程和真谛。

二、"面具"之争——众神仙的辩论会

影片一开始就是天庭中的众神仙在开展一场"辩论会"。降龙罗汉的所作所为被其他神仙批判：他偷走王母娘娘的蟠桃给牛郎的牛吃；他撺掇喜鹊天天搭起鹊桥，让牛郎织女天天约会；他越过月老的权限，在凡间"乱点鸳鸯谱"；他偷了二郎神的哮天犬煮了吃，还弄瞎了二郎神

的一只眼睛；他偷了生死簿，让凡间十八年没有死过人，出现了"百岁人魔"，仵作们也因此失业。

众神仙的工作准则被降龙破坏了，整个天庭都怨气冲天。

而降龙之所以破坏规则，主要是由于他本人虽然是高高在上的神仙，但是他对命如蝼蚁的凡人们有着深刻的共情和慈悲。他质问众神：蟠桃给牛吃一点又有什么呢？为什么偏偏要让牛郎织女有情人不能成眷属？为什么凡间希望生儿子的女人偏偏一个接一个地生女儿？

降龙罗汉对凡间的苦难发出了悲鸣："天理何在！"他还认为，不要让凡人因为做错了一两件事情就"翻不了身"，他们无论做错了什么，都始终是人间有情。

玉皇大帝则表示，凡人的命运早已是定数，他只是照例执行。降龙罗汉则进一步认为，这个"定数"是由玉皇大帝定的，他认为玉皇大帝可以决定别人的命运。由此，他对玉皇大帝的执行权表示了质疑。

从二元对立的角度，众神和降龙罗汉争论时的论点和论据，站在各自的立场，其实都是有道理的。**在某种程度上，本片中，玉皇大帝等人代表着"规则面具"，强调安全感和可控感，是安全面具的一种表现形式；降龙罗汉则代表了"正义面具"，强调道德感，是价值面具的一种表现形式。**

所以，天庭的两派之争，本质上是安全面具和价值面具之争，每一种面具理念下都有属于自己的自洽的逻辑体系，因此，这两派注定谁也说服不了谁。

天庭众神之争也象征着个体头脑中各种观念和思维的运行过程；下界凡人的苦难遭遇，则象征着个体在现实生活中遇到的各种问题。我们往往希望通过头脑的思考来解决现实中的困境，然而，在现实生活中，过分依靠头脑中的观念和思维来解决问题往往效果不佳，反而会导致各

种两难困境。比如，降龙罗汉觉得应该让人长生不死。为了让人类避免死亡的威胁，他才偷走了生死簿，但是他的人为干预却造成了另一个困境——"百岁人魔"的出现和相关人等的失业。原因就在于面具世界来源于头脑和逻辑，而头脑和逻辑的本质是"对和错""是和否"，是二元对立的。每一个观点和论据都有与之相反的对立面的存在；每一个有为的干预和控制过程，都会导致某种相反的对立问题出现。

三、心理疗愈的过程——下凡去领悟

逻辑和辩论无法解决的问题，自然而然地要依靠现实世界的能量原则去解决：众神人多势众，而降龙罗汉的支持者只有他的好兄弟——伏虎罗汉。在这种双方力量（即能量）不对等的情况下，众神毫无疑问地赢了，他们集体同意将降龙罗汉罚到凡间去做猪做狗。

这时观音菩萨及时出现，她救下了降龙罗汉，并提出了一个解决方案，那就是让降龙罗汉自己去凡间领悟，自己找到答案。**实践和领悟的过程就是心理疗愈的核心过程。**

玉帝为降龙罗汉选中了凡间的三个命运已定的人，让降龙罗汉下凡去帮助他们改变命运。这三个人分别是九世乞丐、九世娼妓和九世恶人。他们各自在悲惨的轮回中经历了九次同样的痛苦。

佛法中，轮回是指众生在执念的操控下，一遍又一遍地由心造出轮回来受苦；在心理学中，个体会在某种情结的操控下，一次又一次主动地吸引和制造出到相似的情境中遭受痛苦。轮回和情结，这两个概念在某种程度上有一定的类似性。

从心理疗愈的角度解读这部电影，可以分两个维度进行：**第一个维度，我们可以将降龙罗汉看作心理咨询师，将这三位凡人看作被某种情**

结困扰而持续性存在某种"问题行为"的来访者，本片可以看作是咨询师帮助来访者领悟并解决问题的过程。

第二个维度，本片也可以看作某个个体（即降龙罗汉）的自我领悟和自我疗愈的过程，这三位凡人所面临的困境隐喻着他的三种情结困扰。

前者可以看作是"度人"的过程，后者可以看作是"自度"的过程。自度和度人是一体两面，本无差别；而这两个维度的解读方向也本无差别。为了语言叙述的方便，本书主要从第一个维度进行诠释；在以本片作为心理咨询的辅助材料时，咨询师可引导来访者自身从第二个层面进行自我领悟。

降龙罗汉不能带任何法力去凡间帮助这三个人，这也象征着咨询师和来访者的互动过程。咨询师是人，不是神，只能运用人类的力量去共情理解来访者，促进来访者的主体领悟。此外，正所谓"身怀利器，杀心自起"——在二元对立的世界，如果个体拥有某种巨大的、超自然的"神力"，而自身内心又没有达到相对整合的状态，最终结果只会是凭着本能去遵循现实世界的动力原则，即按照自己的主观意愿站在某个对立面去打压另一个对立面。比如，在降龙罗汉转世成为李修缘之后，前期没有了记忆，忘记了自己的身份和使命。所以，当他第一次遇到九世娼妓小玉的时候，作为一个凡人，他的内心也是二元对立的。他首先站在某种超我规则，即道德审判的立场上，对小玉进行批评，指责她"能不能端庄一点"，并将手中的饭团扔向她，还让天雷"劈死她"，可以说，在心理意象的层面，此时的李修缘对小玉起了"杀心"，他认为不符合道德准则的娼妓不应该存在于世上。

降龙罗汉下凡临行前，观音菩萨还送给了他一把扇子，扇子的效用有限，无法改变生死、无法改变人心，只能使用一些障眼法，而且每天

只能使用三次。扇子象征着某些实用性的心理咨询技术和方法。在心理咨询时，各流派的咨询师都会运用一些技术作为辅助工具，然而，真正改变人心、改变命运的关键，还是来访者自身对内心各种能量的领悟、沟通和整合。

四、无效的心理咨询——信念灌输

李修缘让天雷劈向小玉，结果天雷却劈向了李修缘自己，让他回忆起了自己的神仙身份和下凡使命。

恢复记忆后的李修缘回忆起小玉正是需要自己帮助的凡人，他立刻"正义附体"，和小玉及欺负她的妇女们"讲起了大道理"。结果当然是徒劳的，因为在现实世界中，发挥本质作用的并不是面具世界的超我道德原则，而是现实的能量原则。

在和九世恶人元霸天和九世乞丐大胖沟通时，降龙罗汉一开始也采取了灌输某种信念，即"讲道理"的方式，希望能够用语言唤醒他们内心的良知——他劝说元霸天"放下屠刀、立地成佛"，并说"我疼你，我爱你，重新做人，乖孩子"。这个方法不但毫无用处，反而让对方产生了极大的愤怒和反感，恶人随即对他采取了报复行动。

他劝说乞丐"我们做人处事，一定要有自尊"，他还化作乞丐的父亲，苦口婆心地劝说乞丐不要再"托钵行乞"了。结果，在乞丐的认知体系中，乞丐却理解为"以后会换一个大一点的钵去要饭"。甚至在他运用障眼法，获得了乞丐的崇拜之后，乞丐的愿望还是做一个"神仙乞丐"。

降龙罗汉的"讲道理"为什么会失败呢？**这是因为信念灌输唤醒的是个体超我层面的道德原则，而超我原则在二元对立的现实生活中起**

到的作用非常有限。

与之相反，只有能量原则才适用于二元对立的现实世界：能量原则在本片中得到了淋漓尽致的刻画。比如，天降大瘟疫，骗子抓住了群众的恐惧心理借机敛财，并信口胡说"只要烧人祭天"就可以驱除瘟疫。人们被瘟疫和烧人祭天的说法吓坏了，生怕自己染病，更怕自己和家人成为祭品，为了转移自己的恐惧感，他们不约而同地选择将恐惧感转移到别人身上。

什么人才适合做人们负面情绪的承受者呢？这个人必须符合两个条件：第一，这个人不容易引起群体中大多数人的共情心理；第二，这个人必须是弱小的，转移者自身遭受其报复的可能性比较小。

于是，妓女们就成了转移恐惧的不二选择。首先妓女们本身就是很多女性心目中"勾引自家相公"的敌人，人们很难对敌人产生共情心理；其次，尽管围观群众中的不少男性平日里在妓女堆中流连忘返，但他们对妓女们只是玩弄，没有任何真情可言；最后，妓女作为社会中"道德败坏"的代表，是集体卑劣阴影的天然投射面，她们的存在还能彰显围观群众的道德优越性，让围观群众感受到由价值面具带来的优越感。

所以，妓女群体引发不了围观群众任何的共情心理。

更重要的一点是，妓女们是不折不扣的弱势群体，她们命如草芥、势单力孤，没有家人可以撑腰、没有势力来保护她们，更没有任何反抗能力，她们是弱小的、低能量的，她们不会对围观群众产生任何报复性威胁。

于是，围观群众一个个化身正义之神，他们道貌岸然、义正词严、喊打喊杀地冲到妓院，企图通过烧死命如草芥的妓女来实现自己拯救苍生的"神圣使命"。

在这一过程中，他们运用"转移"的心理防御机制，将自身无法化解的恐惧感，转移到更为弱小的、引发不了共情的、不怕遭遇其报复的妓女身上。从这个角度来说，在这一刻，围观群众其实都是"九世恶人"的化身。

其实被原本随机选中祭天的是老鸨，但是在妓女群体中，老鸨相对地掌握更多的资源，和小玉相比，老鸨拥有更高的"能量"。所以，她略微使了一点手段，就将这个"名额"换到了小玉身上。总之，"烧人祭天"前后的情节淋漓尽致地演绎出现实世界的能量原则。

五、来访者的困扰之因——无法向上流动的能量

根据马斯洛的观点，缺失性需求中，归属与爱的需要、价值感的需要是人类独有的相对高级别的需要，而生存需要、安全需要则是人类和动物所共有的需要。九世恶人、九世乞丐、九世娼妓的共同特点在于，他们虽是人类，却活得像动物一样：九世恶人到处打人杀人，缺乏对别人最基本的共情；九世乞丐只要有一口饭吃，任人欺辱打骂也无心反抗；九世娼妓的外在行为表现得放荡不羁，看上去缺乏最基本的羞耻心。这三人似乎只有低级需求，没有高级需求，并且轮回了九世都陷于同样的困境中。他们的真正问题在于哪里呢？为什么会出现这种情况呢？将分析心理学观点和马斯洛的需求层次理论综合后，我们可以得出结论：

只有低级需求基本满足了，能量才会向高级需求流动，否则，能量就会分裂成面具能量和阴影能量，困在情结空间中不断内耗。

以九世恶人为例：他缺乏对别人最基本的爱和共情，可以说他的能量被困在了低级别的"安全面具"和"危险阴影"的分裂而产生的大

大小小的情结空间中，无法向上流动。这种情况已经持续了整整九世。我们可以推测，最初（第一世的时候），他可能长期处于一个极度物质匮乏、极度危险的环境中。在他偶尔对别人表现出人类天性中的爱和共情时，反而遭到了别人的伤害，让自己陷入了生命危险中。所以，他封闭了自己的内心，选择认同恶人面具。他所能感知到的面具世界规则是"只要我恶狠狠地对待别人，我自己就安全了"。他用这种方式维护着自己的安全感。

前世经历的具体事件可能连恶人自己也遗忘了，但是感受和情绪却挥之不去，形成了强大的情结力量，正如同很多童年阴影个体自己都遗忘了，但是感受和情绪却依然存在，依然在阴影层面操纵着个体的生活，以至于让个体形成了各种各样所谓的"心理问题"。

九世恶人的情结力量的操控力是如此强大，以至于整整经历了九世，这个力量不断以移情和反移情的方式投射到周围的世界中，让他陷入这个漩涡无法自拔，正如同很多童年阴影在个体很小的时候就产生了，但在没有觉察和领悟的情况下，即使过了几十年，依然会不断地变幻各种形式，以相同的方式操控着个体的命运，让个体不断陷入某种循环。

九世乞丐和九世娼妓的情况本质上也是一样的。他们三个人的问题本质上都是心理能量被困在了低级别的"安全面具"和"危险阴影"的分裂而产生的情结空间中，又因为他们的具体经历不同，采取的主要心理防御机制不同，所以安全面具在三人身上分别分化为了"恶人面具""乞丐面具"和"娼妓面具"。

三人的心理能量都被困在了情结空间中，他们只能通过认同面具的方式生存下来，他们无法去探寻面具背后的阴影能量，因为一旦开始探寻，就意味着要打开大大小小的创伤，就要直面累世长期叠加的巨大的

羞耻感、内疚感、恐惧感，他们没有力量去直面和抱持这些负面感觉带来的冲突和痛苦。所以，生命能量只能被他们封印在情结空间中不断地内耗，他们只能无意识地继续沉沦下去。

六、咨询师的自我成长——从认知灌输到实践领悟

在"度人"的实践过程中，降龙罗汉充分体会到了一个凡人对无常的、瞬息万变的现实世界的"无法掌控"的心路历程：**一开始他采取了"有为的、干预的"方式**，他准备了一套看上去完美的道理，试图用"认知灌输"的方式让九世乞丐、九世恶人和九世娼妓按照"某种对的行为方式"去改变，结果是徒劳的。前文中已分析过，降龙罗汉的实践证明，自己讲的道理看上去再无懈可击、再天花乱坠、再大义凛然，也对九世恶人、九世娼妓和九世乞丐均毫无作用。

不但对以上三位情结深重的个体毫无用处，降龙罗汉的认知灌输对普通的围观群众也不起丝毫作用。比如，当小玉即将被围观群众烧死祭天时候，他试图救下火堆中的小玉。他一开始试图对围观群众讲道理，发现根本没人理他；而后又试图展示神迹，并让围观群众亲眼看到了神迹，但是在恐惧和利益交织而成的能量原则面前，这招还是不管用。

直到最后，降龙罗汉将小玉的安危利益和围观群众的安危利益做了捆绑——"如果烧死她，瘟疫还不消退的话，那就烧死你吧！"——围观群众见会危及到自己，才慌忙妥协，同意救下小玉。**通过这一亲身实践，降龙罗汉这才领悟到在现实世界真正起作用的是能量原则，现实世界并不是他在天庭所想象的那样"非黑即白"的。**道理和说教并不能从根本上约束凡人，能暂时地、直接地约束凡人的只能是能量带来的恐惧和利益。**只有具体实践了，才能拥有真实的领悟。**

以上，是降龙罗汉从"认知灌输"到"具体实践"的转变，也是心理咨询师自我成长的必经之路：很多高学历的心理咨询师掌握了丰富的心理咨询知识和理论，但如果没有经过亲身的实践，这些高深的理论很容易在实际操作过程中沦为某种认知灌输，从而起不到良好的咨询效果。

七、以来访者为中心模式——发自内心的尊重和陪伴

随着不断实践，最终降龙罗汉还是成功地帮助了小玉、大肿和元霸天，但是，这三个人的成长之路和他制订的计划也是大相径庭。**对应到心理咨询中，咨访双方制订咨询计划虽然是必要的，但是真正能起到作用的并不是计划本身，来访者的内心成长过程往往和咨访双方的计划也并不一致。**

真正起到作用的，是咨询师对来访者真诚的、发自内心的尊重、陪伴和抱持。

在降龙罗汉和小玉的互动中，"尊重和接纳"是关键词。

在大火即将吞噬小玉时，降龙罗汉发自本心地、奋不顾身地冲到火堆里救下了小玉——小玉有生以来首次发现有人宁愿牺牲自己也要救她，她第一次体会到了价值感。这一次，她不再是任人玩弄欺辱、随意丢弃的草芥，而是有人愿意付出自己的生命也要拯救的有尊严、有价值的人类——这是一种生命价值被真正尊重的感觉。

小玉很感动，她自然而然地爱上了降龙罗汉。降龙罗汉劝说她换个职业，小玉也开始积极地实践降龙罗汉的建议，开了一家豆腐店。然而，她却打着卖豆腐的名义继续从事出卖色相的工作。这隐喻着个体想要改变之时，如果只在面具层面的头脑逻辑上下功夫，没有深入实践到情结

空间中去整合面具和阴影这两种对立能量，没有走出情结空间，那么即使外相上改变了，内在和以前本质上也并没有什么不同。

后来为了拯救小玉，降龙罗汉答应娶她为妻的请求，小玉很开心，同时也担心自己的妓女身份会被降龙罗汉介意，然而降龙罗汉却当即表示自己"不介意"，小玉更加开心了——真实的自己，被自己所爱的人发自内心地接纳了，这种接纳当即被她内化到内心中，促使自身对真实自己的接纳。这一刻，她被爱情救赎。

在降龙罗汉和大肿的互动中，除了给予真诚的"尊重"外，"陪伴"也是关键词：在认知灌输失效后，降龙罗汉依然扮作乞丐时常陪伴在大肿身边，后来大肿还知道了降龙罗汉的非凡来历——神仙。一个拥有如此不凡身份的神仙，放下身段，扮作乞丐长期地、真诚地陪伴着自己，没有别的目的，只为了帮助自己——大肿在意识层面虽然没有特别的感受，但是潜意识层面的尊严和价值感已经在默默地成长。

长期的潜移默化自然而然地给大肿造成了正面、积极的影响，大肿开始拥有除了生存需求和安全需求以外的更高级的需求。大肿爱上了小玉，并逐渐开始有了自尊心。有了自尊心的大肿，不愿意让降龙罗汉在小玉面前叫他乞丐，也不愿意在小玉面前被打。**原本被桎梏在低级情结空间中的能量开始有了一点点突破，心理能量开始试图向上流动。大肿开始有了爱、尊严和价值方面的自我追求。**

得知大肿爱上了小玉并开始拥有了尊严后，降龙罗汉制造机会让他们单独相处。大肿和小玉一晚上都在甜蜜地聊天、磨豆浆，小玉从降龙罗汉那里体会到了真正的维护和尊重，她开始逐渐领悟到被爱、被重视的感觉，所以，当她遇到降龙罗汉的好朋友大肿时，她也能够发自内心地、真诚地尊重和接纳他，没有像其他人那样看不起他的乞丐身份，还发自内心地表示想和他成为好朋友，这让大肿也体会到了被心爱的人尊

重和接纳的感觉。

这场戏隐喻了爱的传递，即辐射力量。真实的爱并不是挂在嘴上的说教，而是要让人发自内心地、真切地感受到，并能对人产生潜移默化的影响。

所以，尽管和小玉只有短短一晚上的相处时间，但大朋的内心已经悄悄地发生了变化，他开始逐渐拥有走出乞丐面具的束缚、走出心理安全区的期待和意向。

八、心理成长的必经之路——磨难

人们在打扫房间的时候，必然会经历一个"灰尘乱扬"的阶段，个体的心理成长也是这样。比如，在个体开始意识到面具和阴影的分裂，期待走出情结桎梏且整合这种分裂的时候，往往在整合之前会先迎来心理上的冲突。

为什么整合之前会先出现冲突呢？为什么事情在变好之前，反而一开始会向看似变坏的方向发展呢？

这是因为，人格面具和心理防御机制本质上是同一回事[一]。人格面具的重要作用就是保持内心的平衡和稳定，给人带来相对虚假的安全感、平衡感、归属感和价值感。而当人开始试图追寻面具背后的真相时，必然打破以前的心理防御机制，以前被防御机制所回避、所隔离、所转移的负面心理动力，如恐惧、羞耻、内疚、愤怒等，现在逐渐被个体敏锐地觉察到并被投射到外界，这必然会带来第一时间的某种痛苦感受，即心理冲突。

[一] 余祖伟. 人格面具与心理防御机制探析 [J]. 广西社会科学，2009 (06)：36-38.

第五章
领悟和迁移——整合类影视

大肿和小玉即将蜕变之际，他们也迎来了人生的剧烈冲突——元霸天突然出现，他当着大肿的面侮辱小玉。如果在以前，没有体会过爱和尊严的大肿会选择运用"回避"的心理防御机制，而现在的大肿对生命有了新的领悟。此刻，他为了拯救自己心爱的人，也为了不在心爱的人面前失去尊严，已退无可退。为了爱情和尊严，他不得不开始直面问题，在千钧一发之际，他一瞬间战胜了胆小懦弱的自己，和恶人拼命，结果毫无意外地被恶人杀死。在死前，他对生命有了更加清晰的领悟，他郑重地告诉恶人："不要叫我大肿，叫我的名字朱大常！"这隐喻着他开始认同自己的名字和尊严，临死前，他开始真正拥有了一个人的尊严，境随心转，下一世他不用再做乞丐了。**这隐喻着心理冲突看起来是坏事，但它往往是命运的转折点，直面冲突、为所当为、突破原有的情结桎梏后，人的心理能量会自然地向更高层次流动，人也会进入全新的人生阶段。**

小玉同样也在经历蜕变。当降龙罗汉答应娶她为妻，并表示不介意她以前的身份后，她获得了真实的爱与归属，体验了真实的尊重和价值，对生命有了更清晰的领悟。然而随后，剧烈冲突就出现了——她得知神仙和凡人结合会遭天谴，并亲眼看到心爱的降龙罗汉逐渐变成木头人，这一事实让她先是体会到了剧烈的内疚，随后她开始用愤怒来防御内疚。

如果在以前，小玉没有体会过真正的爱和尊严的时候，她会隔离内疚、愤怒等负面感受，而倾向于去"寻找下一个可能拯救她的人"。而现在，体会过爱和尊严的小玉，却做出了不同的选择：

小玉一瞬间放下了对爱情的期待，放下了对外在客体拯救自己的期待。她划伤了自己的脸。这意味着她突破了自我限制，不再试图依赖美色来"安身立命"，不再期待某种外在力量来拯救自己，而是选择运用

自己的真正的主体力量生活下去。小玉为什么会拥有这样的勇气？正是因为之前降龙罗汉带给她的真实的尊重和爱，让她在潜意识中逐渐确信了自己生而为人的价值和主观能动力，所以，当内心冲突来临之际，她才有勇气跨越心理舒适区，真正和过去说再见。

相对而言，元霸天在外相上更为冥顽不灵。降龙罗汉是来帮助他的，他却对降龙罗汉表示出恶意，一次又一次地报复、伤害降龙罗汉，最后降龙罗汉忍无可忍，一时对他起了杀心，幸好降龙罗汉在最后关头对自己的行为有了觉察，制止了自己的行为。**这两个人之间的互动，反映了咨询师和来访者之间的移情和反移情过程。**

元霸天的恶人面具戴了九世之久，他眼中的世界充满赤裸裸的恶意和杀害，他习惯于这个世界，并且习惯性地运用恶人世界的规则，就算别人对他一开始没有敌意，他也会无意识地运用各种方式想方设法地勾引出对方心中的恶意，勾引别人和他互相杀戮。这点在咨访关系中也很常见。如果强行让他打开情结空间，走出面具的束缚，他反而会感到巨大的恐惧和不适应，所以他宁愿待在自己熟悉的空间中，用自己熟悉的规则和这个世界交互。

然而，九世恶人看上去强大，实则非常虚弱，他只是被愤怒力量所控制的傀儡。黑罗刹象征着愤怒这种感受，黑罗刹用石头换了元霸天的心，象征着元霸天之所以没有正常人的共情能力，是因为他被愤怒力量所操纵，而习惯性地隔离了自己的其他感知。

在元霸天将死之际表达"不想死"的愿望时，降龙罗汉发自本心地质问他："难道被你杀死的人们就想死吗？"元霸天这时才终于对被他杀死和伤害过的人产生了一定程度的共情。**这个过程象征着咨询师引导来访者关注愤怒背后的内疚感。**降龙罗汉又说："就算把石头拿回去，你还是一样要做黑罗刹的傀儡。"**这个过程象征着咨询师引导来访者关**

第五章
领悟和迁移——整合类影视

注到愤怒力量背后的真实的弱小和由此带来的羞耻感。

元霸天终于关注到愤怒力量背后巨大的内疚和羞耻。内疚和羞耻这些正常的生命能量以前没有被元霸天关注到,而是被他用"愤怒"这种二级情绪所防御,它们被桎梏在情结空间中无法自由流动。

最后,降龙罗汉并没有毁掉元霸天的石头心,而是将石头心交到元霸天手上——是毁掉它,还是继续当黑罗刹的傀儡滥杀无辜,由元霸天自己选择。**这象征着咨询师对于来访者的充分尊重和咨询师的中立原则。在充分的中立和尊重的情况下,来访者的各部分能量才能得到充分的尊重,并自然而然地向上流动。**

最终,在选择继续做黑罗刹的傀儡和自毁之间,元霸天主动选择了后者,他也渴望摆脱被愤怒力量控制的宿命,下一世也不再做人了,而是成为一头猪。但是,他的前途依然是光明的。从人到兽的转变意味元霸天不再被原有的心理防御机制所控制,而是开始尝试其他的防御机制,他的认知方式更加灵活了。

降龙罗汉看上去也被打败了,和邪神同归于尽,然而,他失去了罗汉之身,却获得了尊者之身,升级成了"降龙尊者"。这也隐喻在突破自我后,他的内心拥有了更为广阔的空间。

最终,大胖、小玉、元霸天,包括降龙罗汉自己,在经历了直面冲突且走出情结空间的桎梏后,都拥有了光明的未来。降龙尊者发表了"获奖感言":他进一步突破了对立心,更深入地领悟到了"爱"的含义。所谓的爱,正是真诚地尊重、陪伴、接纳和共情,这些才是促使"人心"真正向好的一面发展变化的不可或缺的阳光、土壤和水分。

第六节　内在能量的向外辐射
——从修身到平天下

一、《西游·降魔篇》

《西游·降魔篇》是由周星驰监制、编剧、导演，文章、舒淇、黄渤等主演的神话电影，于2013年2月10日上映。

《西游·降魔篇》是一部优秀的影视作品，隐喻了两类阴影——外部阴影和内部阴影被理解、接纳、转化、整合的整个过程。和《济公》一样，《西游·降魔篇》也包含了"自度"和"度人"两方面的含义和过程，即玄奘从"修身"到"平天下"的过程。

二、外部阴影——妖怪及其前缘因果

电影中的玄奘的三位徒弟完全抛弃了1986版《西游记》中正义、可爱的面具形象，在一开始，他们都是以凶残、暴虐、血淋淋的反派阴影形象出现的，而这种凶残的形象，其实更符合吴承恩的原著。

首先出场的是鱼妖。影片一开始，他就残忍地杀害了一位小女孩的父亲，所有的村民义愤填膺，对其喊打喊杀。**此刻的鱼妖，可以看作是一个集体中的阴影，它让所有人感受到了死亡、危险，因此人人都感觉自己能代表正义，消灭它这个邪恶的阴影面。**

抓住鱼妖（也就是后来的沙僧）后，村民想杀了它，但玄奘做出了一个自以为高尚、实则幼稚的举动：对着妖怪唱《儿歌三百首》。从意识层面看，玄奘是想积极地用爱的力量来唤醒妖怪的良知，但结果却是徒劳的，不仅没有丝毫用处，还遭到了妖怪的反感和暴打，幸好段小

第五章
领悟和迁移——整合类影视

姐及时出现,她采用以暴制暴的方式暂时禁闭了鱼妖。

玄奘的降妖理念虽然是正确的——不去打压妖怪,而用爱唤醒妖怪的良知,可为什么没有用呢?

因为此刻,这个理念并不是由玄奘自己领悟出来的,而是从他崇拜的师父——菩提老祖那里听来的。玄奘认知层面认同道理是对的,但感悟实践过程中却缺乏情感的参与,他将"我知道"误当成了"就是我",因此,此刻他也是活在了一个看似正确的人格面具"我代表大爱,我应该要感化他"中。这个人格面具和村民们的人格面具"我代表正义,我要消灭邪恶"内容上虽然有差别,但实质上是一样的——都是人格面具,能让人自我感觉良好,本质却虚弱无比。

暂时战胜鱼妖后,玄奘等人立刻又遇到了性质相同,但"段位"却更高的猪妖。这隐喻着人生中靠以暴制暴的对立打压方式对待阴影面,阴影面永远不会被真正消灭,它总会再次出现,并且更具破坏力。

玄奘的师父菩提老祖则先后出现过两次,向玄奘讲述了两位妖怪的前缘因果。鱼妖前生是一位善良的人,他救了一个孩子,但是却被村民误认成人贩子,被打死后扔到了水中。他怨气难平,死后才化为鱼妖作孽人间。猪妖生前长相丑陋但却十分痴情,他深爱自己的妻子,而妻子却伙同相貌俊美的奸夫杀害了他,遂因爱生恨,积怨成魔,发誓要杀尽世间所有爱慕美男子的女子。

可见,鱼妖和猪妖虽然都作恶多端,为世人所唾弃,但是站在他们自己的角度则是完全可以理解的:原本他们都爱别人,却反遭到别人的伤害,前生的具体的事件他们可能自己也遗忘了,但是"因爱生恨,积怨成魔"的感觉和情绪却已然不可磨灭,造成了如今疯狂报复世界的举动。这正如同很多童年创伤事件我们已经遗忘,但是感受和情绪却挥之不去,依然对现在的我们产生着巨大的影响,甚至破坏性地操控着我们

的行为。

　　菩提老祖讲述了两位妖怪的前缘因果后，相信无论是屏幕前的观众还是影片中的玄奘，对猪妖和鱼妖的行为已有了一定程度的理解和接纳。玄奘的心此刻已经不再停留在我"应该"去帮助他们的认知层面，而是进入了我"想要"去帮助他们的情感层面。"应该"和人格面具相联系，它往往苍白无力，而"想要"则是发自内心的真实的渴望，它包含了感同身受的成分，拥有真实的力量。可以说，玄奘内在心态的转化，标志着他逐渐有真正的力量去转化妖怪这个外在阴影。

　　对于屏幕前的观众而言，每个人在成长过程中都有过类似于这些"妖怪"的经历，如某个"缺点"不被人理解，周围一些人因为这个缺点而粗暴地对待你（如同村民要杀鱼妖），另一些人却看似无比正确地鼓励你"改过自新"（如同玄奘给鱼妖唱美好却无用的儿歌）。关于这两种做法，前者让你想以牙还牙，后者在你的心理状态没有真正实现相对整合的情况下，讲得越多越会让你想反感和远离。而如果此时有朋友或心理咨询师带领你去寻找这个"缺点"的前因后果，看到并理解它出现的真正过程，帮助你找到真正的感受和情绪，和你感同身受，帮助你理解和接纳自己，改变才能真实地发生。

三、内部阴影——《儿歌三百首》终成《大日如来真经》

　　内部阴影的整合，就是玄奘自身人格面具和阴影之间的整合。如果说《儿歌三百首》是玄奘虚假的、无力的"大爱人格面具"，那么《大日如来真经》就是玄奘放下面具，直面阴影，内心得到整合之后感受到的"真实的、有力量的大爱状态"。前者是思维层面的信念，后者是感受层面的真实。

第五章
领悟和迁移——整合类影视

玄奘的内部阴影主要体现在和段小姐的互动上。玄奘认同的人格面具是"大爱",他说:"男女之间的小爱和我一点关系都没有,我要为了世间的大爱去修行。"但其实他并没有达到这个理想境界,真实的他目前还是一个凡人,而且的确是对段小姐动了心,但是他却否认事实,因为他认为这个事实是和他的"大爱"面具相冲突的,因此,他将自认为的"小爱"压抑进了阴影层面。

玄奘是如何对待自己阴影的呢?他一开始运用了否认的心理防御机制。他拒不承认自己对段小姐的感情,处处逃避她,通过这种方式来象征性地远离自身的阴影,以维持"大爱面具"这个自我感觉良好的人格面具。

然而,当时还是妖王的孙悟空却当着玄奘的面,打死了前来救他的段小姐,这让玄奘痛不欲生,也让他一直以来守护的面具破碎了,间接帮助他认清了自己的内心。

人格面具被打破的那一刻是痛苦的,因为那意味着一部分"完美小我"的死亡。然而,痛苦之后,他才放下了这个虚假而完美的面具,第一次直面和这个面具相反的痛苦的事实——我是凡人、我有小爱,以及事实背后的阴影——我无能,紧接着又面临了另一个痛苦的事实——我永远失去了所爱的段小姐,以及这个事实背后的阴影——我孤独、我做错了。在直面这些阴影的那一刻承认了"我无能""我孤独""我做错了",就意味着他允许羞耻感、恐惧感、内疚感这些感觉的存在,伴随着痛苦的眼泪,这些阴影和相关的感受没有被排斥,而是在体内自然地流动、自然地表达了出来,被初步觉察和接纳。于是,内心从这一刻开始整合。同时,镜头中,被撕毁的《儿歌三百首》被拼接成了《大日如来真经》,玄奘的外在形象也变为一个形象庄严的僧人,这隐喻着玄奘的"大爱面具"开始破碎,"小爱阴影"开始被看到,二者开始整合。痛

苦后，内心开始真正地放下，感受到了平静和力量，并朝向"真实的大爱"开始成长。

内部的整合状态也同时辐射到了外界，外部阴影也同时开始转化——玄奘心中此刻已没有了大爱面具和小爱阴影的对立，二者已经整合成了真实的大爱。段小姐腕上的金环变成了玄奘指间的金戒，最后又变成了孙悟空头上的金箍，象征着玄奘接纳了自己的阴影，用整合后自然产生的真实的大爱力量化解了孙悟空的部分戾气，拥有了约束孙悟空的力量，实现了内在能量的向外辐射。

影片最后，孙悟空、猪妖和鱼妖都不再是人人望而生畏、希望消灭的邪恶阴影，而是成了玄奘取经路上保驾护航的力量，实现了阴影的转化。

修行的路还很长，师徒还要经历九九八十一难，每一次磨难，可以说都是某种人格面具和与之相反的阴影之间的碰撞和整合。

我们自己才是自己真正的心理咨询师，内心的每一个被自己压抑、忽视的部分，都存在于我们的阴影层面，而它们本来就不该叫"阴影"这个名字，它们本该正大光明地存在于阳光下，这个阳光就是意识的觉察。当觉察、抱持和流动发生的时候，转变就开始真正发生了。

第七节　最珍贵的遗产
——整合力量的代际传递

一、《美丽人生》

《美丽人生》是由罗伯托·贝尼尼导演，罗伯托·贝尼尼、尼可莱塔·布拉斯基、乔治·坎塔里尼等人主演的剧情片，1997年12月20日

在意大利上映。该片讲述了一对犹太父子在纳粹时期的不幸遭遇。

前文中的影片《思悼》描写了一个父亲将王宫变成孩子内心的地狱，并最终在精神上和肉体上杀害孩子的故事。而本片《美丽人生》则恰恰相反，它讲述了一个父亲在恶劣的客观条件下，给予孩子心灵成长最重要的滋养的故事。本节将从人物心理分析入手，讲述整合力量的代际传递的过程。

二、充分流动的能量体——父亲圭多

本片的主人公圭多是一位伟大的父亲。影片的前半部分可以归类为喜剧片，通过圭多和周围人的互动，展现了圭多的内心。

从分析心理学的角度来看，圭多是一个充分流动的能量体。他是一个内心整合度较高的人，他的内心充满阳光和爱，这种阳光和爱无时无刻不以一种自然而然的方式，向周围的人产生积极的、正向的辐射作用，并促进周围的人内心的整合。

能量是如何对周围的人产生辐射作用的呢？关键在于能量的流动力。

圭多的内心没有面具性的认知阻碍，因此是灵活的，不会陷入盲目的内耗，并且是自由流动的。比如，即使在不利情境下，他也不会去纠结"我刚才为什么会那样"或"这件事凭什么会这样"，从而陷入懊悔、羞耻、内疚、怀疑等纠结内耗，而是会去灵活地接纳客观事实，然后迅速从当下的真实情境中感知到优势。所以，他即使是身处不利境地的时候，也不会去排斥当下的处境，而是能够在当下的处境中迅速觉察到正面的资源，从看似不利的事件中寻找到优势、汲取能量、获得资源。这种灵活而流动的和周围环境的互动模式，总是能让他在各种处境

中源源不断地迸发出丰富多彩的生活灵感和妙趣横生的机灵点子。

这种不受阻碍的灵活流动的能量，能够带动周围的人的能量一起顺畅流动起来，有助于周围的人对自己内心的觉察，从而走出原本的内心桎梏。这正是能量的辐射作用。

在电影中，他的爱人朵拉、他周围的朋友，都会不自觉地被他发自内心的聪明、自信、乐观所吸引，甚至屏幕外的观众，都会直观地被这种快乐情绪所感染。这正是一颗不受阻碍的内心所拥有的强大整合能量带给我们的辐射力。

那么，圭多内心充沛的能量又来源于哪里呢？影片中有暗示，这些能量主要来源于原生家庭。在圭多第一次开书店的想法失败后，他不得不去叔叔工作的酒店当一名服务员。圭多的叔叔告诉圭多"当服务员并不是给人当奴隶，而是一种艺术；上帝为人服务，但上帝不是奴隶"。这句话强调的是"主体感"和"自尊感"，以及对周围环境的参与感。叔叔和圭多来自同一个原生家庭，在这个家庭中，主体感、参与感是被热情地鼓励的。儿童都有很多纯真烂漫的想法和发自内心的机灵点子，这些点子没有被认知阻碍，而是自然而然地产生出来的。当他们表达自己的能量时候，在原生家庭是被充分尊重和鼓励的，这也导致他们的能量是自然而然地流动着的，没有被认知所限定。

什么是认知的限定作用呢？举个简单的例子，如果一些孩子兴奋地表达自己的看法，得到的不是原生家庭的鼓励，而是呵斥和嘲笑，如"小孩子少多嘴""你懂什么""你不应该这样想，应该听大人话，自己少有些稀奇古怪的想法"，那么孩子天性中灵敏的、积极参与环境和改变环境的天性就会被这些不断重复的认知观念所桎梏，形成认知阻碍，这样的限制越多，能量就越难自由流动，内心就会越压抑和分裂。

三、从"乖乖女"到"公主"——母亲朵拉

前半部分的影片中,圭多的能量辐射力主要体现在和爱人朵拉的互动中。朵拉从小是一位对父母言听计从的"乖乖女",尽管她内心并不喜欢政务官,但她还是压抑了自己的内心,顺从了母亲的安排,打算和政务官订婚。

对于"乖乖女"来说,在人生大事上违抗父母之命几乎是不可能的,因为**背叛父母会让她直接面临危险阴影、孤独阴影和卑劣阴影所带来的恐惧感、无助感、羞耻感和内疚感**。这种对负面感受的逃避和恐惧,也使她不敢正视自己对伴侣的真实期待。而真实期待不会因为压抑就消失,反而会促使她对自由更加向往。

向往自由的朵拉用一种独特而有趣的躯体反应表达了对于"乖乖女"这一角色的反抗——每当她不得不去做内心不愿意去做的事情时,就会打嗝。

然而,最终朵拉还是选择遵从本心,因为她遇到了圭多——这个自由而灵活的能量体。首先,自由灵活是"对父母言听计从"的朵拉在成长过程中所不被鼓励的特质,任何不被鼓励的心理特质都会被压抑进阴影层面,而阴影的吸引力反而是巨大的,所以几乎在一开始,她其实就已经被圭多自然而然地辐射出来的自由感所吸引了。

除了阴影层面的吸引外,圭多整合的内心能量为朵拉带来了切实的安全感、归属感和价值感,这些真实感受带来的情感资源能够促使她超越成长中累积的危险阴影、孤独阴影和卑劣阴影。

影片用很多充满喜剧感的镜头语言表达了圭多带给朵拉的真实的正面且积极的感受。比如,在风雨交加的车内,圭多面对朵拉一开始的惊

慌和质问，没有陷入无助和懊悔，而是运用这个机会，用发自内心的、妙趣横生的幽默语言表达了对朵拉的倾慕和思念，这让她感受到了被倾慕、被思念的归属感和价值感；面对随后到来的一系列尴尬处境，如汽车失控、风雨将车顶掀走、车门无法打开等情况时，他说"万事有我顶着"，并灵活运用车内的资源，如红伞道具、红地毯等，避免朵拉被雨淋湿，并顺便用戏剧化的方式让朵拉得到了像公主一般的贴心照顾，这一系列举动也让朵拉切实感受到了圭多对周围环境的控制力。与归属感、价值感相比，控制力代表着一种对个体发展更为重要的安全感。

圭多就拥有这样的能量，能够将一切外在环境中的劣势，化解为积极正面的优势和资源，这也是"破除对立心"的重要表现。

类似的交往细节还有很多，这些细节为朵拉带来了切实的安全感、归属感和价值感。当个体有了实实在在的安全感、归属感、价值感的体验之后，对于虚假的安全面具、归属面具和价值面具的追寻和形式上的被认同感也就逐渐放下，与面具相反的危险阴影、孤独阴影和卑劣阴影也就能自然而然地得到整合。只有类似圭多这样的内心整合的高能量个体，才有能力持续为他人辐射出这样无价的情绪价值，促进他人内心的整合。朵拉在这样的能量的辐射下，走出了内心的桎梏，最终勇敢地直面本心，选择和圭多走到一起。

事实证明，朵拉的选择是明智的，和圭多在一起，她的情绪感受能够时刻得到充分的关注和尊重，并以幽默的形式转化和升华，她本人由一个时常感受到压抑的"乖乖女"变成了被充分关注和尊重的"公主"。

四、媚上欺下的"分裂人"——政务官

与圭多形成鲜明对比的是政务官。政务官是朵拉的母亲为她挑选的

未婚夫。他看上去条件比较好，让朵拉的母亲感到满意。然而，**电影的一系列情节都表明政务官的内心是明显分裂的**。他对上谄媚，对下傲慢，他将内心的面具面投射到上级身上，出于对面具面的认同，他宁愿敷衍未婚妻也要去局长府邸应酬；同时，他将阴影面投射到找他办理公事的普通民众身上，出于对阴影面的打压，他在一开始和圭多无冤无仇的情况下，也要利用权力故意为难对方。

朵拉虽然也曾试着和他交往，然而在相处过程中，朵拉却不断感受到负面情绪。她爱自由，政务官却用各种规则桎梏她；她不想随同政务官去上司家应酬，政务官表面答应了她，实际却在敷衍她，并没有真正尊重她的感受。

一般来说，在恋人还没有走进婚姻的时候，彼此间的互动以面具面的互动为主，比如，双方会有意无意地展示自己最好的一面，隐藏自己的缺点。像政务官这样内心分裂的个体，面对未婚妻展示的是自己的面具面。然而，就在这种刻意展示的情况下，朵拉依然能体会到这段关系给自己带来的负能量。

朵拉的压抑终于爆发了，在汽车里，她自顾自地、喋喋不休地抱怨起对政务官的不满。**如果他们真的走进婚姻，逐渐卸下面具且直面彼此阴影的时候，这段婚姻关系会让她体会不到任何内心滋养，反而会时时形成各种内心消耗**——她很可能会走上喋喋不休的"怨妇"道路，而不是成为影片中那个充满爱、充满力量的妻子和母亲。

五、"遗产"的受益人——儿子乔舒亚

儿童时期是个体心理发展的重要时期，成年后普通的事件在儿童时期都可能引发内心的创伤。如果个体在儿童期就遭遇了死亡阴影和危险

阴影带来的创伤，则容易对心理产生无法弥补的伤害。

圭多的内心是充满阳光和爱的，拥有化劣势为优势的力量，这种内在的力量使得他在和平的年代不断地受到命运女神的眷顾——他娶到了美丽善良的妻子，拥有了机灵可爱的儿子，还拥有了梦寐以求的书店。一家人其乐融融，每一天的平淡生活都充满了欢声笑语。

然而，命运的残酷之处在于无常，它并不会因为一个人的内心充满阳光和爱就放过他。作为人类，有大量的事物是处于我们的"可控半径"之外的，而我们能做的只能是在我们的"可控半径"之内力所能及地发挥我们的主观能动力，与自己的内心沟通并将能量辐射至外界。

第二次世界大战时期，轴心国的排犹运动爆发了，纳粹当局针对犹太人的大清洗正式开始。作为犹太人的圭多和儿子乔舒亚毫无意外地遭到了迫害，他们被送入了臭名昭著的奥斯维辛集中营，这里也是无数无辜的犹太人的丧命之处。朵拉尽管不是犹太人，但出于对丈夫和孩子的爱，也选择义无反顾地陪同他们一起前往集中营。

和所有被关入集中营中的犹太人一样，在精神上，圭多每时每刻都笼罩在死亡阴影和危险阴影带来的恐惧和无助中；在肉体上，他每天都因被迫长时间劳作而疲惫不堪。

圭多并不是万能的，对于残酷的外在力量施加的命运，他无法反抗，无法带领妻子和儿子逃离这个环境。

尽管无奈，圭多却并没有在巨大的阴影笼罩下失控。在客观世界中，在可控范围内，他依然在内心充沛的能量的加持下，积极及时地运用当下的每一点资源，尽自己最大的可能性，让生活更加美好、更有希望。在严酷的环境下，他依然寻找一切机会为妻子和儿子带来片刻的温暖：他带着儿子一起偷偷溜进广播室给妻子报平安；和儿子一起倾诉对妻子的思念和爱；利用做侍者的机会为妻子和其他犹太人放轻松的音

乐；等等。

更难能可贵的是，圭多尽自己所能，运用孩子对父母无条件的信任，为儿子营造了一个"妙趣横生"的主观世界，这个主观世界不再是一个充满死亡和恐惧气氛的严酷环境，而是一个充满乐趣和挑战的游戏世界。他将押解犹太人去集中营的路途美化成为"主动报名"参加的有趣旅行；将集中营中的艰苦劳作美化成累积分数就能得到奖品的游戏；他每天和孩子分享游戏心得，鼓励孩子继续努力，一起赢得最后的游戏奖品———一辆坦克。

他用内心的力量为乔舒亚制造了一个保护其内心成长的主观环境，让他在极端残酷的现实中，也能拥有一个美丽的、能够发挥主体感的童年。在这一过程中，圭多充分运用了"外在超我"的力量正面影响和塑造乔舒亚的内心。父母对孩子的影响是巨大的。按照弗洛伊德的观点，个体人格结构分为本我、自我和超我。其中，超我代表个体的良心和自我理想。超我往往是由外界规则和要求内化而成的，这种规则最初往往是父母的要求。在个体早年，个体会无条件地爱和信任父母，而父母的观点对孩子认知塑造有着不可替代的作用。在某种程度上，父母其实起到了"外在超我"的作用。在个体早年，"外在超我"能否给予个体相对正确的"三观"，以及能否充分接纳孩子的内心，对个体心理发展有着不可替代的作用。

圭多在给孩子编织美丽童年的过程中也遇到过波折。乔舒亚其实和大多数孩子一样，本能力量强大，内心感性而灵敏。周围肮脏的环境、大人们繁重的劳作、恐惧的情绪、麻木的表情、从只言片语中听来的关于死亡的恐怖等一切信息都让乔舒亚本能地感到恐惧不安，本能告诉他这个地方有危险，他并不喜欢这里。在危险阴影的笼罩下，"奖品"的吸引力也不那么强烈了。他向父亲提出"不想玩了，想回家"。圭多则

充分运用了儿子对父母无条件的爱和信任，再一次发挥了"外在超我"的力量，让乔舒亚能够相信他正处于游戏世界中并"愿意"继续留在这里，以期获得"最后的奖品"。

用"超我"的规则来压抑本能的力量，根据荣格的分析心理学观点，很可能导致面具和阴影的分裂。乔舒亚在本能地感受到环境中的危险因素后，产生了恐惧感，但是，"外在超我"（即父亲）却继续影响着他，让他凭借努力获得坦克。此刻，乔舒亚原本合一的内心，分化为了"勇敢的、通过努力得到奖品的我"和"感到恐惧的、想逃离的我"（前者由对价值感和自我实现的需要而生，后者则由对安全感的需要而生，这两者都值得尊重）。如果此刻父母一味鼓励前者，而否定后者，会迫使孩子压抑恐惧感。早年对恐惧感的压抑，会导致内心形成巨大的、与危险阴影相关的创伤。

面对这一困境，圭多采取了一种智慧的方式：他没有指责、否定乔舒亚的恐惧感，而是充分尊重了乔舒亚内心中那个"感到恐惧的、想逃离的我"，他将选择权交给了孩子。

圭多充分关注和尊重了乔舒亚的恐惧感，他假装答应乔舒亚的想要离开的要求，开始"收拾行李"，并表示"没有人强迫我们留下，想走就走"，虽然"可惜我们无法赢得最后的奖品"了。

这个小小的举动其实蕴含着巨大的整合力量，它暗示乔舒亚没人强迫他去成为"勇敢的、通过努力得到奖品的我"，或者成为"感到恐惧的、想逃离的我"。这二者是平等的，同样都值得得到主体的尊重和接纳。去还是留，由主体自己选择。

这一瞬间，乔舒亚的恐惧感得到了充分的关注、接纳和抱持——接纳阴影面是整合的必要条件。危险阴影和安全面具当即得到了整合。内心整合后，乔舒亚的内心能量自然而然地从追寻安全感需求，向追求更

高级别的价值感需求和自我实现需求自由流动。

最终，乔舒亚"自己选择"了价值感和自我实现，他选择成为"勇敢的、通过努力得到奖品的我"。

在影片的结尾，盟军胜利在望之际，纳粹为了销毁罪证，大规模屠杀集中营中的幸存者，圭多也在这次屠杀中遇难。在圭多的生命即将被纳粹剥夺时，他不是没有感到恐惧。然而，当他路过乔舒亚藏身的铁柜时，那一瞬间，对儿子的责任感和爱让他克服了本能的恐惧，选择以乐观、幽默的姿态从容赴死。这一举动最后在客观世界和主观世界中保护了乔舒亚。

乔舒亚是幸运的，他拥有一个充满治愈力的父亲。**父亲扛下了所有苦难，为他营造了一个"美丽的童年"，将外部世界的腥风血雨，化作了乔舒亚主观世界的妙趣横生；将充满死亡和恐惧的苦难，化作了勇敢追求价值感和自我实现的趣味挑战。集中营这个名副其实的"地狱"，成为乔舒亚心中那充满乐趣的"天堂"。**

美丽的童年可以治愈一生。可以相信的是，即使父亲已不在他身边，父亲给予他的精神财富也将终生伴随着他。"内化到心中的父亲"带来的能量在乔舒亚面对人生的一切挑战时，都会一直指引着他，**让他有兴趣、有能力将每一个狂风恶浪之境转化为乘风破浪之所**，他必将拥有一个美丽的人生。而这种能力，是他的父亲在他童年时就赋予他的最珍贵的遗产。

光影荣格
在电影中邂逅分析心理学